예술을
부정한
예술가

마르셀
뒤샹

예술을 부정한 예술가
마르셀 뒤샹

초판 인쇄 2019. 7. 12
초판 발행 2019. 7. 19

지은이 김광우
펴낸이 지미정

편집 문혜영, 이정주
디자인 한윤아
마케팅 권순민, 박장희

펴낸곳 미술문화 | **주소** 경기도 고양시 일산동구 중앙로 1275번길 38-10, 1504호
전화 02)335-2964 | **팩스** 031)901-2965 | **홈페이지** www.misulmun.co.kr
등록번호 제2014-00189호 | **등록일** 1994. 3. 30
인쇄 동화인쇄

이 도서의 국립중앙도서관 출판시도서목록(CIP)은 서지정보유통지원시스템
홈페이지(http://seoji.nl.go.kr)와 국가자료공동목록시스템(http://nl.go.kr/kolisnet)
에서 이용하실 수 있습니다.(CIP제어번호: 2019010135)

ISBN 979-11-85954-49-3 (03600)
값 25,000원

예술을
부정한
예술가

김광우 지음

미술문화
MISUL MUNHWA

차례

서론
8

다다의 아버지,
팝아트의 할아버지,
포스트모더니즘의 선구자

1부

**1차 세계대전
이전의 파리**
13

〈계단을 내려가는 누드〉 —————————— 15

예술가 삼 형제 —————————————— 25

자신의 길을 가다 ————————————— 33

〈신부〉 ———————————————————— 53

2부

**1차 세계대전
이전의 뉴욕**
65

《아모리 쇼》 ———————————————— 67

무관심의 아름다움 ———————————— 74

3부

**양차 대전
사이의 뉴욕**
87

뉴욕에 정착하다 ————————————— 89

즐거운 레디메이드 ———————————— 96

다다 —————————————————————— 108

부에노스아이레스 ———————————— 128

수정 레디메이드 ————————————— 136

4부

**양차 대전
사이의 파리**
153

파리에서의 만남 ——————— 155

파리로의 완전한 귀향 ——————— 168

예술가가 돈 버는 길 ——————— 180

초현실주의 ——————— 196

5부

**2차 세계대전
이후의 뉴욕**
203

예술가들의 도피처 ——————— 205

뉴욕 미술계 ——————— 215

나의 사랑 마리아 마틴스 ——————— 227

필라델피아 미술관 ——————— 241

6부

**뒤샹이
미래 미술에
끼친 영향**
265

뒤샹의 후예들 ——————— 267

18세기만도 못한 20세기 ——————— 281

마지막 대작 ——————— 302

포스트모더니즘의 아버지 ——————— 318

부록
326

참고문헌 ——————— 327

뒤샹 도판목록 ——————— 329

인명색인 ——————— 332

Marcel
Duchamp *1887 - 1968*

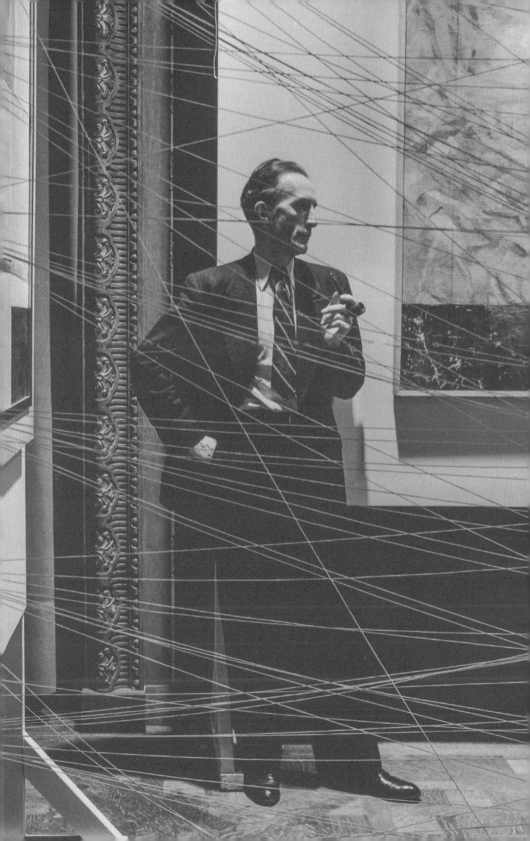

서론

다다의 아버지,
팝아트의 할아버지,
포스트모더니즘의 선구자

레디메이드

20세기 미술 그리고 21세기 미술에서 마르셀 뒤샹의 영향은 막대하다. 그의 영향은 아직도 진행 중이다. 오늘날에도 전시장에 가면 레디메이드ready-made를 쉽게 발견할 수 있다. 백남준의 비디오 아트에서의 TV 수상기는 레디메이드다. 사진, 영화, 비디오, 텔레비전, 빛과 전파 등 전자 미디어와 디지털 미디어의 형식을 취하는 미디어 아트가 곧 레디메이드 아트인 것이다. 컴퓨터와 인터넷, 통신의 매체 또한 레디메이드다. 대중문화적 이미지를 활용한 팝아트나 정크아트, 아상블라주도 레디메이드 아트다. 관람자의 참여를 유도하는 해프닝이나 퍼포먼스도 일종의 레디메이드 아트로 볼 수 있다. 즉 레디메이드가 20세기와 21세기 미술에 혁명적 변화를 가져다주었다. 이러한 레디메이드의 개념은 마르셀 뒤샹이 자전거 바퀴, 병걸이, 남성용 소변기, 눈삽 등을 미술품으로 제시한 데서 확립되었다.

뒤샹이 레디메이드를 처음 선정하게 된 것은 무료함 때문이었다. 그는 직업화가가 되기를 거부했다. 아이디어가 없는 그림, 내러티브가 없는 그림은 망막적 그림이라면서 경멸했다. 뒤샹은 자신이 그림을 그리지 않는 이유가 아이디어의 고갈 때문이며, 아이디어가 생기면 언제든지 다시 그림을 그리겠다고 했다. 그는 20세기 미술을 18세기 미술보다 못하다고 비판했는데, 18세기는 17세기에 비해 미술이 퇴보한 시기였다. 이러한 비판은 대부분의 화가들이 망막적 그림을 그리고 있었기 때문이다. 미국 모더니즘의 수호자 클레먼트 그린버그는 "그림이 회화처럼 보여야 하고 그럴 때 의미가 있다"고 주장했지만, 뒤샹에게 그런 그림은 망막적 그림일 뿐이었다.

뒤샹의 미학은 한마디로 아이러니였다. 그는 유럽은 물론이려니와 어떤 문화와 미술의 경향으로부터도 자유로워지기를 원했다. 그가 레디메이드를 미술품으로 선정한 것은 모더니즘을 종식시키는 행위였다. 그의 레디메이드는 모든 사람에게 아무런 의미도 없는 것이거나 혹은 모든 것을 의미했다.

뒤샹에게 미술의 본질은 아이디어와 내러티브였다. 레디메이드는 아이디어와 내러티브를 옹호하기 위한 수단일뿐 그 자체 미술품은 아니었다. 그가 남성 소변

기를 〈샘〉[70]이란 제목으로 출품했던 까닭도 그것이 미술의 본질을 설명하기 위한 상징물이었기 때문이다. 그가 선정한 자전거 바퀴, 병걸이, 눈삽 등은 미술품으로 보존하려는 의도가 없었으므로 사라져 없어졌다. 그가 미술품이 아닌 예술가들에게만 관심을 가진 것도 이런 이유에서였다. 단순히 사물을 발견하는 것만으로도 창작이 될 수 있으며, 미술품은 정의될 수 없는 것이기 때문에 예술가의 아이디어 혹은 내러티브가 곧 미술이라는 것이 뒤샹의 생각이었다.

뒤샹의 반反미술은 미술에 대한 반역이 아니라 유럽 모더니즘에 대한 반역이었다. 미술품의 가치와 특성을 부인한 유럽 모더니즘의 반역자가 1915년 유럽을 버리고 신천지 미국으로 온 것이다. 당시 미국 예술가들은 유럽 모더니즘을 운반해 오느라 분주했으며, 유럽에 대해 열등감을 가지고 있었는데, 뒤샹은 오히려 모더니즘을 피해 뉴욕으로 왔다. 뒤샹의 반미술은 그린버그에 의해 저항을 받았으며, 그린버그가 타계한 후에야 포스트모더니즘이 거론되기 시작한 것은 모더니즘의 저항이 그린버그에 의해 오래 지속되었기 때문이다.

뒤샹이 활동하기 시작한 것은 파리를 떠나 뉴욕으로 가서부터였다. 그는 1968년 타계하기까지 53년을 활동했지만, 절반은 체스에 몰두했다. 이는 그가 예술가를 직업으로 생각하지 않았기 때문이다. 미국의 젊은 예술가들은 뒤샹에 열광했다. 로버트 라우션버그는 1973년에 "뒤샹이 1915년 뉴욕에 도착한 것은 미국 미술의 장래를 창조하기 위해서였다"면서 뒤샹을 "미국 미술의 전부"라는 말로 경의를 표했다. 레디메이드는 미국의 젊은 예술가들에게 미래 미술의 이정표가 되었다. 유럽, 특히 프랑스 미술에 열등감을 느꼈던 미국 예술가들에게 뒤샹의 아이디어와 내러티브는 용기가 되었으며, 희망을 안겨주었다. 미국 예술가들은 오로지 뒤샹만을 바라보았고 그의 다음 행보를 지켜보았다. 뒤샹의 무관심 미학은 미국 예술가들에게 팝아트의 길을 열어주었고, 유사한 존 케이지의 선불교 미학과 더불어 미니멀리즘 예술가들에게 영향을 끼쳤다. 팝아트는 뒤샹의 레디메이드 선정에서 출발한 미술이었다. 해럴드 로젠버그는 뒤샹을 팝아트의 창시자로 꼽았으며, 그의 역할이 팝아트의 모델이 되었다고 주장했다. 로젠버그는 뒤샹을 앤디 워홀의

조언자로 보았다.

뉴욕 현대 미술관MoMA에서 1961년에 열린 《아상블라주 전》은 뒤샹의 전례를 좇아 물질세계를 미술세계로 끌어들였으며, 동시에 그린버그의 고상한 모더니즘 유화의 세계에 대한 반발을 표출했다. 레디메이드 미학은 모든 사람이 미술품의 창조자가 될 수 있음을 시위했고, 모더니즘이 주장하는 개인의 천재적 창조성을 부인했다. 그리고 어떤 물질이라도 미술품이 될 수 있음을 웅변했으며, 누구라도 미술을 행위할 수 있어 일반인과 예술가의 구별을 없애버렸다. 레디메이드 미학은 예술가와 작품의 관계를 예술가는 곧 작품이라는 새로운 관계로 변형시켰는데, 이는 뒤샹이 평생 추구한 바였다.

포스트모더니즘의 선구자

해프닝 또한 뒤샹의 냉양하에 잉태된 포스트모던 아트였다. 해프닝의 선구자 앨런 캐프로는 1958년에 뒤샹의 레디메이드라는 말을 해프닝이란 말로 이해했다고 말했다. 해프닝은 케이지에 의해 먼저 행위되었고, '변화', '움직임', '흐름'을 뜻하는 라틴어에서 유래한 플럭서스Fluxus의 길을 열었다. 1960년대 초부터 1970년대에 걸쳐 일어난 국제적 전위예술 운동 플럭서스 멤버들 가운데 한 사람인 작곡가 조지 브레히트는 레디메이드 미학이 "어떤 것도 미술이 될 수 있고, 누구라도 미술을 행위할 수 있게 하여" 퍼포먼스와 같은 작품을 제작하게 했다고 말했다. 미술은 물질이 없어도 가능하고 그 자체가 퍼포먼스가 될 수 있음을 뒤샹이 이미 시사했다.

라우션버그와 재스퍼 존스를 비롯하여 1950년대 중반부터 뉴욕에 나타나기 시작한 예술가들의 일련의 행위는 反형식주의로서 그린버그가 모더니즘으로 규정한 형식주의에 대한 위협이었으며, 동시에 뒤샹의 미학에 대한 전적인 지지였다. 개념주의 예술가들의 반발이 특히 심했는데, 조지프 코수스는 논문 「철학 이후의 미술Art After Philosophy」(1969)에서 형식주의를 거부하면서 추상표현주의를 타개해야 할 첫 목표물로 삼았다. 코수스는 반모더니스트로서 뒤샹을 개념주의의 킹시지로 간주했다.

뒤샹은 생전에 "다다의 아버지", "팝아트의 할아버지"로 불렸다. 그리고 타계한 후 1970년대 중반 포스트모더니즘이란 말이 사용되기 시작하면서 "포스트모더니즘의 선구자"란 말을 듣게 되었다. 그린버그의 모더니즘에서는 뒤샹, 다다, 초현실주의 등과 같은 것이 제외되었다. 그렇다면 포스트모더니즘은 1913년 혹은 1915년 뒤샹의 레디메이드로부터 시작되었고, 이후 다다와 초현실주의로 진행되었다고 보아야 한다. 레디메이드의 사용은 뒤샹을 오브제 미술의 아버지로 칭송받게 했는데, 이는 존스가 1960년에 제작한 〈채색된 브론즈(맥주캔)〉와 워홀이 1964년에 제작한 〈브릴로 박스〉로 맥을 이어갔다. 즉 포스트모더니즘은 다다와 초현실주의를 거쳐 팝아트로 진행된 것이다.

1부

1차 세계대전
이전의 파리

〈계단을 내려가는 누드〉

미래파와 입체파

뒤샹의 신화는 그를 유명하게 만든 첫 작품 〈계단을 내려가는 누드 No.1〉[2]으로 시작된다. 그의 나이 스물네 살 때의 작품이다. 누구의 영향을 받아 이 작품을 그리게 되었는지를 아는 데서 미술계에 입문하던 때의 그의 자산을 짐작할 수 있다. 그리고 그 자산을 어떤 방식으로 불려서 관리했는지를 아는 것이 신화를 바르게 이해하는 길이 될 것이다.

뒤샹은 매우 솔직한 사람이었다. 자신에게는 프리드리히 니체와 같이 복잡한 생각을 품은 사람의 저작을 읽어낼 능력이 없다고 말했다. 또 어떤 것이라도 표현할 수 있는 언어를 구사하는 일이란 불가능하다면서 생각을 말이나 문장으로 표현하려는 순간 우리의 생각은 달라진다고 했다. 그가 가장 신뢰한 언어의 형태는 시였다. 상징주의 시의 선구자 스테판 말라르메의 시를 애독한 그는 언어가 진정한 의미를 가지고 제자리에 있을 수 있는 곳은 시라고 했다. 따라서 그는 일상에서 직접적인 표현보다 간접적인 표현을 선호했고 모호한 상징적 언어를 구사했다.

1909년 2월 20일, 조간신문 「르 피가로*Le Figaro*」 1면에 이탈리아의 시인 필리포 마리네티의 '미래주의의 기초와 미래주의 선언'이 크게 보도되었다.[1] 잘 차려입은

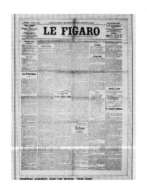

마리네티의 사진[3]과 함께 미래주의 선언을 보도했는데, 그것은 과거의 유산을 과감히 버리고 새로운 문명의 산물을 적극적으로 받아들여야 한다는 전위적 입장의 표명이었다. 마리네티는 "〈사모트라케의

1 1909년 2월 20일 자 「르 피가로」 1면
1면에 이탈리아의 시인 필리포 토마소 마리네티의 '미래주의의 기초와 미래주의 선언'이 크게 보도되었다.

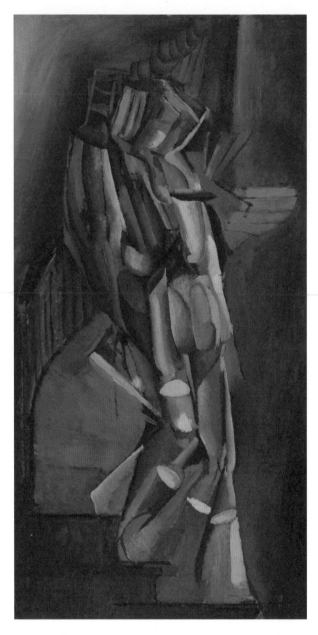

2 마르셀 뒤샹, 〈계단을 내려가는 누드 No.1〉, 1911년 12월 중순, 판지에 유채, 96.8×59cm
뒤샹이 어린 시절을 보낸 블랭빌의 저택 계단이다.

니케〉보다 경주용 자동차나 소리 요란한 자동차가 더 아름답다"고 선언했다. 그는 이탈리아가 오랫동안 헌 옷 입은 장사꾼 노릇을 해왔다면서 나라를 무덤처럼 뒤덮고 있는 박물관들로부터 풀어주려 한다고도 했다. 그에게 박물관은 전통을 의미하는데 미래로 나아가려면 전통으로부터 과감하게 벗어나야 한다는 말이다.

마리네티에 동조한 움베르토 보초니, 카를로 카라, 루이지 루솔로, 자코모 발라, 지노 세베리니가 이듬해 '미래주의 화가 선언'과 '미래주의 회화 선언'을 공동으로 집필했다.[4] 이로써 미래주의의 미술운동이 조직되었다.

1912년 2월, 미래파 첫 전시회가 파리의 화랑 베른하임 죈에서 열렸다. 이탈리아 화가들이 연 대규모 전시회였으므로 뒤샹, 기욤 아폴리네르, 파리의 입체파 화가들이 참관했다. 사물의 형태를 작은 조각으로 분할하는 입체파의 기법을 수용한 미래파 화가들은 한 걸음 더 나아가 운동의 연속적 과정을 단계별로 이어 붙이는 방식으로 기억 과정의 동시성을 화폭에 담았다. 뒤샹은 자코모 발라의 〈쇠줄에 끌려가는 개의 운동〉[5]에 관심을 보였지만 그는 미래파 화가들을 도시의 인상주의 화가쯤으로 생각했다.

3 필리포 토마소 마리네티, 1909
마리네티는 "〈사모트라케의 니케〉보다 격주용 자동차나 소리 요란한 자동차가 더 아름답다"고 선언했다.

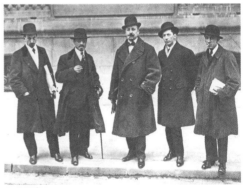

4 왼쪽부터 루이지 루솔로, 카를로 카라, 필리포 토마소 마리네티, 움베르토 보초니, 지노 세베리니
미래파 예술가들은 1910년에 '미래주의 화가 선언'과 '미래주의 회화 선언'을 공동 집필했다.

5 자코모 발라, 〈쇠줄에 끌려가는 개의 운동〉, 1912, 유화, 89.8 × 109.8cm

훗날 뒤샹은 〈계단을 내려가는 누드 No.2〉[6]가 미래파 화가들의 작품과 관련이 있느냐는 질문을 받자, 계단을 내려가는 누드라는 추상적 이미지에서는 미래파보다는 오히려 입체파에 속한다면서 동적 요소를 처리하는 데 있어 다소 미래파적 암시가 내재하지만 작품의 전체적 양상과 갈색조의 채색은 확실히 입체파에 가깝다고 대답했다. 단순한 운동에 대한 암시보다는 형태의 해체에 더 관심이 있었음을 밝힌 것이다. 그렇다 하더라도 겉으로 드러난 양식은 미래파 화가들의 것과 다르지 않았다. 그는 "정말 단순한 우연의 일치일까, 아니면 그런 아이디어가 널리 퍼져 있었기 때문일까? 모르겠다. 어쨌든 내가 운동을 회화의 중요한 요소로 삼겠다는 작심을 하고 그린 건 사실"이라고 했다.

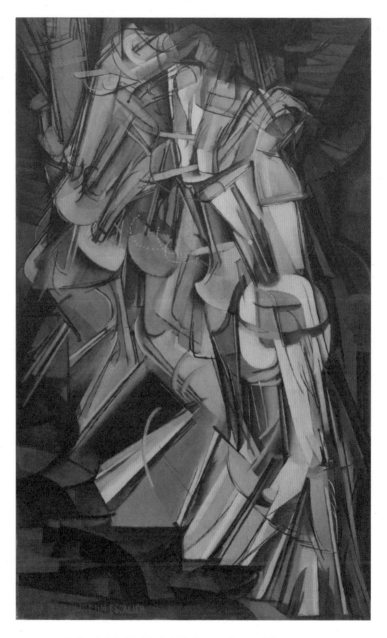

6 마르셀 뒤샹, 〈계단을 내려가는 누드 No.2〉, 1912, 유화, 147×89cm
움직임의 무수한 지점들을 잘라서 펼쳐놓은 것으로, 미래파의 작품과 비슷한 양상을 보여준다.

시간과 공간 그리고 사차원

〈계단을 내려가는 누드〉는 프랑스의 생리학자 에티엔 쥘 마레의 인간 및 동물의 운동에 관한 실험을 참조해서 구성한 작품이다. 마레는 1882년에 크로노포토그래픽 건을 발명하여 움직이는 물체를 한 장의 사진으로 찍었으며, 그런 사진들을 모아 과학 잡지 『라 나투르*La Nature*』에 기고했다.[7] 영국 출신의 사진가 에드워드 마이브리지도 배터리를 카메라에 연결시켜 새와 말의 운동을 찍었으며, 1887년에는 나체의 여인이 계단을 내려가는 장면을 여러 장의 사진으로 찍었다.[8] 〈계단을 내려가는 누드〉는 누가 보더라도 마이브리지의 계단을 내려가는 나체의 여인과 주제에서 닮았다고 할 수 있지만, 정작 뒤샹 자신은 마이브리지의 사진을 본 적이 없다

7 에티엔 쥘 마레의 육체 이동에 관한 연속촬영, 1886

마레는 1882년에 크로노포토그래픽 건을 발명하여 한 장의 사진으로 움직이는 물체를 찍었으며,
그런 사진들을 과학 잡지 『라 나투르』에 기고했다.

고 했다. 흥미롭게도 마레와 마이브리지는 같은 해에 태어나 같은 해에 죽었다.

뒤샹은 동체의 비구상적 위치를 보여주는 마레의 사진을 사차원과 연계해서 이해했는데, 당시 지식인들 사이에서 사차원에 대한 관심이 매우 높았다. 뒤샹은 입체주의 회화를 출발점으로 사차원의 회화를 구상하고 있었다. 〈계단을 내려가는 누드〉는 입체주의를 극단으로 몰고 간 결과물이지만, 주요 입체파 화가들의 작품과 비교하면 전혀 다른 양상이다.

이 작품은 두 가지 버전으로 현존한다. 1911년 12월 중순에 그린 첫 번째 작품 〈계단을 내려가는 누드 No.1〉은 어린 시절을 보낸 블랭빌의 저택 계단을 배경으로 한다. 〈계단을 내려가는 누드 No.2〉는 이듬해 1월 중순에 그린 것으로 인체의 모

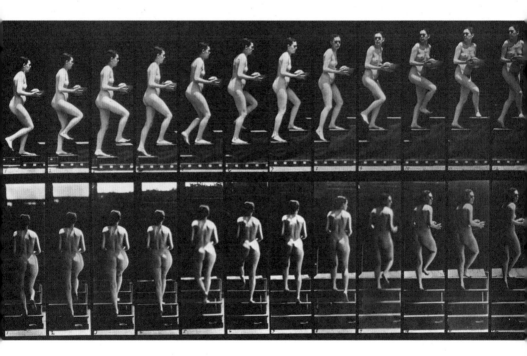

8 에드워드 마이브리지, 〈동물의 움직임: 사진 94(대야를 들고 두리번거리며 계단을 내려가는 누드)〉, 1872-85
마이브리지는 배터리를 카메라에 연결시켜 새와 말의 운동을 찍었으며,
1887년에는 나체의 여인이 계단을 내려가는 장면을 여러 장의 사진으로 찍었다.

습이 더 생략되었다. 갈색, 회색, 푸른색이 입체파 화가들의 분석적 방식으로 서로 겹치게 사용되었다.

누드를 그린 화가들은 과거에도 많았다. 그들은 남자 누드를 그릴 때는 영웅의 모습으로 초인적인 힘을 과시하여 신성을 묘사하거나 사람들을 복종시키는 위상을 표현한 반면, 여자 누드를 그릴 때는 비스듬히 누워 있거나, 목욕을 하거나, 서서 미모를 뽐내는 모습을 보여주었다. 여자 모델에게 선정적인 자세를 취하도록 요구하더라도 누드를 운동의 장면으로 묘사한 적은 없었다. 계단을 내려가는 누드는 만화에서나 있을 법한 일이었다. 뒤샹은 유머를 순수 회화에 도입한 것이며, 바로 이런 점이 논란을 빚은 것이다.

궤도를 벗어나다

뒤샹은 〈계단을 내려가는 누드 No.2〉를 1912년 《앙데팡당 Salon des Indépendants》에 출품했지만 퓌토 그룹 예술가들에 의해 전시가 거부되었다. 1911년 파리에서 결성된 퓌토 그룹은 입체파 예술가들의 모임으로 그 명칭은 파리 근교 퓌토에 있는 뒤샹의 형 아틀리에에서 모임을 자주 가졌기 때문에 마을 이름에서 딴 것이다.[9] 이 그룹에는 마르셀 뒤샹의 형제 자크 비용(가스통 에밀 뒤샹의 예명)과 레몽 뒤샹-비용을 비롯하여 알베르 레옹 글레이즈, 장 메챙제, 로베르 들로네, 프란시스 피카비아, 프란티셰크 쿠프카, 페르낭 레제, 알렉산더 아르키펭코, 후안 그리스 등과 시인이며 미술평론가 아폴리네르가 참여했다.

글레이즈와 메챙제는 관람자들을 설득할 수 있는 입체주의 회화를 선보여 자신들의 위상을 높이려는 계획을 가지고 있었는데 〈계단을 내려가는 누드 No.2〉를 보자 그만 놀라고 말았다. 그것은 자신들이 추구하는 새로운 양상의 입체주의 회화를 조롱하는 것처럼 보였고, 베른하임 죈 화랑에서 소개된 미래파 화가들의 작품과 유사한 데가 있어 신선해 보이지도 않았다. 이 작품을 포함시켰다가는 입체주의 자체가 조롱거리가 될 것 같아 염려되었으며, 미래파 화가들이 입체주의를 수용했음에도 불구하고 입체주의를 아카데미즘 미술이라고 격하하는 말을 서슴지

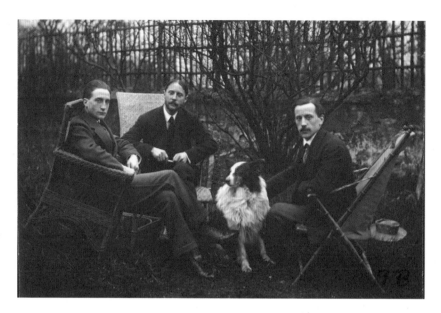

9 1912년의 뒤샹 삼 형제. 왼쪽부터 마르셀, 자크, 레몽

1911년 파리에서 결성된 퓌토 그룹은 입체파 예술가들의 모임이다. 그 명칭은 파리 근교
퓌토(Puteaux)에 있는 뒤샹의 형 아틀리에에서 모임을 자주 가졌기 때문에 마을 이름에서 딴 것이다.

않는 방자한 언행이 못마땅하던 때였다. 결국 글레이즈와 메챙제는 뒤샹의 작품을
전시하는 것이 퓌토 그룹 예술가들에게 악영향을 미칠 수 있으므로 자크와 레몽에
게 동생의 작품을 제외시킬 수밖에 없음을 직접 알리라고 요구했다.

《앙데팡당》이 열리기 하루 전 자크와 레몽은 마르셀을 불러 "네가 궤도를 조금
벗어난 것 같다"고 했다. 반세기가 지난 후 뒤샹은 이 일에 대해 이야기했다.

형들이 '최소한 제목이라도 바꿀 수 없느냐?'고 물었다. 제목이 나쁜 의미로 지
나치게 문학적이라고 생각한 것이다. 만화 같은 방법으로 그렸다고도 했다. …
아무튼 형들은 내 작품이 배척되는 것이 싫어서 그림을 정정해서 출품하기를
바랐지만 … 난 아무 말도 하지 않았다. 난 '좋아요, 좋아요'라고 말한 뒤 택시를
타고 전시장으로 가서 그 그림을 집으로 가져왔다.

〈계단을 내려가는 누드 No.2〉는 1912년 4월 20일, 바르셀로나의 달마우 화랑에서 열린 입체파 미술전에서 공개되었다. 이 작품은 언론의 관심을 받지 못했지만 프란시스코 갈리 미술학교에 재학 중이던 열아홉 살의 화가 지망생 호안 미로의 마음을 크게 휘저었다. 그리고 1937년, 미로가 파리에서 그린 〈계단을 올라가는 누드〉는 장식 없는 간결함과 유머에서 뒤샹의 작품에 대한 직접적인 오마주로 보인다.

그해 10월 자크 비용 주최로 파리 라보에티 화랑에서 개최한 《섹숑 도르 전Salon de la Section d'Or》에서도 〈계단을 내려가는 누드 No.2〉가 소개되었다. 섹숑 도르는 황금분할이라는 뜻의 프랑스어로 퓌토 그룹의 또 다른 명칭이나 다름없었다. 이는 레오나르도 다 빈치의 삽화가 있는 논문 「섹숑 도르」에서 차용한 것으로 그룹의 멤버들이 자신들의 기하학적 회화를 합리화하기 위해 이 용어를 채택했다. 이들은 입체주의의 창시자 파블로 피카소와 조르주 브라크의 입체주의 회화에 대한 강한 거부감을 표명했다. 그리고 《섹숑 도르 전》을 통해 자신들의 입체주의 회화가 창시자들의 회화를 능가한다는 것을 보여주기를 바랐다.

〈계단을 내려가는 누드 No.2〉는 특별한 주목도, 비난도 받지 않았다. 이 작품에 대한 평가는 훗날을 기약하면서 1913년에 개최될 《아모리 쇼Armory Show》를 기다려야 했다.

예술가 삼 형제

형들을 좇아 예술가의 길을 가다

앙리 로베르 마르셀 뒤샹은 1887년 7월 28일, 프랑스 루앙 근교의 블랭빌-크레봉에서 태어났다. 그는 누이 마들렌이 세 살 때 후두염으로 사망한 지 6개월 후에 태어났다.[10] 외젠으로 불린 아버지 쥐스탱 이지도르 뒤샹은 1870년 보불전쟁에 육군으로 참전하고 1874년 센-앵페리외르 현의 당빌에 세무 관리인으로 임명되었다. 그해 마리 카롤린 뤼시 니콜을 아내로 맞아 1875년에 가스통이, 1876년 레몽이 태어났다. 1887년에 마르셀, 1889년에 쉬잔, 1895년에 이본, 1898년에는 막내 마들렌이 태어났다.[11]

외젠은 아내의 지참금 덕에 1884년 루앙에서 19km 떨어진 블랭빌에 공증 사무소를 열었고, 그곳에서 22년 동안 살았다. 그들의 저택은 마을에서 가장 아름다운

10 세 살 때의 마르셀

세 살 때 후두염으로 사망한
누이 마들렌의 옷을 입고 있다.

11 1896년의 뒤샹의 가족

어머니 마리가 이본을 안고 있고, 자크와 레몽이 앉아 있는 사이로 아버지 외젠이
보인다. 외젠 뒤로 모자를 쓴 마르셀이 있고, 오른쪽 끝에는 할머니가 앉아 있다.

12 마르셀과 누이 쉬잔 뒤샹

집이었다. 1825년에 돌과 벽돌로 지은 집으로 창밖으로 15세기에 축조된 성당의
뒤편이 바라다보였다. 집의 외관은 온통 포도 덩굴로 덮여 있었다. 1층에는 거실과
식당, 부엌, 그리고 공증 사무실이 함께 있었다. 외젠은 1895년 블랭빌의 시장이
되었다. 아이들은 종교 교육과 학교 교육을 충실히 받았으며, 체스를 두고 음악을
연주하곤 했다.

쉬잔이 태어나기 전까지 마르셀은 외아들처럼 성장했는데 열 살 이상 터울의 형
들이 루앙의 코르네유 중·고등학교에 재학하고 있었기 때문이다. 마르셀은 두 살
아래의 누이 쉬잔을 사랑했다.[12] 여동생에 대한 그의 사랑은 주위 사람들을 놀라게
했다. 쉬잔에 대한 마르셀의 억눌린 성적 감정은 훗날 작품에서 나타났다.[13] 마르
셀은 1893년에 블랭빌 공립 초등학교에 입학했다. 이듬해 두 형은 파리의 상급학
교에 진학했는데, 가스통은 법학 전문대, 레몽은 의학 전문학교에 다녔다. 가스통

13 마르셀 뒤샹, 〈앉아 있는 쉬잔 뒤샹〉, 1903, 종이에 색연필, 49.5 × 32cm
마르셀은 두 살 아래 여동생 쉬잔을 모델로 많은 그림을 그렸다.

은 파리에 있는 동안 클리시 가의 페르낭 코르몽 아틀리에에서 회화를 배웠다. 그리고 1895년 크리스마스 때 가족들에게 화가가 되기로 결심했으며 법학 공부를 그만두겠다고 선언했다. 당시 인기가 있던 풍자 잡지 『르 리르Le Rire』와 『르 쿠리에 프랑세Le Courrier français』에 가스통의 그림이 너넛 실렸다. 가스통은 그림에 자크 비용이라는 서명을 사용했다. 썩 만족하지 못했던 본명을 크게 바꾸지 않으면서도

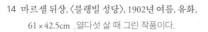
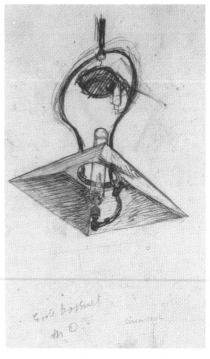

14 마르셀 뒤샹, 〈블랭빌 성당〉, 1902년 여름, 유화,
61×42.5cm _ 열다섯 살 때 그린 작품이다.

15 마르셀 뒤샹, 〈가스등〉, 1903-4, 종이에 목탄,
29.5×43.5cm

시인 프랑수아 비용에게 존경심을 표시한 것이다.

레몽은 관절염으로 1900년 학업을 중단했다. 치료를 받는 동안 그는 엄청난 양
의 그림을 그렸고 조각에 관심을 기울였다. 로댕의 영향을 받아 자연주의 경향의
조각을 제작했으며 1902년《살롱 데 보자르Salon des Beaux-Arts》에 채택되자 한층
고무되었다. 그는 자신의 예명을 레몽 뒤샹-비용이라 했다. 1903년 9월에 젊은 과
부 이본 르베르숑 봉과 결혼했는데, 그녀의 오빠 자크 봉은 유명한 초상화가였다.

마르셀의 학창 시절의 성적은 보통이었다. 그도 형들을 좇아 예술가의 길을 선
택했는데, 열다섯 살 때 쉬잔을 모델로 그린 그림에서 자크 비용의 양식이 발견된
다. 마르셀은 집에서 보이는 풍경을 인상주의 양식으로 그렸다. 〈블랭빌 성당〉[14]은

마르셀이 회화에 입문한 공식적인 작품이라고 할 수 있다. 목탄으로 그린 〈가스등〉[15]은 그가 설치물에 일찌감치 관심을 가지고 있었음을 보여준다.

파리로 가다

뒤샹은 열일곱 살이 되던 해인 1904년에 파리로 가서 콜랭쿠르 가 71번지에 있는 형 자크의 집에서 함께 살았다. 그리고 그해 11월, 사설 미술학교 쥘리앙 아카데미에 등록했다. 1868년에 세워진 쥘리앙 아카데미는 살아 있는 모델과 석고상을 기본으로 교육을 하고 있었다. 뒤샹은 그곳에서 아카데미 교육을 경멸하게 되었다. 그는 당구를 즐겼고, 크로키 화첩을 들고 카페의 테라스에서 파리 시민들의 모습을 그렸다. 그의 크로키는 자크의 양식이었다. 뒤샹은 에콜 데 보자르 입학시험을 치렀으나 누드모델 목탄 데생 시험에서 떨어졌다.

군의 징집이 가까워오자 뒤샹은 숙련공 시험을 보면 의사나 변호사와 마찬가지로 3년 대신 1년만 복무하면 된다는 것을 알게 되었다. 1905년 5월, 그는 쥘리앙 아카데미를 그만두고 루앙으로 돌아가 비콩테 인쇄소에서 수습 식자공으로 일했다. 숙련공 시험을 통과한 뒤샹은 그해 10월 3일 루앙 근처 외Eu에 위치한 39보병연대에 자원입대하여 1년 후 제대했다.

파리로 돌아온 뒤샹은 형의 옛날 집에서 조금 떨어진 콜랭쿠르 가 65번지를 세 얻었다. 자크는 예술가들의 아틀리에가 들어서 있는 단독주택지 퓌토로 이사해 동생 레몽과 이웃 쿠프카와 함께 살고 있었다. 처음 혼자 살게 된 뒤샹은 자신에게 몰두하게 되었지만, 그의 친구들이 놀러와 파이프 담배를 피워대고, 여자 친구들을 데리고 와 그의 작업을 방해했다. 결국 그는 낮 동안 허비한 시간을 밤에 보충해야만 했다.

몽마르트르 언덕은 집세가 싼 덕분에 가난한 예술가들이 많이 살고 있었다. 뒤샹은 몽마르트르 거리를 그리면서 폴 세잔의 선구적 입체주의 회화 논쟁에는 관여하지 않았다. 몽마르트르 반대편 언덕에는 피카소가 1904년부터 라비낭 가의 황폐해진 옛 피아노 공장 바토-라부아르[16]에 자리 잡고 있었고, 일찍부터 사람들의

16 라비냥 가의 황폐해진 옛 피아노 공장 바토-라부아르(Bateau-lavoir)
30여 개의 아틀리에가 모여 있었으나 수도는 단 하나뿐이었고, 가스와 전기가 들어오지 않았다.

주목을 받았다. 미국의 시인이자 소설가 거트루드 스타인과 그의 동생 레오가 피카소의 작품을 사들이고 있었다.

　몽마르트르의 풍자 만화가들은 뒤샹의 집 바로 아래에 위치한 카페 마니에르에서 정기적으로 모임을 가졌다. 1907년 5월 샹젤리제의 팔레 드 글라스에서 개최한 《제1회 풍자 만화전》에 뒤샹도 데생 5점을 출품했다. 1908년부터 2년 간 뒤샹이 유머 잡지에 실은 18점의 데생 대부분은 간통이나 금전관계로 표현되는 부르주아의 상황을 암시하고, 유머와 에로티시즘이라는 이중적 특징을 보여주었다.[17] 결혼을 억압으로 보는 그의 사고는 〈일요일〉[18]에서 발견되는데, 1909년 어느 일요일 거리에서 한 쌍의 부르주아 부부를 보고 그린 것이다. 정장 차림의 사내가 유모차를 밀면서 걸어가고, 임산부 아내는 배를 내민 채 나란히 걷고 있다. 뒤샹은 40년이 지난 후 그날의 장면을 상기하며 "아내와 세 아이, 교외의 집, 자동차 세 대! 이 같은 인생의 강요에서 벗어나고 싶었다. 나는 내가 원하는 대로의 삶을 살기를 원했다"고 했다.

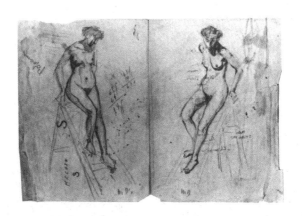

17 마르셀 뒤샹, 〈사다리에 걸터앉은 두 누드〉, 1907-8, 종이에 연필, 29.5 × 43.5cm
하단에 MD라는 약자로 서명했다.

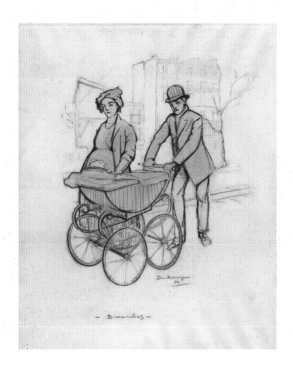

18 마르셀 뒤샹, 〈일요일〉, 1909, 드로잉, 61 × 48.5cm
1909년 어느 일요일 거리에서 한 쌍의 부르주아 부부의 모습을 그렸다.

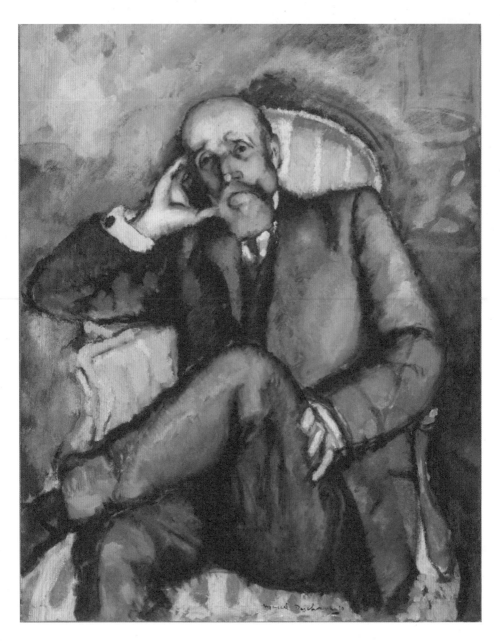

19 마르셀 뒤샹, 〈예술가 아버지의 초상〉, 1910, 유화, 92×73cm
가부장적인 외젠 뒤샹의 심리를 잘 드러냈다.

자신의 길을 가다

세잔과 야수주의의 영향

1909년에서 1910년, 뒤샹에게 영향을 준 것은 세잔과 야수파 화가들의 회화였다. 그가 1910년에 그린 〈예술가 아버지의 초상〉[19]에서는 세잔의 영향[20]이 발견된다. 뒤샹은 세잔으로부터 2년 혹은 그 이상 영향을 받았다면서 〈예술가 아버지의 초상〉은 "자식이 부모에게 사랑을 표현하는 방법으로 세잔의 문화에 대한 일반적인 예로 그린 것"이라고 했다. 여기에는 가부장적인 외젠의 심리가 잘 드러나 있다.

〈검은 스타킹을 신은 누드〉[21]와 〈의사 뒤무셸의 초상〉[22]에서는 야수파의 영향이 발견된다. 〈의사 뒤무셸의 초상〉에서는 배경을 밝게 했으며, 친구의 머리를 몸에 비해 크게 부각시키고, 여백을 넉넉하게 남겼다. 그림 뒷면에 '적절한 너의 얼굴, 사랑하는 친구 뒤무셸'이라고 적었다. 뒤무셸의 쫙 펼친 왼손 주위를 여백으로 처리한 것은 엑스레이에 대한 관심과 관련이 있어 보인다. 뒤샹은 엑스레이에 관심이 많았다. 훗날 뒤샹의 친구이자 후원자가 된 월터 아렌스버그가 왼손 주위의 신비로운 후광에 대해 물었을 때 뒤샹은 "뒤무셸의 손을 둘러싸고 있는 후광은 유물론을 향한 나의 잠재적 관심이 표출된 것이다. 입체파 시대에 앞서는 경이로운 것은 위한 요구를 만족시키는 것 말고는, 결정적 의미도 없고 설명도

20 폴 세잔, 〈루이 오귀스트 세잔, 예술가의 아버지가 「레벤느망」을 읽고 있다〉, 1866, 유화, 198.5×119.3cm

21 마르셀 뒤샹, 〈검은 스타킹을 신은 누드〉, 1910, 유화, 116×89cm
야수주의의 영향을 받아 그린 것이다.

22 마르셀 뒤샹, 〈의사 뒤무셸의 초상〉, 1910, 유화, 100×65cm

뒤무셸의 머리는 몸에 비해 크게 부각시키고, 여백을 넉넉하게 남겼다. 이 시기에 뒤샹은 초상화를 여러 점 그렸으며, 1911년에는 <파라다이스>란 제목으로 뒤무셸의 누드를 그리기도 했다.

없다"고 대답했다. 그가 말한 경이로운 것이란 뢴트겐의 엑스선이었을 것이다. 독일의 물리학자 빌헬름 콘라트 뢴트겐은 자신의 이름을 딴 뢴트겐 엑스선이라는 전자기파를 발견했는데, 사람의 살을 뚫고 들어가 그 안의 뼈를 영상화하는 놀라운 능력 때문에 사람들의 주목을 받았다. 뢴트겐은 아내의 손을 전자기파로 찍은 사진을 첨가한 논문을 1896년 1월 1일에 발표했고, 일주일도 지나지 않아 그 내용이 신문에 실렸다. 한편 뒤샹은 1911년 5월 루앙에서 열린 《제2회 노르망디 근대회화 협회전》에 〈예술가 아버지의 초상〉과 〈의사 뒤무셸의 초상〉을 출품했다.

뒤샹의 딸을 낳은 세르

뒤샹이 스무 살의 갈색 머리 여인 잔 세르[23]를 만난 건 1910년이었다. 당시 남편과 별거 중이던 세르는 뒤샹 집 맞은편에 살고 있었다. 〈수풀〉[24]에서 무릎을 꿇고 있는 인물이 세르로 추정된다. 하지만 뒤샹은 세르를 자신의 내밀한 친구로 소개하지도 인정하지도 않았다. 그는 자신의 사생활을 결코 전면에 내세우지 않았다.

세르가 생계를 위해 일을 해야 했으므로 뒤샹은 독일 뮌헨에서 온 젊은 화가 막스 베르그만에게 그녀를 모델로 소개했다. 베르그만은 세르에게 눈독을 들였지만 그녀는 이미 뒤샹의 여인이었다. 1911년 2월 6일, 잔 세르는 이본 마르그리트 마르트 잔을 낳았다. 뒤샹은 자신이 이본의 친부라는 사실에 대해 신중한 태도를 보였다. 몇 해 후 세르가 뒤샹에게 이본의 출생을 조심스럽게 알렸지만, 그녀는 아버지의 책임을 한 번도 강요하지 않았다. 세르는 남편 모리스가 사망한 몇 해 후 자전거 상인 앙리 마예와 재혼했고, 마예는 2차 세계대전 말 나치 강제 수용소에서 사망했다. 훗날 예술가가 된 이본은 요 세르마예라는 가명을 사용했는데, 모리스 세르와 앙리 마예, 호적상의 두 양아버지에 대한 헌사였던 셈이다.

23 1910년 스무 살의 잔 세르
당시 남편과 별거 중이던 세르는
뒤샹 집 바로 맞은편에 살고 있었다.

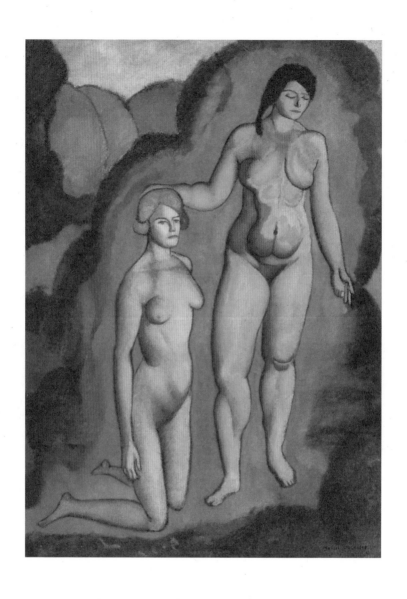

24 마르셀 뒤샹, 〈수풀〉, 1910-11, 유화, 127×92cm
서 있는 여인이 무릎을 꿇은 여인에게 어떤 의식을 베푸는 장면이다.

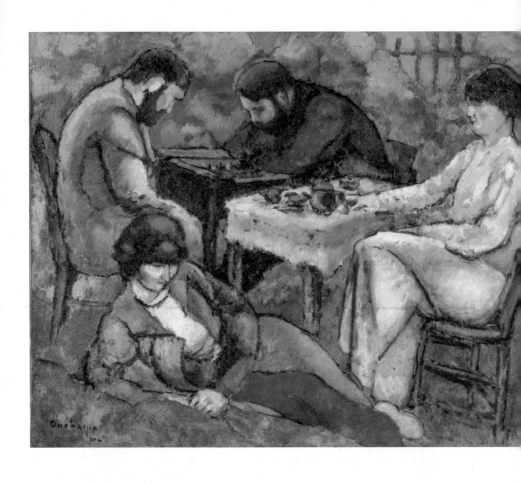

25 마르셀 뒤샹, 〈체스 게임〉, 1910, 유화, 114×146cm

형들이 거주하는 퓌토의 집 정원에서 그린 것이다. 형제는 테이블에 앉아 체스에 열중한 반면 형수들의 모습은 무료해보인다.

자크의 아내 가비는 테이블에서 차를 마시고 레몽의 아내 이본은 풀밭에 비스듬히 누워 있다.

입체주의의 영향

뒤샹은 1910년《살롱 도톤Salon d'Automne》에 5점을 출품했다. 이미 세 번째 참여로 회원 자격을 획득한 그는 심사를 거치지 않고 작품을 전시할 수 있게 되었다. 〈체스 게임〉[25]은 형들이 거주하는 르메르트 가 7번지 퓌토의 집 정원에서 여름에 그린 것이다. 형들이 테이블에 앉아 체스에 열중하는 모습과 그 주변에서 무료하게 시간을 보내는 형수들의 모습을 대조가 되게 구성했다. 자크의 아내 가비는 테이블에서 차를 마시고, 레몽의 아내 이본은 풀밭에 비스듬히 누워 있다. 아직까지 세잔의 영향[26]이 느껴지는 이 그림에서, 인물들의 심리적 요소는 드러나지 않고 남편과 아내들의 소외된 모습만 두드러지게 드러났다.

　뒤샹은 열세 살 때 형들에게서 체스를 배웠고, 훗날 20여 년을 체스에 몰두하게 된다. 블랭빌에서 여름휴가를 보낼 때면 형들과 체스를 두곤 했다. 뒤샹 형제들은 매주 일요일 퓌토에 모였고, 마르셀도 이웃에 사는 쿠프카와 함께 참석했다.

　1911년에는 입체파로 분류되던 예술가들이 퓌토로 오기 시작했다. 키가 작고 호리호리한 장 메챙제는 신랄하면서도 임기응변에 능했고, 단순한 진리를 마음속

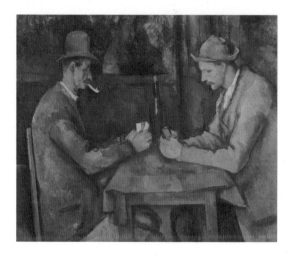

26　폴 세잔, 〈카드놀이를 하는 두 사람〉, 1894-95, 유화, 47.5×57cm

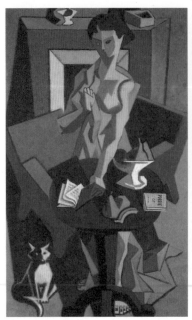 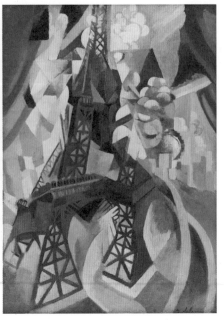

27 장 메챙제, 〈푸른 드레스〉, 1911, 유화
메챙제는 입체주의의 장점을 이용하여
위에서 내려다본 모습과 옆에서 바라본 모습을
함께 표현했다.

28 로베르 들로네, 〈에펠타워(붉은 타워)〉,
1911, 유화, 125 × 90.3cm
입체주의의 창시자들인 피카소와 브라크가 정물과 초상을
그린 데 반해 들로네는 거대한 사물을 캔버스에 담았다.
그는 에펠타워를 주제로 여러 점을 그렸는데, 철골로 만들어진
거대한 타워는 그에게 현대의 상징물이었다.

에 품은 페르낭 레제는 농부 같은 미소를 지으면서 그 확고한 진리에 집착하는 태도를 보였다. 자크의 아내 가비는 겸손하고 온화했고, 레몽의 아내 이본은 쾌활하고 기지가 넘쳤으므로 예술가들 모두가 좋아했다.

　1911년은 《앙데팡당》에서 입체파가 성공한 해였다. 400명이 넘는 예술가들이 대거 참여한 이 전시회는 파리 시민의 관심을 집중시켰다. 41번 홀에 전시한 메챙제, 들로네, 글레이즈, 레제, 피카비아, 앙리 르 포코니에, 마리 로랑생 등의 작품은 논란의 대상이 되었다. 메챙제는 〈푸른 드레스〉[27]를 출품했는데, 들로네의 그림[28]과 달랐고 입체주의 창시자들의 것들과도 달랐다. 레제는 〈숲 속의 누드〉[29]를 출

29 페르낭 레제, 〈숲 속의 누드〉, 1909-10, 유화
사물을 튜브 모양으로 그려 입체적 부피감을 강조했다.

품했는데 이는 동갑내기 피카소가 이미 사용한 제목으로, 자신의 입체주의가 피카소의 것보다 훨씬 우수하다는 점을 시위하려고 했다. 레제의 그림은 물감튜브를 동강내어 흐트러뜨린 것처럼 보인다. 아폴리네르는 레제의 작품에 관해 "타이어들을 쌓아놓은 듯한 구성은 원통회화라 할 수 있지만 이해하기 어렵다"고 했다.

입체주의 회화의 창시자들인 피카소와 브라크가 불참한 전시회를 관람한 아폴리네르와 앙드레 살몽은 젊은 예술가들의 다양한 입체주의 회화를 어떻게 이해해야 좋을지 알 수 없었다. 입체주의가 출현한 지 4년 만에 입체주의의 영향이 괄목할 만하게 나타난 것이다. 《앙데팡당》을 계기로 입체주의는 프랑스 밖으로 확산되었으며, 훗날 미래주의를 표방하게 될 이탈리아 밀라노의 예술가들이 적극적으로 받아들였다. 뒤샹의 형들은 그해 《앙데팡당》에 출품하지 않았다. 뒤샹은 〈수풀〉 외에 2점을 더 출품했지만 "전통적인 작품 무더기 속에 파묻혀 질식"되었는데, "오직 형태의 왜곡에만 치중하지 않은 또 다른 형태의 야수파로 방향을 전환한 그림"이라는 뒤샹의 말에도 불구하고 사람들은 야수파의 영향을 발견할 수 없었다.

억눌린 성적 감정

〈봄날의 청춘 남녀〉[30]는 뒤샹이 1911년 봄 뇌이에서 그린 것으로 복잡한 그의 정신세계의 한 단면을 드러낸다. 중앙에 검은색으로 동그랗게 표시한 곳에 있는 모호한 형상의 누드가 그림을 더 이해하기 어렵게 만든다. 발레리나 같은 자세를 취한 누드는 상상의 세계에 있는 동그라미 속의 누드와 무슨 관련이 있을까? 뒤샹만이 알 수 있는 개인적인 상징을 시각적으로 표현한 것으로 보이며, 이 상징에 관해 그가 설명하지 않았으므로 무엇을 은유하는지 알 수 없다. 심리적 요소가 다분한 〈봄날의 청춘 남녀〉에 관해 평론가들은 다양한 의견을 개진했다. 프로이트와 융의 정신분석 이론을 적용하여 여동생에 대한 은밀한 근친상간을 심리적 측면에서 해석한 미술평론가도 있었다. 금기로 된 근친상간을 억누르기 위해 뒤샹이 아담과 이브의 모습으로 자신과 쉬잔을 표현했다는 해석에 많은 사람들이 공감했다. 한편 쉬잔은 파리 출신 약사 샤를 데마르와 루앙에서 결혼식을 올렸다. 봄에 그린 이 그림을 그해 여름에 결혼한 쉬잔에게 선물한 것으로 미루어 여동생과 관련이 있는 듯한데, 여동생의 결혼 선물로 누드화를 주는 건 상식적으로 이해하기 어렵다.

훗날 뒤샹을 아버지처럼 따랐던 아르투로 슈바르츠는 1969년에 저서『마르셀 뒤샹의 모든 작품』에서 〈봄날의 청춘 남녀〉에 관해 이렇게 기술했다.

> 그림에서의 청년은 마르셀 자신으로 장차 〈큰 유리〉에 나타나게 될 독신자이고, 소녀는 쉬잔으로 장차 나타나게 될 신부다. 두 사람은 성별 외에는 거의 분별하기 어려울 정도로 유사한 모습으로 팔을 높이 쳐들고 Y자 모양을 했는데 두 사람 모두 같은 열망을 가졌음을 가리키는 모습이며, 이는 기본적인 자웅동체적, 정신적 경향이기도 하다. 두 사람은 거의 독자적으로 나타났다. … 떨어져 있는 두 세계의 젊은이는 반원형으로 서로가 서로에게 노력하는 모습을 나타낸다.

슈바르츠는 뒤샹의 모든 작품을 억눌린 그의 근친애와 연계해서 설명했다.

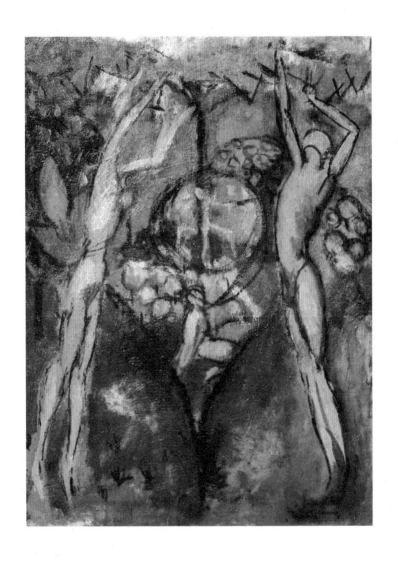

30 마르셀 뒤샹, 〈봄날의 청춘 남녀〉, 1911, 유화, 65.7×50.2cm
아담과 이브가 연상되는 이 그림을 그해 여름에 결혼한 쉬잔에게 선물로 주었다.

입체주의에 대한 이단적 접근

쉬잔이 결혼한 뒤 뒤샹은 이본과 마들렌의 초상화를 4점 그리면서 입체주의 양식으로 두 여동생의 모습을 해체한 뒤 재구성했다. 〈해체된 이본과 마들렌〉[31]은 그가 1911년 여름 뵐-레-로즈에서 가족들과 마지막으로 함께 지낼 때 그린 것이다. 뒤샹의 입체주의에 대한 이단적 접근은 그가 "처음으로 그림에 유머를 도입함으로써 어떤 의미에서 그녀들의 옆모습을 해체하고 화면에 우연을 좇아 배열했다"고 말한 데서 알 수 있다. 〈해체된 이본과 마들렌〉에서의 인물을 해체한 뒤 재구성하는 방법은 그가 파리로 돌아온 1911년 10월에 그린 〈뒬시네아〉[32]에서도 나타났다. 키가 큰 다섯 여인이 걸어가는 모습으로 세 여인은 의상을 제대로 갖춘 데 반해 두 여인은 몸을 부분적으로 노출한 모습이다. 뒬시네아는 돈키호테가 짝사랑한 여인의 이름이면서 실제 여인의 가명이다. 뒤샹은 1966년 피에르 카반과의 인터뷰에서 "뒬시네아는 점심식사를 하러 갈 때 뇌이 가에서 가끔 마주치던 여인이다. 하지만 한 번도 그녀와 대화를 나눠본 적이 없다. 그녀에게 말을 걸 수 있다는 생각조차 안 했다. 그녀는 강아지를 산책시키곤 했으며, 그 구역에 살고 있었다. 그게 전부다. 그녀의 이름조차 몰랐다"고 했다.

카반은 장시간에 걸쳐 뒤샹과 나눈 대화를 『마르셀 뒤샹과의 대화*Dialogues with Marcel Duchamp*』라는 제목으로 1967년에 발간했다. 1966년 뒤샹의 80번째 생일 몇 달 전에 인터뷰한 것으로, 뒤샹은 그로부터 1년 반 후 세상을 떠났다. 이 책이 1971년 영어로 번역되었을 때 로버트 머더웰이 소개말을 썼고 살바도르 달리가 서문을 장식했다.

〈소나타〉[33]는 그가 가족들과 함께 1911년 새해를 맞을 때 그린 것으로 세 누이가 어머니 앞에서 음악을 연주하는 장면을 묘사한 것이다. 가족들이 모이면 형들은 체스를 두고, 동생들은 음악을 연주했다. 〈체스 게임〉과 마찬가지로 이 작품에서도 각 인물들은 상호 무관하게 존재하는 모습이다. 이본은 피아노를 치고, 마들렌은 바이올린을 연주한다. 쉬잔은 동생들 앞에 앉아 있고, 귀가 먼 어머니는 연주를 들을 수는 없지만 중앙에 장승처럼 우뚝 서 있다.

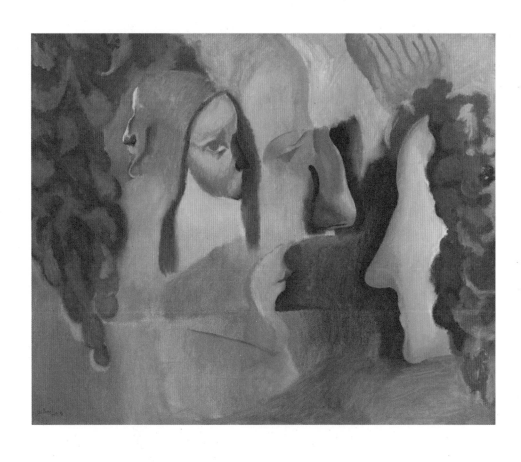

31 마르셀 뒤샹, 〈해체된 이본과 마들렌〉, 1911, 유화, 60×73cm
처음으로 두 여동생을 다른 시각에서 본 모습들로 서로 겹치게 구성하면서 유채를 투명하게 사용했다.

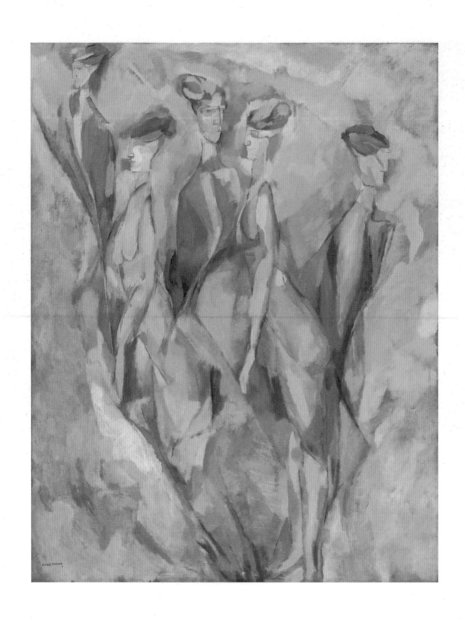

32 마르셀 뒤샹, 〈뒬시네아〉, 1911, 유화, 146×114cm
키가 큰 다섯 여인이 걸어가는 모습으로 움직임의 과정을 표현했다.
뒬시네아는 돈키호테가 짝사랑한 여인의 이름이면서 실제 여인의 가명이다.

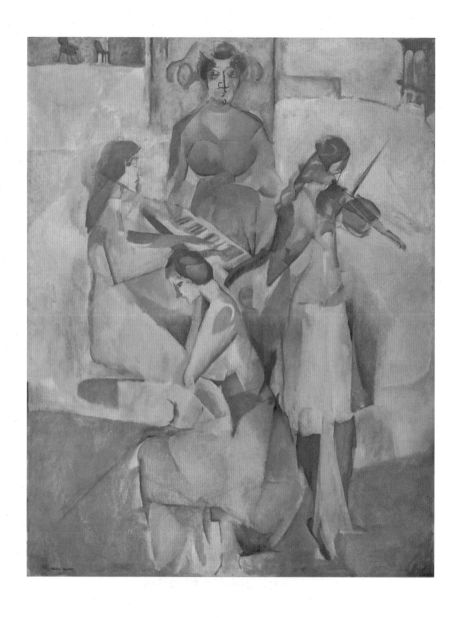

33. 마르셀 뒤샹 〈소나타〉 1911. 유화. 145 x 113cm

새해를 루앙에서 맞으면서 그린 것으로 형들이 체스를 두는 동안 여동생들이 음악을 연주하는 장면을 묘사했다.
중앙에 서 있는 어머니는 귀가 멀어서 소리를 들을 수 없었다.

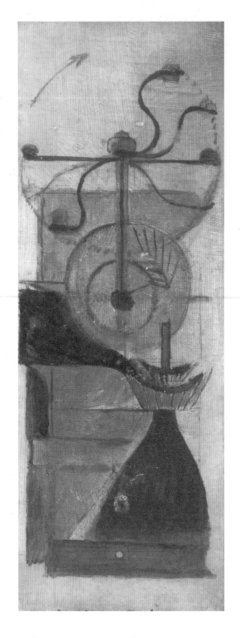

34 마르셀 뒤샹, 〈커피 분쇄기〉, 1911년 말, 두꺼운 종이에 유채, 33×12.5cm
형 레몽으로부터 주방을 장식할 그림을 부탁받고 그린 것이다.

1911년 11월, 피에르 뒤몽 주관의《노르망디 근대회화협회전》이 파리의 고미술 모던아트 화랑에서 개최되었는데, 퓌토 그룹 최초의 행사였다. 뒤샹은 여기에 〈소나타〉를 출품했다.

1911년 말, 뒤샹은 레몽으로부터 퓌토의 집 주방을 장식할 조그만 그림을 그려 달라는 부탁을 받고 〈커피 분쇄기〉[34]를 그렸다. 레몽은 주방을 친구들의 그림으로 장식하려고 글레이즈, 메챙제, 라 프레네, 레제에게도 부탁했다. 똑같은 사이즈의 작은 그림들을 일종의 장식 띠처럼 두르기 위해서였다. 뒤샹은 〈커피 분쇄기〉에 화살표를 그려 넣었는데, 화살표가 다이어그램 같은 측면에서 흥미로웠다고 했다.

〈기차를 탄 슬픈 청년〉

1911년 겨울 뒤샹은 퓌토 그룹의 모임에 가지 않고 누구와도 만나지 않은 채 혼자 작업에 전념했다. 그해 말에 그린 〈기차를 탄 슬픈 청년〉[35]에서 뒤샹이 입체파 예술가들의 단체 행동에 참여하지 않고 자신의 길을 간 것을 발견할 수 있다. 이것은 당시 입체파 화가들의 회화 양식에 약간 다른 방법을 도입한 것이었다. 1912년 2월, 베른하임 죈 화랑에서 열린 미래주의 예술가들의 전시회에 갔을 때는 이미 〈기차를 탄 슬픈 청년〉을 완성한 후였다.

뒤샹은 재담가였다. 그에게는 지성의 익살이 있었으며, 만화를 그린 경험이 있어 해학적 요소를 그림에 보낼 줄 알았다. 〈기차를 탄 슬픈 청년〉은 자전적인 그림으로 뒤샹이 혼자 기차를 타고 파리에서 루앙으로 간 것을 암시한다. 그는 간신히 알아볼 수 있는 내용을 아이러니하게 밝혔는데, "나임을 확인해주는 파이프가 그림 안에 있다"고 했다. 이 작품에서 주목할 점은 트리스트triste(슬픈)와 트랭train(기차)이라는 단어를 통해 말장난의 유머를 도입한 것이다. 그는 "청년이 슬픈 것(트리스트)은 기차(트랭)라는 단어가 뒤이어 오기 때문이다. 트르tr는 대단히 중요하다"고 했다. 연속된 낱말에서 첫 자음 또는 중간 자음을 되풀이하는 두운법이 필연적으로 작품의 일부를 구성한 것이다. 당시 그는 프랑스의 상징주의 시인이자 근대시의 선구자로 주목받던 쥘 라포르그의 시에 관심이 많았다. 라포르그는 근대의 정

35 마르셀 뒤샹, 〈기차를 탄 슬픈 청년〉, 1911, 유화, 100×73cm
혼자 기차를 타고 파리에서 루앙으로 갈 때 파이프를 입에 문 자신의 모습을 묘사한 것으로
우울함을 유머로 표현했다. 트리스트triste(슬픈)와 트랭train(기차)이라는 단어를 통해
말장난의 유머를 도입한 것이다.

신적 병폐인 권태와 고독감 및 염세주의를 자조로 가득 찬 풍자를 가미해 환상적으로 다룸으로써 독특한 자유시를 창조했다. 그는 뒤샹이 태어나던 해에 스물 일곱의 나이에 폐결핵으로 요절했다. 그의 이름은 널리 알려지지 않았지만 T. S. 엘리엇과 에즈라 파운드가 그로부터 영향을 받았다. 뒤샹은 라포르그의 시에 삽화를 3점 그리는 등 그의 시에 깊이 빠졌는데, "그 시대에 어느 누구도 그런 것을 쓸 수 없었다"고 했다.

〈기차를 탄 슬픈 청년〉을 그리고 얼마 지나지 않아 〈계단을 내려가는 누드〉를 그렸는데, 마찬가지로 유머가 삽입된 작품이다. 〈기차를 탄 슬픈 청년〉과는 달리, 이 작품은 정지된 배경 속에서 움직이는 형상을 보여준다.

피카비아의 영향력

이 시기에 뒤샹에게 영향을 준 것은 입체주의가 아니라 프랑시스 피카비아였다. 두 사람이 언제 만났는지는 확실히 알 수 없지만, 노르망디 근대회화협회의 두 차례에 걸친 파리 전시회 중 하나에서 만난 것으로 추정된다. 두 사람은 모든 면에서 반대되는 성격이었다. 뒤샹은 소시민 출신의 공증인의 아들이었고, 피카비아의 아버지는 스페인 귀족 혈통에 어머니는 부유한 파리 부르주아 출신이었다. 뒤샹은 내향적이며 냉소적이고 신중한 반면 피카비아는 외향적이며 둔중하고 말이 많았다. 뒤샹이 아틀리에에 틀어박혀 몇몇 친구들과의 관계만 유지하던 반면 피카비아는 상당히 호화스럽고 괴짜 같은 생활을 하고 있었다. 피카비아의 아내 가브리엘 뷔페는 뒤샹을 가리켜서 "〈기차를 탄 슬픈 청년〉이 매혹적이고 위험한 사탄의 모습으로 변하는, 자기 안으로의 도피의 시기였다"고 훗날 회고했다.

뒤샹은 샤를 플로케 가에 있는 피카비아 부부의 큰 아파트에서 그들과 함께 저녁나절을 자주 보냈다. 뒤샹은 자기보다 7년 연상의, 음악가이자 지적인 가브리엘 뷔페에게 매혹되었다. 뒤샹은 피카비아를 만난 후 새로운 세계를 발견했다. "피카비아는 내가 전혀 알지 못했던 세계를 향해 열려 있었다. 1911-12년에 그는 거의 매일 밤 아편을 피웠다. 그 시대에도 그것은 상당히 드문 일이었다." 피카비아는

뒤샹을 공증인의 아들의 세계로부터 결정적으로 벗어나는 행동의 세계로 이끌었다. 뒤샹도 이를 시인하면서 "확실히 그것이 내게 지평선을 열어주었다. 모든 것을 받아들일 준비가 되어 있었기 때문에 나는 그것을 폭넓게 이용했다"고 했다.

피카비아가 접하던 세계는 퓌토 그룹의 근엄한 세계와는 전혀 달랐다. 피카비아는 여자와 자동차, 인공 낙원을 사랑했다. 그는 뒤샹에게서 자신의 취향과는 맞지 않지만 지적으로나 예술적으로 일치하는 공범자의 모습을 발견했다. 가브리엘의 회고에 따르면, "뒤샹과 피카비아 사이에는 예술이라는 오래된 신화를 공격하지는 않지만 일반적인 삶의 기본들을 공격하는, 역설적이고 파괴적인 제안들, 모욕적 언사와 비인간성의 놀라운 경쟁심이 있었다."

〈신부〉

〈빠른 누드들에 에워싸인 킹과 퀸〉

뒤샹은 1912년 콘스탄틴 브란쿠시, 레제와 함께 항공기 전시장에 갔다. 그날에 대해 레제가 친구에게 보낸 편지에 "뒤샹은 말없이 비행기를 바라보다가 불현듯 브란쿠시에게 말했네. '회화는 끝났어. 누가 이 프로펠러보다 더 나은 것을 만들 수 있단 말인가?'라고 했네"라고 적었다. 레제의 편지에서 당시 뒤샹이 운동에 관심이 많았고 기계문명에 대해 매우 희망적이었음을 알 수 있다.

뒤샹의 그림에 누드, 운동, 그리고 그가 좋아한 체스가 주제로 등장했다. 그는 1912년 5월 연필 드로잉으로 세 번에 걸친 습작 끝에 〈빠른 누드들에 에워싸인 킹과 퀸〉[36]을 완성했다. 이 작품은 그의 생각을 계속 발전시켜 나간 일련의 그림들 〈두 누드: 강한 자와 빠른 자〉, 〈누드들에 의해 신속히 가로질러진 킹과 퀸〉, 〈빠른 누드들에 의해 가로질러진 킹과 퀸〉으로 이어졌다. 이것들은 비모방적인 방식으로 체스에서의 킹과 퀸을 암시한다. 킹과 퀸을 대각선으로 움직이면서 교합하도록 구성했다. 관람자로 하여금 애욕적인 생각과 욕망을 가질 수 있도록 조작했으며, 관람자가 적극적으로 회화에 참여하도록 유도했다.

이런 습작 과정을 거친 후 유화로 완성했다. 그는 "빠른 누드들의 경우, 해부학적인 것과는 아무런 관계도 없는, 그림 안에서 서로 교차하는 가늘고 긴 자국"이라고 했다. "빠른 누드들, 이 말은 매우 단순하고, 확실히 유쾌하며, 정확하게 말을 가지고 노는 것이다. … 당신도 내가 말에 대해서 어떤 생각을 가지고 있는지 알고 있을 것이다. 거기에 시를 첨가하는 순간, 아니면 최소한 일상 소통의 단어를 시적인 언어로 변화시키는 그 순간에 당신은 나도 받아들일 것이다. 왜냐하면 단어가 소통을 이루는 것이 아니라 다른 색깔처럼 되기 때문"이라고 했다.

뒤샹은 빠른 누드들을 킹과 퀸 주변에 구성하여 운동의 속력을 기속시키면서 빛나는 기계의 선을 수없이 나타나게 했는데, 신비스럽고 불길한 동력주의로 보인

36 마르셀 뒤샹, 〈빠른 누드들에 에워싸인 킹과 퀸〉, 1912, 유화, 114.5 × 128.5cm
세 번에 걸친 연필 드로잉 끝에 완성했다.

다. 어느 미술평론가는 그의 작품이 이 시기에 퓌토 그룹에서 떨어져 혼자 작업하던 레제의 것과 유사함을 발견하고 뒤샹이 레제로부터 영향을 받은 것이라는 주장을 펼쳤다. 움베르토 보초니의 〈마음의 상태: 작별〉[37]과 유사하기 때문에 보초니로부터 영향을 받은 것이라는 주장도 있었다. 뒤샹은 그해 2월 베른하임 쥔 화랑에서 보초니의 작품을 보아서 이미 알고 있었다. 그는 분명히 미래파 화가들의 작품에서 영향을 받았으며, 수년 후 "나의 작품은 미래파 화가들의 것들과 유사한 점이 있다"고 시인했다.

그렇지만 제목에서 보듯 뒤샹은 일상의 언어를 시의 언어로 사용했다. 그는 라포르그의 영향을 받아 제목과 그림에 유머를 삽입했다. 상징주의 시인 라포르그의 니힐리즘, 아이러니, 그리고 빈정대는 유머는 뒤샹을 감동시키기에 충분했다. 라포르그는 동음이의어를 장난삼아 시의 언어로 사용했으며, 두운법을 사용했고, 운율을 반복했으며, 두 낱말을 하나로 묶어서 사용하기도 했다. 예를 들면 요염한 voluptuous과 결혼식nuptial을 합쳐서 요염한 결혼식voluptial이란 말을 만들었고, 영

37 움베르토 보초니, 〈마음의 상태: 작별〉, 1911, 유화, 70.5×96.2cm
자코모 발라의 제자였던 보초니의 그림에는 역동성, 힘, 기술
그리고 현대적인 삶에 대한 미래주의의 신념이 나타난다.

원한eternal과 무nothing를 합쳐서 영원한 무eternullite란 말을 만들어서 사용했다. 그는 낭만적인 사랑, 결혼, 가족 생활, 종교, 논리, 이성, 아름다움 등 어떤 전통적 관념이라도 시를 통해 우스꽝스럽게 만들었다. 그는 태양조차 우스꽝스럽게 묘사하여 태양은 병들고 "심장이 없는 별들의 웃음거리"라고 했다.

엉뚱함의 극치

〈그녀의 독신자들에 의해 발가벗겨진 신부〉[38]는 레몽 루셀의 소설 『아프리카의 인상Impressions d'Afrique』(1909)을 각색한 공연을 보고 영향을 받아 그린 것이다. 뒤샹은 아폴리네르의 제안으로 이 연극을 1912년 봄 피카비아 부부와 함께 앙투안 극장에서 관람했다. 무대 위에는 인형 하나와 조금씩 움직이는 뱀이 한 마리 있었는데, 그것은 엉뚱함의 극치였다. 그를 사로잡은 것은 고대 그리스의 현악기 키타라를 연주하는 지렁이, 자신의 넓적다리뼈로 플루트를 부는 외발 렌굴라슈, 일부러

38 마르셀 뒤샹, 〈그녀의 독신자들에 의해 발가벗겨진 신부〉, 1912년 7-8월 뮌헨, 23.8×32.1cm

벼락을 맞은 지즈메, 송아지 허파로 만들어진 레일 위를 굴러가는 코르셋 받침살 대로 만든 동상, 막대기를 가지고 노는 고양이, 사제를 연상시키는 도미노 벽, 알코트 형제의 메아리가 울려 나오는 가슴, 바늘 찌르기 체벌 등이었다. 이토록 과도한 상상과 엉뚱함, "도저히 풀 수 없는 사건들의 방정식을 제기하는 거의 수학처럼 정확한 열정"에서 뒤샹은 상당한 감동을 받았다.

뒤샹은 "다른 화가들보다 작가에게서 영향을 받는 편이 더 나았다고 생각한다. 루셀은 내게 가야 할 길을 보여주었다"고 했다. 이 작품에 대해 뒤샹은 루셀과 함께 공감하는 기계에 대한 태도, 전혀 감탄하는 것이 아니라 비꼬는 태도에 속하는 것이라고 설명했다. 『아프리카의 인상』은 회화의 망막적 특성을 포기하려는 뒤샹의 계획에 힘을 실어 주었고, "동물적인 표현보다는 지적인 표현, 이것이 예술이 나아가야 할 방향이다. '그림처럼 바보 같다'는 표현은 지긋지긋하다"고 했다.

〈처녀로부터 신부에 이르는 길〉

1912년 6월 18일, 뒤샹은 기차 3등석에 몸을 싣고 파리를 떠나 뮌헨으로 향했다. 그는 막스 베르그만의 환대를 받았다. 베르그만은 암소를 주로 그렸으며 그를 상기할 때마다 뒤샹은 '암소 그리는 화가'란 수식어를 사용했다. 뒤샹은 가구가 딸린 작은 방에서 몇 달을 머물렀다.

그가 뮌헨에 도착하기 얼마 전 러시아에서 온 화가 바실리 칸딘스키와 그를 따르던 예술가 알렉세이 폰 야블렌스키, 프란츠 마르크, 아우구스트 마케 등이 신미술가협회를 탈퇴하고 청기사Der Blaue Reiter라는 새로운 그룹을 결성했다. 청기사는 1911년 12월 18일 뮌헨의 탄호이저 화랑의 한 공간을 빌려 제1회 전시회를 열었다. 전시회에는 칸딘스키, 칸딘스키의 애인 가브리엘레 뮌터, 마르크 외에도 여러 예술가들의 작품 43점이 소개되었다. 오스트리아의 작곡가 아르놀트 쇤베르크도 출품했다. 그 전시실 바로 옆에서는 신미술가협회의 전시가 열리고 있었다. 청기사는 이듬해 뮌헨의 골츠 화랑에서 두 번째 전시회를 열었고, 독일의 여러 도시를 순회했다.

칸딘스키는 1911년 12월, 『예술에 있어서 정신적인 것에 대하여*Über das Geistige in der Kunst*』를 출간했다. 이 책은 크게 예술론과 색채론으로 양분되어 있다. 색채론에는 '색채의 작용' 그리고 '형태 언어와 색채 언어'라는 제목으로 순수추상에 대한 그의 확신이 서술되어 있다. 뒤샹은 뮌헨에서 이 책을 구입해 직접 번역하려고 했으나 자신의 역량으로는 불가능하다는 걸 알았다.

뒤샹은 1912년 7월 말 뮌헨에서 〈처녀로부터 신부에 이르는 길〉[39]을 그렸는데, 장차 그릴 〈큰 유리〉의 부분적 실험이었다. 8월에는 〈신부〉[40]를 그렸다. 그는 어느 날 맥주를 마시고 거나하게 취해서 방으로 돌아와 꿈을 꾸었는데 "신부가 딱정벌레처럼 나타나 날개로 나를 지독하게 괴롭혔다"고 했다. 그의 꿈은 프란츠 카프카의 『변신*Transfiguration*』(1916)을 상기시킨다. 이런 꿈을 꾼 후 그린 〈신부〉는 매우 신비스러운 작품 중 하나가 되었다. 〈처녀로부터 신부에 이르는 길〉과 〈신부〉 모두 입체주의 방식으로 운동을 묘사했다. 〈신부〉에 에로티시즘이 발견되는데 뒤샹은 "음경이 질 속에 잡혀 있다는 식으로 생각하면서 사물들을 파악하고 싶다"고 했다.

〈신부〉를 완성한 후 뒤샹은 뮌헨을 출발해 3주 동안 빈, 프라하, 라이프치히, 드레스덴, 베를린을 여행했다. 베를린에서 피카소를 위시한 프랑스 예술가들의 전시회를 보았는데, 입체주의 회화가 독일 화가들의 마음을 사로잡지 못하고 있음을 알았다. 독일 화가들은 인상주의 회화에 반발하면서 자신들 나름대로 원초적인 감성의 표현을 힘 있게 나타내는 표현주의 회화에 전념하고 있었다. 형들에게 보낸 편지에 입체주의 회화를 본 지 오래되었는데 다시 보니 매우 유쾌했다면서 〈처녀 No.1〉[41]에 관해 언급하고 《살롱 도톤》을 통해 소개할 생각을 밝혔다.

훗날 뒤샹은 〈신부〉에 관해 말했다.

〈신부〉에 관한 아이디어는 뮌헨에서 7, 8월 〈처녀〉와 〈처녀로부터 신부에 이르는 길〉을 스케치하기 전부터 가지고 있었다. 〈처녀 No.1〉을 먼저 연필로 스케치하고, 다음에 〈처녀 No.2〉[42]를 스케치한 뒤 수채물감을 조금 칠했다. 그런 뒤 이것을 캔버스에 옮겼다. … 사람들은 〈그녀의 독신자들에 의해 발가벗겨진 신부,

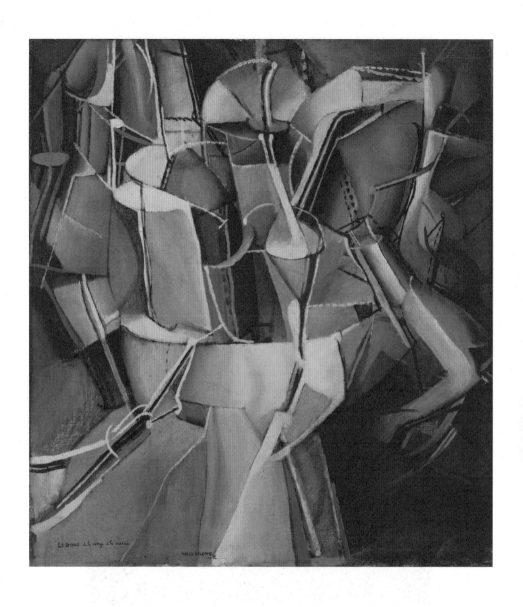

39 마르셀 뒤샹, 〈처녀로부터 신부에 이르는 길〉, 1912년 7.8월 뮌헨, 유화, 59.4×54cm
〈큰 유리〉의 부분적 실험이었다.
대작 〈큰 유리〉(그녀의 독신자들에 의해 벌거벗겨진 신부, 조차도)는 이때부터 구상되기 시작했다.

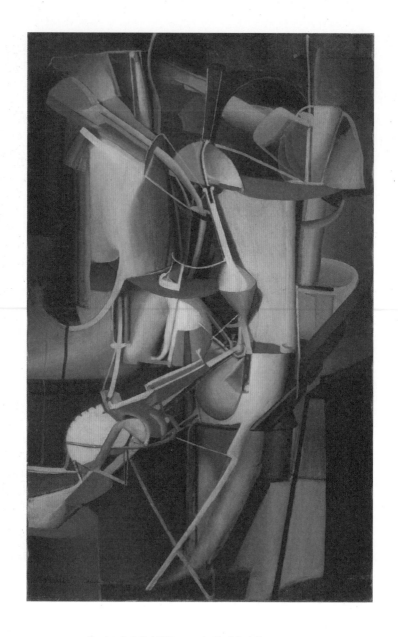

40 마르셀 뒤샹, 〈신부〉, 1912년 8월 뮌헨, 유화, 89.5×55cm
신부가 딱정벌레처럼 나타나서 날개로 괴롭히는 꿈을 꾼 후 그린 것이다.
〈처녀로부터 신부에 이르는 길〉과 이 작품 모두 입체주의 방식으로 운동을 묘사했다.

조차도〉에서 '조차'란 말의 뜻이 무엇이냐고 묻는다. 나는 제목에 관심을 많이 두는 편인데, 그 시기에는 특히 문학에 관심이 많았으며, 단어들에 흥미를 느꼈다. 그래서 콤마를 찍은 후 '조차'라고 적었는데 부사adverb '조차'는 의미가 없으며, 제목 또한 그림과 무관하다. 그래서 가장 아름답게 시원한 부사적인 부사가 된 것이다. 의미가 따로 있었던 건 아니다. 이 같은 반감각적antisense 언어는 문장의 관점에서 시적 차원으로서 내게 흥미로웠고, 앙드레 브르통이 매우 좋아했다. 내게는 봉헌식과도 같았는데, 사실 그렇게 제목을 붙일 때 가치에 관해 생각해본 적은 없다. 영어로도 마찬가지다. 조차even는 온전한 부사로 의미하는 바가 없다. 좀 더 발가벗길 수 있는 가능성들 모두란 뜻은 당치도 않다.

뮌헨에서 미학적으로 풍성한 수확을 거둔 뒤샹은 파리로 돌아와 1912년 10월 9일에 열린《제1회 섹숑 도르 전》에 참여했다. 전시회가 열린 보에티 가의 가구상인 홀은 피카비아가 찾아낸 곳이었다. 이번 전시는 1차 세계대전 이전에 개최된 입체주의 전시회들 가운데 가장 중요했다. 31명의 예술가들이 약 200점을 출품했다. 레몽도 출품했으며 전시회는 한 달 동안 계속되었다. 뒤샹은 6점을 출품했는데, 〈체스를 두는 사람들〉, 〈빠른 누드들에 에워싸인 킹과 퀸〉, 〈빠른 누드들에 의해 가로질러진 킹과 퀸〉, 그리고 파리에서 최초로 선보인 〈계단을 내려가는 누드 No.2〉가 포함되었다. 전시회는 평론가들의 주목을 받지 못했다. 늘 부정적인 말을 쏟아내는 평론가 루이 보셸은 〈빠른 누드들에 에워싸인 킹과 퀸〉을 가리켜 "새로운 예술의 가장 형편없고 궤도를 벗어난 그림의 한 예"라고 비판했다.

뒤샹은 〈신부〉를 피카비아에게 선물로 주었다. 피카비아는 그 작품을 시인 폴 엘뤼아르에게 팔았고, 엘뤼아르는 그것을 앙드레 브르통의 소장 그림과 교환했으며, 브르통은 1934년 뉴욕에 있는 화상 줄리언 레비에게 팔았고, 현재 미국의 필라델피아 미술관에 소장되어 있다.

41 마르셀 뒤샹, 〈처녀 No.1〉, 1912년 7월 뮌헨, 종이에 연필, 33.6×25.2cm
기계의 몸체를 습작하면서 젖가슴과 들어 올린 무릎으로 여성을 상징했다.

42 마르셀 뒤샹, 〈처녀 No.2〉, 1912년 7월 뮌헨, 종이에 수채와 연필, 40×25.7cm

2부

1차 세계대전
이전의 뉴욕

《아모리 쇼》

무정부주의자들의 사촌들

1차 세계대전 이전의 파리와 뉴욕의 미술계는 전혀 비교 대상이 아니었다. 서양미술에서 뉴욕은 당시 변방 중의 변방에 속했다. 많은 미국 예술가들이 파리로 유학을 가서 모던아트를 뉴욕으로 운반하고 있었고, 더러는 영국이나 프랑스의 예술도시에 정착하여 국외에서 이름을 떨쳤다. 뉴욕은 경제적으로 발전하던 도시였지만 자생적으로 미술의 꽃을 피울 토양이 못 되었다.

1912년 11월, 미국으로부터 세 사람이 파리에 도착했다. 그들은 열흘 동안 화랑과 아틀리에, 미술품 컬렉터들을 분주히 찾아다니며 최근 작품들을 수집했다. 이들 가운데 한 사람은 화가이자 기획자 월트 쿤으로《아모리 쇼》기획자 가운데 하나였다. 쿤은 파리로 와서 미국인 화가 아서 데이비스를 만났는데 데이비스는 입체주의, 야수주의, 들로네의 오르피즘 등 과격한 경향의 작품들에 관심이 많았다. 두 사람은 유럽의 모던아트를 뉴욕에서 소개하는 국제전시회를 개최하는 문제에 대해 진지하게 논의했다. 그리고 이를 성사시킬 사람으로 미국인 화가이자 미술평론가 월터 패치를 적격자로 보았다. 패치는 프랑스의 미술사학자 엘리 포르의 저서『미술사*L'Histoire de l'Art*』(1909-14)를 영어로 번역했고, 대단히 훌륭한 책도 몇 권썼다. 그렇지만 화가로서는 전혀 주목받지 못했다.

패치는 1907년부터 파리에 거주하고 있었으므로 프랑스어와 독일어를 구사할 줄 알았다. 그는 쿤과 데이비스에게 브란쿠시, 피카비아, 레제, 마티스, 들로네, 글레이즈, 오딜롱 르동 등의 예술가들을 소개했다. 자신의 친구인 거트루드 스타인에게도 소개했는데, 스타인은 벌써부터 마티스, 피카소, 브라크 등의 작품을 수집하고 있었다. 패치는 그들을 퓌토로 데리고 가서 그곳 예술가들을 소개했다. 패치는 레몽과 자크의 작품을 마음에 들어 했으며[43, 44], 레몽의 조각에 관한 글을 나중에 쓰기도 했다. 막내 동생 마르셀에게는 그다지 관심을 두지 않다가《섹숑 도르

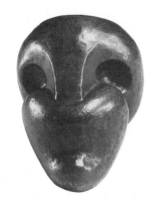

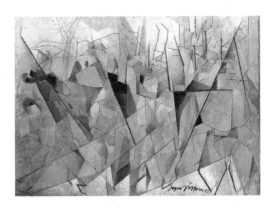

43 레몽 뒤샹-비용, 〈교수 고세의 머리〉,
1918, 청동, 1960년대에 청동으로 뜸

44 자크 비용, 〈행진하는 군인들〉, 1913, 유화

전》에서 작품을 본 후 관심을 나타내기 시작했다. 그들은 자크의 작품 9점과 레몽의 조각 4점, 그리고 마르셀의 〈체스를 두는 사람들〉, 〈기차를 탄 슬픈 청년〉[35], 〈빠른 누드들에 에워싸인 킹과 퀸〉[36], 〈계단을 내려가는 누드 No.2〉[6]를 《아모리 쇼》출품작으로 선택했다.

1913년 2월 17일 뉴욕의 병기고에서 '아모리 쇼'로 불리는《국제 현대 미술전The International Exhibition of Modern Art》이 개최되었다. 미국에서 처음으로 유럽의 모던아트가 대거 소개되는 전시회였다. 쿤, 데이비스, 패치 세 사람이 뉴욕의 화가와 조각가 연합회의 협력을 통해 렉싱턴 애비뉴 25번가 305번지에 소재한 69기병대 병기고(아모리)를 한 달 동안 빌려 개최한 것이다. 전시는 3월 15일까지 열렸고, 언론이 일제히 보도했다. 병기고를 전시장으로 장식한 거트루드 밴더빌트 휘트니는 1930년 뉴욕에 휘트니 미술관을 건립하게 된다.

《아모리 쇼》에 소개된 작품은 1,650점이 넘었다. 카탈로그에 적힌 작품만도 1,046점이었고, 카탈로그에 적히지 않은 작품이 600점 이상이었다. 앵그르, 도미에, 쿠르베, 코로, 마네를 비롯하여 후기인상주의 예술가들인 고갱, 반 고흐, 세잔, 그리고 쇠라, 앙리 루소, 드랭, 마티스의 작품이 소개되었다. 입체파 예술가들로는

피카소, 브라크, 레제, 글레이즈, 피카비아, 뒤샹 삼 형제의 작품이 소개되었으며, 상징주의 예술가들인 퓌비 드 샤반, 르동, 나비파 예술가들의 작품도 소개되었다.

《아모리 쇼》는 프랑스 미술에 대해서는 잘 소개했지만 독일 표현주의에 대해서는 제대로 소개하지 못했는데, 에른스트 루트비히 키르히너의 풍경화 한 점과 칸딘스키의 〈즉흥〉 한 점만 소개했을 뿐이다. 조각 부문에서는 로댕, 마욜, 브랑쿠시, 그리고 렘브루크의 작품이 전시장 중앙에 전시되었다.

루스벨트 대통령도 《아모리 쇼》에 다녀갔는데, 진보주의 사고를 가진 루스벨트는 전시장을 둘러본 후 마티스의 작품 앞에 서서 예술가는 사물을 보는 대로 그려야지 일그러뜨려서는 안 되며 색을 통해서만 표현해야 한다는 진부한 소감을 밝혔다. 파리의 언론은 전시에 관해 침묵했다. 뒤샹은 "《아모리 쇼》는 파리에 별로 알려지지 않았다. 내가 기억하기로는 언론이 그 전시회를 중요하게 다루지 않았던 것 같고, 몇 줄만 다루었던 것 같다"고 했다. 파리의 한 언론은 미치광이 미국인과 러시아인만이 마티스와 피카소의 작품을 사려 한다고 빈정거렸다. 「뉴욕 타임스*New York Times*」도 《아모리 쇼》에 참여한 예술가들을 "무정부주의자들의 사촌들"이라고 논평했다. 언론과 예술가들 연합의 간행물 『미술과 성장』이 비판의 글을 실었지만 사람들의 호기심은 날로 커졌고 관람자의 수가 십만여 명에 달했다. 《아모리 쇼》는 상당한 성공을 거두었다. 그 후 뉴욕에는 사설 화랑이 하나둘 늘기 시작했다.

관람자들이 연일 피카비아의 〈우물가의 댄스〉와 뒤샹의 〈계단을 내려가는 누드〉 앞에 운집할 정도로 두 작품에 대한 관심이 엄청났다. 어떤 사람은 무려 30-40분 동안이나 〈계단을 내려가는 누드〉 앞에 서서 움직일 줄 몰랐다. 언론은 〈계단을 내려가는 누드〉를 익살스럽게 표현했는데, 「뉴욕 이브닝 선*New York Evening Sun*」에서는 "출퇴근 시간에 전철역의 계단을 내려가는 교양 없는 사람들"이라고 적었다.[45] 그 작품은 입체주의만 우스꽝스럽게 만드는 것이 아니라 모더니즘 자체를 조롱하는 것처럼 평론가들에게 비쳐졌다. 《아모리 쇼》는 보스턴과 시카고를 순회했는데, 시카고의 미술학교 학생들은 마티스의 작품을 관람한 후 '추한 사도'라 부르면서 그가 모더니즘의 나쁜 영향을 퍼뜨린다고 성토했다.

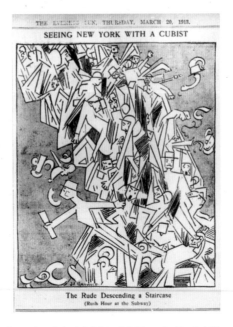

45 「뉴욕 이브닝 선」의 〈계단을 내려가는 교양 없는 사람들〉, 1913

그러나 유럽의 모더니즘에 호의를 나타낸 사람들도 의외로 많았다. 전시회에 소개된 작품 가운데 3분의 1이 유럽 예술가들의 작품이었고, 판매된 174점 가운데 123점이 유럽 예술가들의 작품인 것으로 보아 미국인이 유럽 미술에 경의를 표했음을 알 수 있다. 변호사 아서 제롬 에디는 시카고에서 뉴욕으로 와서 〈체스를 두는 사람들〉과 〈빠른 누드들에 에워싸인 킹과 퀸〉을 구입했다. 레몽은 4점의 조각을 출품했는데 3점이 팔렸고, 자크 비용은 9점을 출품했는데 모두 팔렸다. 뒤샹의 나머지 2점도 곧 팔렸는데, 아서 제롬 에디의 친구인 젊은 건축가 매니어 도슨이 〈기차를 탄 슬픈 청년〉을 구입했다. 전시회가 거의 끝날 무렵 샌프란시스코의 골동품상 프레더릭 토리가 전시회를 관람하고 기차를 타고 집으로 돌아가는 길에 머리를 스치는 생각이 있어 돌연 뉴멕시코 주의 앨버커키 역에 내려 월터 패치에게 전보를 쳤다.

뒤샹의 〈계단을 내려가는 누드〉를 사겠음. 보관 바람.

뒤샹이 4점을 팔아 번 돈은 972달러였는데 〈계단을 내려가는 누드〉와 〈빠른 누
드들에 에워싸인 킹과 퀸〉은 각각 324달러에 팔렸으며, 나머지는 각각 162달러에
팔렸다. 미국 박물관으로서는 메트로폴리탄이 처음으로 세잔의 〈가난한 자들의
언덕〉을 6,700달러에 구입했고, 마티스의 〈붉은 아틀리에〉는 팔리지 않았지만 가
격이 4,050달러였음을 감안할 때 뒤샹 작품의 판매가는 별로 큰돈이 아니었다.

알프레드 스티글리츠와 291 화랑

유럽의 아방가르드 예술가들 가운데 피카비아만이 유일하게 직접 뉴욕으로 가서
《아모리 쇼》를 참관했다. 그는 많은 사람들로부터 인터뷰 요청을 받고 모던아트를
열심히 설명했다. 그가 자신의 위상을 높이는 일에 주력했으므로 미국인들은 그가
입체주의 운동의 선두자라고 생각했다. 피카비아의 인터뷰는 적중했고 사람들은
그의 출품작 4점이 피카소나 브라크의 작품보다 훨씬 우수하다고 생각했다. 그리
고 프랑스의 입체주의가 피카비아와 뒤샹에 의해 전개되고 있다고 믿었다.

피카비아는《아모리 쇼》개막 이틀 후, 스티글리츠의 291 화랑에서 전시회를 열
었다. 이 화랑은 스티글리츠가 1903년 사진 관련 잡지 『카메라 워크Camera Work』
를 창간하고 5번가 291번지에 문을 연 사진분리파Photo-Secession Group의 모체였
다. 291 화랑은 모더니즘의 황무지와도 같은 미국 미술계의 오아시스였다. 20세기
미술의 쌍둥이 아버지라 불리는 피카소와 마티스의 작품을 뉴요커들에게 처음 소
개한 곳도 이 화랑이었다. 291 화랑은 유럽의 다양한 예술가들의 작품을 소개하여
미국의 모던아트 발전에 크게 기여했다.

알프레드 스티글리츠는 1883년 전기공학을 공부하기 위하여 베를린 과학기술
전문학교에 들어갔으나, 소형 카메라에 관심을 기울이면서 전기공학을 포기하고
사진 연구로 전향했다. 그는 19세기의 지배적 사진 양식이던 회화적 사진을 반대
하고, 카메라 기능에 충실한 핀트에 의한 리얼리즘 묘사를 목적으로 하는 스트레

이트 포토그래피를 주장하는 한편, 사진 조형에 있어서도 근대 조형이론을 도입했다.[46] 1902년에 사진분리파를 결성한 그는 미국 아마추어 사진계의 지도적 위치에서 에드워드 스타이컨을 비롯한 당시의 신예 사진가들에게 많은 영향을 끼쳤으며, '미국 근대 사진의 아버지'로 불렸다. 스티글리츠는 1924년, 스물세 살 연하의 화가 조지아 오키프와 결혼했으며, 그녀를 모델로 한 수백 점의 연작 인물사진을 남겼다.[47] 1946년에 세상을 떠난 뒤 스티글리츠의 작품 및 수집품은 유언에 따라 미국 국립도서관에 기증되었다.

스티글리츠는 유럽에서 일어나는 일들을 잘 알고 있었고, 진보적인 젊은 화가들을 자신의 주변에 결집시킬 줄 아는 사람이었다. 화가들은 그의 화랑에 모여서 당대의 문제들을 토론했다. 피카비아는 스티글리츠 덕분에 당시 뉴욕의 명사들을 만나게 되었다.

46 알프레드 스티글리츠, 〈도로시 트루의 초상〉, 1919
스티글리츠는 카메라 기능에 충실한 핀트에 의한 리얼리즘 묘사를 목적으로 하는 스트레이트 포토그래피를 주장하는 한편, 사진 조형에도 근대 조형이론을 도입했다.

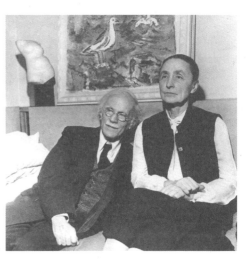

47 알프레드 스티글리츠와 조지아 오키프, 1940

미술과 사람들? 얼마나 웃기는 말인가!

4월 말, 파리로 돌아온 피카비아 부부는 자신들의 뉴욕 여행을 뒤샹에게 자세히 들려준다. 뒤샹은 패치로부터 〈계단을 내려가는 누드〉가 대성공을 거두었다는 편지를 받아 전시가 성공적이었음을 알고 있었다. 그렇지만《아모리 쇼》의 스캔들은 오래가지 못했다. 1913년 봄, 사람들은 러시아 출신의 바슬라프 니진스키가 안무한 세르게이 디아길레프의 다음 번 발레 공연 이야기만 했다. 아무도 뉴욕에서 일어난 스캔들을 알지 못했고, 언론에서도 언급되지 않았다.

아폴리네르는 1913년 3월, 『입체주의 화가들Les Peintres Cubistes』이라는 책을 출간했다. 여기에서 9명의 화가들을 언급했는데, 피카소, 브라크, 메챙제, 글레이즈, 로랑생, 그리스, 레제, 피카비아 그리고 뒤샹이었다. 시인이 선정한 입체주의 주요 화가들의 대열에 뒤샹이 포함된 건 마땅한 일이었지만, 마리 로랑생이 끼어 있는 건 납득하기 어려웠다. 로랑생은 나머지 화가들과는 감히 어깨를 나란히 할 만한 인물이 아니었다. 아폴리네르의 애인이었기 때문에 포함된 것이라고 밖에는 생각할 수 없었다. 한편 아폴리네르는 조각가로는 단 한 명만 언급했는데, 그를 매료시킨 조각가는 바로 레몽 뒤샹이었다.

아폴리네르는 9명의 화가들에 뒤샹을 포함시켰지만 그에 관한 충분한 이해가 없었음을 알 수 있다. "마르셀 뒤샹의 작품은 여전히 수적으로 적어, 그것들의 특성에 관해 언급하거나 그의 재능을 판단해서 말하기에는 작품들이 각기 너무도 상이하다." 그러면서 아폴리네르는 "선입견을 가진 미학으로부터 자신을 분리시키는 것이 예술가의 과업일진데, 마르셀 뒤샹처럼 힘이 넘치는 예술가는 미술과 사람들을 화해시킨다"는 말로 마쳤다. 이러한 언급에 뒤샹은 민감하게 반응했다.

미술과 사람들? 얼마나 웃기는 말인가! 이는 순전히 아폴리네르다운 이야기일 뿐이다. 난 당시 그룹 예술가들 가운데 중요한 예술가가 아니었다. 아폴리네르는 스스로 '난 그(뒤샹)에 관해 약간만 언급하려는데 피카비아와의 우정에 관해 언급해야겠다'라고 했다. 그는 나에 관해 생각나는 대로 쓴 것이다.

무관심의 아름다움

〈큰 유리〉에 대한 계획

뒤샹은 1913년 5월부터 생트-준비에브 도서관에서 사서로 일했다. 1914년 1월에는 고문서 학교의 스승이자 도서관장 샤를 모르테의 대리로 3개월 동안 일하기도 했다. 그는 철학 서적을 주로 읽었는데 헬레니즘 시대의 그리스 철학자 퓌론이 그의 마음을 흔들었다. 퓌론은 회의론의 시조로 불린다. 회의론을 의미하는 퓌로니즘Pyrrhonism도 그의 이름에서 유래한 것이다. 퓌론은 객관적 진리란 가능하지 않고 그 어느 것도 진리가 될 수 없을 뿐더러 오류도 될 수 없으므로 무관심하게 태연한 자세로 인생을 살아야 한다고 가르쳤다. 뒤샹의 노트에 적혀 있던 '무관심의 아름다움'이란 말은 퓌론의 영향이었다.

도서관 일은 뒤샹에게 르네상스 시대부터 지금까지의 원근법을 다룬 중요한 서적들을 읽는 기회가 되었다. 이때 〈큰 유리〉에 대한 계획을 완성했다. 뒤샹에게 〈큰 유리〉는 완전히 무시되고 비난받았던 원근법을 복권시킨 것이다. 그는 화가를 일종의 장인으로 보았다. 그는 〈큰 유리〉가 과학의 정확성을 구현하는 회화이자 웃음을 자아내는 회화이기를 바랐다. 〈큰 유리〉를 제작하게 된 것은 과학을 사랑해서가 아니라 오히려 부드럽고 가벼우며 별로 중요하지 않은 방식으로 과학을 비웃기 위해서였다. 그렇지만 작품에는 아이러니가 내재했다.

〈큰 유리〉의 계획은 "정확성의 회화와 무관심의 아름다움"이라는 그의 말로 간단명료하게 설명되었다. 그는 아무에게도 알리지 않고 자기 계획의 밑그림들을 치밀하게 준비했다.

뒤샹은 1913년 2월, 〈초콜릿 분쇄기 No.1〉[48]이란 제목으로 유화를 그렸는데, 그것은 〈큰 유리〉를 위한 습작이기도 했다. 뮌헨에서 돌아온 후 가족을 만나러 루앙에 갔다가 루앙 대성당 북쪽에 있는 가멜링의 과자점 진열장에 있는 것을 보고 그리게 된 것이다. 북처럼 생긴 둥근 것이 세 개 달린 초콜릿 분쇄기는 천천히 회전

48 마르셀 뒤샹, 〈초콜릿 분쇄기 No.1〉, 1913, 유화, 62×65cm
루앙에 있는 과자점 진열장에 있는 것을 보고 그린 것으로 <큰 유리>를 위한 습작이기도 했다.

하면서 코코아와 식물성 기름, 설탕을 갈고 섞어서 브라운색으로 반죽하는데 기계 아래에서 지피는 불로 그것들을 용해한다. 뒤샹은 "나는 늘 회전이 필요하다는 점을 인생을 통해 알았다. 회전 그것은 일종의 자아도취이며, 자아만족, 또는 자위행위다. 기계는 원을 그리며 회전하면서 놀랍게도 초콜릿을 생산해낸다. 난 그 기계에 매료되었다"고 했다.

뒤샹은 〈초콜릿 분쇄기 No.1〉을 그리면서 테이블 다리 모양을 루이 15세 양식으로 하고 가죽에 금색으로 제목과 제작일자를 찍어 그림 오른쪽 구석에 풀로 부착했다. 그는 기계를 그리는 동안 과거의 화가들과 같은 양식으로 그리지 않으려고 노력했다. 그것이 실제에 있어서 〈큰 유리〉의 시작이었다.

미술품이 아닌 작품을 만들 수 있을까?

뒤샹은 1913년 봄부터 거트루드 스타인과 교류하기 시작했다. 스타인은 뉴욕에 있는 친구에게 보낸 편지에 "뒤샹은 영국 청년처럼 보이는 젊은이인데, 사차원에 관해 아주 열심히 말하더군"이라고 적었다. 이 시기에 그의 정신은 매우 복잡했는데, 1913년에 쓴 노트에 "미술품이 아닌 작품을 만들 수 있을까?"라고 자문하기도 했다. 손으로 만드는 표현예술에 부정적 시각을 갖게 된 것이다.

> 내 손으로는 더 이상 아무것도 하고 싶지 않다. … 사물이 자기 스스로 어떤 표면이나 캔버스 위를 지나가기 원한다. 나는 손으로 만든 모든 물건은 물리적 경험을 만들어낼 수 있다는 사실을 알고 있다. 물리적 경험은 그 어느 사람들보다 야수가 더 잘 만들어낸다. … 즉, 소위 손의 잠재의식이라는 것, 실제로는 기교이고 손재간일 뿐이고 전혀 잠재의식이 아니지만, 그것과는 다른 무엇을 회화에 도입하고 싶었다. … 손을 내게서 떼 내고 싶었다.

〈세 개의 표준 짜깁기〉[49]를 제작한 후 그는 이 작품이 자신의 미래에 중요한 요인으로 작용했다면서 전통적인 표현방식으로부터 자신을 자유롭게 해준 첫 번째 작품이라고 말했다.

그는 1914년에 현재 뉴욕의 모마에 소장되어 있는 〈짜깁기의 네트워크〉[50]를 제작했다. 많은 사람들이 우연을 좀 더 조직적으로 사용한다고 말한 적이 있는 그는 이 작품에서 우연을 사용했다. 우연의 요소를 사용한 건 매우 드문 일이었다. 그는 우연을 개인적인 것으로 여겼으며 "너의 우연은 나의 우연과 같지 않느냐? 내가

49 마르셀 뒤샹, 〈세 개의 표준 짜깁기〉, 1913-14, 유리 패널에 붙임,
가죽 라벨에 금색 글씨 프린트, 각각 13.3×120cm

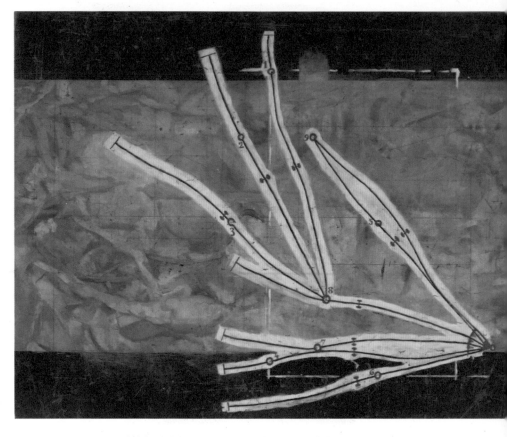

50 마르셀 뒤샹, 〈짜깁기의 네트워크〉, 1914, 캔버스에 유채와 연필, 148.9 × 197.7cm
뒤샹이 우연의 요소를 사용한 건 매우 드문 일이었다.

던진 주사위와 네가 던진 주사위는 같지 않다. 그래서 주사위를 던지는 것과 같은 행위는 너의 잠재의식을 표현하는 데 매우 적절한 방법이 된다"고 했다. 그의 입에서 잠재의식이라는 말이 나온 것이 주목할 만한데, 1899년에 출판된 지그문트 프로이트의 『꿈의 해석 *Die Traumdeutung*』은 지성인들에게 잠재의식에 대한 관심을 갖게 만들었다. 프로이트는 오랫동안 갇혀 있던 세계의 자물쇠를 풀었으며, 그에 의해서 잠재의식의 세계는 또 다른 실제의 세계로 사람들에게 인식되었다.

51 마르셀 뒤샹, 〈초콜릿 분쇄기 No.2〉, 1914, 캔버스에 유채와 실, 65 × 54cm
〈초콜릿 분쇄기 No.1〉과 함께 1915년 3월 8일부터 4월 3일까지 뉴욕의 캐롤 화랑에서 열린
《제3회 동시대 프랑스 미술전》에서 소개되었다.

뒤샹은 1914년에 여전히 〈큰 유리〉에 몰두하면서 〈초콜릿 분쇄기 No.2〉[51]를 그
렸다. 한 해 전에 그렸던 〈초콜릿 분쇄기 No.1〉에 비하면 더욱더 기계적인 드로잉
이었다.

52 마르셀 뒤샹, 〈금속테 안에 물레방아를 담은 글라이더〉,
1913-15년 파리, 유리에 오일과 납줄, 두 장의 유리 사이에 끼움, 147 × 79cm

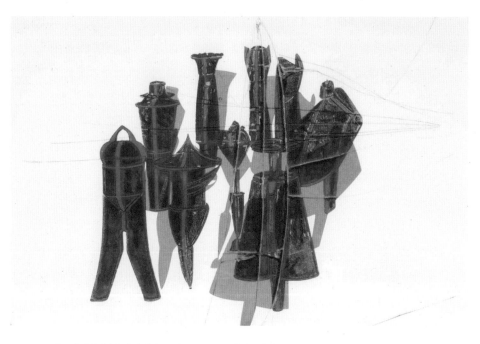

53 마르셀 뒤샹, 〈아홉 개의 사과 주물〉, 1914-15, 두 장의 유리 사이에 유채, 납, 철사, 납판 사용, 66 × 101.2cm
1916년에 유리가 깨져 금이 생겼다. 아홉 개의 사과 주물은 훗날 <큰 유리>에서의 독신자들로 나타났다.

　　루앙과 이포르에서 여름을 보내는 동안 〈큰 유리〉 하단 부분이 될 〈금속테 안에
물레방아를 담은 글라이더〉[52]를 제작했는데, 최초로 유리에 그린 것이었다. 뒷면
에 붙여진 그림은 산화 방지를 위해 납종이로 덮었다. "이 글라이더는 양쪽에 유도
장치가 있는 미끄러지는 기계이기도 하다. 안쪽에 보이는 바퀴는 떨어지는 물로
움직이는 것처럼 보인다. 풍경화법의 함정에 빠지지 않기 위해서 그것의 표현에는
신경을 쓰지 않았다"고 했다.

　　뒤샹은 〈아홉 개의 사과 주물〉[53]을 제작하기 전 스케치로 2점을 습작하면서 제
목을 〈유니폼과 제복들의 공동묘지〉라고 붙였다. 공동묘지라고 한 것은 스케치할
때 주물의 모양이 관처럼 보였기 때문이지 다른 의도가 있었던 건 아니었다. 첫 번

째 드로잉에는 8개의 주물이 있었는데 그것들은 신부, 백화점의 배달 소년, 근위기병, 기갑 부대 병사, 경찰관, 장의사, 제복을 착용한 고용인, 그리고 빈 그릇을 치우는 소년이었다. 두 번째 드로잉에서 그는 〈세 개의 표준 짜깁기〉에서 사용한 모세관 튜브를 계속 사용하면서 역장을 보태 9개의 주물이 되도록 했다. 9개의 주물은 훗날 〈큰 유리〉에서의 독신자들로 나타났다.

9개의 주물에 관해 뒤샹은 "숫자 9는 내게 마적 숫자와 같았지만 보통 사람들이 말하는 그런 마술이란 뜻은 아니다. 언급한 적이 있는 대로 숫자 1은 개체를 뜻하고, 2는 한 쌍을 뜻하며, 3은 다수를 뜻한다. 즉 2천만이란 숫자나 3이란 숫자는 같은 의미일 뿐이다"라고 했다. 그의 말은 옛날 미국 원주민들이 숫자를 헤아릴 때 둘 이상의 개념이 없어 '하나, 둘, 많이'라고 했던 것처럼 셋이면 헤아릴 수 있는 수가 아니라 그저 다수를 의미했음을 상기시켰다. 그의 그림에 나타난 유사한 형태들의 수는 그러므로 셋을 넘을 경우 다수를 의미했다. 특기할 점은 〈짜깁기의 네트워크〉에서 실험한 우연에 의한 드로잉이 〈아홉 개의 사과 주물〉에 보태진 것이다.

최초의 레디메이드 혹은 최초의 키네틱

뒤샹은 생뚱맞게 1913년에 자전거 바퀴를 부엌 의자에 고정시켜 바퀴가 돌아가는 것을 보면 재미있겠다는 생각이 들었다.[54] 그는 이것을 예술적으로나 개념적으로나 레디메이드로 생각하지 않았는데, 그때는 레디메이드란 개념이 없었을 때였다.

> 내가 등받이 없는 의자에 자전거 포크가 아래쪽으로 가도록 바퀴를 올려놓을 때는 레디메이드란 생각은 조금도 없었고, 다른 무엇인가라는 생각조차 없었다. 단지 그냥 기분전환이었다. 이것을 해야겠다고 작심한 이유도, 전시하고 묘사할 생각도 없었다.

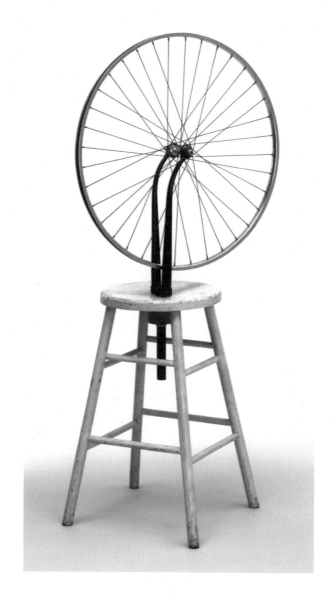

54 마르셀 뒤샹, 〈자전거 바퀴〉, 1913/1951, 바퀴 지름 64.8cm, 높이 60.2cm
파리에서 만든 원래의 것은 잃어버렸고 1916년에 뉴욕에서 두 번째로 만든 것도 잃어버렸다.
이것은 1951년 뉴욕에서 세 번째로 만든 것이다. 그 후 여섯 차례에 걸쳐서 만들었는데
여섯 번째는 1964년 밀라노에서 슈바르츠에 의해서 여덟 개 한정판으로 주문 생산했다.

55 마르셀 뒤샹, 〈약국〉, 1914, 수정 레디메이드, 상업용 그림에 과슈 사용, 26.2 × 19.2cm
뒤샹은 '약국, 마르셀 뒤샹/1914'라고 적어 넣었다.

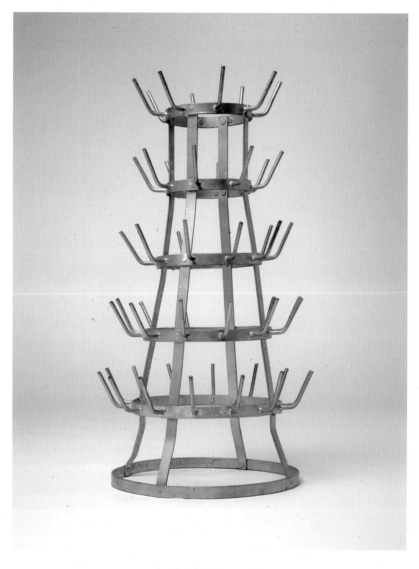

56 마르셀 뒤샹, 〈병걸이〉, 1914/1963

원래의 것은 사라졌다. 뒤샹이 처음 레디메이드를 만든 건 1913년의 〈자전거 바퀴〉였고,
이듬해 병걸이를 두 번째 레디메이드로 선택했다. 뒤샹은 병걸이를 선택한 뒤 '고미술품'이라고 적었다.
세 번째는 1961년 파리에서 만 레이에 의해서 네 번째는 1961년 뉴욕에서 로버트 라우셴버그에 의해서,
다섯 번째는 1963년 스톡홀름에서 울프 린드에 의해서 만들어졌고,
여섯 번째는 1964년 밀라노에서 슈바르츠에 의해서 여덟 개 한정판으로 주문 생산했다.

그럼에도 불구하고 일부 평론가들은 그것을 20세기의 첫 레디메이드 작품, 또는 첫 키네틱 조각이라고 극찬했다. 키네틱kinetic이란 운동을 의미했다. 그러나 뒤샹에게 "자전거 바퀴는 우연의 개념과 관계가 있다. 그것은 단지 사물을 그냥 내버려 두고 작업장, 당신이 사는 아파트에 일종의 분위기를 만들기 위한 것이었다."

레디메이드란 용어는 2년 후부터 사용되기 시작했지만 그런 말이 통용되기 전인 1914년 그는 레디메이드를 두 번 더 발견했다. 어느 겨울날 밤, 그는 루앙으로 가기 위해 기차를 탔는데 멀리 떨어진 곳에 불이 켜진 진열장이 눈에 들어왔다. 그는 "불이 켜진 진열장은 약국 사인처럼 빛에 색을 사용할 수 있다는 아이디어를 주었다"고 했다. 그는 화방에 가서 나무와 강이 그려진 무의미한 채색 석판화 인쇄물을 3장 산 뒤 약국 사인처럼 그 종이에 과슈로 붉은색과 푸른색으로 동그란 점을 그렸다. 여동생 쉬잔이 약사 남편과 1914년 이혼한 것을 상징했다면서 "지성적 개념을 나타내기 위한 시각적 개념의 일그러뜨림이었다"고 했다. 그는 복사본에 '약국, 마르셀 뒤샹/1914'라고 적어 넣었다.[55] 그중 한 점을 친구 뒤무셸에게 주었다.

뒤샹이 발견한 또 다른 레디메이드는 포도주병을 말리는 데 사용하는 〈병걸이〉[56]로, 이 경우 시각적 일그러뜨림과는 무관했다. 프랑스인은 포도주병을 재사용했는데 병걸이에 말린 빈 병을 포도주 상점에 가지고 가서 포도주를 채웠다. 뒤샹은 병걸이를 구입했지만 포도주병을 말리는 데 사용하려는 의도는 없었다. "내가 병걸이를 구입한 건 레디메이드 조각이란 생각 때문이었다"고 2년 후 쉬잔에게 보낸 편지에 적었다. 하지만 병걸이는 그의 아틀리에에서 먼지를 뒤집어쓰고 있었을 뿐 레디메이드 작품으로 사람들에게 선보인 적은 없었다.

3부

양차 대전
사이의 뉴욕

뉴욕에 정착하다

1차 세계대전 발발

1914년 6월 28일, 오스트리아 황태자 프란츠 페르디난드 공 암살사건이 세르비아인에 의해 벌어지면서 국제적 긴장이 고조되었다. 그리고 7월 28일, 오스트리아가 세르비아에 선전포고하면서 1차 세계대전이 발발했다. 8월 3일에는 독일이 프랑스에 전쟁을 선포했다. 프랑스의 젊은이들이 징집되었고, 뒤샹의 형들도 군에 입대했다.

전쟁 중이었지만 유럽 예술가들을 위한 전시회를 미국에서 개최하기 위해 월터 패치가 파리에 왔다. 《아모리 쇼》가 성공하자 패치는 더 많은 유럽 미술을 미국에 소개하고 싶어 했다. 그는 레몽과 우정이 두터웠는데 당시 레몽은 군인병원에서 의무병으로 복무하고 있었다. 패치는 존 퀸의 후원으로 캐롤 화랑에서 세 차례에 걸쳐 열린 《동시대 프랑스 미술전》을 관람한 후 작품들을 구입했고, 마티스와 세잔의 작품들도 구입했다. 그는 뒤샹과 오래 대화한 후 뉴욕으로 갈 것을 권했다.

전쟁이 발발한 후 많은 예술가들이 징집되어 파리가 텅 빈 느낌이었다. 자크 비용은 1914년 10월에 징집되어 전선에 배치되었고, 피카비아, 레제, 브라크, 글레이즈, 메쳉제, 그리고 그 밖의 예술가들도 전선에 배치되었다. 브라크와 레제는 부상병이 되어 후송되었는데, 브라크는 머리를 다쳤고, 레제는 가슴에 화상을 입었다. 아폴리네르는 이탈리아 국적을 가졌지만 프랑스 시민권을 신청한 상태였으므로 자원해야 했으며, 그도 머리에 부상을 당해 후송되었다. 뒤샹의 친구 뒤무셸과 트리부는 군의관으로 복무했고, 뒤샹의 형수 가비와 이본, 그리고 동생 쉬잔은 간호병으로 근무했다.

뒤샹은 생트-준비에브 도서관에서 일하고 있었다. 1915년 1월, 징집통지서를 받았지만 신체검사 때 심장에서 설렁거리는 소리가 난다는 판정을 받아 면제되었다. 실제로는 건강에 이상이 없었으므로 다행스런 판정이었다. 뒤샹은 뉴욕으로

떠난 패치에게 4월에 보낸 편지에서 레몽의 조각과 자신의 그림 3점을 발송했다고 알렸다. 그가 발송한 작품은 〈계단을 내려가는 누드 No.1〉², 〈처녀로부터 신부에 이르는 길〉³⁹, 그리고 종이에 그린 커다란 드로잉이었다. 종이에 그린 것은 〈큰 유리〉를 위한 첫 드로잉이었는데 현존하지 않는다.

뉴욕에 가는 것이 아니라 파리를 떠나는 것

1915년 4월 2일, 뒤샹은 파리를 떠나기로 결심했다. 그는 패치에게 보낸 편지에 "프랑스를 떠나기로 완전히 결정했습니다. 지난 11월에 선생이 말한 대로 기꺼이 뉴욕에 살러 가겠습니다"라고 했다. 4월 27일에 보낸 편지에서는 "뉴욕에 가는 것이 아니라 파리를 떠나는 것입니다. 이건 완전히 다른 의미입니다. 전쟁이 발발하기 오래 전부터 저는 제가 얽매여 있는 예술가적 삶을 좋아하지 않았습니다. 그것은 저의 바람과는 완전히 반대였습니다. 전쟁이 터지고 나서 이 계층과 저의 부조화는 더 심해졌습니다. 꼭 떠나고 싶었습니다. 어디로? 선생을 알고 있는 뉴욕밖에 없습니다. 거기서 일자리를 얻어 많은 시간 일만 하고 싶습니다. 그러면 예술적 삶을 피할 수 있을 것입니다"라고 적었다. 이 편지는 그가 미국으로 떠나는 이유가 전쟁이 아니라 파리 화단과의 부조화였음을 말해준다.

뒤샹은 6월 6일 파리를 떠났다. 그는 기차를 타고 보르도로 가서 밤에 로샹보 호에 승선했다. 그의 가방에는 〈아홉 개의 사과 주물〉⁵³과 〈큰 유리〉를 위한 종이 습작이 들어 있었다.

9일 간의 항해 끝에 뒤샹은 1915년 6월 15일 정오 뉴욕에 도착했다. 갑판 멀리로 우뚝 솟은 자유의 여신상이 보였다. 뉴욕만 어귀 리버티 아일랜드에 세워진 그것은 프랑스의 조각가 프레데리크 오귀스트 바르톨디가 제작한 것으로 미국 독립 100주년을 기념하여 1886년에 프랑스 정부가 미국 정부에 기증한 조각품이다. 하지만 고층건물 높이만큼 커서 아무도 그것을 하나의 조각품이라고 생각하지 않는다. 유럽에서 배를 타고 뉴욕에 입항하는 사람에게 가장 먼저 눈에 들어오는 것이 이 조각품이다. 출입국 관리사무소에 기록된 뒤샹의 신상 기록을 보면 '마르셀 앙

리 뒤샹, 스물여덟 살, 독신, 화가, 키 5피트 10인치, 갈색 머리, 밤색 눈, 국적 프랑스'라고 적혀 있다.

뉴욕 친구들

패치가 보낸 카를 반 베흐텐이 마중 나와 뒤샹을 비크먼 광장에 있는 작은 아파트로 데려갔다. 뒤샹은 그곳에서 며칠 묵다가 아렌스버그 부부[57, 58]가 제공한 복층 아파트에 짐을 풀었다.

월터 아렌스버그는 피츠버그 근교에서 태어나 하버드 대학에서 영문학과 철학을 공부하고 1900년 우수한 성적으로 졸업했다. 이탈리아의 플로렌스에 오래 머물며 이탈리아어를 배웠고, 단테의 『신곡』을 번역하기도 했다. 하버드 대학에서 조교로 잠시 근무하다가 뉴욕으로 와 기자로 재직하면서 「이브닝 포스트*Evening Post*」에 이따금씩 미술평론 글을 썼다. 1907년, 대학 동창생의 여동생 메리 루이즈 스티븐스와 결혼했는데 루이즈는 부유한 집안의 딸이었다. 아렌스버그는 기자를 그만두고 시를 썼지만, 자신에게 재능이 없다는 걸 깨닫고 시 쓰기를 멈춰버렸다. 그무렵《아모리 쇼》에서 유럽의 모던아트를 눈으로 보고 새로운 기운이 솟구치는 걸 느꼈다.

57 월터 아렌스버그

58 루이즈 아렌스버그

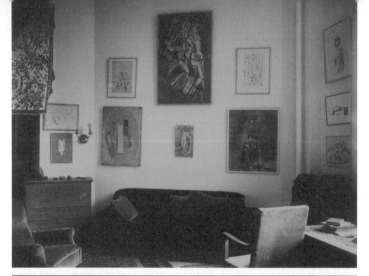

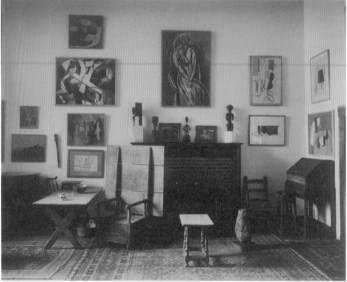

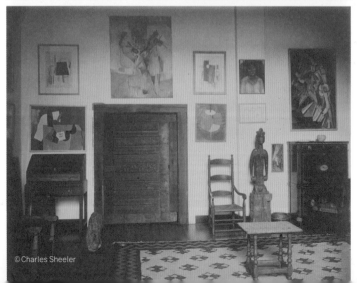

59 아렌스버그 부부의
뉴욕 아파트 거실

1913년의 《아모리 쇼》는 아렌스버그의 인생에 큰 반향을 불러일으켰다. 당시 보스턴에 있었던 그는 하마터면 전시회를 보지 못할 뻔했는데 폐막 하루 전 아내와 뉴욕으로 오면서 전시회를 관람하고 이내 유럽의 모던아트에 매료되었다. 그날부터 그는 미술품을 수집하기 시작했다. 스스로 미술품의 가치를 판단할 능력이 없었으므로 그날은 에두아르 뷔야르의 석판화 한 점만 12달러에 구입했다. 4월 말 보스턴 순회전이 열리자 전시장에 자주 들러 미술품들을 눈에 익혔다. 그는 뷔야르의 석판화가 마음에 들지 않아 돌려주고 대신 세잔과 고갱의 작품을 한 점씩 구입했다. 자크 비용의 그림 한 점은 81달러를 주고 구입했다.

당시 뉴욕에는 《아모리 쇼》의 영향으로 상업 화랑이 다섯 개나 문을 열었다. 스티글리츠의 291 화랑이 유럽의 모더니즘을 가장 먼저 소개했지만 스티글리츠는 미술을 이해하는 사람에게만 작품을 팔았다. 아렌스버그는 캐롤 화랑에서 주로 미술품을 구입하다 나중에는 모던 화랑에서도 구입했다. 모던 화랑은 멕시코 예술가 마리우스 데 자야가 개업한 곳으로, 스티글리츠가 꺼려하는 지독한 상업주의 정책으로 고객들을 끌어모았다.

아렌스버그에게 뒤샹을 소개한 사람은 패치였다. 패치와 아렌스버그는 《아모리 쇼》에서 처음 만났는데, 아렌스버그는 그때부터 패치의 협조를 구하면서 미술품 수집에 박차를 가했다. 패치는 파리에서 만난 예술가들의 작품을 주로 권했다.

뒤샹은 아렌스버그 부부가 제공한 67번가의 아파트[59]에서 9월까지 머물렀다. 살롱처럼 커다란 방에는 피카소, 브라크, 브란쿠시, 퓌토 그룹 예술가들의 작품들로 장식되어 있었고, 글레이즈와 자크 비용의 작품이 벽에 걸려 있었다. 벽난로 위에는 마티스의 작품이 걸려 있었다. 아렌스버그는 그날 이후 뒤샹의 친구이자 경제적 후원자가 되었다.

미국을 알고 싶었다

뒤샹은 열심히 영어를 배웠다. 두 달 만에 영어로 대화가 가능했고 심지어 인터뷰까지도 해냈다. 그 무렵 영어를 배우면서 돈도 벌 수 있는 기회가 생겼다. 패치와 아렌스버그의 친구들에게 프랑스어를 가르치고 시간당 2달러를 벌게 된 것이다. 변호사 존 퀸은 미술품을 수집했는데 수업이 끝나면 뒤샹을 데리고 주로 레스토랑과 극장으로 갔다. 당시 수입 미술품에 부과하던 세금을 철폐하는 법안이 국회에서 통과되면서 퀸은 유럽 예술가들의 작품을 더 적극적으로 수집하게 되었다. 주로 인상주의와 후기인상주의 예술가들의 작품을 수집했으며, 마티스, 피카소, 브랑쿠시, 그리고 레몽의 조각도 가지고 있었다. 그는 〈계단을 내려가는 누드 No.1〉[2]을 포함해 뒤샹의 작품 몇 점을 구입했다. 그리고 「이브닝 선*Evening Sun*」의 미술평론가 프레더릭 제임스 그레그와 예술가 월트 쿤에게 소개했다.

양차 대전 사이의 뉴욕은 가능성이 큰 도시였다. 19세기 중반 파리에서 시작된 모던아트는 전 유럽으로 지평을 넓혔으나 정치적 위기를 맞아 곧 붕괴의 조짐을 보였다. 대서양 건너편의 뉴욕은 정치적 안정 속에서 부유한 도시로 자리 잡았으며 모든 것이 가능한 세계적인 도시로 부상하고 있었다. 뒤샹의 다음의 말은 프랑스인이 체감할 수 있는 당시의 뉴욕을 매우 적절하게 묘사했다.

> 파리와 유럽에서는 어느 시대에서라도 젊은이들은 늘 자신들을 어떤 위대한 사람들의 손자쯤으로 생각한다. 프랑스의 젊은이들은 자신들이 빅토르 위고의 손자들이라 생각하고, 영국의 젊은이들은 윌리엄 셰익스피어의 손자들이라 생각한다. 그들은 그렇게 생각하지 않을 수 없는 것이다. 그렇게 생각하지 않으려고 해도 사회의 조직이 그들로 하여금 그렇게 생각하도록 만들고, 그들이 자신들의 창의력을 산출하려고 하더라도 파괴할 수 없는 전통주의가 나타나게 된다. 이런 점이 미국에는 없다. 당신은 셰익스피어 따위에 관심이 없지 않느냐? 당신에게는 그의 손자란 느낌이 전혀 없을 것이다. 새로운 것을 진전시키기에 이곳보다 더 훌륭한 곳은 없다.

뒤샹은 뉴욕에 온 후로 육체적, 정신적으로 자유를 만끽했으며, 과거로부터 단절된 자유를 맛보았다. 뒤샹은 "죽은 사람들이 살아 있는 사람들보다 더 훌륭하게 부각되어서는 안 된다"고 했는데 뮌헨에서 〈큰 유리〉에 관한 습작을 할 수 있었듯이 그에게는 프랑스가 아닌 신천지가 필요했고, 미국은 그런 의미에서 그에게는 축복의 땅이었다.

뒤샹은 아렌스버그의 아파트를 나와 패치의 집 건너편에 세 들었고, 석 달 후에는 65번가와 66번가 사이 브로드웨이의 링컨 아케이드 빌딩으로 옮겼다. 스튜디오지만 면적이 적지 않아 작업실로 쓸 만했다. 집세가 월 40달러였으므로 따로 직업을 가지고 수입을 늘려야 했다. 퀸은 존 피어폰트 모건이 1906년 이스트 36번가에 건립한 개인 도서관의 책임자 벨 다 코스타 그린에게 뒤샹을 소개했다. 뒤샹은 매일 4시간씩 일하고 월 100달러를 받기로 했다.

뒤샹은 스튜디오에서 유리 작업에 몰두했다. 먼저 윗부분에 납으로 된 철사를 사용하여 은하계처럼 생긴 형상을 만들고, 로봇처럼 생긴 신부를 만들어 부착했으며, 종이에 스케치한 것을 유리 뒷면에 부착한 뒤 작업해나갔다. 그는 철사로 만든 형상 안에 색을 칠한 뒤 납으로 얇게 덮어 산화를 방지했는데, 이는 납 성분에 관한 이해가 부족했기 때문이다. 납은 오히려 화학적으로 색소에 반응을 일으켜 결국 변색시켰다. 그는 하루에 두 시간씩 작업했다. 그는 "작업에 관심이 있었지만 서둘러 마쳐야 할 이유가 없었다. 나는 게으른 사람이다. 게다가 그것을 전시회를 통해 알리거나 팔 생각이 없었다. 그저 작업했을 뿐이고, 그것이 나의 인생이었다. 작업하고 싶은 생각이 나면 했고, 그렇지 않을 때는 외출하여 미국에서의 인생을 즐겼다. 미국을 처음 방문한 것이라서 〈큰 유리〉를 작업하는 것만큼이나 미국을 알고 싶었다"고 회상했다.

즐거운 레디메이드

뒤샹은 왜 눈삽을 샀을까?

1915-16년 겨울, 장 크로티가 뒤샹의 스튜디오를 함께 사용했다. 1878년 스위스에서 태어난 크로티는 1896년 뮌헨에서 회화를 공부했으며, 1900년에 마르세유에서 무대 디자이너의 조수로 일했다. 이듬해 쥘리앙 아카데미에서 수학하며 당시 젊은 예술가들과 마찬가지로 야수주의와 입체주의 회화를 실험했다. 그는 아틀리에를 몽마르트르에 장만했는데, 뒤샹의 아틀리에에서 아주 가까운 곳이었다.

두 사람의 우정은 1901년 《앙데팡당》과 《살롱 도톤》에 함께 출품하면서부터였다. 크로티는 풍경화를 반추상으로 그리다가 1916년부터 기계와 같은 이미지를 그리면서 기계에 성sex을 부여했고, 철사나 쇠, 유리를 사용하기도 했다. 그는 〈마르셀 뒤샹의 초상〉을 조각으로 제작했는데, 쇠에 색을 칠하고 유리를 사용해 눈을 장식했다. 그는 "그것은 마르셀 뒤샹에 대한 나의 절대적인 표현이다"라고 했다. 그 조각이 언제 어떻게 없어졌는지 모르나 현존하지 않는다.

뒤샹은 크로티와 함께 콜럼버스 가에 있는 철물점에서 눈을 치울 때 사용하는 눈삽을 구입했다. 눈삽은 미국의 어느 철물점에서라도 구입할 수 있는 흔한 것이다. 그들은 왜 눈삽을 샀을까? 그런 형태의 눈삽을 이전에는 본 적이 없기 때문이다. 뒤샹은 눈삽을 스튜디오로 가지고 가서 물감으로 〈부러진 팔에 앞서〉[60]라고 제목을 적은 후 'from Marcel Duchamp 1915'라고 서명했다. 이때 by라고 쓰지 않고 from이라고 적은 것은 특기할 만하다. 그런 후 손잡이를 철사에 묶어 천장에 매달았는데, 그가 미국에 와서 처음 발견한 혹은 선정한 레디메이드였다.

뒤샹은 쉬잔에게 보낸 편지에 이렇게 적었다.

내 아틀리에에 가면 자전거 바퀴와 병걸이가 있을 것이다. 병걸이는 내가 레디메이드 조각으로 구입한 것이다. 여기 뉴욕에서 나는 같은 특성을 지닌 물건들

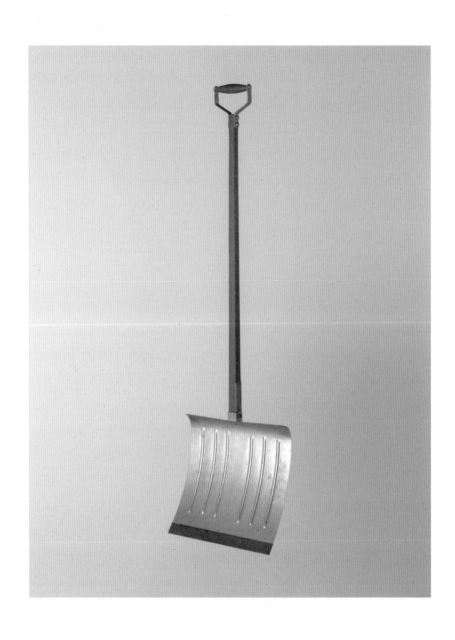

60 마르셀 뒤샹, 〈부러진 팔에 앞서〉, 1915/1964, 높이 132cm

을 구입하여 레디메이드로 취급하고 있단다. 네가 영어 ready-made의 뜻을 이
해할 줄 안다. 난 영어로 제목과 이름을 적어 넣는다. 예를 들면 커다란 눈삽에
〈부러진 팔에 앞서〉라고 적었는데 프랑스어로 En avance du bras cassé가 될 것
이다. 그것을 낭만주의나 인상주의 또는 입체주의적으로 이해하려고 애쓸 필요
는 없다. 그것들과는 무관하단다. 다른 레디메이드 조각은 〈두 번에 걸친 비상사
태〉인데 프랑스어로 Danger (crise) en faveur de 2 fois다. 이런 머리말은 실제로
말하기 위해서란다. 병걸이를 집으로 가져가거라. 머나먼 이곳에서 난 그것을
레디메이드 조각으로 만들려고 한다. 병걸이 바닥 안쪽 둥근 곳에 은색과 흰색
을 사용하여 작은 글씨로 다음과 같이 적어주길 바란다.

From Marcel Duchamp

쉬잔에게 준 뒤샹의 지침은 때가 이미 늦었다. 오빠의 아틀리에를 청소하다가
자전거 바퀴와 병걸이를 발견하고 쓰레기로 생각하여 버렸기 때문이다. 현재 파리
의 퐁피두센터와 미국의 필라델피아 미술관에 있는 〈자전거 바퀴〉[54]와 〈병걸이〉
[56]는 뒤샹이 나중에 한정판으로 재생한 것들이다. 뒤샹이 편지에 언급한 〈두 번에
걸친 비상사태〉는 눈삽과 마찬가지로 그가 구입한 것인데, 아무도 그것을 본 사람
이 없고 현존하지도 않는다.

과연 무엇이 미술인가?

뒤샹은 레디메이드를 미술품으로 취급하여 그것에 서명했다. 그렇다면 과연 무엇
이 미술인가? 사람이 만든 것이라면 모두 미술품일까? 레디메이드는 미술을 정의
할 수 있는 가능성을 아예 부정하는 미술품이 되었다. 그가 어떤 사물을 선정하든
지 그것에는 그 특유의 아이러니와 유머, 미적 모호함이 있었다. 그러나 그는 레디
메이드를 평생 20개 이상 선정하지 않았는데 이는 모순이며, 뒤샹 자신도 이 점을
잘 알고 있었다. 레디메이드에 대한 그의 개념이 계속 달라지면서 모순은 더 극대
화될 수밖에 없었다.

카반 선생님은 레디메이드 대량생산품을 어떤 방법으로 선정해서 미술품으로 만드십니까?

뒤샹 잘 들어두게. 난 그것을 미술품으로 만들기를 바라지 않았네. 레디메이드라는 말은 미국으로 오던 해인 1915년 이전에는 사용되지 않았어. 그것은 재미난 말이지만 자전거 바퀴를 의자에 거꾸로 세웠을 때는 레디메이드란 말이나 그 어떤 말도 없었네. 그저 오락에 불과했지. 특별한 이유를 가진다거나, 사람들에게 보여주려 하거나, 또는 무엇을 설명하려고 만든 건 아니었네. 전혀 그렇지 않았어.

카반 도전적이기는 마찬가지인데요….

뒤샹 아냐, 아냐. 아주 단순한 일이었어. 〈약국〉[55]을 보게. 나는 그것을 황혼 무렵 어두워 질 때 기차 안에서 만들었네. 1914년 1월 루앙으로 가던 길이었지. 풍경화를 인쇄한 그림의 배경에는 작은 불빛이 두 개 있네. 하나를 붉은색으로 다른 하나를 푸른색으로 칠해 〈약국〉이 되게 한 것이네. 이것이 내가 생각한 도전이었지.

카반 그것 역시 준비한 우연이 아니겠습니까?

뒤샹 물론이지. 난 풍경화가 인쇄된 그림을 화방에서 구입했네. 단지 세 점의 〈약국〉을 만들었을 뿐인데 지금 어디에 있는지 알 수 없네. 본래의 것은 만 레이가 가지고 있지. 1914년에는 병걸이를 선정했네. 시청에서 열린 바자에 갔다가 그것을 샀을 뿐이네. 글을 새겨 넣어야겠다는 생각이 문득 들었는데 병걸이에 명각이 있다는 걸 망각하고 있었다네. 미국으로 왔을 때 여동생과 형수가 병걸이를 쓰레기로 치워 버려 이제 남아 있지 않네. 1915년에는 눈삽에 영어 제목을 적어 넣었는데 레디메이드란 말이 그때 내게 인식되었네. 미술품도 아니고 스케치도 아닌 것들에 비미술적인 말이 적절하게 적용되는 것 같았네. 그래, 난 그런 것들을 만들고 싶었네.

카반 무엇이 선생님으로 하여금 레디메이드 사물 가운데 하나를 선정하게 만든 겁니까?

뒤샹	사물에 달렸지. 보통 난 어떻게 보이는가에 관심이 있었네. 사물을 선정하는 일이 어려운 까닭은 보름만 지나면 그 사물을 좋아하든지 싫어하든지 하게 된단 말이야. 무관심한 마음으로 미학적 감성을 가지지 않은 채 사물을 바라보아야 하네. 레디메이드를 선정할 경우 시각적 무관심으로 그렇게 해야 하고, 동시에 좋고 나쁘다는 감각을 완전히 상실한 상태에서 선정해야 하네.
카반	감각이란 무엇입니까?
뒤샹	습관이지. 이미 받아들인 어떤 것을 반복하는 것이네. 자네가 수차례에 걸쳐서 반복한다면 그것이 감각이 되는 것이지. 좋은 것이거나 나쁜 것이거나 같은 것일세. 감각일 뿐이지.
카반	무엇이 선생님으로 하여금 감각으로부터 자유로워지게 만들었습니까?
뒤샹	기계적인 드로잉이었네. 그것은 모든 회화적 전통 밖의 것으로 감각을 가지지 않도록 해주네.
카반	계속해서 인식하는 것에 대적하는 것으로 자신을 방어하시는군요.
뒤샹	미학적 느낌이 있도록 형상 혹은 색을 만들며 … 그것들을 반복하고 …
카반	선생님은 반자연주의적인 태도를 취하지만 그럼에도 불구하고 자연적인 사물로 그렇게 하시는군요.
뒤샹	그렇지. 하지만 내게는 그것이 늘 같았어. 내 책임이랄 수 없지. 그것은 그렇게 만들어진 것이지, 혼자 그렇게 만든 건 아니란 말일세. 책임에 이의를 제기하는 것이 나의 방어가 되겠지.

프랑스의 시인이자 초현실주의의 주창자 앙드레 브르통은 1934년 자신의 「신부의 서치라이트Phare de la Mariée」에서 뒤샹이 정확하게 정의하는 것을 거부하는 데 대해 언급하면서, 레디메이드를 미학의 영역에 확고히 집어넣고 "레디메이드는 예술가의 선택에 의해 예술적 오브제의 자격으로 승격된 제조된 오브제다"라고

했다. 뒤샹은 레디메이드가 자신의 최초 의도에 어긋난다는 사실에 어쩔 수 없이 동의했다. 레디메이드의 숫자를 제한하려는 자신의 의도에도 불구하고 그것은 어쩔 수 없다. 그는 "레디메이드가 미술작품과 마찬가지의 존경을 받으며 응시된다는 사실은, 레디메이드와 미술작품의 관계를 완전히 끊으려던 나의 시도가 성공하지 못했음을 말해주는 것 같다"고 했다.

프랑스의 예술가 알랭 주프루아가 "사람들이 상점 혹은 파리 시청의 시장 등지에서 병걸이를 보고 그것을 '매우 아름답다'고 생각한다"는 사실을 지적하자 뒤샹은 이런 미학적 재평가를 인정하지 않을 수 없었다. "당연히 그 점은 내가 두려워했던 것이고, 두려워해야 할 것이네. 유머만이 그 상황을 벗어나게 해줄 것이네. 자네가 상점 앞을 지날 때 그리고 그 모든 병걸이를 응시했을 때조차도, 자네는 웃고 싶을 것이기 때문이네. 어쨌든 유머 개념이 개입되기 마련이네. 비록 자네가 그것을 응시하면서 거의 미학적인 즐거움을 경험한다 할지라도, 거기에 도달하기 위해 어떤 유머 경로를 거쳐야 하는지를 잘 알기 때문이네"라고 했다. 사실상 레디메이드의 이해를 도울 유일한 차원은 아마 유머일 것이다. 특히 1차 세계대전의 발발로 심각했던 사회 상황에 유머를 도입하는 것은 중요한 수단이었을 것이다.

눈삽을 구입하고 일주일이 지난 후 뒤샹은 페인트를 칠하지 않은 가는 굴뚝 바람개비를 구입했다. 그는 그것에 〈핀 네 개로 잡아당긴 것〉이란 영어 제목을 붙였는데 프랑스어로 Tiré à quatre épingles였다. 이때의 뉘앙스는 '완전한 옷차림'으로 그는 이런 식의 뉘앙스를 좋아했다. 제목이 비논리적인 동시에 시각적 이미지와 무관하고, 사람의 마음을 예상할 수 없는 방향으로 나아가게 하기 때문이다.

뒤샹은 1916년, 타자기 '언더우드Underwood' 덮개로 〈여행자의 접이의자〉[61]를 만들었는데 그 형태를 여성의 치마와 연관시켰다고 했다. 그는 점점 더 많은 오브제들로 둘러싸였다. 처음에 그 오브제들은 집 안에서 쓰이는 기능을 지니고 있었는데, 대부분 게으름 때문에 마지막에는 레디메이드 계열에 접근하게 되었다. 1917년에 구입한 옷걸이도 마찬가지였다. 이 옷걸이는 방치하면서 생겨나는 불편함과 체스 용어 '덫'을 동시에 참조함으로써 레디메이드 작품이 되었다.[62]

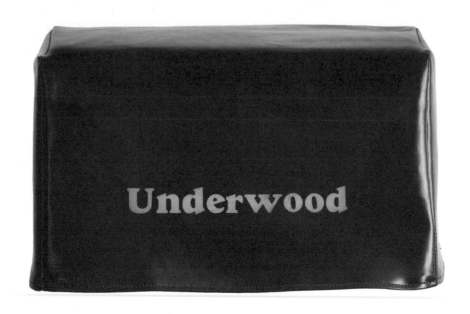

61 마르셀 뒤샹, 〈여행자의 접이의자〉, 1916/1964, 언더우드 타자기 덮개, 23cm
원래의 것은 사라졌고, 두 번째 것은 1962년 스톡홀름에서 울프 린드에 의해 제작되었으며,
세 번째 것은 1964년 밀라노에서 슈바르츠에 의해 여덟 개 한정판으로 주문 생산되었다.
뒤샹은 안쪽에 흰색 잉크로 Marcel Duchamp 1964라고 적었다.

옷들을 걸어놓기 위해 벽에다 달고 싶었던 옷걸이가 바닥에 있었다.[63] 난 벽에 달지 못했고, 결과적으로 그 옷걸이는 바닥에 그대로 있었으며, 매번 외출할 때마다 거기에 부딪혔다. 그것 때문에 몹시 화가 났고 혼잣말도 했다. '그 정도로 충분해. 거기에 남아서 날 계속 괴롭힌다면, 못을 박아 고정시킬 거야.' 그때 레디메이드와 연상시킬 생각이 들었다. 물론 레디메이드 작품으로 만들기 위해 그 옷걸이를 산 건 아니었다. 그것은 평범한 오브제였을 뿐이다. 오브제가 있는 그 자리에 나는 못을 박아 고정했다. 그때 레디메이드 개념이 떠오른 것이다.

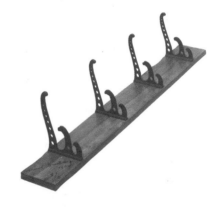

62 마르셀 뒤샹, 〈덫〉, 1917/1964, 나무와 쇠, 11.7 × 100cm
원래의 것은 사라졌고, 1964년 밀라노에서 슈바르츠가
여덟 개 한정판으로 주문 생산했다. 앞쪽 끝에 검은색 잉크로
Marcel Duchamp 1964라고 적었다. 덫이라는 의미의
프랑스어 트레뷔셰(trébuchet)는 중세 유럽에서 화기火器가
위세를 떨치기 전까지 공성전에 사용되었던 무기로, 체스에서는
상대방의 말에 자기의 말을 내미는 걸 뜻한다.
63 뒤샹의 아틀리에, 뉴욕 33 웨스트 67번가, 1917-18/1940
작업실에 〈덫〉과 〈자전거 바퀴〉가 놓여 있다.

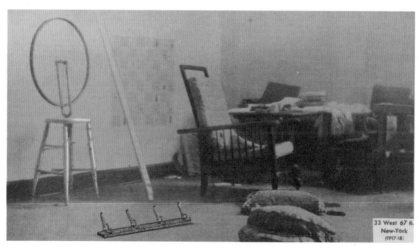

〈숨은 소리와 함께〉

뒤샹이 '1916년 부활절'이라고 적은 레디메이드 작품은 제목이 〈숨은 소리와 함께〉[64]였다. 아렌스버그와 함께 집에서 사용하는 노끈뭉치를 청동으로 만든 정사각형의 판 사이에 삽입한 뒤 기다란 나사로 네 가장자리를 단단히 죄었다. 작품을 끝내기 전에 아렌스버그는 뒤샹 모르게 나사를 풀고 노끈뭉치 중앙에 볼을 넣었다. 그것을 들고 흔들면 소리가 나서 〈숨은 소리와 함께〉라는 제목이 되었다. 청동판 위와 아래에는 영어와 프랑스어를 섞어 적었는데 몇 개의 철자를 빠뜨리고 기술했다. 위에는 P.G.ECIDES DEBARRASSE, LE D.SERT. F.URNIS. ENT AS HOW.V.R. COR.ESPOND라고 적었고, 아래에는 IR CAR.E LONGSEA F.NE. HEA., O.SQUE TE.U S.ARP BAR AIN이라고 적었다. 제목은 그가 즐기는 단어놀이였으며, 서술할 수 없는 것을 변죽을 울리기 위한 방편으로 궤변을 사용했다.

〈에나멜을 입힌 아폴리네르〉

〈큰 유리〉 작업은 끊임없이 진행되고 있었다. 1916년 가을 아렌스버그가 살고 있는 건물에 침실이 하나 딸린 아파트로 이사할 때, 월세 58달러 33센트를 아렌스버그가 내주겠다고 약속했다. 뒤샹은 그 대가로 〈큰 유리〉가 완성되는 대로 주겠다고 약속했다. 하지만 그것을 서둘러 완성할 의사는 없었다. 이 무렵 그는 레디메이드 작품을 제작하는 데 관심을 기울였다.

뒤샹은 침대를 공들여 다듬는 어린 소녀를 재현한 광고로 수정된 레디메이드를 제작했다. 〈에나멜을 입힌 아폴리네르〉[65]인데 시인의 이름과 철자가 다르다. 이 작품에 관해 그는 "나는 의도적으로 기욤 아폴리네르Guillaume Apollinaire라는 이름의 철자를 변형시키고, 거울 속 소녀의 머리 빛 광택을 첨가하면서, '사폴린 에나멜Sapolin Enamel'에 대한 광고 문구를 변형시켰다"고 했다. 뒤샹은 난센스 방식으로 프랑스 단어와 영어 단어들을 조합하여 광고판 아래의 기재 사항 MANUFACTERED BY GERSTENDORFER BROS NEW YORK U. S. A.를 ANY ACT RED BY HER TEN OR EPERGNE NEW YORK. U. S. A.로 바꿨다.

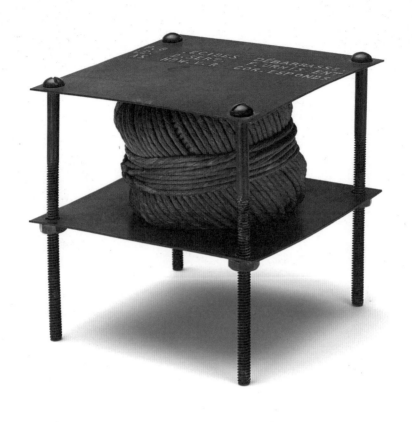

64 마르셀 뒤샹, 〈숨은 소리와 함께〉, 1916, 12.9 × 13 × 11.4cm

두 번째 것은 1963년 스톡홀름에서 울프 린드에 의해 제작되었고,
세 번째 것은 이듬해 밀라노에서 슈바르츠가 여덟 개 한정판으로 주문 생산했다.

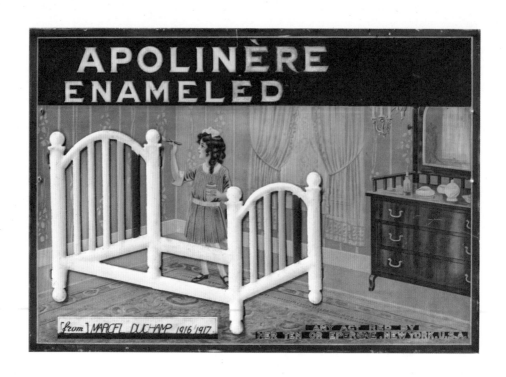

65 마르셀 뒤샹, 〈에나멜을 입힌 아폴리네르〉, 1916-17, 24.5 × 33.9cm
시인의 이름이 실제 이름과 다른 철자로 적혀 있다.

비어트리스, 로셰, 뒤샹의 삼각관계

1915년 말 뒤샹은 교통사고로 입원한 음악가 에드가 바레즈의 문병을 갔다가 여배우 비어트리스 우드를 만났다. 그녀는 세 번째로 바레즈를 방문했을 때도 뒤샹과 마주쳤는데, 훗날 『회고록』에서 뒤샹에게 강한 인상을 받았다고 적었다.

1916년 12월, 뒤샹이 건강을 되찾은 바레즈의 초청을 받아 저녁식사를 하러 갔을 때 앙리-피에르 로셰를 만났다. 프랑스 고등판무관 보좌관 자격으로 미국에 막 도착한 그는 뒤샹의 친구가 되었다. 로셰는 워싱턴스퀘어 근처의 지하방을 세 얻었다. 예술과 여성을 사랑한 그는 여성들을 정복하는 것만큼 미술작품들도 수집했다. 피카소를 거트루드 스타인에게 소개한 것도 그였다. 스타인은 로셰를 '위대한 소개자'라고 불렀다. 로셰는 뒤샹에게 한눈에 반했다면서 "광채처럼 나타났다. 그는 광채를 늘 보존하고 있었다"고 술회했다. 로셰는 1953년에 연애소설 『쥘과 짐 Jules et Jim』을 썼고, 그것은 7년 후에 영화감독 프랑수아 트뤼포에 의해 영화로 제작되었다. 미완으로 남은 그의 세 번째 소설 『빅토르Victor』는 빅토르(뒤샹)와 프랑수아(피카비아)의 주선으로 피에르(로셰)가 파트리시아(비어트리스 우드)를 만나는 장면으로 시작한다. 그 만남은 뒤샹에 대한 비어트리스의 애매한 감정을 확인하는 기회였다. 『빅토르』는 비어트리스와 뒤샹, 로셰 사이의 삼각관계를 중심으로 한 뒤샹식 사랑 기술에 대한 선언문이었다.

비어트리스는 로셰와 사랑에 빠졌다. 이는 일종의 결핍 때문이었다. 그녀가 '늙은 아빠'라고 부른 로셰는 사실상 그녀가 뒤샹과 에로틱한 관계를 유지하게 해주는 전도체가 되어버렸다. 비어트리스는 "내가 마르셀과 사랑에 빠졌다는 사실을 알고 로셰는 짓궂게 굴었다. 내가 마르셀을 꿈꾸었다고 그에게 말했을 때, 그는 엄청나게 기뻐했다. 왜냐하면 내 생각에 뒤샹을 아는 모든 사람처럼, 로셰도 그를 사랑했기 때문이다. 마르셀은 놀랍고 난해하지만 사랑스런 사람이었다. 로셰와 마르셀, 그리고 나는 자주 함께 저녁식사를 했는데, 두 사람은 나의 취향 부족에 대해 잔소리를 해댔다. 그들은 나를 아빠처럼 사랑해주었다. 사실 그들은 나를 순진한 이상주의에서 회복시켜, 현실에 좀 더 가깝게 데려가고자 했다"고 술회했다.

다다

안티피린 씨의 선언

1914년 발발한 1차 세계대전은 무고한 많은 사람들을 살해했고, 남은 이들에게 허탈과 절망을 안겨주었다. 예술가들은 무차별한 살육장에서 떠나 안전한 중립국 스위스 취리히로 피신했다. 그들은 인간의 이성이 야만적인 행위와 부조리를 조장한다면서 이성 자체에 거세게 반발했다.

이러한 자연발생적 혁명은 따지고 보면 앙리 루소의 사실과 환상을 교차시킨 회화에서 이미 조짐이 나타났고, 조르조 데 키리코와 마르크 샤갈의 잠재의식의 세계에서 시각적 환상들로 분출되었다. 환상주의 혹은 형이상학의 예술가들로 알려진 데 키리코와 샤갈은 이성이 인간이 바라고 이루고자 하는 사고와 꿈을 실현시키지 못한다고 단정하면서 비이성적인 방법으로 욕망과 꿈을 성취하기를 바랐다. 이 같은 경향이 파리의 미술계에 널리 퍼질 무렵 세계대전이 발발한 것이다.

스위스는 전쟁기간 동안 여러 나라에서 온 지식인들의 도피처가 되었다. 독일의 소설가 토마스 만의 『마법의 산*The Magic Mountain*』(1924)에서 인상적으로 묘사된 스위스 결핵요양소는 작가와 지식인들로 가득 찼고 혁명가들은 그곳의 카페에 모여들었다. 여기에는 헤르만 헤세, 제임스 조이스, 라이너 마리아 릴케, 카를 융과 같이 다양한 분야의 인물들이 있었다. 러시아의 혁명가 레닌은 취리히의 예술가 구역인 슈피겔가스 14번지에 살았는데, 이 거리의 1번지에는 다다의 태동지인 카바레 볼테르가 있다.

1916년 취리히에서 다다가 공식적으로 조직되었다. 취리히 다다를 결성한 예술가들 중 한 사람인 독일의 시인 후고 발은 어린이들의 자연발생적이고 무책임한 점을 환영하면서 이런 요소가 새로운 예술의 모델이 될 수 있다고 적었다. 프랑스어 dada의 뜻은 아이들의 장난감 목마다. 이 용어는 독일의 소설가이자 의사 리하르트 휠젠베크가 후고 발과 함께 사전에서 닥치는 대로 페이지를 넘기다가 발견한

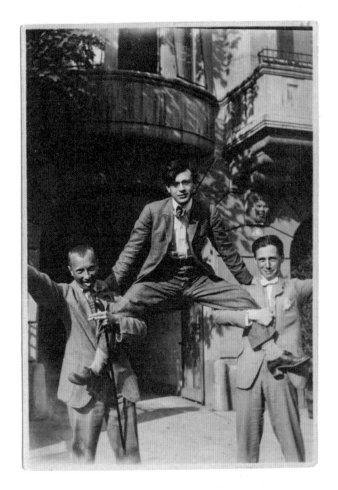

66 취리히에서 아르프, 차라, 리허의 모습

낱말이었다고 한다.

취리히로 도피한 예술가들은 정신적으로 새로운 힘을 얻어 본능에 근거한 예술가의 자유를 구가하고자 했다. 그들은 자연발생적인 것, 환상, 그리고 발명의 고유한 지유를 쾌대힌스로 민끽했고, 피괴야말로 칭고리는 역벌을 포이고 쉽있디. 추고 발을 중심으로 휠젠베크와 그의 아내 에미 헤닝스, 루마니아 출신의 프랑스 시

인 트리스탕 차라, 루마니아의 극작가 마르셀 얀코, 독일의 화가이자 조각가 장 아르프, 미래에 그의 아내가 될 소피 토이베르가 다른 예술가들과 함께 모였다.[66] 아르프는 알자스 지방 출신이었으므로 이름이 장과 한스 두 가지로 불렸다. 후고 발은 전쟁으로 불만이 쌓인 사람들을 1916년 2월에 문을 연 카바레 볼테르에 초대하였다. 그는 용기를 갖고 새로운 정신으로 무장하는 연합을 결성하자고 종용하면서 "전쟁과 민족주의의 이면에서 상이한 꿈을 가지고 살고 있는 독자적인 사람들이 있다는 점을 전 세계에 알리자!"고 외쳤다.

문학과 철학을 공부하기 위해 취리히로 온 차라는 사미 로젠스톡이라는 본명 대신 '고향에서 슬픈'이란 뜻의 트리스탕 차라를 가명으로 사용했다. 이는 루마니아에서 벌어진 유대인 차별 행위에 대한 저항의 의미를 담고 있었다. 1912년 부쿠레슈티에서 시인 이온 비네아는 차라와 함께 『심보룰Simbolul』이라는 정기간행물을 발간했다. 이 잡지에는 프랑스의 상징주의 시인들의 영향이 반영되었고, 같은 나라 조각가 콘스탄틴 브란쿠시와 마찬가지로 국제 아방가르드 운동에 동참하겠다는 그들의 의지가 천명되었다.

차라는 루마니아어로 된 자신의 낭만주의 시를 대범하게 프랑스어로 번역하고, 여러 사람들의 힘을 필요로 하는 더욱 대담한 계획을 세웠다. 1916년 3월 31일 열린 '카바레 프로그램과 함께하는 춤의 수아레'[67]에서는 동시 시simultaneous poems가 대중적으로 처음 공연되었다. 이것은 몇몇 시가 동시에 낭송되는 것으로, 차라는 프랑스 시인 앙리-마르탱 바르준과 페르낭 디부아르의 작품뿐만 아니라 자신의 시 「해군 제독이 셋집을 찾다L'Amiral cherche une maison à louer」를 포함시켰다. 서로 연관이 없는 세 종류의 시를 휠젠베크는 독일어로, 얀코는 영어로, 차라는 프랑스어로 동시에 낭송했으며, 거기에 북과 호루라기, 딸랑이 소리가 동반되었다. 그것은 의도적인 불협화음으로 시의 본질, 더 나아가 의사소통의 본질에 대한 공격을 행하려는 것이었다. 이러한 행위는 바르준이 전쟁 전에 시도한 실험적 작품 『동시적인 목소리, 리듬, 그리고 노래Simultaneous Voice, Song, and Rhythm』(1913)와 아폴리네르의 대화체 시, 또는 마리네티의 자유시와 같은 실험을 능가하는 것이었다. 목

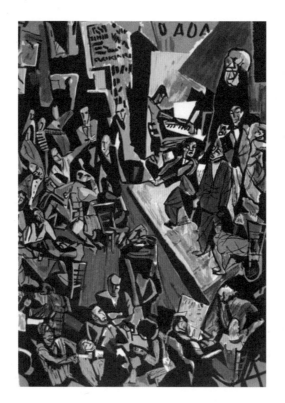

67 마르셀 얀코, 〈카바레 볼테르〉, 1916. 무대 위 왼쪽부터 후고 발(피아노), 트리스탕 차라,
장 아르프, 리하르트 휠젠베크, 마르셀 얀코, 에미 헤닝스, 프리드리히 글라우저
카바레 볼테르의 문을 연 사람은 서른 살의 독일인 퇴역군인 후고 발이었다.
시인이자 연출가, 무정부주의자, 가톨릭 신자, 신비주의자 그리고 평화주의자였던 발은
자신의 카바레를 다다의 산실로 만들었다.

소리로 표현되기는 하지만 전혀 다른 것들을 의미하는 다양한 언어들은 전쟁 기간
동안 각국의 선전자들이 행했던 언쟁들에 대한 패러디를 의미하는 것이기도 했다.
　1916년 7월 14일, 차라는 '안티피린 씨의 선언Monsieur Antipyrine's Manifesto'을
발표했다. 선언은 명백하게 일관성이 없는 주장으로 시작되지만, 주의 깊게 살펴
보면 분명한 태도로 모든 관습에 도전하고 있다.

다다는 침실용 슬리퍼 같은 것들이 없는 삶이다. 다다는 일관성에 반대하는 동시에 옹호하며, 미래에 대해서는 확실히 반대한다. 우리는 우리의 두뇌가 물렁물렁한 쿠션으로 변해버릴 거라는 사실과, 우리의 반교조주의가 예의 바른 하인만큼이나 배타적이라는 사실, 그리고 우리가 자유를 외치지만 결코 자유롭지 못하다는 사실을 알아차릴 만큼 현명하다.

다다주의자들은 처음이자 유일한 잡지 『카바레 볼테르Cabaret Voltaire』를 6월 간행했다. 후고 발은 다음과 같이 적었다.

국가민족주의적인 해석을 피하기 위해, 이 잡지의 편집자는 이 잡지가 '독일적 사고방식'과는 전혀 관계가 없음을 감히 선언한다.

미학의 경계를 침해하는 정신 상태

후고 발은 아폴리네르, 칸딘스키, 마리네티가 포함된 후원자들의 이름을 나라별로 거명했는데, 자신들의 기획이 다국적 성향을 갖는다는 걸 확인시키기 위해서였다. 다다주의자들은 기존 체제에 대해 매우 공격적이었고, 스위스 국민의 자만심에 대해서도 공격을 감행했으므로 다다이스트 명단에는 스위스인이 없었다. 그들은 스위스에서 환영받는 손님이기보다는 반항적인 하숙인이었다.

차라는 취리히 그룹의 미학적 대변인이었다. 그는 1916년 7월에 『안티피린 씨의 최초의 우주 모험La Première aventure céleste de Monsieur Antipyrine』을 출간했으며, 컬러 목판화를 얀코가 제작했다. 차라는 저서에서 다다를 이렇게 규정했다.

다다는 통일은 원하면서 또한 통일에 적대하고, 미래에 대해서는 분명히 적대한다. … 다다는 훈련이나 도덕이 없는 가혹한 요구이며, 우리는 인간성에 침을 뱉는다.

뒤샹은 차라의 저서 『안티피린 씨의 최초의 우주 모험』 한 부를 받았다. 그때까지만 해도 뒤샹은 다다라는 단어가 존재하는지도 몰랐다. 다다란 명칭이 취리히에서 생겨난 것이기는 하지만, 그 정신은 뉴욕에서 동시에 발생했다는 사실은 오늘날 모두가 인정하고 있다. 뒤샹은 다다 정신이 역사적으로 어느 한 시기에 갇혀 있을 수 없다고 생각했으며 "다다라는 단어가 1916년에 발명되었다 할지라도, 다다 정신은 아담과 이브처럼 오랜 역사를 갖고 있다는 사실을 잊지 말아야 한다"고 했다. 그리고 1946년에 "다다는 미술의 물질적 양상에 대한 극단적 저항이었다. 그것은 형이상학적 태도였다. 그것은 일종의 니힐리즘이었는데, 거기에 나는 여전히 커다란 호의를 느끼고 있다"고 했다.

뒤샹은 다다가 사람들이 가입하는 당파가 아니며, 사람들이 참여하는 운동도 아니라고 생각했다. 다다를 미학의 경계를 침해하는 정신 상태로 보았다. 그는 "다다는 '예'이면서 동시에 '아니오'의 문제였다. 둘 다 긍정적 가치들에 대한 건강한 반응이었기 때문이다"라고 했다.

독립예술가협회

이념의 상황이 비슷했음에도 급진적 예술가들의 태도는 대서양 양편에서 상이했다. 자신들이 선택한 명칭으로 조직되고 결합된 취리히 다다주의자들은 규정된 의식을 통해 비이성 숭배를 찬양한 반면 뉴욕의 다다주의자들은 비이성을 실천하는 데 만족했다. 특기할 점은 뉴욕의 다다는 동기도 없고 자발적이었으며 프로그램도, 신념에 찬 선언도 없었다는 것이다. 그런 활동은 스캔들, 무절제, 언어적, 시적 혹은 조형물 창조의 경쟁에서 팽팽히 맞서는 뒤샹과 피카비아라는 두 인물의 방종에 유리한 분위기를 조성했다. 레디메이드 대량생산품을 미술품이라고 주장하는 뒤샹의 행위에서 다다의 요소는 이미 표출되었고, 그와 피카비아의 기계주의 드로잉을 통해 미술에 대한 허무주의도 충분히 시위되었다. 이런 의미에서 보면 뉴욕의 다다가 시기적으로 취리히 다다보다 한 해 앞섰다. 유럽과 미국이라는 이질적 토양이 다다를 다른 양상으로 나타나게 한 것이 흥미롭다.

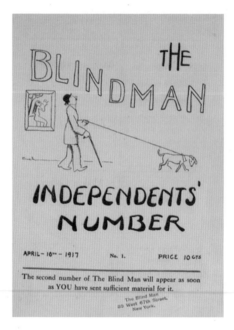

68 『장님』, 1917년 4월호

1917년 4월 6일 미국이 독일에 전쟁을 선포했다. 그로부터 4일 후 뉴욕의 렉싱턴 대로 46번가와 47번가 사이에 위치한 그랜드 센트럴 팰리스에서 독립예술가협회의 첫 번째 전시회가 열렸다. 1916년 가을에 창설된 이 협회에는 다양한 예술가들이 가입했다. 목적은 파리의 《앙데팡당》과 마찬가지로 심사위원도 상도 없는 연례전시회를 여는 것이었다. 연회비 5달러와 입회비 1달러만 내면 누구라도 독립예술가협회 회원이 될 수 있었고, 전시회에 2점을 출품할 수 있었다. 이 협회는 결성한 지 두 주 만에 600명의 회원을 확보했으며, 그만한 수의 회원이라면 무엇이든 할 수 있을 것 같았다.

《아모리 쇼》의 전시장 두 배에 해당하는 독립예술가협회의 전시장에는 예술가 1,200명의 작품 2,125점이 소개되었다. 뒤샹은 비어트리스, 로셰와 함께 8페이지 분량의 잡지 『장님 The Blindman』[68]을 전시회 개막에 맞춰 출간했다. 첫 호에는 행사

의 목적과 잡지의 놀이 규칙을 강조하는 로셰의 글을 사설 형식으로 실었다. 『장님』은 보내온 질문과 그에 대한 답을 출간한 것이었다. 예술가와 대중이 꼭 하고 싶은 이야기를 싣는 것도 이 잡지의 취지 중 하나였다. 다음 호에서 스티글리츠는 "앞으로는 전시되는 모든 작품의 작가 이름을 숨기자"면서 "전통과 이름의 미신에서 전시회를 해방함으로써 독립예술가협회는 장사꾼과 비평가 놀이, 심지어 예술가 놀이도 하지 않게 될 것이다"라고 제안했다. 비어트리스는 "솔직히 말하자면 나는 즐기기 위해 《앙데팡당》에 온다. 내가 볼 때 화가는 개소리를 하면서 자기 길을 계속 추구해가는 사람이다"라고 내키는 대로 말했다.

독립예술가협회의 회장 윌리엄 글래큰스는 미국 도시의 정경을 때로는 오염된 부분까지도 사실적으로 묘사하는 애시캔파Ashcan School(쓰레기통파)의 핵심 멤버 중 한 명이다. 독립예술가협회의 창립멤버이자 애시캔파의 일원인 조지 벨로스는 1911년부터 사회주의 잡지 『군중The Masses』의 편집주간으로 활동했다. 독립예술가협회 조직위원회의 존 마린은 알프레드 스티글리츠 그룹의 유일한 대표자로 참여했고, 뒤샹, 만 레이, 스텔라 등 아렌스버그와 가까운 사람들이 대거 참여했다. 월터 패치는 협회의 회계를 맡았고, 예술가이자 미술품 수집가 캐서린 소피 드라이어는 강연 편성의 일을 맡았다.

뒤샹은 전시위원회의 책임자로 추천받았다. 행사의 민주적 특성을 강조하기 위해 예술가들 이름의 알파벳 순서로 작품을 걸 것을 제안하자, 로버트 헨리는 이런 과정에 불만을 품고 사임했다. 헨리는 이런 전시 시스템이 "베토벤 7번 교향곡 뒤에 빠른 사교댄스 폭스-트로트"가 연주되는 음악 프로그램이나 "사람들이 겨자를 먹고 난 뒤 아이스크림과 과자를 먹는" 식사 같은 "끔찍한 잡탕"이라고 말했다. 누구나 참여할 수 있는 전시 원칙으로 인해 가장 이질적이고 괴상한 작품들이 한데 모인 것은 사실이었다.

전시회에 초대받은 사람들은 난잡하게 섞여 있는 입체주의 작품, 전통 풍경화, 아마추어 사진, 나염 제품, 꽃 제작품 등을 보게 되었다. 전시회 후원자인 거트루드 휘트니의 대형 아카데믹풍 조각 〈타이타닉호를 추도하며〉는 아렌스버그 부부의

69 리처드 보익스, 〈다다(뉴욕 다다 그룹)〉, 1921, 28.6×36.8cm
뒤샹은 앉아서 체스를 두고 만 레이와 마스든 하틀리가 체스판을 바라본다.
뒤샹은 늘 미국 예술가들의 중심에 있었다. 보익스는 화면 중앙에 우크라이너 출신의 입체주의 조각가
알렉산더 아르키펭코의 〈앉아 있는 여인〉을 다다 미학에 근거하여 우스꽝스럽게 그려 넣었다.

소장품인 브란쿠시의 〈공주〉보다 더욱 주목을 받았다. 한편 거대한 크기로 나이 든 여성 쌍둥이를 재현한 도러시 라이스의 〈클레어 쌍둥이〉는 온갖 논란거리를 만들어냈다. 뒤샹은 이 작품이 루이즈 미셸 일시미어스의 〈애원〉과 더불어 전시회 최고의 작품이라고 선언했다. 뒤샹은 비어트리스 우드가 자신의 아틀리에에서 완성한 작품 2점을 전시하라고 설득했고 그녀는 순순히 따랐다.

1917년 5월 6일 「뉴욕 트리뷴New York Tribune」에는 다다주의자들의 자유분방한 모습이 대대적으로 보도되었다.[69] 특히 리처드 보익스는 뉴욕 다다 그룹을 익살스럽게 묘사했는데, 여기에서 뒤샹은 체스 게임에 지나칠 정도로 몰두하는 모습으로 그려졌다.

소변기에 어울리는 이름

《앙데팡당》에 대한 뒤샹의 공헌은 작품 전시 방법과 『장님』지의 발간에만 그치지 않았다. 그는 아렌스버그, 스텔라와 함께 118번가의 모트 철물점에서 흰 도기로 된 남성용 소변기를 사와서 가장자리에 붓으로 R. Mutt라는 이름을 써 넣었다. 그리고 개최일 이틀 전, 뒤샹은 그것을 제삼자를 통해 입장료 6달러와 필라델피아의 가상 주소를 동봉하여 그랜드 센트럴 펠리스로 발송했다. 제삼자는 루이즈 노턴으로 알려졌다.

소변기 가장자리의 서명에 관해 뒤샹은 "머트Mutt는 거대 위생기구 기업의 모트 워크스Mott Works에서 딴 것이다. 나는 모트를 머트로 바꾸었는데, 당시 매일 상영하는 만화영화 「머트와 제프」가 있었고 모든 사람이 그것을 알고 있었기 때문이다. 물론 즉각적인 반향이 있었다. 머트는 키가 작고 유쾌한 사람이고, 제프는 키가 크고 마른 사람이다. 나는 관심을 안 끄는 이름을 원했다"고 했다. 그리고 뒤샹은 자신의 서명으로 인해 야기된 주석들을 비꼬면서 "내가 리처드를 첨가했다. … 리처드란 이름은 소변기에 어울리는 이름이다! 가난함의 정반대 의미가 보인다. … 그러나 그것조차 아니었다. 단지 R만 집어넣은 것이다"라고 했다. 여기에서 그가 가난함의 정반대라고 한 것은 리처드Richard에 부자라는 rich란 단어가 들어가 있기 때문이었다.

은어 사용을 즐기는 뒤샹은 작품 제목을 '분수처럼 뿜어져 나오는' 여성의 성기라는 의미의 〈샘〉[70]이라고 정했다. 그는 '샘'의 매우 방향성 있는 의미를 알고 있었다. 지금까지 실현된 레디메이들과는 달리, 〈샘〉은 예술의 좋은 취향과 자신의 이상화 능력을 표현한 작품이다. 그것은 생식기관과 배설기관을 가리키면서 미와 추, 고귀함과 비천함, 깨끗함과 더러움의 대립을 잘 나타내고 있다.

뒤샹은 아렌스버그 집에서 열린 파티에서의 일을 상기했다. 갑자기 오줌을 누고 싶었던 한 손님이 화장실을 찾아 아파트 계단을 올라갔다. "약간은 방광의 압력 때문에, 약간은 장난기로 그는 계단이 위쪽에서 오줌을 누기 시작했다. 오줌은 계단에서 계단으로, 입구의 문까지 다수의 손님들에게 튀게 되었다." 계단과 오줌 욕망

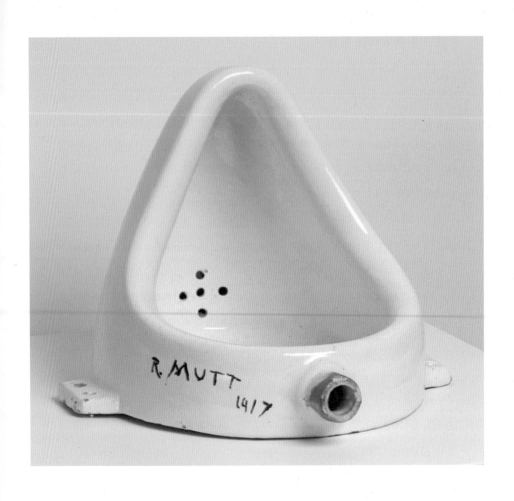

70 마르셀 뒤샹, 〈샘〉, 1917/1950, 30.5 × 38.1 × 45.7cm
원래의 것은 사라졌고, 두 번째 것은 1951년 뉴욕에서 시드니 제니스에 의해 제작되었으며,
세 번째 것은 1964년 밀라노에서 슈바르츠에 의해 여덟 개 한정판으로 주문 생산되었다.

을 뒤섞은 이 기묘한 장면에 뒤샹이 무관심할 수는 없었을 것이다.

한편 전시회 개최 이틀 전 그랜드 센트럴 팰리스 내부에 무례한 오브제 소변기가 들어온 것에 대한 반응은 즉시 나타났다. 조지 벨로스가 "우리는 이것을 전시할 수 없습니다"라고 격한 어조로 말하자 아렌스버그는 "우리는 이것을 배척할 수 없습니다. 입장료가 이미 지불되었기 때문입니다"라고 부드러운 어조로 답했다. 벨로스가 "이것은 외설입니다"라고 고함을 치자 "그건 관점에 따라 다르지요"라고 아렌스버그가 미소를 억누르며 응수했다. 그러자 벨로스는 "누군가가 장난으로 보내온 게 틀림없어요. 머트라고 서명되어 있잖소. 그게 매우 수상해보인단 말이오"라고 혐오감을 드러내며 중얼거렸다. 아렌스버그는 문제의 오브제에 가까이 다가가 그 표면을 만지면서 "자신의 기능적인 목적에서 해방된 하나의 매력적인 형상이 세상에 드러난 것입니다. 결과적으로 그것은 미적으로 확실히 기여한 작품입니다"라고 교수가 학생에게 말하듯 근엄하게 설명했다.

오브제는 나무 좌대 위에 놓여 있었다. 그것은 뒤집어놓은 남성 소변기였다. 벨로스는 화를 내며 "우리는 이것을 전시할 수 없어요"라고 말했다. 아렌스버그는 그의 팔을 가볍게 잡으면서 "전시회는 예술가 자신이 선택한 것을 보낼 수 있는 기회를 제공해주고, 결과적으로 다른 사람이 아닌 예술가 자신이 예술이란 것에 대해 결정할 수 있게 해준다는 원칙에 근거해서 이루어집니다"라고 했다. 벨로스는 그의 팔을 뿌리치며 "누군가 화폭에 붙인 말똥을 보낸다 해도 우리가 그것을 받아들여야 한다고 당신은 말하고 싶은 겁니다"라고 했다. 아렌스버그는 "만약 당신이 오브제를 객관적으로 바라본다면, 그 오브제가 인상적인 라인을 지녔다는 사실을 알게 될 것이오. 머트 씨는 평범한 오브제를 선택하여, 그것의 일상적 의미가 사라지게 하는 방식으로 그것을 설치한 것이오. 어느 순간 그는 주제에 대한 새로운 접근 방식을 창조한 거요"라고 말했다. 벨로스가 "그것은 무례하고, 충격적일 뿐이오! 예의라는 것도 존재합니다"라고 말하자 "관람자의 시선 속에서만 존재하는 것이오. 당신은 우리의 규칙을 잊고 있소"라고 아렌스버그가 응수했다.

이 사건으로 전시회 집행부 회원 열두 명이 급히 모였다. 며칠 후「뉴욕 헤럴드

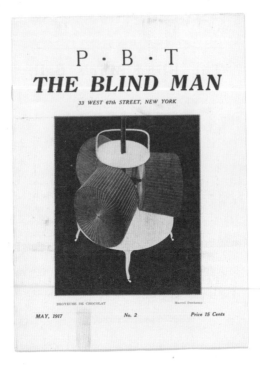

71 『장님』, 1917년 5월호
P.B.T.란 앙리 피에르 로셰, 비어트리스 우드, 그리고 토토(Toto)의 약어다.
토토란 로셰가 뒤샹을 부른 별명이었다.
5월호에서 뒤샹의 〈샘〉이 전시회에 거부당한 데 대한 항의의 내용이 소개되었다.

『New York Herald』의 기자가 익명으로 결과를 알렸다. "머트 씨 옹호자들이 간발의 차로 패배했다." 집행부는 공식 성명서를 발표하면서 "〈샘〉은 자신의 자리에서는 매우 유용한 오브제가 될 수 있을 것이다. 그러나 그것이 있을 자리는 전시장이 아니다. 우리가 어떤 정의를 채택하든지 간에 그것은 미술작품이 아니다"라고 했다.

결과적으로 전시회에서 〈샘〉은 배제되었으며 카탈로그에도 실리지 못했다. 뒤샹은 "그 작품은 단순히 제거되었다. 나도 심사위원단에 있었다. 그 작품을 보낸 사람이 나라는 것을 위원들이 몰랐기 때문에 내 의견을 묻지 않았다. … 〈샘〉은 그

저 칸막이 뒤에 놓여 있었다. … 그 오브제를 보낸 사람이 나라는 것을 말할 수 없었다. 그러나 위원들이 수군거리는 것으로 보아 그 사실을 알고 있었다고 나는 생각한다. 어느 누구도 감히 그것에 대해 말하지 못했다. 내가 조직에서 탈퇴했기 때문에 나는 그들과 사이가 틀어졌다"고 했다.

뒤샹은 아렌스버그와 함께 집행부에서 사임했다. 50년이 지난 후에도 뒤샹은 집행부가 자신의 작품을 거부한 이유를 이해하지 못하는 척했다. 그는 "그 일은 매우 충격적이었다. 왜냐하면 외설적이지도, 포르노도 심지어 에로틱하지도 않았기 때문이다. 결과적으로 그것을 제거하고 거부할 타당한 이유가 없었다"고 했다.

비어트리스에 따르면, 뒤샹은 스티글리츠에게 소변기를 사진으로 찍게 했다. 『장님』 제2호[71]에 〈샘〉을 싣기 위해서였다. 스티글리츠는 솜씨가 좋아 소변기 위에 장막을 암시하는 어둠을 집어넣는 데 성공했다. 그 작품을 〈목욕탕의 마돈나〉라고 불렀다. 〈샘〉은 291 화랑에 한동안 전시되었다가 그 후 사라졌다. 현존하는 것들은 훗날 한정판으로 제작한 것들이다.

사랑에 빠진 뉴욕의 예술가들

미국이 유럽 전쟁에 개입하는 것에 대해 반대하는 사람들과 찬성하는 사람들이 대립하는 혼란한 시기에도 뉴욕의 예술가들은 사랑에 빠졌다. 가브리엘이 스위스로 떠난 사이 피카비아는 자유 무용을 창시하여 모던 댄스의 어머니로 불리던 이사도라 덩컨과 사랑에 빠졌고, 로셰는 남편 앨런과 막 헤어진 루이즈 노턴과의 방탕한 사랑과 비어트리스와의 로맨틱한 사랑 사이를 왔다 갔다 했다. 또한 로셰는 비어트리스의 가까운 친구 앨리사 프랭크와도 관계를 가졌다. 루이즈 아렌스버그도 로셰의 매력에 푹 빠져 1917년 여름부터 2년 동안 밀애를 즐겼다. 절망에 빠진 비어트리스는 뒤샹에게서 위안을 받았다. 비어트리스는 말년에 "마르셀은 사랑에서나 나머지 모든 것에서 관대했다"고 고백했다.

1917년 6월의 어느 저녁, 피카비아와 뒤샹은 사랑의 지옥에서 비어트리스를 벗어나게 하기 위해 그녀를 뉴욕 롱아일랜드에 있는 코니아일랜드로 데려갔다.[72] 얼

72 코니아일랜드에서 뒤샹,
피카비아, 비어트리스 우드,
1917년 6월 21일

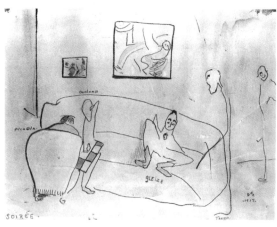

73 비어트리스 우드, 〈이브닝
파티〉, 1917
피카비아, 뒤샹, 글레이즈의 모습과
이름이 적혀 있다.

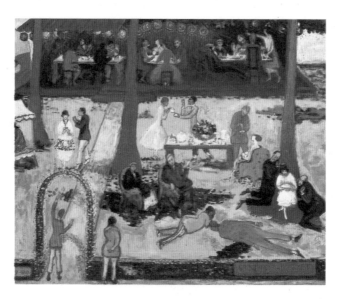

74 플로린 스테타이머, 〈뒤샹의 생일〉, 1917

마 후 비어트리스는 뒤샹과 섹스를 했다. 70년이 지난 후 그녀는 "그 일은 아주 자연스럽게 이루어졌어"라고 회상하며 만족해했다. 비어트리스는 1917년에 〈이브닝 파티〉[73]를 만화처럼 그리면서 피카비아와 뒤샹이 체스를 두고, 소파에 편안한 자세로 앉아 있는 글레이즈가 체스판을 물끄러미 바라보는 장면을 묘사했다.

1917년 7월 28일 스테타이머 세 자매가 뉴욕시 북쪽 외곽에 위치한 자신들의 여름 별장에서 뒤샹의 서른 번째 생일 파티를 준비했다. 피카비아, 로셰, 알베르 글레이즈, 레오 스타인, 카를 반 베흐텐과 그의 아내 파니아, 마르퀴스 데 부에나비스타, 이사도라 덩컨의 동생 엘리자베스 덩컨 등 십여 명이 모였다. 피카비아는 바르셀로나에서 9개월을 지낸 후 막 뉴욕에 도착했다. 플로린은 그날의 장면을 담은 〈뒤샹의 생일〉[74]을 그렸고 뒤샹을 주제로 여러 점을 제작했다.

미국은 전쟁이 끝날 때까지 2백만 명의 군인을 유럽으로 보냈다. 1917년 10월 프랑스 전쟁사절단에서 일하게 된 뒤샹은 어느 대위의 개인비서로 주당 30달러를

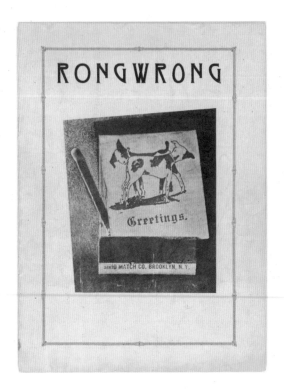

75 『롱롱』, 1917년 8월호
뒤샹, 로셰, 비어트리스 세 사람이 창간한 잡지로 한 번밖에 발간하지 못했다.

받고 여섯 달 동안 일했다. 뒤샹은 더 이상 스테타이머 자매들을 가르치지 않게 되었지만, 새로운 제자 두 명을 얻었다. 유명한 레즈비언 영화배우 진 애커와 캐서린 드라이어인데 드라이어는 뒤샹을 매우 좋아했다. 가을에 뒤샹은 루앙 출신의 젊은 여성 마들렌 튀르방을 만났다. 뒤샹은 그녀를 설득하여 자신의 아틀리에에 묵게 했다. 그녀를 마드Mad라 부르고 제자와 친구들에게는 여동생이라고 소개했다. 드라이어는 뒤샹의 그런 술책을 좋아하지 않았다.

크리스마스 전에 장과 이본 크로티가 뉴욕으로 다시 왔다. 둘 사이는 날로 나빠졌고 결국 장은 이본을 뉴욕에 두고 파리로 돌아갔다. 장 크로티는 약사인 남편과

막 이혼한 쉬잔과 사랑에 빠졌고, 뉴욕에 남은 이본은 뒤샹의 매력에 빠졌다. 마들렌이 뒤샹의 아틀리에를 떠나자 이본은 안심했다. 뒤샹이 계속해서 마들렌을 만났음에도 불구하고, 이본은 뒤샹과의 관계를 유지한다. 그 상황을 받아들이고, 본인 역시 루이즈 아렌스버그와 열렬히 사랑하는 로셰와 사랑의 관계를 맺었다.

1917년 8월에 뒤샹과 로셰는 『장님』지의 뒤를 잇는 『롱롱Rong Wrong』[75]지를 발간했다. 본래 제목은 WrongWrong이었는데 인쇄업자의 실수로 RongWrong이 되었다. 표지에는 '안녕하세요'라고 적혀 있고 서로 킁킁대는 두 마리의 개가 그려져 있는 성냥갑 사진이 실렸다. 내용은 뒤샹의 편지, 카를 반 베흐텐과 앨런 노턴의 시론詩論, 피카비아의 시, 피카비아와 로셰가 1917년 5월 23일에 둔 체스 한 판 등이었다. 체스 한 판의 내기 내용은 두 개의 경쟁 잡지 중 하나를 폐간하는 것이었다. 로셰가 그 판에 졌기 때문에 『장님』지는 폐간되었고, 피카비아의 『391』지에 그 자리를 내주었다.

뒤샹의 마지막 그림

연말에 드라이어가 센트럴파크 웨스트에 있는 자신의 아파트 서재 위의 길쭉한 공간에 어울리는 작품을 제작해 달라고 뒤샹에게 주문했다. 의뢰 가격은 1,000달러였다. 당시 뒤샹은 전쟁사절단에서 일했기 때문에 주말에만 작업을 했는데, 〈너는 나를〉[76]은 "그 자체가 하나의 그림 이상으로 이전 모든 작업을 합해 놓은 목록"이라고 말했다. 심지어 "나는 그 작품을 결코 좋아하지 않았다. 작품이 너무 장식에 치우쳤기 때문이다. 하나의 그림 속에 자기 작품을 요약해낸다는 건 그다지 흥미로운 일이 아니다"라고 했다.

〈너는 나를〉은 관람자가 알아서 제목을 붙여도 된다는 뜻인데, 프랑스어 Tu m'은 동사를 붙여 완성되는 발음에 지나지 않는다. Tu m'은 보통 m'emmerdes와 함께 사용되고, 그렇게 되면 '너는 나를 지루하게 만든다'라는 뜻이 된다. 뒤샹은 드라이어의 주문을 짜증스럽게 느꼈고, 그림 그리는 일에도 싫증을 느꼈던 것 같다. 〈너는 나를〉은 그가 그린 마지막 그림이 되었다.

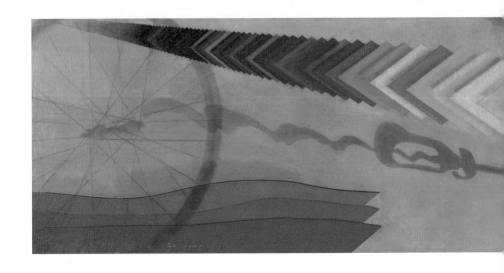

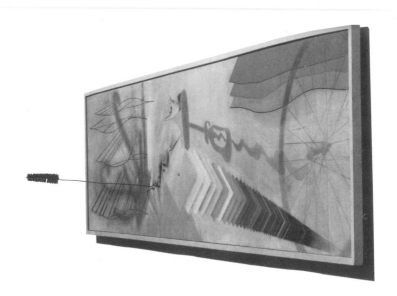

76 마르셀 뒤샹, 〈너는 나를〉, 1918, 캔버스에 유채와 연필, 69.8×313cm

자전거 바퀴, 모자걸이, 병따개의 그림자가 보인다. 뒤샹은 안전핀 두 개를 사용하여 찢어진 부분을 연결시킨 것처럼 보이도록 했다. 〈너는 나를〉은 관람자가 알아서 제목을 붙여도 된다는 뜻인데, 프랑스어 tu m'은 동사를 붙여 완성되는 발음에 지나지 않기 때문이다. Tu m'은 보통 m'emmerdes와 함께 사용되고, 그렇게 되면 '너는 나를 지루하게 만든다'라는 뜻이 된다.

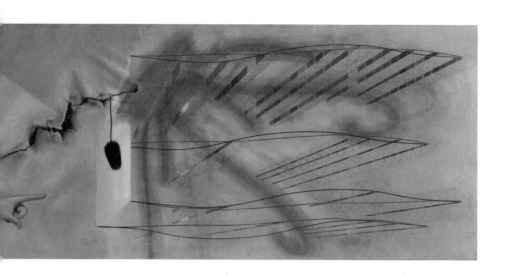

〈너는 나를〉에는 자전거 바퀴, 모자걸이, 병따개를 투사한 음영들이 화면을 지배한다. 뒤샹은 "일종의 랜턴을 이용해 그림자를 쉽게 만들었다. 영상을 투사한 뒤, 손으로 그림자를 따라 그렸다. 나는 또한 한가운데 광고판 화가가 그린 손을 삽입했다. 그리고 그 손을 그린 사람에게 서명하게 했다"고 했다. 첫 번째 마름모 위에는 실제 나사가 놓여 있다. 마름모 옆에는 세 개의 진짜 기저귀 안전핀으로 보수한 찢어진 부분이 있는데 눈에 잘 띄지 않는다. 뒤샹은 캔버스에 긴 솔을 박아 자신의 작품을 완성하면서 미술적 표현의 모든 수단을 동원해 장난을 쳤다.

뒤샹은 1918년 7월에 새로운 레디메이드 〈여행을 위한 조각〉을 제작했다. 고무로 된 수영모자를 색색으로 사서 길게 잘라 각 끝에 끈을 달고, 그것들을 마구 섞어 색들이 섞여 있는 채로 보이도록 했다. 그리고 하나씩 못으로 벽에 부착했다. 그는 파리로 간 크로티에게 보낸 편지에 이것을 '다양한 색으로 이루어진 거미집 같다'고 묘사했다.

부에노스아이레스

아르헨티나로 떠날 결심을 하다

뒤샹은 뉴욕의 분위기에 싫증을 느끼기 시작했다. 그는 "군국주의가 싫어서, 애국
주의가 싫어서 프랑스를 떠났다. … 나는 더 나쁜 미국의 애국주의에 부딪혔다"고
했다. 그는 남아메리카에서 가장 유럽적이고 개화된 중립도시 부에노스아이레스
에 관해 얘기하기 시작했다. 아렌스버그 서클에까지 영향을 미친 애국주의 분위기
에 진저리가 난 뒤샹은 아르헨티나로 떠날 결심을 했다. 뒤샹은 "나는 의무감에 이
끌려 부에노스아이레스에 간다. 난 전쟁 때문에 프랑스를 떠났다. 미국이 이제 전
쟁에 돌입했으니, 나는 다시 떠나야만 한다"고 했다.

1918년 7월 8일 뒤샹이 크로티에게 보낸 편지에 "친애하는 장에게! 이본이 자
네에게 편지를 썼고, 자네는 내가 이본과 함께 부에노스아이레스로 떠날 것이란
전보를 받았을 테지. 자네도 알다시피 여러 가지 이유가 있지만 심각한 건 아닐세.
단지 아렌스버그와 지내는 게 피곤하기 때문일세"라고 적었다.

출발하기 전 뒤샹은 자기 스튜디오에 있던 유리판 두 개를 아렌스버그의 창고
에 가져다 놓았다. 로셰는 봄에 워싱턴으로 떠났다. 그가 떠나기 전, 뒤샹은 그에
게 〈아홉 개의 사과 주물〉[53]을 선물로 주었다. 뒤샹이 뉴욕에 고별을 고하는 또 다
른 상징물이 있다. 캐리 스테타이머의 마흔여덟 번째 생일을 맞아, 뒤샹은 캐리가
몇 해 전부터 공들여 구상한 인형의 집 '무도홀'을 위해 7월에 〈계단을 내려가는
누드〉를 미니어처로 만들었다. 그리고 8월에는 플로린에게 〈안녕 플로린〉[77]을 주
었는데, 미지의 세계 아르헨티나로 항해하는 그림을 지도 위에 그린 것이다. 뉴욕
에서 부에노스아이레스까지의 여정이 점선으로 표시되어 있고 "27일+2년"이라는
캡션이 적혀 있다. 그리고 "플로린 안녕. 마르셀 뒤샹, 1918년 8월 13일"이라고 서
명한다. 부에노스아이레스에 의문부호가 그려져 있어 호기심을 갖고 그곳으로 떠
나는 것임을 짐작하게 했다.

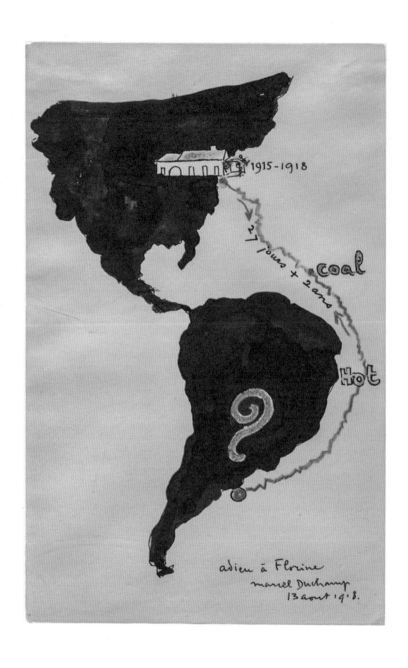

77 마르셀 뒤샹, 〈안녕 플로린〉, 1918년 8월, 종이에 잉크와 색연필, 22.1 × 14.5cm

형 레몽의 사망 소식

부에노스아이레스로 향하는 배에 승선하기 전날, 뒤샹은 피카비아에게 편지를 쓴다. 피카비아는 가브리엘과 막 이혼하고, 새로운 여인 저메인 에버링과 스위스의 벡스에 살고 있었다. "나는 내일 아무런 일도 없이, 아는 사람도 없이 1년이나 2년 정도 부에노스아이레스를 향해 떠나네. … 자네들과 체스를 두고 싶군. 둘 다 거기로 오게. 거기서 지겨워지면 섬 하나를 찾을 생각이네."

뒤샹과 이본은 부에노스아이레스에 도착했다. 완전히 낯선 느낌이었다. 얼마 후 독일에 진력이 난 드라이어가 『인터내셔널 스튜디오*International Studio*』에 아르헨티나 사회에 관한 기사를 쓴다는 핑계로 그들과 합류했다. 그녀가 쓴 기사들은 1920년 뉴욕에 돌아갔을 때 『여성의 시각에서 본 아르헨티나에서의 5개월*Five Months in Argentina from a woman's Point of View*』이라는 모음집이 되었다.

뒤샹이 형 레몽의 사망 소식을 들은 건 10월 27일 부에노스아이레스에서다. 생제르맹앙레에서 의사로 일하던 레몽은 상파뉴 전선으로 갔다. 1916년 말 그곳에서 장티푸스에 감염되었으며, 회복하고 얼마 안 있어 부상병을 치료하다 연쇄상구균에 감염되었다. 그는 온몸에 종양이 퍼진 채로 칸의 군인병원에서 거의 1년을 지냈다. 그리고 그곳에서 점점 더 쇠약해져 1918년 10월 7일에 사망했다.

뒤샹과 이본은 아파트를 얻고 아틀리에로 사용할 조그만 방을 빌렸다. 그곳에서 〈큰 유리〉 오른쪽 부분에 대한 작업을 시작했다. 뒤샹은 〈한쪽 눈으로 한 시간 정도 (유리 다른 면에서) 자세히 쳐다보기〉[78]라는 '작은 유리'를 제작했다. 훗날 그는 "문학적 방식으로 사물들을 복잡하게 만들기 위해서" 그런 제목을 붙였다는 사실을 인정했다. 그 작업은 안과의사가 환자의 시력을 측정할 때 사용하는 기하학적 형상인 원, 피라미드 등을 원근법으로 배치하는 데 적용되었다. 뒤샹은 그곳에서 시각적 연구에 관심을 키워 나갔다. 그는 수평선이 찍힌 두 장의 사진을 구입하여, 그 위에다 물속에서 반사하는 두 개의 피라미드를 연필로 그렸다.

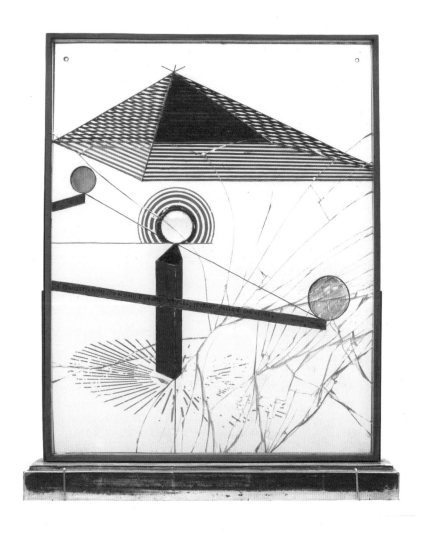

78 마르셀 뒤샹, 〈한쪽 눈으로 한 시간 정도 (유리 다른 면에서) 자세히 쳐다보기〉,
1918년 부에노스아이레스, 두 유리판 사이에 유채, 은박, 납줄, 확대경, 쇠 스탠드에 설치,
49.5 x 39.7cm. 전체 높이 55.8cm.

수수께끼 같은 제목이 마음에 들지 않았던 드라이어가 〈불안한 균형〉으로 고쳤으며,
뒤샹은 그녀의 정정한 제목을 받아들였다.

밤낮으로 체스만 두다

1918년 11월 9일, 기욤 아폴리네르는 서른여덟 살의 나이에 스페인 독감으로 사망했고, 11일에는 휴전협정이 선포되었다. 지긋지긋한 전쟁이 끝난 것이다. 뒤샹은 아르헨티나에서의 생활이 고통스럽게 느껴졌지만, 휴전협정에도 불구하고 프랑스로 돌아갈 생각은 하지 않았다.

뒤샹은 점점 체스에 몰두했는데 새벽 3시까지 체스를 둔 적도 여러 날 있었다. 체스 졸병 말들을 직접 만들었고, 기사 말들은 장인에게 주문해 제작했다.[79] 그는 본격적으로 체스를 연구하기 시작했다. 체스클럽에 가입하고 밤낮으로 체스만 두었다. 뒤샹이 체스에만 몰두하자 이본은 프랑스로 돌아가기로 결심한다. 한편 드라이어는 자신의 가방 속에 코코라 불리는 앵무새와 뒤샹이 부에노스아이레스에서 제작한 작품 2점을 넣어 가지고 뉴욕으로 돌아갔다.

뒤샹은 아렌스버그에게 보낸 편지에 "체스에 미쳐버렸습니다. 제 주위의 모든 것들이 기사knight나 퀸처럼 보이고, 그것들이 변화를 일으켜 게임에 이기거나 지는 것 외에는 어떤 관심도 없습니다"라고 했다. 크라반의 아내 미나 로이가 부에노스아이레스에 도착한 지 한 달 혹은 그 이상이 지났는데도 그녀를 만나지 않은 것

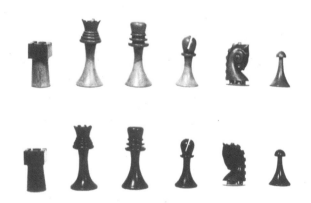

79 마르셀 뒤샹, 〈체스 말〉, 1918-19, 나무, 높이 6.3-10.1cm
부에노스아이레스에서 나무로 제작한 체스 말들의 높이는 6.3cm부터 10.1cm까지 다양하다.

을 보아 그가 체스에 얼마나 몰두한 상태였는지 알 수 있다. 미나는 뒤샹을 좋아했으나 그가 딴 여자에게 관심을 두자 "그는 내 코앞에서 말처럼 생긴 여자와 섹스를 했다"고 투덜거렸다. 미나가 크라반을 사랑의 파트너로 선정한 것은 뒤샹에 대한 일종의 반항이었다. 미나는 미래에 대한 계획도 설계하지 않은 채 크라반의 아이를 가지고는 그를 따라 부에노스아이레스까지 오게 된 것이다. 크라반은 종종 말도 없이 사라졌는데, 미나는 참다못해 혼자 영국으로 가버렸다.

쉬잔이 장 크로티와 4월에 파리에서 결혼식을 올릴 예정이라는 소식을 듣고 뒤샹은 선물로 새로운 레디메이드에 대한 지침을 우편으로 보냈다. 그것은 쉬잔이 콩다민 가의 자기 아파트 발코니에 끈으로 매달게 되어 있는 기하학 개설서였다. 바람이 책장을 넘기도록 하여 저절로 문제들을 선택하게 한 후 페이지를 뜯어내도록 한 것이다. 쉬잔과 크로티는 이러한 지침이 달갑지 않았지만 뒤샹의 지시대로 책을 매달고 바람이 책장을 넘기는 장면을 사진으로 찍었다. 그리고 쉬잔이 사진을 그림으로 그려 〈마르셀의 불행한 레디메이드〉[80]라는 제목을 붙였다. 뒤샹은 "레디메이드 작품에 행복과 불행의 개념, 비, 바람, 날리는 페이지를 도입하는 건 즐거운 일이었다"고 했다.

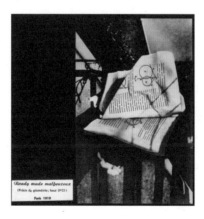

80 마르셀 뒤샹, 〈마르셀의 불행한 레디메이드〉, 1919, 11×7cm
뒤샹은 "레디메이드 작품에 행복과 불행의 개념, 비, 바람, 날리는 페이지를 도입하는 건 즐거운 일이었다"고 했다.

부에노스아이레스를 떠나 다시 파리로

뒤샹은 1919년 6월 22일 유럽으로 가기 위해 부에노스아이레스를 떠났다. 뒤샹이 승선하는 배는 한 달 이상을 항해하여 1919년 7월 말 런던에 도착했다. 그는 런던에서 며칠을 보내고 루앙의 부모님 집으로 갔다. 곧장 퓌토로 가는 것을 원치 않았던 것이다. 그는 "가련한 레몽이 생각나는 퓌토로 가는 것이 매우 두렵다. 그것은 시간이 지남에 따라 잊히는 것이 아니라 점점 더 정확하게 기억되는 끔찍한 일"이라고 했다. 여동생들은 비쩍 마른 오빠가 딱하게 생각되었고, 또 짧은 머리카락도 영 마음에 들지 않았다.[81] 파리로 간 그는 샤를-플로케 가의 피카비아 부부의 집에 머물렀다.

파리는 전쟁에서 점차 회복되고 있었다. 그는 아렌스버그에게 보낸 편지에 "변한 사람은 아무도 없습니다. 그들은 모두 5년 전과 마찬가지로 똑같은 먼지와 더불어 똑같은 아파트에 살고 있습니다. 화가들은 거의 보이지 않고, 저는 조르주 리브몽-드세뉴, 피카비아, 제 형 작품을 빼놓고는 저의 흥미를 끄는 작품을 보지 못했습니다"라고 적었다.

뉴욕에서 돌아온 로셰는 가브리엘의 집에서 살고 있었다. 로셰는 뒤샹이 별 모양으로 머리를 깎은 것[82]을 보고 아폴리네르의 『칼리그람Calligrammes』의 마지막 절의 제목인 '별 모양의 머리'에 경의를 표한 방식이라고 생각했다. 독일 여행에서 돌아온 드라이어도 몇 주 예정으로 파리에 들렀다. 뒤샹과 로셰는 그녀에게 여러 화랑을 보여주고, 파리의 최고 레스토랑에 데려갔다. 로셰는 그녀에게 거트루드 스타인을 소개했다.

뒤샹은 루앙에 머무는 동안 드라이어와 로셰를 퓌토로 데려가 자크 비용과 가비와 함께 즐거운 시간을 보냈다. 그날 오후 로셰는 드라이어가 뒤샹의 팔을 잡으려 하자 뒤샹이 신경질을 부리며 빠져나

81 마르셀 뒤샹, 1921

82 머리 뒷부분을 별 모양으로 민 뒤샹, 1921

가는 것을 목격했다. 그는 사소한 관찰을 통해 예술가와 투자자 사이의 관계를 명확하게 인식했다. 당시 뒤샹의 특권적인 사랑의 파트너로 남은 사람은 크로티의 전 부인 이본 샤스텔이었다. 쉬잔이 크로티와 결혼한 이후 이본은 콩다민 가 22번지에 혼자 살고 있었다. 1911년 잔 세르와의 사이에서 뒤샹의 딸이 태어난 사실을 알게 된 것도 파리에 머물던 이 시기였던 것 같다. 뒤샹은 전철역 계단에서 우연히 옛 애인 세르를 만났다. 그녀는 말없이 살짝 머리를 움직임으로써 동반하고 있는 어떤 산짜리 소녀가 기신들이 결합의 열메기는 기실을 알렸디. 이린 순긴긱인 재회로부터 40년이 넘게 지난 1966년에야 뒤샹은 자기 딸을 다시 만났다.

수정 레디메이드

반향을 불러일으키다

뒤샹은 뉴욕으로 돌아가기로 결정했다. 뉴욕으로 떠나기 전 그는 수정 레디메이드를 제작했는데, 그것은 우상파괴 정신을 확인해주고 다다 분위기와도 잘 어울렸다. 그는 리볼리 가의 카드 가게에서 레오나르도 다 빈치의 〈모나리자〉를 복제한 값싼 채색 그림카드를 구입했다. 피카비아의 집으로 와서 모나리자의 얼굴에 검은색 연필로 턱수염과 콧수염을 그려 넣고 아래에 대문자로 L.H.O.O.Q.를 적었다. 그 글자를 프랑스어로 발음하면 elle a chaud au cul이 되어 '그 여자는 뜨거운 엉덩이를 가졌다'란 뜻이 된다.[83]

뒤샹의 행위는 생각보다 많은 반향을 불러일으켰다. 르네상스 대가의 대작에 수염을 그리고 지독한 농담을 보탠 것은 그야말로 극도의 다다적인 방법이었다. 1919년은 레오나르도가 타계한 지 400주년이 되는 해라서 파리 시민들은 레오나르도를 생각하며 그가 서양미술에 끼친 영향을 높이 받들고 있었는데 뒤샹이 대가를 우스꽝스럽게 만든 것이다.

또 다른 수정 레디메이드는 수표를 만든 것이다. 예술가와 시인들의 친구인 치과의사 다니엘 창크가 치료해준 데 대한 의료비로 뒤샹은 손으로 그린 확대된 수표 모사품을 주었다.[84] 그는 "액수를 물어보고 손으로 수표를 만들었다. 작은 글씨로 쓰고 인쇄된 듯한 느낌을 주는 무엇인가를 실현하기 위해 많은 시간을 투자했다. 그것은 작은 수표가 아니었다"고 했다. 그 수표는 영어로 쓴 것이며, 115달러라는 금액은 소위 월스트리트에 소재한 '합병된 치아 대부 신탁회사'의 계좌에 청구할 수 있는 것이었다. 어쨌든 창크는 그 수표를 소중하게 간직했고, 20년 후에 뒤샹이 그것을 그에게서 구입했다. 뒤샹은 "수표의 금액보다 훨씬 더 비싸게 구입했다"고 했다.

뉴욕으로 떠나기 전 뒤샹은 약국에 가서 종처럼 생긴 1회분 주사약이 든 병을 구

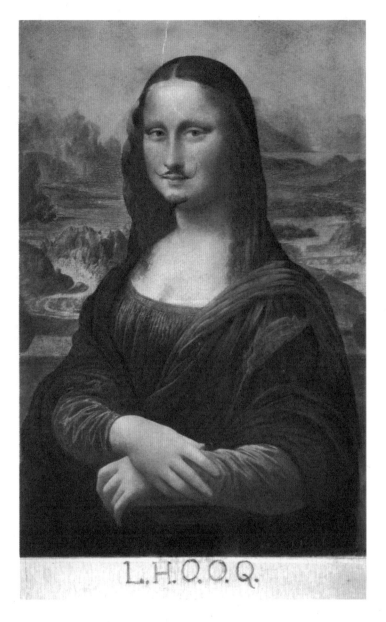

83 마르셀 뒤샹, 〈L.H.O.O.Q.〉, 1919, 수정 레디메이드, 19.7 × 12.4cm
연필로 수염을 그려 넣었다. 제목의 다섯 글자를 프랑스어로 발음하면 elle a chaud au cul이 되어
'그 여자는 뜨거운 엉덩이를 가졌다'란 뜻이 된다.

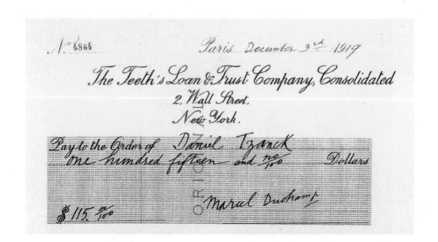

84 마르셀 뒤샹, 〈창크 수표〉, 1919년 12월 3일 파리, 21 × 38.2cm
뒤샹은 이 수표를 창크에게 치과 치료비로 주었다.

입한 뒤 약사에게 내용물을 버리고 봉해달라고 주문했다. 그는 그것을 아렌스버그 부부에게 줄 선물로 가방에 넣었고, 그것에 〈파리의 공기 50cc〉[85]라는 제목을 붙였다. "나는 돈으로 살 수 있는 모든 것을 갖춘 아렌스버그를 위한 선물을 생각했다. 그래서 파리의 공기가 든 앰풀을 그에게 가져다주었다." 이미 모든 것을 갖춘 아렌스버그 부부에게 줄 선물이라고는 파리의 공기밖에 없었던 것이다. 그는 "내가 몰랐던 문학에서의 선례가 존재한다. 그것은 알퐁스 알레의 단편 소설로, 거기에서 그는 파리에 올 때 고국의 공기가 가득 찬 용기를 가져온 미들웨스트 출신의 미국인 가정을 묘사한다. 그들은 여행 도중에 그 용기를 열어 자기 고국의 공기를 마실 수 있었다. 브르통은 훗날 나에게 그 소설을 이야기해주었다. 그것은 완벽한 생각의 우연이었다"라고 했다.

루앙에서 부모와 함께 크리스마스를 보낸 후에 뒤샹은 12월 27일 뉴욕으로 출발하는 투렌 정기선에 올랐다. 뒤샹이 뉴욕으로 출발한 후에 피카비아는 『391』 제12호에서 '마르셀 뒤샹이 그린 다다 그림'이라는 제목을 붙여 뒤샹의 수정 레디메이드를 소개했다.

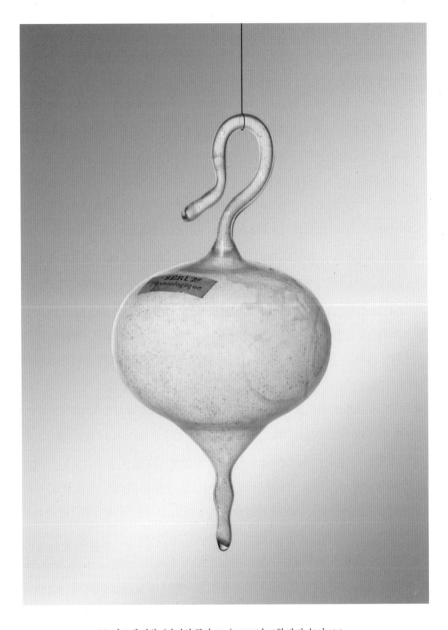

85 마르셀 뒤샹, 〈파리의 공기 50cc〉, 1919년 12월 파리, 높이 13.3cm

원래의 것이 깨졌으므로 뒤샹이 1949년에 다시 만들었다. 세 번째 것은 1963년 스톡홀름에서 울프 린드에 의해
제작되었고, 네 번째 것은 1964년 밀라노에서 슈바르츠에 의해 여덟 개 한정판으로 주문 생산되었다.

뉴욕 최초의 모던아트 미술관

뒤샹이 뉴욕으로 돌아온 것은 1920년 1월 6일이었다. 1년 반 만에 돌아온 뉴욕은 전과 같지 않았다. 그는 아렌스버그 부부의 집이 더 이상 아방가르드 예술가들의 집합소가 아니라는 것을 알았다. 많은 예술가들이 그에게서 빌린 돈을 갚지 않아 그의 재정 상태도 나빠져 있었다. 비어트리스 우드는 벨기에 출신의 수상한 극장 대표와 결혼했는데, 그자는 아렌스버그로부터 상당한 액수의 돈을 빌린 후 잠적해 버렸다. 아렌스버그는 미술품을 구입할 형편이 못 되어 남몰래 연구에 몰두했다. 그는 집에 연구소를 차리고 몇 사람을 고용하여 윌리엄 셰익스피어의 유명한 작품들이 실제로는 철학자 프랜시스 베이컨의 저술이라는 점을 증명하고자 했다.

뒤샹은 프랑스어 수업을 다시 시작하고 73번가 건물 아래층에 아파트를 임대했다. 그리고 아렌스버그의 집에 있던 유리로 된 거대한 잡동사니를 자신의 아파트로 옮겼다. 만 레이는 이 거대한 잡동사니에 대해 "사람들은 뒤샹이 원치 않는 엄청난 쓰레기를 남겨 놓고 그 아파트를 떠났다고 말할 정도였다"고 기억했다.

뒤샹은 미국의 위대한 챔피언 프랭크 마셜이 설립하여 경영하는 4번가의 마셜 체스클럽에 등록했다. 그는 만 레이를 매일 만났다. 1919년 조각가 아돌프 볼프의 무정부주의 잡지 『TNT』를 공동 편찬했던 만 레이는 그리니치빌리지 8번가의 아틀리에에 혼자 살고 있었다. 체스 애호가인 그는 간단한 식사가 나오는 야밤의 긴 체스 경기에 참여했다. 그런 식의 식사 중에 뒤샹이 미국인에게 모던아트를 알리기 위해 뉴욕에 미술관을 설립하려는 드라이어의 계획을 만 레이에게 알렸다. 드라이어는 뒤샹에게 명예 관장이 되어달라고 청했고, 뒤샹은 만 레이에게 부관장직을 제안했다. 만 레이는 뒤샹의 제안을 기꺼이 받아들였다.

만 레이는 프랑스 잡지에서 우연히 발견한 단어 소시에테 아노님Société Anonyme을 미술관 명칭으로 제안했다. 이에 뒤샹은 주식회사란 뜻의 소시에테 아노님이 새로운 미술관에 적합하다고 공감을 표했다. 드라이어가 생각한 이름이 매우 촌스러웠기에 결국 만장일치로 만 레이의 아이디어가 채택되었다. 그러나 행정당국이 어리석게도 회사 이름에 영어로 주식회사라는 뜻의 Inc.(Incorped)라는 단어를 이

중으로 붙여 '주식회사 회사Société Anonyme Inc.'라는 이름으로 등록되었다.

미술관 설립을 위해 드라이어는 5번가에서 가까운 47번가의 이스트 19번지에 위치한 집 꼭대기 층을 임대했다. 뒤샹과 만 레이는 장식을 맡았다. 미술관 개관은 4월 말로 예정되었고, 반 고흐에서 브란쿠시까지 다양한 작품을 전시할 계획이었다. 마침내 소시에테 아노님 미술관은 1920년 4월 30일 회화 10점, 유리작품 1점, 조각 3점, 스크린 1점으로 개관했다. 반 고흐, 브란쿠시, 자크 비용, 후안 그리스, 피카비아, 뒤샹, 만 레이, 스텔라 등의 작품이 전시되었다. 이것은 뉴욕 최초의 모던 아트 미술관이라는 역사적 의의를 갖는다. 미술관이 존속한 20년 동안 소시에테 아노님은 전시회를 85회 개최했다.

〈회전하는 유리판(정밀 과학)〉

뒤샹은 7월에 브로드웨이에 있는 링컨 아케이드 건물로 이전했는데, 1915년 그가 처음 뉴욕에 도착했을 때 머물던 곳이었다. 그는 월 35달러에 316호실을 새 아틀리에로 임대했다. 만 레이는 뒤샹의 아틀리에를 이렇게 묘사했다.

> 이 방은 그가 살았던 첫 번째 아파트처럼 엉망이었다. 그 방이 예술가의 아틀리에라고 짐작할 만한 것은 아무것도 없었다. … 장식 가구는 하나도 없었고, 방 한가운데는 욕조가 놓여 있었다. 마룻바닥에는 벽에 붙은 세면대 파이프와 연결된 욕조 파이프들이 여기저기 뻗어 있었고, 바닥엔 쓰레기와 신문지가 널려 쌓여 있었다. …

만 레이는 뒤샹에게 〈큰 유리〉를 사진 찍자고 제안했다. 뒤샹이 〈큰 유리〉 아랫부분에 쌓인 먼지를 그냥 둔 채 윗부분에 드로잉하고 있을 때 만 레이가 천장으로부터 빛이 내려오는 아랫부분을 사진으로 찍었다. 그것은 달빛에 비친 한 폭의 풍경화처럼 보였다. 뒤샹과 만 레이의 합작으로 나타난 사진이 〈먼지 번식〉[86]이다.

하루는 뒤샹이 만 레이의 협조를 받아 광학적 기계를 유리로 제작하였고, 〈회전

86 마르셀 뒤샹, 〈먼지 번식〉, 1920
〈큰 유리〉에 수개월 동안 낀 먼지를 만 레이가 카메라로 찍은 것이다.

하는 유리판(정밀 과학)〉[87] 이라 명명했다. 삼각형 모양의 쇠 받침대에 모터를 부착하고 길이가 다른 다섯 개의 기다란 직사각형 유리판을 매달아 회전하게 했다. 각 유리판에 약간의 곡선을 넣어 유리판들이 돌아가면서 수많은 원형들이 나타나도록 했다. 만 레이는 뒤샹의 실험 장면을 기록으로 남기기 위해 카메라를 들고 기계 앞에 섰다. 뒤샹이 모터를 작동시켰다. 만 레이는 "유리판들이 회전하기 시작했고 나는 사진을 찍었다. 유리판들은 원형을 그리며 빠르게 움직였다. 뒤샹은 재빨리 스위치를 끄고 결과를 보기 위해 카메라가 있는 곳으로 왔다. 그는 나더러 스위치를 다시 켜라고 했다. 유리판들은 다시 천천히 움직이기 시작하더니 곧 비행기의 프로펠러처럼 빠르게 회전했다. 그런데 갑자기 킹킹거리는 소리와 함께 모터에 달린 벨트가 떨어져 나갔다. 벨트가 올가미 밧줄처럼 유리판에 걸리자 파편이 사방으로

87 마르셀 뒤샹, 〈회전하는 유리판(정밀 과학)〉, 1920,
모터, 다섯 개의 색칠한 유리판, 나무, 쇠, 120.6×184.1cm
만 레이의 도움을 받아 제작했다. 1925년에 148.6×64.2×60.9cm의 크기로 다시 제작했다.

날아갔다. 무엇인가가 내 머리 위에 떨어졌는데, 머리카락이 쿠션처럼 그것을 튕겨냈다. 우리는 운이 좋게도 다치지 않았다"고 했다.

〈회전하는 유리판〉은 뒤샹이 1911년에 〈커피 분쇄기〉[34]를 그린 후 생긴 기계에 대한 관심의 결정물이지만 〈자전거 바퀴〉[54]와 마찬가지로 무료해서 만든 것으로, 그는 그것을 작품으로 간주하지 않았다. 뒤샹은 만 레이에게 자신이 〈큰 유리〉를 완성하게 되면 더 이상 그림을 그리지 않겠다고 말했다.

88 〈회전하는 유리판〉의 둥근 유리판들, 1935.
뒤샹은 1935년부터 이런 유리판들을 그리기 시작했다.

영화 제작에 대한 관심

이 시기에 뒤샹은 영화에도 관심이 많았다. 드라이어는 무비 카메라가 시판되자 뒤샹에게 하나 선물했다. 무비 카메라의 대량생산은 영화 제작을 독점한 할리우드 시대의 종말을 고하게 했고, 일반인도 영화를 제작할 수 있는 길이 열렸다. 뒤샹은 만 레이에 함께 영화를 촬영하기 시작했다. 두 사람은 자기들의 머리를 깎는 장면을 필름에 담았다. 이런 주제의 영화는 반 세기 후 앤디 워홀을 감동시켰으며, 워홀은 이와 유사한 주제로 많은 영화를 제작했다. 만 레이는 기술자 한 명을 뒤샹에게 소개했다. 뒤샹은 무비 카메라 한 대를 빌려 두 대의 무비 카메라를 병렬한 뒤 촬영하기도 했다. 이중 영화를 찍으려는 시도였다. 그러나 막상 필름을 현상해보니 현상액 때문에 필름이 뒤죽박죽 엉클어져 있었다.

영화 제작에 대한 뒤샹의 관심은 일시적이었다. 그는 체스에 모든 에너지를 소비하기 시작했다. 미국 체스 챔피언으로 살아 있는 전설 프랭크 마셜은 한 번에 열두 명과 체스를 두는 기량을 보였다. 뒤샹은 열두 명 틈에 끼어 마셜을 두 번이나 이긴 것을 자랑스럽게 여겼다.

에로즈 셀라비

뒤샹은 자신의 정체성을 바꾸는 데 관심을 갖게 되었다. 그는 "정체성을 바꾸고 싶었다. 나에게 떠오른 첫 번째 생각은 유대인의 이름을 갖는 것이었다. 난 가톨릭이었다. 그러므로 한 종교에서 다른 종교로 옮겨가는 건 하나의 변화였다! 내 마음에 들거나 마음이 동하는 유대인 이름을 찾지 못했다. 갑자기 이런 생각이 들었다. 성을 바꾸는 건 어떨까? 그게 훨씬 간단하다. 그러다가 로즈 셀라비란 이름이 떠올랐다. 그러나 로즈Rose는 1920년대에 바보 같은 이름이었다"고 했다. 로자Rosa는 유대인의 흔한 여자 이름이고 셀라비Selavy는 음조에서 레비Lévy와 유사하다. 그는 같은 형상 속에 여성과 유대인을 압축함으로써 반페미니즘과 반유대주의에 대한 해독제를 제공했다.

처음에는 로즈 셀라비Rose Sélavy였다가 우연한 기회를 통해 에로즈 셀라비Rrose

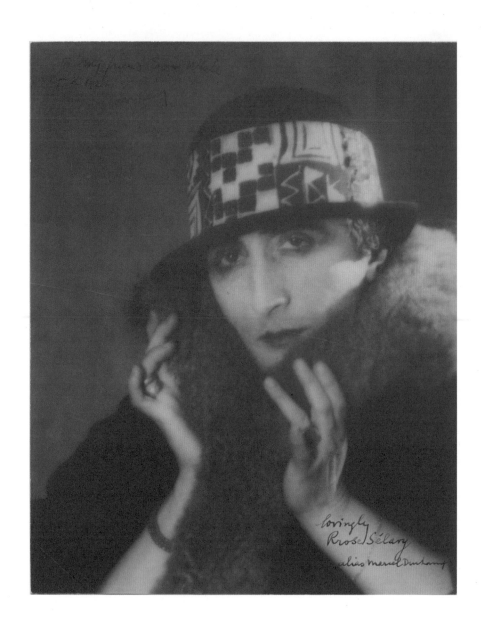

89 만 레이, 〈에로즈 셀라비〉, 1921
여자로 분장한 마르셀 뒤샹의 모습을 담고 있다.

DADAISME, INSTANTANÉISME **391**

Journal de l'Instantanéisme

POUR QUELQUE TEMPS

L'INSTANTANÉISTE EST UN ÊTRE EXCEPTIONNEL
CYNIQUE ET INDÉCENT

L'INSTANTANÉISME : NE VEUT PAS D'HIER.
L'INSTANTANÉISME : NE VEUT PAS DE DEMAIN.
L'INSTANTANÉISME : FAIT DES ENTRECHATS.
L'INSTANTANÉISME : FAIT DES AILES DE PIGEONS.
L'INSTANTANÉISME : NE VEUT PAS DE GRANDS HOMMES.
L'INSTANTANÉISME : NE CROIT QU'A AUJOURD'HUI.
L'INSTANTANÉISME : VEUT LA LIBERTÉ POUR TOUS.
L'INSTANTANÉISME : NE CROIT QU'A LA VIE.
L'INSTANTANÉISME : NE CROIT QU'AU MOUVEMENT PERPÉTUEL.

90 프란시스 피카비아,
〈에로즈 셀라비의 초상〉, 1924
1924년 10월 『391』의 제19호
표지로 소개되었다. 권투선수 조르주
카르팡티에가 찍은 뒤샹의 사진을
드로잉으로 구성한 것이다.

Sélavy[89]로 바뀌었으며, 이는 프랑스어로 Eros, c'est la vie(에로스, 그것이 삶이다)와 동음이의어다. 피카비아는 1924년에 권투선수 조르주 카르팡티에가 찍은 뒤샹의 사진을 드로잉으로 구성하여 〈에로즈 셀라비의 초상〉을 만들었고 그것을 그해 10월 『391』 제19호의 표지로 소개했다.[90]

하루는 뒤샹이 작은 프랑스식 창문을 목수에게 주문했다. 그는 "유리 창문을 가죽 창문으로 바꾸고, 가죽 창문을 구두처럼 매일 왁스칠을 해 달라고 요구했다. 그 프렌치 윈도우French Window가 프레시 위도Fresh Widow라는 이름을 갖게 된 것인데, 명백한 말장난이었다." 뒤샹은 〈발랄한 과부〉[91]에 대문자로 '발랄한 과부 저작권 로즈 셀라비 1920 FRESH WIDOW COPYRIGHT ROSE SELAVY 1920'라고 적었다.

91 마르셀 뒤샹, 〈발랄한 과부〉, 1920, 작은 모형의 프랑스식 창문,
나무에 색칠, 여덟 장의 유리를 검은색 가죽으로 씌움, 77.5 × 45cm, 나무 받침 1.9 × 53.3 × 10.2cm
뒤샹은 작품 하단에 대문자로 '발랄한 과부 저작권 로즈 셀라비 1920 FRESH WIDOW
COPYRIGHT ROSE SELAVY 1920'라고 적었다. 두 번째 것은 1961년 스톡홀름에서 울프 린드에 의해
제작되었고, 세 번째 것은 1964년 밀라노에서 슈바르츠에 의해 여덟 개 한정판으로 주문 생산되었다.

92 마르셀 뒤샹, 〈에로즈 셀라비는 왜 재채기를 하지 않지?〉, 1921,
수정 레디메이드, 색칠한 새장, 입방체 대리석, 온도계, 오징어뼈, 12.4×22.2×16.2cm

　같은 해 캐서린 드라이어의 언니 도로시아 드라이어가 뒤샹에게 작품 한 점을
만들어달라고 청했다. 뒤샹은 더 이상 그림을 그리고 싶지 않았기 때문에 머리에
떠오르는 것을 만들겠다고 말했다. 그는 각설탕 모양의 대리석 입방체들, 온도계,
오징어뼈를 모두 흰색으로 칠해 작은 새장 속에 넣고 300달러에 팔았다. 도로시아
는 〈에로즈 셀라비는 왜 재채기를 하지 않지?〉[92]가 마음에 들지 않아 동생 캐서린
에게 필았고, 캐서린은 아렌스버그에게 싼 금액에 넘겼다.

　마르셀 뒤샹을 대신하는 에로즈 셀라비의 최초 출현은 1921년 봄에 〈아름다운

93 마르셀 뒤샹, 〈아름다운 숨결, 베일의 물〉, 1921,
향수병에 라벨을 부착하고 타원형 상자 안에 넣음, 16.3×11.2cm

숨결, 베일의 물〉[93]에서 이루어졌다. 그리고 향수병의 라벨에 만 레이가 찍은 에로 즈 셀라비의 사진[94]을 붙인 것이다. 말장난 형식의 표현과 거꾸로 뒤집힌 알 에스 R.S.라는 이니셜은 '향기 나는 공기'라는 슬로건과 파리의 유명 향수업자의 이니셜 을 대체한 것이었다. 배경이 약간 검게 칠해진 이 병은 뒤샹과 만 레이가 4월에 제 1호만 발간했던 잡지 『뉴욕 다다*New York Dada*』의 표지가 되었다. 잡지에는 화가 마 스든 하틀리의 시, 신문 데생화가 골드버그의 캐리커처, 그리고 몇 가지 흔한 슬로 건을 실었다. 이들은 아침 이른 시간에 잡지를 나누어 주었지만, 사람들의 관심을 끌지 못했다.

94 만 레이, 〈에로즈 셀라비〉, 1921
1970년에 프린트한 것이다.

4부

양차 대전
사이의 파리

파리에서의 만남

파리의 다다이스트들

뒤샹은 1921년 6월에 파리로 갔다. 미국 비자의 기한이 6개월이었기 때문에 연장 신청을 피하기 위해 프랑스를 방문하기로 한 것이다. 일주일 후 뒤샹은 아브르 항에 도착했다. 루앙에 있는 부모님 집에 며칠 묵은 뒤 파리로 돌아와 쉬잔의 옛 아파트로 갔는데, 그곳에는 이본이 여전히 살고 있었다. 이본과 로셰는 연인 관계였지만, 뒤샹이 도착하자마자 자연스럽게 로셰가 물러났다.

뒤샹은 피카비아와 젊은 시인 피에르 드 마소를 만났다. 마소는 뒤샹의 초연한 태도에 즉각 매혹되었다. 피카비아는 파리의 다다이스트들을 뒤샹에게 소개했다. 그들은 브르통과 루이 아라공 등을 중심으로 오페라의 조그만 바인 카페 세르타에서 정기적으로 만나고 있었다. 아라공은 1차 세계대전 때 군의관으로 복무했고, 1919년에 브르통, 필리프 수포 등과 함께 잡지 『리테라튀르Littérature』를 창간하여 다다에 적극적으로 참여했다. 뒤샹은 그곳에서 오랜 친구 리브몽-드세뉴를 다시 만났고, 브르통, 아라공, 수포, 차라, 폴 엘뤼아르와 그의 아내 갈라 엘뤼아르, 테오도르 프랑켈 등을 만났다.

만 레이가 7월에 파리에 도착했을 때 뒤샹은 그를 파리의 다다이스트들에게 소개했다. 만 레이는 5개월 후 리브레리 식스에서 열린 전시회에 작품을 출품했는데 경제적으로 성공을 거두지 못했다. 그는 "직업 사진작가로 성공해야겠다는 생각으로 아틀리에를 얻었다. 화가로 인정받을 수 있을지 없을지 기다리고만 있을 수 없어 돈을 벌어야 했다. 돈을 충분히 벌게 되면 그림을 팔지 않아도 될 것이라고 생각했다"고 술회했다. 그는 인상사진을 주로 찍었으며 어니스트 헤밍웨이, 장 콕토, 거트루드 스타인, 제임스 조이스, 살바도르 달리 등 유명인들의 모습을 찍어 『율리시즈Ulysses』라는 제목으로 책을 출간했다. 『율리시즈』가 알려지자 많은 작가와 예술가들이 그에게 사진 찍히기를 원했다. 사업이 본격적으로 시작된 것이다.

차라가 1920년 1월 17일 파리에 도착한 후 파리의 다다는 더욱 극성스러웠다. 브르통을 중심으로 모인 예술가들은 차라가 오기만을 고대하고 있었다. 차라와 피카비아는 브르통과 함께 다다 그룹을 리드했으며, 1월 23일에 다다 선언문을 발표했다. 다다이스트들은 성적으로 자유로웠고, 매사에 충동적이었으며, 어떤 구속에서라도 벗어나려고 노력했다. 거리에서 가톨릭 신부를 만나면 조롱했고, 분수를 보면 벌거벗고 들어가 놀았으며, 극장에 몰려가 소란을 피워대며 무대를 향해 계란, 야채, 심지어 생고기까지 던졌는데, 요즘의 불량배 같았다.

뒤샹은 다다 운동에 대한 피카비아의 망설임을 공유했는데, 그것은 자신의 원래 목적과 반대되는 체계적 성향을 이미 발견했기 때문이었다. 피카비아는 『391』에 "다다이즘은 마르셀 뒤샹과 프랜시스 피카비아가 발명했고 — 휠젠베크 혹은 차라가 '다다'라는 단어를 찾아냈다 — 다다이즘은 파리 사람과 베를린 사람의 정신이 되었다. 파리의 정신과 혼돈해서는 안 되는 파리 사람의 정신은 외면적·정신적 환상으로 구성되어 있다. 그 정신은 환상을 하지 않는 사람들에게 살아 있다"라는 글을 실었다.

1921년 봄, 피카비아는 카코딜산염 치료를 받아야 하는 대상포진으로 고통을 받던 중 〈카코딜산염의 눈〉[95]이라는 작품을 제작했다. 그것은 많은 데생 아래 커다란 눈이 있는 그림이었다. 여러 달 동안 피카비아의 아틀리에를 방문한 친구들은 캔버스의 빈 공간에 서명을 해 달라는 부탁을 받았다. 그들은 다양한 물감과 붓 중에서 하나를 골라 캔버스에 서명하고 몇 마디 소견을 적어야 했다. 그 후 그 그림은 여성 성악가 마르트 슈날의 집에서 1921년 12월 31일 벌어진 카코딜산염 만찬에서 보충되었다. 《살롱 도톤》에서 그 그림은 스캔들을 야기했다. 피카비아는 "사람들은 내가 나의 평판을, 내 친구들의 평판을 해칠 거라고 말했다. 이것은 그림이 아니라고도 했다. … 부채에 자필 서명이 곳곳에 적혀 있다고 그것이 부채가 아닌 주전자로 간주될 리가 없다고 생각한다. 액자에 끼워져, 벽에 걸어서 응시될 수 있도록 만들어진 내 그림은 다른 어떤 것이 아닌 그림일 뿐이다"고 했다.

파리에 체류하는 동안 뒤샹은 〈아우스터리츠 전투〉[96]를 제작했는데, 제목은 아

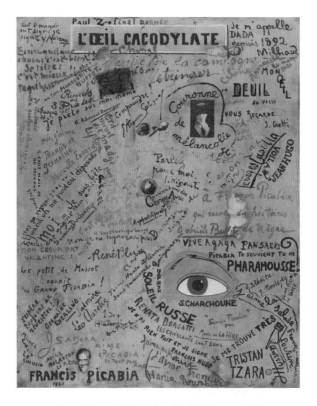

95 프란시스 피카비아, 〈카코딜산염의 눈〉, 1921, 유화

우스터리츠 역Gare d'Austerlitz을 단순히 두운법으로 고쳐 쓴 것이다. 고급 가구상이 만든 이 미니어처 창문은 한쪽은 벽돌 벽을 흉내내고, 다른 한쪽은 니스를 칠한 것[97]이다. 게다가 각 창문은 유리임을 알리는 흰색 얼룩으로 장식되었다. 뒤샹은 "하나의 붓 혹은 하나의 특별한 표현 형식을 사용하는 것처럼, 출발점으로 삼기 위해 창문에 대한 개념을 사용했다. 유화가 하나의 출발점이 되는 것처럼, 창문이 하나의 매우 특별한 용어가 된다. 즉 각기 다른 아이디어를 가진 스무 개의 창문을 만들 수 있는 것이다. 그 창문들은 우리가 '내 그림'이라고 말하는 것처럼 '내 창문'이라 불릴 것이다"라고 했다.

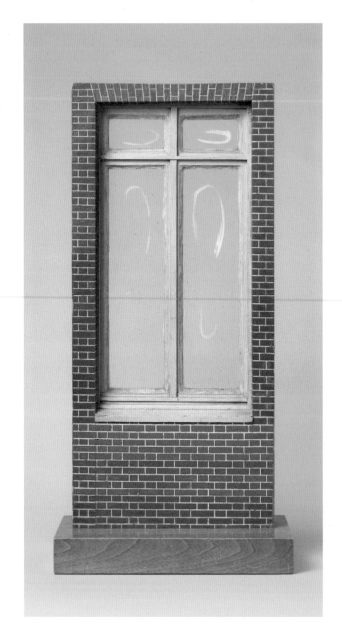

96 마르셀 뒤샹, 〈아우스터리츠 전투〉, 1921년 파리, 작은 모형 창문, 나무에 유채, 유리, 62.8 × 28.7 × 6.3cm
미니어처 창문의 한쪽은 니스를 칠하고, 다른 한쪽은 벽돌 벽을 흉내냈다.

97 〈아우스터리츠 전투〉와 〈샘〉을 배경으로 한 패서디나 전시장에서의 뒤샹, 1963

초현실주의의 선구자

뒤샹은 1922년 1월 28일 뉴욕행 아키타니아 호에 승선해서 일주일 후 링컨 아케이드의 조그만 아틀리에로 돌아왔다. 서른네 살의 뒤샹을 기다리고 있던 것은 먼지가 잔뜩 낀 〈큰 유리〉였다. 7년이나 몰두했지만 미완으로 남겨둔 작품이다.

뒤샹은 프랑스어를 가르치며 겨우 생활할 만큼의 돈을 벌었다. 마셜 체스클럽에 가는 횟수가 자연히 줄었고, 집에서 혼자 체스를 연구하는 일이 잦았다. 여러 나라의 작가, 음악가, 예술가들이 모여든 파리보다 뉴욕을 선호한 이유를 물었더니 그는 뉴요커들이 자기를 혼자 있게 내버려두기 때문이라고 대답했다.

아렌스버그 부부는 재정적인 어려움 때문에 캘리포니아 주로 이주했다. 루이즈는 친구들과 어울려 무질서한 생활을 하는 남편과 함께 먼 곳으로 이주하는 데 전적으로 찬성했다. 드라이어는 미술품을 구입하기 위해 18개월 예정으로 전 세계를 여행하는 중이었으므로 소시에테 아노님의 전시회는 잠정 중단되었다.

뒤샹은 스테타이머 자매들과 변함없이 관계를 맺었고, 한 달에 두 번씩 저녁식사를 하거나 차를 마셨다. 그는 플로린의 그림에 주의를 기울였지만, 가깝게 느낀 사람은 에티였다. 에티는 사랑의 위기에 대한 여덟 가지 에피소드로 구성된 단편소설 『사랑의 날들Love Days』을 막 집필했다. 그리고 1년 후 헨리 웨이스트란 필명으로 출간했다. 이 책에서 뒤샹에 대한 에티의 모순된 감정이 드러났다.

스테타이머 자매의 아파트에는 패치, 스티글리츠, 헨리 맥브라이드 등도 출입했다. 뒤샹은 소시에테 아노님을 위해 미술평론가 맥브라이드의 글 모음집 출판을 준비했다. 이 모음집은 뒤샹이 몇 해 전부터 옹호했던 프랑스 예술가들 세잔, 브란쿠시, 마티스, 루소, 피카소, 브라크, 피카비아, 드랭, 마리 로랑생 등을 다루고 있었다. 뒤샹은 책장을 넘김에 따라 글자 자체가 커지는 독창적인 페이지 편집을 구상했다. 대략 30페이지 정도의 소책자는 첫 페이지에서 5포인트로 시작해 마지막 페이지에서 120포인트 혹은 그 이상의 크기로 끝이 났다.

〈큰 유리〉에 대한 작업은 의도적으로 지연되었다. 그해 여름 풍경화와 정물화를 그리는 레옹 아르가 뒤샹에게 합자하여 염색 가게를 인수하자고 제안했다. 뒤샹은

아버지에게 3,000프랑을 빌려 아르의 기묘한 제안을 받아들였다. 그는 만 레이에게 "염색 가게는 장사가 잘 되고 있네. 그러나 아직 내가 시가를 살 수 있을 만큼은 아니군"이라고 적었다. 6개월 후 그들은 가게 문을 닫았다.

브르통은 1922년에 다다이스트들의 에너지를 한데 모아 초현실주의로 탈바꿈하도록 선도했다. 그는 그해 10월 『리테라튀르』지에서 뒤샹을 전설의 인물로 소개하면서 '새로운 것을 찾는 예술가들의 진정한 오아시스'라는 말로 극찬했다. 브르통은 파리 아방가르드 수장으로서의 자신의 권력을 확고히 하는 동시에 뒤샹의 신화를 만드는 데 기여했다. 브르통은 "나는 뒤샹이 대단한 일을 하는 걸 본 적이 있다. 그는 동전을 허공에 던지고는 앞면이 나오면 미국으로 가고, 뒷면이 나오면 파리에 머물겠다고 했다. 이는 약간의 무관심도 없는 행동이다. 그는 의심의 여지없이 가거나 머무는 일에 개의치 않는다. 하지만 뒤샹은, 예를 들면 대량생산품에 서명함으로써 선택이 개인적으로 독립된 행위임을 시위한 첫 번째 사람들 중 하나였다. … 우리는 현재 미술과 인생에 관한 문제를 포함해서 다른 문제들로 의견이 분분한데, 마르셀 뒤샹에게는 이런 점들이 문제로 떠오르지 않는다"고 적었다.

브르통의 글을 통해서 우리는 그가 뒤샹에게 얼마나 존경심을 표하고 있는지 알 수 있으며, 뒤샹을 초현실주의의 선구자로 언급하는 이유를 알 수 있다. 미국에서의 뒤샹의 위상은 이 정도까지는 아니었지만, 그에 대한 브르통의 평가는 어느 예술가도 받아보지 못한 극찬이었다. 뒤샹에 대한 브르통의 인식은 피카비아와 아폴리네르에게서 온 듯하다. 피카비아는 기회가 있으면 『391』에 뒤샹을 소개했고, 아폴리네르는 모임에서 뒤샹에 관한 말을 많이 했다.

초현실주의라는 말은 1917년 아폴리네르에 의해 만들어졌다. 아폴리네르는 장 콕토의 발레극 「퍼레이드Parade」와 자신의 희곡 『티레시아스의 유방Les mamelles de Tirésias』을 "초현실적"이라고 일컬었다. 초현실주의가 명확한 형태를 갖추게 된 건 브르통이 1924년에 '쉬르레알리슴 선언Manifestes du Surréalisme'을 한 후부터였다. 브르통은 이성의 통제를 벗어난 "심리적인 자동기술"을 창작 과정에 필수도 보았다. 초현실주의는 잠재의식의 세계에 대한 탐험과 승리를 자축하는 운동으로 전개

되었으며, 프로이트의 정신분석이론으로부터 영향을 받아 무의식세계로 나아가고자 했다.

완성된 〈큰 유리〉

1923년 뒤샹은 〈큰 유리〉를 꼭 마쳐야겠다고 결심했다. 그렇지만 그의 정신과 에너지는 오로지 체스로 향했다. 그가 체스에 몰두한 기간은 20년이었다. 유럽행 배에 오르기 전에 그는 미국식 정신이 깃든 '수정 레디메이드'를 완성했다. 뒤샹은 콜럼버스 가의 한 레스토랑에서 여러 이름으로 행세한 범죄자를 체포하는 데 필요한 정보를 제공하는 사람에게 포상금 2,000달러를 지불한다는 현상수배 전단을 발견했다. 그는 현상수배자의 사진 대신에 자신의 측면과 정면사진을 찍어 붙이고는 전단 끝에 동일한 글씨체로 '에로즈 셀라비라는 이름으로도 알려져 있음'이라고 덧붙였다.[98] 이는 사실상 관광객들을 대상으로 한 가짜 수배 전단이었다.

브르통은 뒤샹의 말장난에 매료되었다. 그는 뒤샹의 말장난을 대단히 중요하게 생각했는데, 시인에게 말장난은 곧 천재적인 재능을 의미했다. 브르통은 다음과 같은 뒤샹의 말을 알고 있었다. "말은 단지 의사소통의 수단이 아니다. 말장난은 위트의 수준 낮은 형태이지만, 난 그것이 실제의 의미와 전혀 다른 말의 상대적 관계에 내포되어 있는 예기치 않은 의미인 두 가지 자극의 근원임을 발견했다. 내게는 이것이 무한한 즐거움의 분야다." 브르통은 뒤샹을 아방가르드 예술가들의 예언자로 보았다.

1923년 새해를 맞은 뒤샹은 무슨 이유에서인지 뉴욕을 완전히 떠나 프랑스로 귀국하려고 했다. 창의력이 고갈되었기 때문인지 모른다. 그는 체스 말고는 어느 것에도 무관심했다. 〈큰 유리〉가 뉴욕에 도착한 이래 계속 미완성으로 남아 있는 것만 봐도 작품 제작에 관심이 없었음을 알 수 있다. 어쩌면 브르통의 칭찬에 의기양양해서 파리로 돌아가고 싶었는지 모른다.

여행에서 돌아온 드라이어는 아렌스버그로부터 〈큰 유리〉[99]를 구입하겠다고 제의했다. 아렌스버그는 그것을 로스앤젤레스로 운반하는 어려움이 있는 데다 재정

WANTED

$2,000 REWARD

For information leading to the arrest of George W. Welch, alias Bull, alias Pickens. etcetry, etcetry. Operated Bucket Shop in New York under name HOOKE, LYON and CINQUER Height about 5 feet 9 inches. Weight about 180 pounds. Complexion medium, eyes same. Known also under name RROSE SÉLAVY

98 마르셀 뒤샹, 〈현상금 2,000달러〉, 1923, 수정 레디메이드, 현상금 포스터에 두 장의 사진을 부착, 49.5×35.5cm

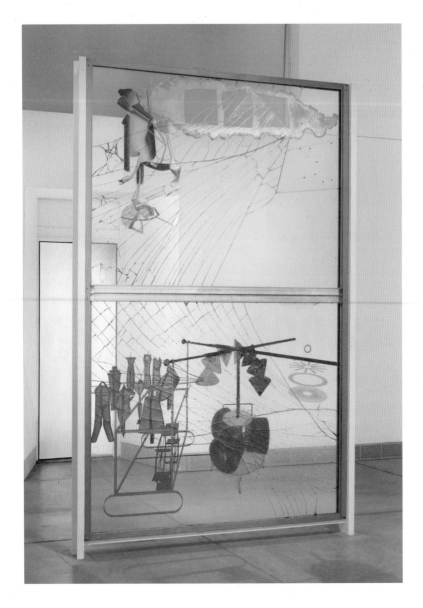

99 마르셀 뒤샹, 〈큰 유리〉, 1915-23,
유채, 납, 납줄, 먼지, 상하 두 장의 유리, 알루미늄, 나무, 스틸 프레임, 272.5 × 175.8cm
이 작품은 1926년 11월 19일부터 이듬해 1월 10일까지 뉴욕의 브루클린 미술관에서 개최된
《국제 현대 미술전》을 통해 소개되었다.

적으로 넉넉하지 못한 터라서 드라이어에게 2천 달러를 받고 양도했다. 그 가격은 공교롭게도 수배 전단에 적힌 보상금과 같은 액수였다. 드라이어는 절반을 일시 불로 하고 나머지는 향후 2년에 걸쳐 갚기로 했다. 〈큰 유리〉는 미완이었는데도 두 사람은 완성된 미술품을 매매하듯 거래를 마쳤다.

현재 필라델피아 미술관의 뒤샹 전시장에 소장된 〈큰 유리〉는 가로 175.8cm, 세로 272.5cm다. 뒤샹은 알루미늄을 사용하여 두 개의 유리를 수직으로 세웠다. 그것은 너무 커서 한눈에 관람하기보다는 시선을 여기저기 옮기면서 보거나 뒤로 물러나서 보아야 한다. 그는 자신의 글들을 모아서 만든 〈녹색 상자〉[109]에서 그것을 지연이라고 했다. 그는 "그것이 그림이냐 하는 질문 자체를 더 이상 생각하지 않고 그저 진행하는 하나의 방법이다. 가장 일반적인 방법으로 지연을 만드는 것은 지연에 대한 다른 의미를 생각하지 않고 오히려 우유부단한 재결합에서 가능하다"고 했다. 그는 그것이 그림이 아니라고 했다.

〈큰 유리〉의 아랫부분은 독신자 장치다. 각 요소는 의식을 거행하는데 그는 〈녹색 상자〉에서 이런 요소들은 자위행위를 시사하는 것이라고 적었다. 그는 "독신자는 스스로 자기의 초콜릿을 간다"고 적었으며, 굳어진 가스의 번쩍번쩍 빛남은 "매우 자위적으로 환각에 빠뜨리게 한다"고 했다. 회전하는 둥근 물체는 남자의 성기처럼 앞으로 나왔다가 들어가곤 한다. 〈큰 유리〉에서 불행한 독신자들은 의도는 가지고 있지만 거만하게 구는 신부를 벌거벗기지는 못한다.

뒤샹은 1935년 시카고에 최초의 모던아트 화랑을 열게 될 캐서린 쿠에게 "무의식적으로 그것을 완성하지 않으려고 했네. 완성이란 말은 전통적인 방법을 받아들인다는 뜻이며, 전통주의에 따른 모든 장치를 수용한다는 뜻이기 때문이네"라고 했다. 뒤샹이 원했던 건 아직까지 눈으로 보거나 생각해 본 적이 없는 것을 만들어 전통으로부터 탈출하는 것이었다. 그가 뮌헨에서 두 달 동안 혼자 작업한 것도 이런 이유에서였다. 그는 자신으로부터도 탈출하기를 원했는데 자신을 표현하기보다는 박멸하고 싶었다고 했다.

후에 카반과의 대화에서 이렇게 말했다.

카반 〈큰 유리〉의 기원은 무엇입니까?

뒤샹 나도 모르네. 난 투명성 때문에 유리에 관심이 많았다네. 그것만으로도 충분한
대답이 되겠지. 다음으로는 색이었네. 유리에 색을 사용하게 되면 뒤에서도 볼
수 있고, 색을 봉해버리면 산화 작용도 막을 수 있네.
색은 물리적으로 가능한 한 오래 순수한 모습을 유지한다네.
이런 중요한 요소들은 기술적인 문제일세. 물론 원근법도 매우 중요하지.
〈큰 유리〉는 완전히 무시하고 업신여긴 원근법을 회복하고 있네.
내게 원근법은 절대적으로 과학이었어.

카반 사실주의 원근법이 아니란 말씀입니까?

뒤샹 아닐세. 이는 수학적이고도 과학적인 원근법이라네.

카반 산술적으로 그렇게 한 겁니까?

뒤샹 그렇다네. 사차원에서 한 것일세. 이것들은 중요한 요소들이네. 안에 삽입한
것은 자네도 말할 수 있지 않겠나? 난 보통 사람들이 그림에 사용하는 것 대신에
덜 중요한 것을 시각적 요소에 부여하면서 지엽말단을 좋은 의미로 시각적인
것들에 한데 섞었네. 난 시각적 언어의 성취를 바라지 않았다네.

카반 망막retinal이었겠군요. (망막은 뒤샹이 먼저 사용한 말이다.)

뒤샹 궁극적으로 망막으로 나타났지. 모든 것이 개념적으로 되었으며, 망막보다는
재현한 것에 달린 문제가 되었네.

카반 그럼에도 불구하고 사람들이 느끼기에는 개념 이전에 기술적인 문제가 먼저
대두되었을 겁니다.

뒤샹 그랬지. 근원적으로 몇 가지 개념들이 있었네. 대부분의 경우 기술적인 문제는
별로 없었고, 유리니까 정교하게 작업해야 했다네. … 화가는 장인과 같지.

카반 기술적인 문제보다는 과학적인 문제들의 관계라든가 산술이 더욱 문제가
되었을 것 같은데요?

뒤샹	인상주의를 시작으로 모든 그림은 반과학적이었네. 조르주 쇠라의 그림도 마찬가지였네. 난 사람들이 별로 문제로 삼지 않고 시도하지도 않은, 분명하고 정확한 과학의 관점을 소개하는 일에 관심이 있었네. 내가 과학을 좋아해서 그랬던 건 아닐세. 반대로 과학을 신용하지 않았기 때문에 과학을 부드럽고 가볍게, 그리고 별로 중요하지 않게 취급했던 것일세. 하지만 아이러니가 내재했네.
카반	선생님은 과학에 많은 지식이 있었습니까?
뒤샹	아주 적었어. 난 과학자 타입이 아니지.
카반	아주 적었다구요? 선생님의 수학적 재능은 놀라웠는데…
뒤샹	천만에. 당시 우리에게 관심이 있었던 건 사차원이었네. 〈녹색 상자〉에는 사차원에 관한 글이 많이 적혀 있네. 자네 포불로우스키란 사람 기억하나? 보나파트에서 출판사를 운영했던… 이름이 정확하게 기억나지 않는군. 그가 잡지에 글을 기고했는데 사차원에 관한 것이었고 널리 알려졌지. 그는 납작한 이차원의 동물이 있다고 주장했네. 놀라운 이야기였어.
카반	선생님은 〈신부〉[40]를 '유리 안에 있는 지연'이라고 하셨죠.
뒤샹	그랬지. 내가 좋아하는 시적 관점에서의 말이었지. 나는 설명할 수 없는 시적인 말로 지연이라고 부르고 싶었다네. 유리 그림, 유리 드로잉, 유리에 그린 것이란 말을 피하고 싶었다네. 그때 지연이란 말이 발견한 말처럼 마음에 들었지. 정말 시적이었어. 말라르메의 시어와도 같았네.

파리로의 완전한 귀향

브뤼셀 체스계의 관심

1923년 2월 21일 네덜란드에 도착한 뒤샹은 파리로 가지 않고 브뤼셀로 향하는 기차를 탔다. 브뤼셀에서 그랑 플라스 가 근처 시내에 아파트를 얻었다. 1920년대 브뤼셀에는 활발하게 운영되는 네 곳의 체스클럽이 있었다. 그는 르 시뉴 체스클럽에 등록하고 4월 18일에 개최한 동시 다면기에 참가했다. 뒤샹은 벨기에의 필리도르 체스클럽 챔피언이었던 피에르 드브레즈와의 경기에서 이긴 네 명의 선수 가운데 하나가 되었다.

뒤샹은 여동생 이본과 인도차이나 세관 감사관이었던 뒤베르누아의 결혼식에 참석하기 위해 뇌이를 방문했다. 그날 저녁 그는 로셰, 만 레이와 몽파르나스의 가장 인기 있는 모델 키키와 함께 저녁식사를 했다. 몽파르나스의 여왕 키키는 폴란드 태생의 프랑스 화가 모이즈 키슬링, 일본 태생의 프랑스 화가 후지타 쓰구하루, 모리스 위트릴로, 러시아 화가 샤임 수틴 등에게 인기가 있었다. 키키가 만 레이와 어울린 기간은 6년이었다.

브뤼셀로 돌아온 뒤샹은 체스에 계속 몰두했다. 그는 5월 27일 벨기에의 챔피언 조르주 콜타노프스키에게 승리를 거두기도 했다.

파리에서는 '수염 난 심장의 밤' 행사가 열렸다. 러시아의 미래파 시인 일리아 즈트의 주최로 미셸 극장에서 열린 이 행사는 차라의 극작품 『가스 심장Le Coeur a gaz』으로 대단원의 막을 내릴 예정이었다. 프랑스의 배우이자 무대감독 마르셀 에랑이 콕토, 수포, 차라 등이 쓴 여러 편의 시를 낭독했다. 화약고에 불을 붙인 건 피에르 드 마소가 다음과 같은 내용의 시를 낭독할 때였다.

앙드레 지드는 명예롭게 죽었다.
파블로 피카소는 명예롭게 죽었다.

프란시스 피카비아는 명예롭게 죽었다.

마르셀 뒤샹은 사라졌다…

관객들의 반응은 찬성파와 반대파로 나뉘었다. 브르통이 무대 위로 뛰어올라 젊은 시인의 팔을 지팡이로 내리쳤다. 차라는 브르통을 경찰에 신고했다. 그로 인해 장차 초현실주의 창시자가 될 브르통은 차라를 용서하지 않게 되었다. 관객들이 어느 정도 흥분을 가라앉혔을 때 차라의 작품이 상연되자 야유가 터져 나왔다. 관객들은 소니아 들로네가 디자인한 종이옷 속에 파묻힌 우스꽝스러운 모습의 배우들을 비난했다. 이번에는 엘뤼아르가 무대에 뛰어올라 차라에게 주먹을 날렸다. 그날의 행사는 아수라장이 된 채 막을 내렸고, 차라를 찬성하는 자와 반대하는 자들은 극장 밖에서도 드잡이를 계속했다.

뒤샹은 그날의 행사에 참여하지 않았지만, 이 사건을 통해 두 가지 사실을 알게 되었다. 다다가 해체되는 명백한 징후와 곧 태동할 초현실주의의 권위주의적 태도였다. 뒤샹은 브르통의 사고에 동조하면서도 그와 일정한 거리를 유지했다. 반면 브르통은 일관되게 뒤샹에게 존경을 표했다. 브르통은 파리의 유명 패션디자이너 자크 두세로 하여금 근래 예술가들의 작품을 구입하게 했다. 두세는 피카소의 아틀리에에 방문하여 〈아비뇽의 아가씨들〉을 구입했다. 그리고 뒤샹의 〈수풀〉[24]과 〈금속테 안에 물레방아를 담은 글라이더〉[52]를 구입했다. 〈금속테 안에 물레방아를 담은 글라이더〉는 레몽의 소유였으나 그의 미망인의 손을 거쳐 두세에게 넘겨졌다. 두세에게 쓴 편지에서 브르통은 이 작품을 "회화 부분에서 현대적 궤적의 정점에 해당하는 작품"이라고 했다.

브르통은 뒤샹에게 두세와 함께 점심식사를 하자고 제안했다. 세 사람이 만난 지 얼마 지나지 않아 두세가 뒤샹에게 광학적 기계 제작을 의뢰했다. 그것은 〈회전하는 반구형〉[100]으로 만 레이와 뉴욕에서 제작한 〈회전하는 유리판〉[87]과 유사했다. 1924년, 공학기사의 협조를 받아 제작한 이 작품은 뉴욕에서 제작한 것보다 훨씬 정교하고 안전했다. 그는 유리판 대신 반구형 흰색 나무에 검은색 원을 반복해 그

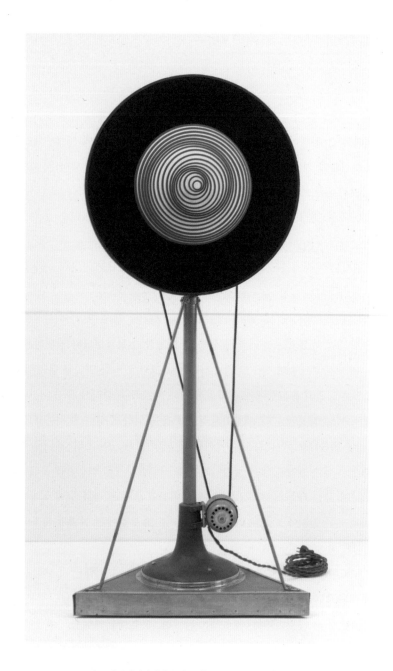

100 마르셀 뒤샹, 〈회전하는 반구형〉, 1924-25, 148.6×64.2×60.9cm

렸고, 작은 전기 모터로 회전하도록 만들었다. 반구형 나무를 매단 판을 벨벳으로 감싸고 볼록한 유리로 전체를 씌웠으며, 유리를 구리 원형판으로 안전하게 고정시켰다. 구리 원형판에는 '에로즈 셀라비와 나는 우아한 말을 사용하는 에스키모의 타박상을 피하려고 한다Rrose Sélavy et moi esquivons les echymoses des esquimaux aux mots exquis'라는 말장난을 적어 넣었다. 두세는 그것을 제작하는 데 필요한 재료와 공학기사를 제공했고, 뒤샹은 〈회전하는 반구형〉을 두세에게 선물로 주었다. 그는 돈을 받지 않겠다고 우기며 두세가 전시회에 그것을 빌려주어서는 안 된다는 약속을 받았다. 두세에게 보낸 편지에서 뒤샹은 "그림을 그린다든가 조각을 하는 일이 싫습니다. 저는 그런 일을 하지 않으려고 합니다. 어떤 사람이라도 이것을 광학적 의도 외에 다른 의도로 해석한다면 유감스럽게 생각할 것입니다"라고 했다.

한편 파리에서 벌어지는 미술계의 상황과는 딴판으로 뒤샹은 브뤼셀 체스계의 관심을 집중했다. 그는 1923년 겐트에서 열린 벨기에 체스 챔피언십에서 콜타노프스키와 에마뉘엘 사피라에 이어 3위를 차지했다. 그는 그랑팔레에서 개최되는 《살롱 도톤》의 심사위원으로 선정되었지만 그에게 중요한 것은 오로지 체스였다.

예술가라는 사실을 잊지 말라

1923년 뒤샹은 서른두 살의 미국인 미망인 메리 레이놀즈와 사랑에 빠졌다. 전쟁 중에 유럽의 포병부대를 지휘했던 그녀의 남편 매슈 레이놀즈는 1919년 독감으로 사망했다. 뒤샹은 뉴욕에서 메리를 한 번 만난 적이 있다. 메리는 멋진 몸매에 갈색 피부였으며, 키가 크고, 매혹적인 눈을 가졌다. 그녀는 에펠탑 근처에 살고 있었고 뒤샹은 종종 그녀를 만나러 갔다. 뒤샹은 호텔 이스트리아에 묵고 있었고 그곳에서 3년을 지냈다. 뒤샹은 "그녀와의 관계는 진짜 사랑의 관계였다. 오랫동안 지속된 유쾌한 관계였다. 하지만 결혼이란 의미의 내연 관계는 아니었다"고 술회했다.

만 레이는 많은 예술가들이 메리의 집에서 종종 만났다며, 그녀가 자기 집에 오는 손님들을 무척 반겼다고 했다. 그는 "사람들이 그녀에게 많은 신세를 졌다. 그녀에게 도움을 요청하곤 했다. 그녀는 뒤샹을 아주 좋아했다. 하지만 뒤샹이 혼자

살기로 작정하고 있었다는 사실을 잘 알고 있었다. … 메리는 미국인이었고, 순진했으며, 비교적 까다롭지 않았다"고 했다. 당시 메리는 몽파르나스를 그리니치빌리지로 변형시키고자 노력하던 미국인들에 포함되어 있었다. 그 그룹에는 페기 구겐하임도 있었는데, 메리에 대한 페기의 평가는 만 레이와 달랐다. "1924년 겨울에 메리는 내가 선물한 실크 나이트가운을 입고 방탕한 생활을 하기 시작했다. 그녀는 종종 이 가운을 입고 여러 명과 함께 자곤 했다. 그것도 규칙적으로 그랬다. 어느 날 저녁 메리는 열쇠를 잃어버리고 뒤샹의 집까지 간 적이 있었다. 이것이 그들 사이의 이른바 '백 년 전쟁'의 시작이었다. 다음날 아침 그녀는 택시비를 빌리려 내 집에 왔다. 감히 마르셀에게 10프랑을 달라고 말하지 못한 것이다"라고 했다. 페기는 메리가 동성애자들과 어울리기도 했다고 증언했다.

만 레이는 뒤샹이 묵고 있는 호텔 같은 층에서 키키와 동거 중이었다. 키키의 말로는 뒤샹이 혼자 방에 있을 때가 많았고, 테이블에 앉아 체스판을 바라보면서 생각에 잠긴 그를 볼 수 있었다고 했다. 뒤샹은 자정이 되면 몽파르나스 대로에 있는 커다란 카페 돔에 가서 계란 요리를 먹고 한 시간가량 있다가 방으로 돌아와서 다시 체스와 씨름했는데, 새벽 4시까지 그러기 예사였다.

뒤샹은 미술과 관련된 일을 피했지만 예술가들과의 만남을 중단하지는 않았다. 피카비아와 만 레이를 자주 만났고, 1923년부터 브란쿠시와 아주 가까이 지냈다. 뒤샹과 마찬가지로 당시 브란쿠시를 재정적으로 후원하는 딜러는 따로 없었다. 그는 친구 예술가들이 자신의 숙소이자 아틀리에를 방문하는 걸 반겼으며, 친구들을 위해 포도주와 루마니아 음식을 내놓았다. 브란쿠시는 가난한 처지에서도 예술가가 될 수 있었던 지난날에 관해 시간 가는 줄 모르고 이야기했다.

루마니아 남쪽 올테니아 호빗자에서 가난한 농부의 아들로 태어난 브란쿠시는 일곱 살 때 산을 다니며 양치는 일을 배웠는데 그때부터 나무 깎는 일을 즐겨 했다. 그는 "미술품을 제작한다는 건 대단한 인내를 요구하는 일이며, 결국 재료와의 싸움이다"라고 했는데, 이런 미학은 20세기 모든 예술가에게 해당되는 말이다. 브란쿠시는 여인숙의 머슴살이도 했다. 하루는 나무를 깎아 바이올린을 만든 적이 있

는데 그 일이 알려지자 어느 부자가 지방에 있는 미술학교에 입학할 수 있도록 주선해주었다. 그때서야 그는 읽고 쓰는 것을 배울 수 있었다. 조각 두 점을 판 돈으로 1903년에 뮌헨으로 갔지만 그가 살기에 적당하지 않았고 돈이 떨어지자 맨발로 파리까지 걸어갔다. 그는 자신의 방에 글을 써서 사방에 붙였는데 '네 자신이 예술가라는 사실을 잊지 말라', '낙담하지 말라', '두려워하지 말라, 해낼 수 있다', '신처럼 창조하고 제왕처럼 주문하며 노예처럼 일하라' 등이었다. 그는 로댕으로부터 조수가 되어달라는 청을 받았지만 "큰 나무 아래에서는 아무것도 제대로 성장할 수 없다"는 말로 거절했다.

브란쿠시도 뒤샹과 마찬가지로 존 퀸의 후원을 받은 후에야 미국에 널리 알려지기 시작했고, 파리에서는 별로 알려지지 않았다. 《아모리 쇼》를 통해 그의 조각 4점이 소개되었을 때 퀸은 그의 조각을 구입하지 않았지만, 1년 후 스티글리츠의 291 화랑에서 개인전이 열렸을 때 대리석으로 제작한 대표작 중 하나인 〈마드모아젤 포가니〉(1912)를 구입했으며, 그 후 여러 점을 구입했다. 퀸은 브란쿠시를 가리켜 생존하는 가장 위대한 조각가라고 극찬했다. 퀸은 세상을 떠나기 한 해 전인 1923년 가을 파리로 와서 브란쿠시의 만찬에 초대받았다. 그곳에서 그가 요리한 음식을 얼마나 맛있게 먹었는지 작곡가 에릭 사티에게 자랑하기도 했다.

〈몬테카를로 채권〉

1924년 1월, 뒤샹은 부모님 집에 머무는 동안에 루앙 체스클럽에 등록했고, 3월 말에는 니스 체스클럽 선수들과 합류하기 위해 니스로 갔다. 브뤼셀에서 6월에 개최된 시합에서는 4등을 차지했고 그해 여름에는 프랑스 국가대표팀으로 선출되었다. 그해 파리에서 올림픽이 개최되었는데 첫 체스 시합 명칭도 올림피아드였다. 프랑스 팀은 17개국이 참여한 가운데 경합을 벌여 7등을 차지했다. 9월에 루앙에서 개최된 지방 챔피언 시합에서는 뒤샹이 챔피언의 영예를 차지했다. 일부 언론에서 뒤샹의 승리를 축하했지만 그가 예술가란 사실은 잊지 못했다.

뒤샹은 국제 체스 대회를 기다리면서 몬테카를로에 있는 카지노에 출입하게 된

101 마르셀 뒤샹, 〈몬테카를로 채권〉, 1924, 사진 콜라주, 31.1 × 19.7cm
뒤샹이 1939년에 모마에 기증했다.

다. 그는 여러 수를 시도했지만 풋내기처럼 돈을 잃고 말았다. 어느 정도 결과를 예측할 수 있을 정도가 되었을 때는 돈이 떨어졌다. 4월에 피카비아에게 보낸 편지에 "약간의 돈을 가지고 5일 전부터 계속해서 내가 고안한 번호 조합을 실험했네. 그렇게 해서 매일 약간의 돈을 땄다네. … 조합의 완성도를 더 높일 셈이네. 그렇게 해서 파리로 갈 때쯤에는 아주 확률이 높은 조합을 만들어낼 참이네. … 잃은 판돈의 두 배를 거는 것은 별로 중요하지 않네. 패는 항상 좋고 나쁘고 하니까"라고 적었다. 이 편지를 보면 그가 우연의 개념에 집착하고 있음을 알 수 있다. 그는 몬테카를로에서 글자 그대로 우연과 한판 승부를 걸 셈이었다. 만 레이는 "뒤샹은 우연의 법칙을 탐구함으로써 우연의 지배자가 되고자 했다"고 말했다.

그 같은 실험을 계속하려면 자본금이 필요했다. 따라서 뒤샹은 20%에 해당하는 액면가 500프랑의 채권 30장을 발행했다. 〈몬테카를로 채권〉[101]은 레디메이드라고 하기에는 조작이 심했다. 뒤샹은 면도할 때 사용하는 비누 거품을 얼굴과 머리에 잔뜩 바르고 머리카락을 양쪽으로 난 뿔처럼 만든 뒤 만 레이에게 사진을 찍게 하여 채권에 삽입했다. 그는 자신의 사진을 카지노에서 사용하는 행운의 바퀴 중앙에 붙였다. 채권 한가운데에는 작은 이탤릭체 글씨로 말장난이 인쇄되었다. '집안 모기 보유고Moustiques domestiques demi-stock.' 1924년 11월 1일 발행된 채권의 지급자는 마르셀 뒤샹으로, 발행회사 대표는 에로즈 셀라비로 되어 있었다. 〈몬테카를로 채권〉 뒷면에는 배당금 지불 원칙이 적혀 있는데, 그 내용은 뒤샹이 10만 번의 회전바퀴 실험 끝에 수학적으로 계산한 확률로 몬테카를로 카지노에서 돈을 투자할 것이며, 이익을 내게 되면 매년 이익금의 20%를 〈몬테카를로 채권〉을 구입한 사람들에게 배당하겠다는 것이었다.

자크 두세, 마리 로랑생을 포함하여 십여 명의 예술가들이 〈몬테카를로 채권〉을 한 장씩 구입했다. 뒤샹은 직인을 찍지 않은 한 장을 『리틀 리뷰*The Little Review*』지의 뉴욕 편집장 제인 히프에게 발송했다. 제인은 다음 달 잡지에 '이 흥미로운 예술에 돈을 투자하고자 하는 사람들은 이것을 구입함으로써 완벽한 내깃을 얻을 수 있다. 마르셀의 서명만으로도 500프랑 이상의 가치가 있다'는 말로 보도했다.

하지만 드라이어는 뒤샹의 행위를 매우 고약한 아이디어로 판단했다. "마르셀처럼 예민한 감각을 가진 사람이 카지노 도박을 한다는 건 심리적으로도 아주 나쁘다"면서 뒤샹에게 〈몬테카를로 채권〉을 없었던 것으로 하고 그곳에서 휴양만 하고 돌아오겠다고 약속한다면 5천 프랑을 줄 용의가 있다고 제안했다. 브르통도 드라이어와 마찬가지로 〈몬테카를로 채권〉 프로젝트를 못마땅하게 여겼다. 그는 "매우 지성적이고 금세기 가장 고유한 정신을 소유한 자신의 시간과 에너지를 어떻게 그런 하찮은 일에 소비할 수 있을까?" 하고 우려했다.

브르통에게는 뒤샹이 가지고 있는 그런 식의 유머가 부족했다. 초현실주의라는 것이 원래 유머가 없고 진지하기만 한 것이 문제였으며, 뒤샹이 초현실주의 예술가들과 어울리지 않는 이유도 바로 여기에 있었다. 뒤샹에게 미술은 유머와 익살이었지 전혀 진지한 것이 아니었다.

초현실주의는 다다의 형편없는 모방

의대에 재학하던 브르통은 1차 세계대전 중 군인병원 정신과에 근무하며 지그문트 프로이트의 저서를 읽고 큰 감명을 받았다. 1921년 여름에는 빈으로 프로이트를 찾아가 그의 의견을 직접 청취했다. 프로이트는 브르통이 말한 무의식이 의식보다 낫다는 판단에 전혀 찬성하지 않았다. 브르통과 수포는 2년 동안 자동주의 작문을 진전시켜왔는데, 자동주의 작문이란 두 사람이 어두운 방에서 무아지경을 조장한 뒤 생각나는 대로 글을 쓰는 것이었다. 과거에 다다주의를 추구하던 예술가들은 브르통의 아파트와 카페 시라노에서 정기적으로 만나 꿈과 정신적 경험에 관해 논의하면서 무의식의 세계를 의식의 세계와도 같이 신뢰하려고 했다.

파리의 아방가르드 예술은 막 태동 중이던 초현실주의를 중심으로 여러 진영과 유파가 형성과 해체를 반복하고 있었다. 초현실주의란 단어의 소유권을 두고 열띤 경쟁이 펼쳐졌다. 일찍이 아폴리네르가 1917년에 『티레시아스의 유방』의 부제로 초현실주의란 말을 사용했으며, 차라 역시 그해 『다다 2』를 지칭하면서 이 용어를 사용했다. 1924년 1월에 독일의 시인 이반 골이 『초현실주의』의 창간호이자 종간

호를 발행했고, 그해 브르통도 필리프 수포와 함께 주관한 『리테라튀르』지에서 초현실주의란 용어를 사용했다.

피카비아는 파리에서 발행한 『391』에서 "초현실주의는 다다의 형편없는 모방에 지나지 않는다. 앙드레 브르통은 혁명가가 아니라 야심가일 뿐이다"라는 말로 공격했다. 피카비아의 비난은 격렬했고, 브르통 주위에 모여 있던 자들을 정면으로 강타했다. 이 시기에 피카비아는 기계주의 드로잉을 중단하고 사물의 형태를 묘사하는 그림을 그리고 있었다. 그는 계속해서 다다이스트로 행세했다.

1924년에는 장 뵈를랭의 안무와 에릭 사티의 음악으로 롤프 드 마레가 감독을 맡은 스웨덴 발레의 막간 즉흥 프로그램을 위한 시나리오 작업에 열중했다. 피카비아는 별다른 의미가 없는 아주 짧은 시나리오로 구성되는 「막간」을 염두에 두고 있었다. 「막간」을 위한 영화 촬영은 스물다섯 살의 젊은 영화감독 르네 클레르에게 일임되었다. 22분짜리 이 영화의 촬영은 샹젤리제 극장의 연습 무대와 테라스에서 약 한 달 동안 진행되었다. 영화의 첫 장면에서 뒤샹과 만 레이는 샹젤리제 극장의 테라스에서 체스를 두고 있다.[102] 갑자기 바람이 일고, 체스판에서 기물 몇 개가 바

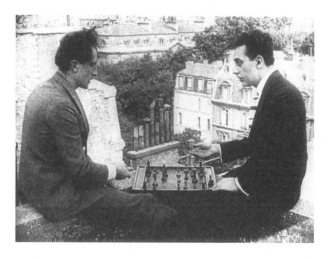

102 영화 「막간」 중에서 뒤샹과 만 레이가 샹젤리제 극장의 테라스에서 체스를 두는 장면

닥에 떨어진다. 체스를 두는 두 사람 위에서 물이 떨어진다. 화면에는 나오지 않지만 피카비아가 물을 뿌리는 것이다. 하지만 두 사람은 계속해서 체스를 둔다. 물에 젖은 체스판에 콩코르드 광장과 작은 종이배 하나가 오버랩된다.

11월 27일 샹젤리제 극장에는 많은 사람들이 몰려들었다. 입구에는 막간이라는 팻말이 붙어 있었는데, 막간이란 극장이 문을 닫았다는 뜻도 되었다. 사람들은 피카비아가 자신들을 골탕먹이려고 작정한 것으로 생각했다. 하지만 주요 댄서 장 뵈를랭이 아파서 공연이 취소된 것이었다. 그로부터 일주일 후 「막간」이 공연되었을 때 평론가들은 고개를 설레설레 흔들었다. 무대 뒤에 설치된 자동차 헤드라이트가 눈을 부시게 해서 관객들은 눈살을 찌푸렸다. 발레리나 한 사람이 음악이 없을 때만 춤을 추다가 음악이 나오면 춤추기를 중단하는 것은 도무지 이해되지 않았다. 하지만 관객과 평론가들 모두 막간에 상영된 영화 「막간」이 훌륭했다고 이구동성으로 말했다. 칭찬은 피카비아의 몫이었다.

1924년 크리스마스이브에 있었던 마지막 발레 공연에서 피카비아와 르네 클레르는 여인, 애인, 헌병, 도둑 등이 함께 펼치는 일종의 부르주아 전통 통속극을 구사하고 있었다. 이 촌극에 관해 뒤샹은 "무대는 두세 개로 나뉘어 연기자들의 연기를 위해 따로따로 조명이 되어 있었다. 각 장은 아주 짧았다. 그리고 깜박이 조명이 동원되었다"고 했다. 여러 편의 촌극 가운데 한순간 누드가 된 남녀 한 쌍이 등장하는 퍼포먼스가 있었다. 독일의 화가 루카스 크라나흐의 〈아담과 이브〉의 모습을 재현한 것이었다. 성기 부위에 손을 얹고 아담에게 사과를 건네는 이브 역할은 키슬링의 여자친구 브로니아 페를뮈터가 맡았다. 수염을 기르고 무화과 나뭇잎 한 장으로 성기 부위를 가린 아담 역할을 맡은 사람은 바로 뒤샹이었다.[103] 만 레이는 "두 사람 모두 통나무 위에 똬리를 틀고 있는 뱀이 그려진 막 앞에 서 있었다. 그 장면은 문자 그대로 스트립쇼였다"고 말했다.

103 시네 스케치에서 아담과 이브 역을 맡은 뒤샹과 브로니아 페를뮈터

예술가가 돈 버는 길

미술품 딜러가 되다

1925년 초 뒤샹은 두 차례에 걸쳐 슬픈 일을 겪었다. 부모가 일주일 간격으로 세상을 떠난 것이다. 어머니가 암으로 2월 29일, 예순여덟 살의 일기로 세상을 떠났고, 추운 날씨에 장례를 치른 아버지 외젠이 이튿날 심장마비를 일으키면서 일흔여섯의 나이로 생을 마감했다. 외젠은 뒤샹의 몫으로 1만 달러를 남겼다. 뒤샹의 말로는 아버지가 그동안 아들들에게 생활비로 지불한 돈을 일일이 기록했다가 유산에서 공제했으므로 여동생 이본과 마들렌이 가장 많은 유산을 상속받았다고 했다.

아버지의 장례식을 치른 후 뒤샹은 니스로 갔다. 그는 이곳에서 여섯 달을 지내며 체스 시합에 출전했다. 9월에는 니스에서 개최된 프랑스 체스 챔피언십에 참가하면서 대회 포스터를 그렸다. 이 대회에서 그는 6위를 했으며, 프랑스 체스협회로부터 정식 사범으로 인정받았다. 그러나 체스 시합은 수입이 생기는 일이 아니었기 때문에 돈을 벌어야 했다.

이런저런 궁리 끝에 뒤샹은 미술품 딜러가 되기로 했다. 그는 피카비아로부터 그림 80점을 받아 드루오 호텔에서 경매를 통해 팔기로 했다. 1926년 3월 8일, 경매가 시작되었다. 두세가 초기의 커다란 그림 〈생토노레의 바위들〉을 구입했고, 앙리-피에르 로셰가 여섯 점의 수채화와 〈스페인의 밤〉을 구입했다. 브르통은 《섹숑 도르 전》에 출품되었던 〈세비야의 행렬〉(1912), 〈자유형 레슬링〉, 〈그림에 주의하세요〉, 〈양산을 쓴 여인〉 등 다섯 점을 구입했다. 뒤샹은 작품 판매를 통해 10%의 이익을 챙겼다.

이 일이 있은 후 1926년 초 뒤샹은 로셰와 함께 존 퀸이 소장한 브랑쿠시의 작품 30여 점을 구입하는 일에 관해 의논했다. 퀸은 1924년에 쉰네 살의 나이로 타계했고, 그의 소장품 중에는 19세기 말부터 20세기 초까지의 대가들의 작품이 많았다. 뉴욕 센트럴파크 서쪽의 방이 11개 달린 그의 아파트에는 미술품들로 가득 찼다.

피카소의 작품이 〈목욕하는 사람〉과 〈우물가의 세 여인〉을 포함해 50점이 넘었고, 드랭과 마티스의 작품도 그 정도로 많았으며, 마티스의 유명한 〈파란 누드〉도 있었다. 퀸의 소장품 중에는 한 번도 전시된 적이 없는 것들도 많았으므로 그의 아파트는 보물창고와도 같았다. 브란쿠시와 레몽의 중요한 작품들도 대부분 그가 소장했고, 반 고흐, 고갱, 쇠라의 작품도 여러 점이 있었다. 여기에는 〈계단을 내려가는 누드 No.1〉[2]을 포함한 뒤샹의 작품도 네 점 있었다. 퀸이 마지막으로 구입한 작품은 앙리 루소의 〈잠자는 집시〉[104]였으며 그것은 현재 뉴욕의 모마가 자랑하는 작품 가운데 하나다. 퀸은 대부분의 작품을 파리에 거주하는 로셰를 통해 구입했으므로 로셰는 누구보다도 퀸의 소장품 내용과 가격에 관해 잘 알고 있었다.

경매가 열리기 1년 전 뒤샹은 로셰와 함께 퀸이 소장한 자신의 작품 네 점을 미리 구입했다. 로셰가 뒤샹의 작품 〈여동생에 관하여〉를 구입하고, 뒤샹은 자신의 작품 〈체스 게임〉[25]을 구입한 후 그것을 브뤼셀에 있는 미술품 수집가에게 이익을 내고 팔았다. 〈갈색 피부〉는 스티글리츠가 1927년의 경매를 통해 구입했고, 아렌

104 앙리 루소, 〈잠자는 집시〉, 1897, 유화, 129.5×200.7cm

스버그는 쾌히 〈계단을 내려가는 누드 No.1〉을 구입했다.

퀸이 소장한 브란쿠시의 작품 30여 점에 대한 가격을 로셰가 21,700달러로 어림했다. 뒤샹과 로셰는 운이 좋게도 29점을 8,500달러에 구입했다. 철도 재벌의 딸이자 브란쿠시의 친한 친구였던 메리 럼지 여사가 도와주었기 때문이다. 럼지 여사는 첫 지불금 4,500달러 가운데 1,500달러를 먼저 지불하면서 〈공간의 새〉와 〈어린 소녀의 토르소〉를 가져왔으며, 나머지 4천 달러는 뒤샹과 로셰가 6개월 안에 지불하기로 약속했다. 세 사람은 브란쿠시의 작품 29점을 나눠 가졌다.

뒤샹은 친구들의 작품을 판매하고 거래하면서 별다른 어려움 없이 삶을 꾸려 나갈 생각을 했다. 그는 분명 판매될 작품들을 그 자신이 더 이상 필요로 하지 않는 레디메이드로 보았을 수도 있다. 왜냐하면 그 작품들이 다른 사람들에 의해 제작되었기 때문이다. 한편 뒤샹이 미술품 딜러로 활동하자 그를 아끼는 사람들은 왜 그가 그런 짓을 하는지 납득할 수 없었다. 특히 스티글리츠가 뒤샹의 전업을 아쉬워했다.

후에 카반과의 대화에서 이렇게 말했다.

카반 선생님은 새로운 일을 발견하셨는데 사람들이 전혀 예상하지 못했던 것입니다. 미술과 거리를 두겠다던 선생님이 그림을 사고팔고 했으니까요.

뒤샹 주로 피카비아의 그림이었네. 호텔에서 열린 경매를 내가 도운 것이지. 허구적인 경매였다네. 피카비아가 경매를 통해 그의 작품을 팔 수는 없다고 했기 때문이라네. 좋지 않은 일이 발생하지 않도록 하느라고 그랬던 것 같아. 그건 내게 아주 유쾌한 경험이었네. 피카비아에게는 더욱 중요했는데, 그때만 해도 어느 누구도 그림을 사람들에게 소개하거나 열심히 팔려고 하지 않았거든. 나도 그때 몇 점 구입했는데 그 이상은 기억나지 않는군.

카반 선생님은 자신의 작품을 사서 아렌스버그에게 팔았다던데…

뒤샹 뉴욕에서 있었던 퀸을 위한 경매에서였네. 퀸이 소장했던 것들이 경매에 나왔고,

그때 난 브란쿠시의 작품들을 구입했네.

카반 상업적인 행위가 선생님 자신에게 모순되는 일이라고 생각하지 않았습니까?

뒤샹 사람이 살고 봐야지. 난 돈이 필요해서 그렇게 한 것이네. 사람이 먹고 살려면 무슨 짓이고 해야지. 먹고 살기 위해 그림을 거래하는 것과 그림을 위해 그림을 그리는 것은 별개의 문제일세. 하나가 다른 하나를 무시하지 않는 상태에서 두 가지가 동시에 발생하는 것이지. 당시 나는 그림을 파는 일에 주력하지 않았네. 난 브루머 화랑에 나온 퀸의 소장품 중 내 작품 한 점을 구입했고, 1년인가 2년 후에 캐나다에서 온 사람에게 팔았네. 매우 유쾌하더군. 쉽게 팔 수 있었으니 말야.

카반 이 시기에 아렌스버그가 선생님의 작품들을 모아 필라델피아 미술관에 주려고 결심했고, 선생님이 그를 도왔습니다.

뒤샹 그래, 맞아.

카반 본질적으로 선생님 자신의 주가를 올리기 위한 것 아니었습니까?

뒤샹 아냐, 아냐, 전혀 그렇지 않네.

카반 최소한 선생님은 사람들이 관람할 수 있도록 선생님의 작품들이 한 곳에 있기를 바라지 않았던가요?

뒤샹 그건 맞아. 난 내가 만든 것들에 애착이 있었고, 그 애착이 그런 형태로 나타나기를 원했다네.

처음으로 대중에게 공개된 〈큰 유리〉

캐서린 드라이어는 1926년 3월 유럽에 도착했다. 《국제 현대 미술전》을 준비하기 위해서였다. 뉴욕의 브루클린 미술관에서 11월에 있을 이 전시를 위해 소시에테 아노님에 작품을 의뢰한 것이다. 300점 이상의 작품이 전시될 예정이었다. 드라이어는 1920년에 동생 나움 가보와 함께 '사실주의 선언Realistic Manifesto'을 발표한

제정 러시아 태생의 프랑스 조각가 앙투안 페프스너에게 뒤샹의 초상 조각을 주문했다. 뒤샹도 드라이어의 작품 수집을 도왔다. 그는 바우하우스에도 갔고, 드라이어를 데리고 파리에 있는 예술가들의 아틀리에에도 갔다.

한편 조지프 브루머는 뉴욕에 있는 자신의 화랑에서 대규모의 브란쿠시 전시회를 계획하고 있었다. 위생 문제로 앵파스 롱생 8번지의 아틀리에에서 추방 명령을 받고 실의에 빠진 브란쿠시에게 뒤샹과 로셰가 새로운 아틀리에를 얻고 전시회를 준비하라고 독려했다. 뒤샹이 작품의 포장과 운송 및 액자 작업 등과 배치를 감독하겠다고 나섰다. 이렇게 해서 뒤샹은 1923년 이후로 한 번도 방문하지 않았던 뉴욕을 방문하게 되었다. 8월 23일 에티에게 보낸 편지에서 뒤샹은 "10월 13일에 파리 호에 승선할 생각이란다. … 브란쿠시는 9월 15일에 뉴욕에 도착할 예정이다. 이전에 그를 만나보지 못했다면 이번 기회에 그를 알게 될 거다. 그를 곧 좋아하게 되겠지"라고 적었다. 브란쿠시는 뒤샹의 권유로 아렌스버그 부부와 앨런 노턴을 방문했다.

10월 7일, 뒤샹은 전시 준비상황을 알려주면서 "조각과 액자들은 10월 13일에 나와 함께 파리 호로 출발할 예정이네. 그것들을 미술작품이 아닌 일반 화물로 등록할 생각이야. 그래야 최소 운임을 지불할 수 있거든. 그렇게 하는 게 미국 세관을 통과하는 데도 유리할 거야"라고 적었다.

뒤샹은 1926년 10월에 브란쿠시의 대리석 조각품, 목재 조각품과 조각을 위한 받침대, 데생 등과 함께 뉴욕에 도착했다. 그 다음 날 미국 세관에서는 이 작품들을 단순한 조립 물건으로 판단하고 신고된 가격의 40%에 해당하는 세금을 지불해야 내주겠다고 했다. 뒤샹은 평론가 헨리 맥브라이드의 도움을 받아 세관과의 끈질긴 타협 끝에 조건부로 통과 비자를 받아 냈다. 그 조건이란 전시회 이후 판매된 물건들에 대해 원재료인 금속과 돌의 가격에 세금을 부과한다는 것이었다.

브루머 화랑에서의 전시회는 예정대로 11월 17일에 열렸다. 뒤샹은 브란쿠시의 조각과 데생을 섞어 공간과 동선에 역점을 두는 배치를 구상했다. 전시회는 시작부터 대성공이었다. 시카고 미술클럽의 대표직을 맡고 있던 앨리스 룰리어가 이듬

해 1월에 브란쿠시의 작품을 시카고에서 전시하기로 했다.

이틀 후인 11월 19일에는 드라이어가 소시에테 아노님의 이름으로 연《국제 현대 미술전》이 브루클린 미술관에서 열렸다. 그때 뒤샹의 〈큰 유리〉가 처음으로 대중에게 공개되었다.[105] 12월 4일 브루클린 미술관에서 열린 강연에서 스티글리츠는 〈큰 유리〉를 손으로 쓰다듬으면서 "이 작품 곁에 있는 것 자체가 아주 큰 영광이다. 이 작품은 이집트, 중국, 심지어는 프랑스에서 모든 시대를 통틀어 가장 위대한 작품 중 하나"라고 말했다.

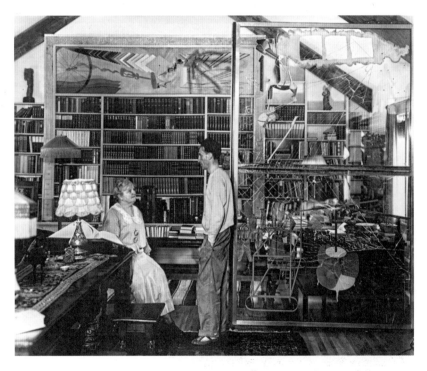

105 코네티컷 주 웨스트 레딩에 있는 캐서린 드라이어의 집 거실에서의 캐서린과 뒤샹, 1923
뒤샹이 부서진 유리를 보수한 〈큰 유리〉에 기대어 서 있다. 책장 위에는 뒤샹의 마지막 그림 〈너는 나를〉이 보인다.

성급한 결혼과 재빠른 이혼

뒤샹은 팔리지 않은 브란쿠시의 작품을 가지고 1927년 2월 늦게 파리로 돌아왔다.[106] 그는 돌아오는 배에서 줄리언 레비와 대화하느라 지루한 줄 몰랐다. 레비는 영화에 빠진 스물한 살의 젊은이로 브루머 화랑에서 열린 브란쿠시 전시회에서 알게 되었다. 그의 아버지 에드가 레비가 청동으로 제작한 〈공중의 새〉를 구입했다. 뒤샹은 레비가 파리에 오면 만 레이를 소개시켜주겠다고 약속했다. 뒤샹에 의하면 만 레이는 자기 아틀리에에 레비의 자리를 마련해주고, 최근 시나리오를 끝낸 실험영화 촬영에서 카메라 작업을 부탁했다고 한다. 훗날 미국에서 가장 유명한 초현실주의 미술품 수집가 중 하나가 될 레비는 뒤샹에 관해 "그는 평소에 자기 얼굴보다 더 검고, 많이 헤진 옷을 입고 다녔다. 얼굴에는 적갈색의 반점이 있었으며, 머리카락은 갈색 금발이었다. 미소를 지을 때면 약간 누런 치아가 보였다. 그는 아주 조용했다. 그리고 그의 태도는 애매했다"고 회고했다.

106 뉴욕에서 파리로 떠나기 전
뒤샹의 모습, 1927

뒤샹은 1927년 3월 초에 라레 가 11번지에 위치한 엘리베이터가 없는 8층 건물의 방 두 개짜리 아파트에 거주하기 시작했다. 파리에서 그는 로셰, 만 레이, 피카비아 등과 자주 만났다. 피카비아는 뒤샹에게 스물네 살의 리디 사라쟁-르바소르를 만나게 했다. 리디는 20세기 초 팡아르 르바소르라는 자동차 회사 사장이었던 에두아르 사라쟁의 손녀딸이었다.

뒤샹과 리디의 만남은 3월에 한 레스토랑에서 이루어졌다. 리디는 뒤샹에게서 강한 인상을 받지는 않았으나 잘생기고, 친절한 데다 프랑스의 샹송가수 아리스티드 브리앙이 유행시킨 모자를 멋지게 소화할 줄 아는 사람이었다. 리디에 대한 뒤샹의 첫인상은 "아, 그 여자요? 아주 멋졌소. 소박하고. 그때 못으로 머리를 고정한 것으로 기억하는데"라고 회고했다. 약간 냉랭했던 첫 번째 만남에도 불구하고 뒤샹은 며칠 후 프뤼니에라는 식당에 리디를 초대해 식사를 함께 했다.

부활절 휴가 중 며칠을 함께 보내기 위해 리디는 뒤샹을 가족 별장이 있는 에트르타로 초대했다. 파리로 돌아오자마자 뒤샹은 리디를 형 자크와 형수 가비에게 소개했다. 그로부터 며칠 후 뒤샹은 리디의 부모를 만나 결혼을 요청했다. 그들은 5월 초에 간략하게 약혼식을 치르고 6월 8일에 결혼식을 하기로 했다.[107] 결혼식 날짜가 결정되자 종교 문제가 불거졌다. 뒤샹은 신교 의식에 따르는 것에 대해 반대하지 않았다. 모든 면에서 두 사람은 아주 다르게 보였지만 리디는 뒤샹을 사랑했다. 뒤샹은 리디의 생각을 정면으로 부정하기보다 언어유희나 말장난으로 곤란한 상황을 모면하곤 했다. 리디는 "어떻게 그처럼 섬세한 영혼을 가진 사람이 그런 저속하고 비속한 말장난을 좋아할 수 있을까?" 하고 의아하게 생각했다.

결혼 후에 머물 곳을 마련하면서 어려움을 겪은 신혼부부는 라레 가의 아틀리에에서 잠정적으로 머물기로 했다. 그곳은 뒤샹이 뉴욕에서 돌아왔을 때 만 레이와 앙투안 페프스너의 도움을 받아 일시적으로 거주했던 곳으로 장소가 좁아 욕실과 아틀리에 사이의 경계를 없앴다. 뒤샹과 리디는 결혼 계약서에 서명하기 위해 공증인을 방문했다. 뒤샹은 계약서를 읽으면서 리디가 아버지로부터 매달 2,500프랑을 받는 것 외에 별다른 재산이 없다는 걸 알게 되었다. 그는 침착한 태도를 유지

107 1927년 6월 8일, 뒤샹과 리디 사라쟁-르바소르의 결혼

하고자 했지만 얼굴에 실망하는 빛이 역력했다.

6월 8일 뒤샹은 로엔그린 결혼행진곡이 울려 퍼지는 가운데, 아버지의 팔짱을 끼고 연단 앞에 서 있는 신부의 곁에 나란히 섰다. 축하객들은 당연히 뒤샹의 기상천외한 행동을 기대했는데, 정작 기상천외한 것은 고전적이고 부르주아적인 방식으로 결혼식을 치른 것이었다.

결혼식이 있은 지 이틀 후 파리에 도착한 캐리 스테타이머는 리디를 보고 대경

실색했다. 그녀는 뒤샹이 아주 뚱뚱한 여자와 결혼했다는 사실을 자매에게 전했다. 에티는 스티글리츠에게 뒤샹의 결혼을 알렸다. 캐리의 소식을 전해들은 맥브라이드는 야유 섞인 어조로 "뒤샹이 뚱뚱한 여자를 좋아했다면 왜 진작 캐서린 드라이어와 결혼하지 않았을까?" 하고 답신을 보냈다.

뒤샹과 리디의 관계는 1927년 여름이 지난 후 점점 악화되기 시작했다. 12월에 파리 법원에서 정해준 화해 기간이 지나고 뒤샹은 "결혼은 씁쓸한 실수였고, 두 사람이 공동으로 사는 삶을 다시 영위하지 않을 것이며, 혼자 살기를 원한다"고 선언했다. 그리고 1928년 1월 25일에 이혼을 선언했다. 그 이후 뒤샹은 완전히 체스에 몰두했다. 그에게 체스는 마약과도 같았다.

이혼 후 뒤샹은 메리 레이놀즈와 관계를 빠르게 회복했다. 그리고 그때부터 그녀와의 관계를 공개적으로 드러내기 시작했다. 1930년 8월, 뒤샹과 메리는 함께 휴가를 보냈고, 제네바에 있는 브란쿠시를 찾아가기도 했다.[108] 메리는 1932년부

108 1930년 여름 메리 레이놀즈와 함께 제네바에 있는 브란쿠시를 방문한 뒤샹

터 파리 14구에 위치한 몽수리 공원 근처의 알레 가 14번지에 정착했다. 그녀의 집은 파리 지식인들의 회합 장소가 되었다. 뒤샹과 로셰 외에도 그녀의 집에서 만날 수 있는 사람들은 브란쿠시, 만 레이, 브르통, 콕토, 페기 구겐하임, 미국의 소설가 주나 반스, 미국의 소설가 아나이스 닌, 아일랜드의 소설가 제임스 조이스, 아일랜드 태생의 프랑스 소설가 사뮈엘 베케트 등이었다.

〈큰 유리〉가 깨지다

1933년 6월에 뒤샹은 프랑스 체스 국가대표팀의 일원으로 영국 포크스턴에서 개최된 체스 대회에 참가했는데, 이것은 직접 참가해서 겨루는 것으로는 마지막 대회였다. 1934년부터 그는 원거리 통신 체스 경기에 몰두하기 시작했고, 이 분야에서 고수의 반열에 오르게 된다. 그는 이 대회에서 1939년까지 불패의 성적을 이어 갔다.

한편 1933년에 유럽을 방문한 드라이어는 뒤샹에게 〈큰 유리〉가 1927년 브루클린 미술관에 전시된 후 옮겨져 보관되던 창고에서 깨진 채 발견되었다는 소식을 알렸다. 미술관에서 코네티컷 주의 웨스트 레딩에 있는 드라이어의 집으로 운반하던 사람들의 부주의로 유리가 깨진 것이다. 그러나 소식을 들은 뒤샹은 아무렇지도 않다는 반응을 보였다. 당시 뒤샹의 마음은 완전히 체스에 가 있었다.

뒤샹은 11월에 뉴욕의 브루머 화랑에서 브란쿠시의 전시회가 새로 열릴 것이란 소식을 들었다. 브란쿠시는 자기 조각들을 미국으로 보내는 일과 설치 등을 뒤샹에게 맡겼다. 1933년 10월 25일 뒤샹은 일 드 프랑스호를 타고 뉴욕으로 향했다. 전시할 조각 대부분은 유럽에서 건너왔지만, 뒤샹은 뉴욕에 도착하자마자 브란쿠시 작품들을 소장자들 아렌스버그, 드라이어, 앤 클라크, 폴락 등에게서 빌리기로 했다. 이번에는 세관을 쉽게 통과해서 전시회는 별다른 문제가 없이 11월 17일에 열렸다. 총 58점의 작품이 세 전시장에 설치되었다.

전시회가 열린 날 『아트 뉴스*Art News*』지에는 뒤샹과의 인터뷰에 상당 부분 의존한 로리 에글링턴 기자의 장문의 기사가 실렸다. 기자는 프랑스 미술계의 현황을

알리기 위해 많은 질문을 했다. 뒤샹은 초현실주의를 "웃음을 자아내는 낭만주의, 자기 조롱의 낭만주의, 다른 사람과 대화를 나누는 중에 듣게 되는 것과 같은 종류의 지나친 논리화"로 규정했다. 그는 "붓질에 대한 사랑"에 완전히 빠져버린 그림의 경향을 강하게 비난했다. 회화의 양식에 관해 뒤샹은 이렇게 말했다.

> 양식이라고 하는 것은 정확히 프랑스인이 떨쳐 버려야 하는 것입니다. 반면 미국인은 양식을 뒤쫓는 일을 그만두어야 합니다. 왜냐하면 양식이라는 것의 의미는 전통을 따르는 것, 훌륭한 방식과 행동 모델에 집착하는 것이기 때문입니다. 하지만 이 모든 것은 미술작품의 목표와는 아무 관련이 없습니다.

미국에 체류하는 동안 뒤샹은 드라이어의 집에 방문하여 〈큰 유리〉의 훼손 정도를 살폈다. 수선해야 할 부분이 많아 이 작품의 수선을 다음 기회로 미루기로 했다. 브란쿠시 전시회가 끝나고 일주일 후 뒤샹은 파리로 돌아왔다.

〈녹색 상자〉

1934년 9월에 뒤샹은 에로즈 셀라비 출판사의 〈녹색 상자〉[109]를 구체화할 계획을 세웠다. 출판사의 주소는 뒤샹이 거래하던 미국 은행의 주소로 평화 가 18번지였다. 뒤샹은 말년에 아렌스버그에게 보낸 편지에서 〈녹색 상자〉의 제작을 취미로 규정했지만, 이는 그가 자신의 과거 작품들에 다시 관심을 갖는 계기가 되었다. 그는 "내가 가진 몇몇 생각을 그대로 표현하기 위해서는 그래픽 언어가 필요했다. 유리가 바로 그 언어였다. 하지만 설명이나 노트도 유익할 수 있다. 라파예트 화랑의 카탈로그에 포함된 사진처럼 말이다. 그것이 바로 〈녹색 상자〉의 존재 이유다"라고 회고했다.

봄과 여름에 그는 〈큰 유리〉와 관련된 작품들의 사진을 한데 모았다. 그것들은 〈커피 분쇄기〉[34], 〈처녀로부터 신부에 이르는 길〉[39], 〈초콜릿 분쇄기 No.1〉[48], 〈왼쪽 눈으로 한 시간 정도 (유리 다른 면에서) 자세히 쳐다보기〉[78], 〈목격자 안과 의사〉, 〈면

109 마르셀 뒤샹,〈녹색 상자〉, 1934년 9월 파리, 글을 적은 종이, 드로잉, 사진 녹색 상자, 33.2×28×2.5cm
300부 한정본 상자 위에 천으로 제목이 인쇄되었으며, 20부의 호화 장정본에는 펀치로 제목을 각인했다.
호화 장정본에는 얇은 구리판으로 마르셀 뒤샹의 이니셜 M.D.가 장식되었다.

110 〈녹색 상자〉의 내용물

사진, 데생, 작업노트 등 93점의 자료들을 정해진 순서 없이 상자 안에 넣었다.

지 번식)[86] 등이었다. 훌륭한 원판을 가지고 있었으므로 그것들을 흑백사진으로 인화하는 데 문제가 없었다. 이 작업이 가능했던 건 로셰가 뒤샹에게 1만 5천 프랑을 빌려주었기 때문이다. 〈녹색 상자〉에서 유일하게 컬러로 인화한 〈아홉 개의 사과 주물〉[53]에 사용된 유리를 좀 더 자세히 검토하기 위해 뒤샹은 〈녹색 상자〉 하나하나를 채색하면서 옛 스텐실 기법을 이용했다. 작업노트를 복제하기 위해 그는 "그 작업노트들을 가능하면 정확하게 재구성하고자 했다. 원본과 같은 잉크를 사용해 석판 인쇄를 하려고 했다. 원본과 같은 질의 종이를 찾기 위해 파리의 구석구석을 다 뒤졌다. 다음 단계에서는, 원본의 가장자리에 맞춰 내가 재단한 아연 원판을 사용하여 석판화를 300부 잘라냈다. 이것은 품이 많이 드는 작업이었으므로 사람을 따로 고용해야 했다"고 설명했다.

300부 한정본 상자는 제목을 천 위에 인쇄했으며, 20부의 호화 장정본에는 펀치로 제목을 각인했다. 호화 장정본에는 얇은 구리판으로 마르셀 뒤샹의 이니셜 M. D.가 장식되었다. 마지막으로 93점의 자료들인 사진, 데생, 작업노트를 정해진 순서 없이 상자 안에 넣었다.[110] 이렇게 해서 〈녹색 상자〉는 〈큰 유리〉를 이해하기 위한 설명서의 역할을 하게 되었다.

〈녹색 상자〉는 미국에서와 마찬가지로 파리에서도 대호평이었다. 뒤샹은 드라이어에게 호화 장정본 10부와 보급용 35부를 팔아 투자 비용을 이미 회수했다고 말했다. 하지만 뒤샹은 여전히 미술계 인사들과의 공식적인 접촉은 피하고 있었다. 그는 모마[111]의 초대 관장 알프레드 바 주니어[112]가 모던아트 50주년을 기념하는 전시회를 위해 〈계단을 내려가는 누드〉를 포함하여 자신의 작품 몇 점을 수소문하고 있다는 소식을 들었다. 그는 패치에게 보낸 편지에서 그 같은 상황에서 자기 작품을 전시하는 데 대해 거부한다는 입장을 표명했다. 〈계단을 내려가는 누드〉는 아렌스버그가 소장하고 있었는데 뒤샹은 그에게 편지를 보내 전시회에 출품하지 말 것을 요청했다.

111 1929년 맨해튼 5번가 730번지 헥셔 빌딩(사진 속 왼쪽 건물) 12층에 개관한 뉴욕 현대 미술관MoMA

모마는 릴리 블리스, 메리 퀸 설리반, 에비 올드리치 록펠러 세 여인에 의해 개관되었다. 블리스는《아모리 쇼》를 주최한
사람들 중 하나인 화가 아서 데이비스의 소개로 미술에 관심을 갖게 되었고, 설리반은 뉴욕에서 미술사를 강의하던
중이었다. 록펠러는 반 고흐의 슬픈 생애를 알고부터 미술에 관심을 가지게 되었다. 세 여인은 하버드 대학에 의뢰하여
알프레드 바를 관장으로 선임했다.

112 모마의 초대 관장 스물일곱 살의
알프레드 바 주니어

초현실주의

초현실주의자들에 의해 차용된 존재

1936년 12월 9일에는 알프레드 바가 주관한《환상적 미술, 다다, 초현실주의전》
이 모마에서 열렸다. 뒤샹은 총 11점을 출품했는데, 〈커피 분쇄기〉[34], 줄리언 레비
가 얼마 전에 구입한 〈신부〉[40], 만 레이가 사진으로 찍은 〈병걸이〉[56] 그리고 근래 수
선하여 복구한 〈세 개의 표준 짜깁기〉[49]와 〈회전 부조〉 등이 포함되었다. 뒤샹의 작
품이 많이 전시된 것은 미술계에서 뒤샹의 위상과 아울러 알프레드 바와의 관계에
변화가 있었음을 의미했다.

앨리스 룰리어가 운영하던 시카고 미술클럽에서는 1937년 2월에 뒤샹의 개인
전이 열렸다. 개인전에서는 미국인들이 소장하고 있던 작품들이 전시되었는데, 아
렌스버그의 소장품 〈계단을 내려가는 누드〉와 〈초콜릿 분쇄기〉, 월터 패치의 소장
품 〈기차를 탄 슬픈 청년〉[35]과 〈처녀로부터 신부에 이르는 길〉[39] 등이 포함되었다.
뒤샹은 시카고에서의 개인전을 중요하게 생각하지 않았다. 그때 뒤샹은 쉰 살이
되기 몇 달 전이었다.

브르통은 뒤샹을 초현실주의 진영으로 끌고 가려는 희망을 품고 있었다. 브르통
은 뒤샹에게 센 강가 31번지에 곧 문을 열게 될 그라디바 화랑의 출입문[113] 설계를
부탁했다. 뒤샹은 출입문의 유리 속에다 화랑으로 들어오면서 포옹하는 부부의 실
루엣을 넣었는데, 이 문은 1938년에 화랑이 문을 닫을 때 뒤샹의 요청에 따라 파괴
되었다.

당시 브르통과 뒤샹의 관계는 좋은 편이었지만 뒤샹은 브르통이 친구와 공모자
들을 끌어들이는 그런 종류의 유희를 좋아하지 않았다. 뒤샹은 피카비아와 마찬가
지로 초현실주의 이념에는 동조하지 않았다. 뒤샹이 보기에 브르통은 셔츠를 갈아
입듯이 자기 생각을 바꾸는 카멜레온주의자였다. 그들 사이에는 일치를 보지 못
하는 주제들이 많았다. 개인주의적이고 다른 사람들과의 관계에서 일정한 거리

113 마르셀 뒤샹, 〈그라디바를 위한 문〉, 1968, 198 × 132cm
뒤샹은 센 강가 31번지에서 곧 문을 열게 될 그라디바 화랑 출입문 설계를 부탁받았다.
뒤샹은 출입문의 유리 속에다 포옹하는 부부의 실루엣을 넣었는데, 이 문은 1938년에 화랑이 문을 닫을 때
뒤샹의 요청에 따라 파괴되었다. 원래의 것이 사라진 후 1968년에 플렉시글라스로 새로 제작했다.

를 두는 편인 뒤샹과 거드름을 피우고 명령하기를 좋아하는 브르통은 결코 잘 어
울릴 수 없었다. 브르통은 자기 생각과 활동의 정당성을 내세워 다른 사람들을 설
득하기를 좋아했던 반면, 뒤샹은 다른 사람들이 마음대로 행동하고 말하게 놔두
는 편이었다. 뒤샹은 "생각건대 브르통은 극단적인 이기주의 현상, 이기주의적 야
심, 그러니까 경이로운 지배자 네로 같은 존재였다고 말할 수 있다. 나로 말할 것
같으면, 그와 관계를 맺으면서 그를 거북하게 만들지 않았다. 왜냐하면 나는 단어
의 고유한 의미에서 초현실주의자, 곧 현실을 초월한 자가 아니었고, 심지어는 야
심도 가지고 있지 않았기 때문이다. 한 유파의 우두머리가 되는 것보다 더 나를 불
편하게 하는 건 없었다! 내 생각으로 우선 그것은 아무 의미가 없는 것이다. 다름으

로 3-40년 동안 그런 입장을 유지한다는 건 터무니없는 야심의 소산이다. 우두머리가 되려면 카리스마, 뻔뻔함 등을 지녀야 한다. 한데 브르통은 그 역할을 아주 잘 해냈다"고 했다.

뒤샹은 초현실주의의 주동자를 언급할 때마다 항상 비꼬는 태도를 취했다. 그는 "나는 초현실주의자들에 의해 차용된 존재였다. 그들은 나를 좋아했다. 브르통도 나를 좋아했다. 그들은 내가 품고 있던 생각을 신뢰했다. 그 생각이 반초현실주의적인 것은 아니었다. 그렇다고 해서 그 생각이 초현실주의적인 것도 아니었다"고 했다. 따라서 뒤샹은 초현실주의 조직에서 축출당하지 않았는데, "나를 파문하기는 어려웠을 것이다. 왜냐하면 내가 초현실주의 선언에 서명하지 않았으니까." 뒤샹은 "나는 소위 누군가를 설득하는 그런 야심가가 못 되었다. 나는 남을 설득하는 일을 좋아하지 않았다. 우선 그건 피곤한 일이다. 그리고 그런 행동은 대부분의 경우 아무짝에도 쓸모없는 일이다"라고 했다.

《국제 초현실주의전》

1937년 말, 『보자르Beaux-Arts』지의 운영자이자 프랑스의 미술사학자 조르주 윌당스탱이 브르통에게 포부르 생토노레 140번지에 위치한 자기 소유의 넓은 화랑에서 전시회를 열자는 제안을 했다. 브르통과 엘뤼아르는 1938년 1월에 대규모 전시회를 열기로 합의했다. 브르통은 뒤샹에게 전시회 설치에 참여해줄 것을 요청했다. 달리와 막스 에른스트는 특별 위원으로 참여했고, 만 레이는 조명 책임자로 참여했다. 뒤샹은 만 레이, 에른스트, 앙드레 마송, 쿠르트 셀리그만 등과 함께 화랑을 장식했다.[114] 《국제 초현실주의전》은 1938년 1월 17일에 열렸다.

사람들은 전시장 입구에 설치된 달리의 〈비 내리는 택시〉를 보고 어리둥절했다. 그것은 프랑스 구식 택시였는데, 운전석에는 돔발상어의 머리를 한 마네킹이 있고 뒷좌석에는 금발의 마네킹이 이브닝드레스 차림으로 꽃상추와 양상추 사이에 앉아 있었다. 택시 안에는 파이프를 통해 물이 뿌려졌는데 2백여 개의 달팽이들이 빗속을 기어 다녔다. 화랑 안에 마련된 초현실주의자의 거리에는 양쪽으로 나란히

114 1938년 1월 17일, 파리의 포부르 생토노레 140번지에 위치한 화랑에서 개최된
《국제 초현실주의전》
뒤샹은 여러 예술가들과 함께 전시회장을 장식했다.

115 앙드레 마송, 〈새장을 쓴 마네킹〉, 1938
마송은 마네킹에 사디즘적인 특징을 부여했다.

116 마르셀 뒤샹, 〈에로즈 셀라비〉
뒤샹은 마네킹에 자신의 모자와 저고리를
입히고, 주머니에 붉은 전구를 꽂았다.

열여섯 명의 예술가들에 의해 꾸며진 열여섯 개의 마네킹이 서 있었다. 각 마네킹
은 새장으로 머리를 장식하고 검은색 벨벳 띠로 입을 가렸는데 앙드레 마송의 작
품이었다.[115] 볼에 눈물이 흐르고 속에 감춘 파이프를 통해 머리에 비누 거품이 나
오게 한 것은 만 레이의 작품이었으며, 유리 뱃속에 금붕어가 왔다 갔다 하는 마네
킹은 레오 마의 작품이었다. 뒤샹의 마네킹[116]은 남성용 모자를 착용하고 셔츠를
입고 타이를 맸으며 재킷을 입었다. 가슴에 달린 주머니에서는 붉은 전구가 반짝

거렸고, 허리 아래는 벌거벗은 모습이었다. 벽에는 파란색 에나멜로 파리의 거리 명칭들이 적혀 있었다. 실제의 명칭도 있었지만 대부분 가상의 것들이었다.

뒤샹은 화랑을 환상적인 초현실주의자들의 동굴로 만들었다. 천장에 1,200개의 석탄 자루를 매달았는데 실제 석탄이 아니라 신문지를 구겨 넣어 석탄처럼 보이도록 한 것이었다. 원래는 우산 100여 개를 펴서 장식하려고 했으나 우산을 확보하는 것이 쉽지 않아 석탄 자루로 대체했다. 하나밖에 없는 등이 석탄 자루 사이로 켜졌으므로 실내가 아주 어두웠다. 전기 장치를 통해 사람이 그 앞에 서면 자동적으로 불이 켜지게 하려고 했지만 기술 부족으로 이루지 못했다.

전시회에는 14개국에서 참여한 60여 명의 작품들로 가득 찼다. 그중 독일 태생의 스위스 예술가 메레 오펜하임의 〈오브제〉가 사람들의 관심을 끌었다. 뒤샹은 다섯 점을 출품했는데 로셰로부터 빌린 〈아홉 개의 사과 주물〉[53], 〈회전하는 유리판(정밀 과학)〉[87], 만 레이로부터 빌린 〈병걸이〉와 〈약국〉[55], 그리고 레디메이드 〈창문〉이었다.

페기 구겐하임

브르통이 《국제 초현실주의전》 개막을 알리기 몇 시간 전에 뒤샹은 메리 레이놀즈와 생-라자르 역에서 런던행 열차에 몸을 싣고 있었다. 그는 "전시회 개막 이전에 필요한 모든 일을 다 마쳤다. 게다가 나는 베르니사주(미술 전람회 개최일 또는 전날의 특별초대)를 끔찍이 싫어했다"고 했다. 실제로 뒤샹은 페기 구겐하임[117]에게 장 콕토 전시회를 개최하는 일을 도와주기로 약속한 참이었다.

미국의 부유한 가정에서 태어나 성장한 페기는 어려서부터 아버지를 따라 자주 여행했으며, 아버지가 타이타닉 호에 승선했다가 배가 침몰하여 사망하자 미국보다는 유럽에 거주하기를 원했다. 그녀에게는 오빠가 일곱 명이나 있었고, 사업이 악화될 때 아버지가 타계했으므로 그녀에게 남겨진 유산은 45만 달러에 불과했다. 물론 많은 돈이었지만 사람들이 그녀를 백만장자라고 말한 것은 제대로 알지 못하고 한 말이었다. 미술에 관심이 많았던 페기는 1938년 1월 24일 런던의 코크 가

30번지에 '젊은 구겐하임' 화랑을 오픈했다.

페기는 한 해 전 파리에 갔을 때 열정적인 기질의 전남편 로런스 베일을 통해 뒤샹의 애인 메리 레이놀즈를 만났는데, 베일은 과거에 메리와 정을 통한 사이였다. 페기는 메리의 친구가 되었지만 메리보다는 오히려 뒤샹에게 관심이 많았다. 뒤샹은 이성적으로는 페기를 멀리하면서도 미술에 관한 사업에서만큼은 도우려고 했다. 뒤샹은 그녀에게 장 콕토를 소개했다. 장 콕토의 개인전은 런던에서 1938년 1월 24일에 열렸다. 페기는 말했다.

그 당시 나는 미술에 관해 아무것도 몰랐다. 뒤샹이 날 교육시켰고, 그가 없었다면 난 어떻게 되었을지 모른다. 그는 먼저 추상 미술과 초현실주의 미술의 차이를 가르쳐주었다. 그 다음으로는 많은 예술가들을 소개해주었다. 그들은 뒤샹을 아주 좋아했다. 나를 모던아트의 세계로 이끌어준 데 대해 뒤샹에게 감사해야 한다.

117 페기 구겐하임

5부

2차 세계대전
이후의 뉴욕

예술가들의 도피처

프랑스가 독일에 항복하다

1939년 말 유럽에서는 전쟁 분위기가 감돌았다. 8월에 독일과 소련의 불가침조약이 체결되었다. 9월 1일에 히틀러의 군대가 폴란드를 침공했고, 이틀 뒤인 9월 3일 프랑스와 영국이 독일에 선전포고를 했다. 뒤샹과 메리는 프랑스 남부 엑상프로방스에서 휴가를 보내고 있었다. 그들은 12월 중순에 파리로 돌아왔다.

뒤샹은 페기 구겐하임과 재회했다. 그녀는 두 사람의 집에 묵으면서 뒤샹의 시간을 많이 빼앗았다. 페기는 런던에 개업한 화랑을 폐업했는데, 화랑보다는 미술관을 개관할 큰 계획을 가지고 있었다. 그녀는 영국의 시인이자 미술사학자 허버트 리드를 고용하여 그로 하여금 모던아트에 관한 예술가와 미술품에 관한 자료를 수집하도록 했다. 메리를 돕고 있던 캘리포니아 주 출신의 화상 하워드 퍼첼과 함께 뒤샹이 페기의 광적인 작품 구매에 동참했다. 뒤샹은 페기에게 파리의 유명 예술가와 화랑을 소개했다. 몇 달 안에 페기는 4만 달러에 해당하는 작품을 구입했는데, 브라크, 레제, 파울 클레, 칸딘스키, 그리스, 피카비아, 글레이즈, 피에트 몬드리안, 미로, 에른스트, 탕기, 달리, 데 키리코, 르네 마그리트, 만 레이, 세베리니, 발라, 테오 판 두스뷔르흐 등의 작품이었다. 조각으로는 브란쿠시, 헨리 무어, 자크 립시츠, 알베르토 자코메티, 아르프, 페프스너 등의 작품을 구입했다. 피카소는 페기의 방문을 달가워하지 않았고, 브란쿠시는 그녀와 흥정하기를 원치 않았다. 페기의 말로는 자기가 브란쿠시와 여러 차례 섹스를 했는데도 〈공간의 새〉를 4천 달러에 사라고 한다면서 비싼 가격이라고 투덜거렸다.

독일 군대가 1940년 4월 8일에 덴마크와 노르웨이로 진군했고, 5월 10일에 네덜란드와 벨기에로 진군했다. 5월 14일에는 프랑스의 마지노선이 세당에서 무너졌다. 페기가 브란쿠시의 아틀리에에서 그와 함께 점심식사를 하면서 〈공간의 새〉를 구입할 때 독일군이 파리를 향해 진군한다는 소식을 들었다. 뒤샹은 프랑스의

남서쪽 대서양 연안에 있는 아르카숑으로 갔으며, 달리와 갈라 부부, 그리고 몇몇 예술가들도 이미 그곳에 거주하고 있었다. 메리가 며칠 후 그곳으로 왔고, 쉬잔과 장 크로티 부부도 그곳이 안전하다고 판단하여 오게 되었다. 그들은 프랑스가 독일에 항복했다는 소식을 라디오를 통해 들었다.

독일군이 파리를 점령한 건 1940년 6월 14일이었다. 뒤샹은 7월 중순 아렌스버그에게 보낸 편지에 "지금 프랑스의 상황은 제가 염려하는 것보다 더욱 심각합니다. 아르카숑은 점령 지역에 위치하고 있지만, 시민들의 생활은 독일인의 간섭을 별로 받지 않는 편입니다. 벨기에와 북쪽으로부터 피난민이 많이 왔다 갔으며, 이곳에 오는 독일인들은 쉬러 오는 것 같습니다. 저는 작업을 하고 있습니다. 앨범 제작을 앞당길 생각입니다"라고 적었다.

아르카숑과 파리 사이의 철로가 두절된 점을 제외하면 뒤샹이 겪는 어려움은 대부분 경제적인 것이었다. 그는 로셰에게 보내는 편지에 "우리들은 9월까지 이곳에 머물 것이네. 자네는 충분한 돈을 가지고 있지? 쉽게 돈을 동원할 수 있지 않나? 미국에서 돈을 확보하는 데 어려움이 있다네. 방법이 있을까?"라고 했다.

9월 초 독일의 전투기가 무차별 폭탄을 투하하면서 런던을 잿더미로 만들 때 뒤샹과 메리는 파리로 돌아왔다. 메리의 집은 파괴되지 않은 채 무사했고, 뒤샹과 로셰가 공동으로 구매하여 메리 집에 보관했던 브란쿠시의 조각들도 안전했다.

한편 만 레이는 나치가 점령한 파리를 빠져나오느라 어려움을 겪었다. 겨우 기차를 타고 리스본으로 갔는데, 그곳은 이미 피난민으로 가득했으며, 도시 전체가 아수라장이었다. 그래도 그는 운이 좋게 미국으로 떠나는 배에 승선할 수 있었다. 만 레이는 파리에서 그린 그림을 두 상자에 넣어두었는데 그것들이 전쟁 통에 사라지지 않을까 몹시 염려되었다. 뒤샹은 1941년 4월 27일에 만 레이에게 편지를 보냈는데, 아드리엔느가 그림을 잘 보관하고 있으며, 자동차는 나치에게 빼앗기기 전에 일찌감치 팔았다고 전해주었다. 만 레이는 캘리포니아 주에서 패션 사진가로 조금씩 성공하고 있었다.

휴대용 미술관

뒤샹은 미국의 미술사학자 제임스 존슨 스위니에게 "책을 만들려고 생각했지만, 그 생각이 마음에 들지 않았습니다. 그래서 상자라는 아이디어를 떠올린 것입니다. 상자 안에 과거의 모든 작품을 넣어, 축소된 미술관처럼 만드는 것입니다. 이런 이유로 상자를 가방 속에 넣으려고 한 것입니다"라고 설명했다.

앞서 제작한 〈녹색 상자〉[109]와 달리 과거에 제작한 작품들을 소형으로 상자 안에 담아 운반할 수 있는 '휴대용 미술관'으로 제작하는 것인데, 기술적인 문제는 자신이 있었지만 실질적인 문제는 돈이었다. 그는 〈모나리자〉에 수염을 그려넣은 〈L.H.O.O.Q.〉[83]의 원본과 수표를 이용한 레디메이드 〈창크 수표〉[84]를 아렌스버그에게 사라고 권하면서 100달러가 너무 비싼 가격이라고 생각하는지 물었다. 뒤샹의 작품 대부분을 사들인 아렌스버그는 이상하게도 그것만큼은 100달러에 구입하려 들지 않았다.

뒤샹은 1941년 1월 1일, '마르셀 뒤샹의 또는 마르셀 뒤샹에 의한, 에로즈 셀라비의 또는 에로즈 셀라비에 의한'이란 제목이 붙은 첫 번째 호화본 상자를 완성했다.[118] 그것은 가죽 가방에 넣을 수 있도록 제작한 것이다. 서류에는 상자에 대한 묘사가 이렇게 적혀 있었다.

> 가죽으로 된 착탈식 상자(40×40×10cm), 컬러로 원본에 충실한 복제품, 데쿠파주, 압인 인쇄물, 또는 유리의 축소 모형, 그림, 수채화, 데생, 레디메이드 등이 포함됨. 이 작품들(69점의 소형 사진)은 대부분 1910년에서 1937년 사이에 창작된 마르셀 뒤샹의 전체 작품에 해당함.

원본이라는 증명서와 함께 출시될 상자는 모두 20부로 한 부의 가격은 5,000프랑으로 책정되었다. 가죽 가방을 열고 수직으로 선 나무 상자 뚜껑을 양옆으로 잡아당기면 뒤샹의 중요한 작품들이 나타났다. 〈큰 유리〉[99](그녀의 녹신자들에 의해 벌거벗겨진 신부, 조차도)의 이미지를 투명한 셀룰로이드에 찍은 사진이 중앙에 있고, 왼쪽

118 마르셀 뒤샹, 〈가방 안에 있는 상자〉, 1941/1966, 40.7×38.1×10.2cm
이것은 운반할 수 있는 휴대형 미술관과 같았다.

에 〈신부〉와 〈빠른 누드들에 에워싸인 킹과 퀸〉[36]이 있으며, 오른쪽에는 〈아홉 개의 사과 주물〉과 〈금속테 안에 물레방아를 담은 글라이더〉[52]가 있었는데 마찬가지로 투명한 셀룰로이드에 인화한 사진이었다. 〈큰 유리〉를 특별히 부각한 〈가방 안에 있는 상자〉는 운반할 수 있는 휴대형 미술관과 다름이 없었다. 뒤샹은 1월 7일에 로셰에게 보낸 편지에 "계획했던 상자를 제작했네. 자네를 위해 한 점 보관하겠

네"라고 적었다. 그는 "아주 어려운 상황이지만 기아 상태는 아닐세. 나는 상자 몇 개를 제작하는 일을 하고 있는데, 상자 하나를 제작하는 데 3주가 걸리네. 이것을 팔고 싶지만, 이곳에는 기껏해야 두 명 정도의 고객을 확보할 수 있겠군. 지금은 호화본을 만들고 있는데, 상자에 붙일 가죽 찾기가 어려운 상황이네"라고 적었다.

　뒤샹은 첫 번째 〈가방 안에 있는 상자〉를 페기에게 팔았다. 페기는 그때 프랑스 영토 알프스 산 아래 므제브에서 전남편 베일의 일곱 자녀와 함께 살고 있었다. 자녀들 중 페기가 낳은 자식은 둘이었다. 한편 베일은 새로운 아내 케이 보일과 따로 살고 있었다.

미국으로의 도피

1940년 이래 아렌스버그는 뒤샹을 미국으로 오게 하기 위해 모든 인간관계를 동원했다. 드라이어와 메리의 남동생인 시카고의 유능한 변호사 프랭크 브룩스 허바체크도 같은 목적으로 노력을 기울였다. 아렌스버그는 로스앤젤레스에 있는 프랜시스 베이컨 도서관의 미술 담당 큐레이터로 하여금 뒤샹을 초청하도록 서류를 꾸몄는데, 도서관은 아렌스버그의 소장품을 관리하고 있었다. 아렌스버그는 워싱턴에 있는 친구를 통해 뒤샹이 비자를 받을 수 있도록 신청서를 제출했다. 문제는 뒤샹이 안전하게 프랑스를 빠져나오는 것이었다. 뒤샹은 〈가방 안에 있는 상자〉 제작을 위해 준비한 재료를 함께 가지고 가려고 했다. 그는 독일 공무원에게 1,200프랑의 뇌물을 주고 마르세유로 치즈를 구입하려 갈 수 있도록 조처를 취하게 했다. 1941년 봄 세 차례에 걸쳐 치즈를 구입했으므로 공무원은 그가 마르세유로 갈 때 질문을 하지 않았다. 그는 가방에 치즈 대신에 〈가방 안에 있는 상자〉 50개를 제작할 수 있는 재료를 담고 4월에 그르노블로 가서 로셰와 페기를 만났으며, 그곳에서 여권을 신청했고, 페기의 도움으로 〈가방 안에 있는 상자〉 재료를 미국으로 보낼 수 있었다. 당시 페기는 자신이 구입한 미술품들을 그르노블 미술관에 보관하고 있었다. 페기는 미술관 관장이 도움으로 자기가 타던 자동차도 미술품 목록에 넣어 미국으로 운반했다.

7월에 페기는 사랑을 주고받던 막스 에른스트와 함께 미국으로 가기 위해 리스본으로 떠났다. 에른스트는 국적이 독일이었으므로 전쟁이 발발하자 적국자란 이유로 수개월 동안 감금되었으며, 1940년에는 체포된 적도 있었다. 에른스트는 1937년에 프랑스로 온 후 아비뇽 북쪽에서 영국인 화가 레오노라 캐링턴과 동거하고 있었는데, 캐링턴은 에른스트가 체포된 후 과음하기 시작하여 그가 구금에서 풀려나 집으로 돌아왔을 때는 브랜디를 마시기 위해 독일인에게 집을 헐값에 팔아치운 후였다. 에른스트는 캐링턴을 알코올 중독자 수용소에 넣었다. 캐링턴은 나중에 마드리드로 갔으며, 그곳에서 정신질환을 일으키고 정신병원에 입원하고 말았다. 애인도 돈도 없는 상태에서 파리에 고립된 에른스트는 페기의 사랑을 거부하지 않았다. 페기는 자신이 소장한 모든 미술품을 뉴욕으로 발송한 뒤 에른스트에게 뉴욕으로 가자고 권했고, 에른스트는 선뜻 응했다.

행정 서류가 구비될 때까지 기다려야 했던 뒤샹은 1년이 지나서야 미국으로 출발할 수 있었다. 뒤샹은 메리가 자신에게 오도록 종용했지만 허사였다. 메리는 1941년 초부터 베케트, 뷔페, 쉬잔, 피카비아와 함께 나치 체제의 박해를 받던 사람들의 도주를 돕고 또 동맹국들에게 유익한 정보를 수집하던 저항운동에 관여하고 있었다. 메리는 조직원들로부터 '친절한 메리'라는 암호로 불렸다. 1942년 포로가 되었다가 독일에서 탈주한 프랑스의 화가 장 엘리옹은 메리의 집에서 열흘간 숨어 지냈다고 훗날 술회했다. 가브리엘 뷔페는 "메리의 집에서 그녀만이 유일하게 서류와 신분증을 갖추고 있었다"고 했다.

여동생 이본 부부와 함께 사나리-쉬르-메르에 머물고 있던 뒤샹은 경제적으로 도움을 주는 친구 로셰를 만나기 위해 수차례 자유지역에 갔다. 로셰는 보발롱에 있는 한 학교에서 어린이들에게 영어와 체스를 가르쳤다. 1941년 여름 생-라파엘에서 두 사람이 재회했을 때, 로셰는 뒤샹이 아픈 것을 알았다. "뒤샹은 폐가 좋지 않았고, 계속해서 시력이 떨어지고 있었다. 그가 약간 의기소침해 있는 걸 처음으로 보았다"고 했다. 뒤샹은 여전히 체스에 열정을 보이고 있었다.

1941년 10월에 뒤샹의 건강은 호전되었다. 그는 "내 눈은 씻은 듯이 나았다. 전

과 똑같았다! 이제 희미한 것이 없다"고 했다. 뒤샹은 로셰에게 진 빚을 처리하기 위해 그에게 〈가방 안에 있는 상자〉에 넣을 구운흙으로 만든 소변기의 소형 모델을 팔려고 했다. 그러나 로셰는 마음에 들어 하지 않았고 "나는 뒤샹의 데생을 더 선호하는 편이다"라고 했다. 로셰의 망설임에도 불구하고 뒤샹은 그에게 보낸 편지에 "소변기를 자네에게 보낼 작정이네. 그것을 본 후 간직할 것인가의 여부를 드니즈와 함께 결정할 수 있을 걸세. 자네가 드니즈에게 이것이 앞으로 계속될 하나의 방향을 보여주는 징조는 아니라고 말한 건 아주 잘 한 일일세"라고 적었다.

1942년 5월에 뒤샹은 미국으로 가기 위한 비자를 얻는 데 성공했다. 그는 5월 14일에 모로코로 떠나는 소형 증기 기관선에 몸을 싣는다. 1942년 6월 25일 뒤샹은 드디어 뉴욕에 도착했다. 2주 후 『타임스 매거진Times Magazine』의 기자에게 "내가 했던 열세 번의 대서양 횡단 여행 가운데서 이번 유람 여행이 가장 훌륭한 것"이었다고 했다. 한편 뒤샹은 메리가 중심이 된 저항운동 조직이 게슈타포에게 발각되었다는 사실을 아직 모르고 있었다. 여름이 끝나갈 무렵 이 조직에 속해 있던 다수의 행동대원들이 처형되었고 겨우 목숨을 부지한 메리는 9월에 가서야 전선을 넘을 수 있었다. 우여곡절 끝에 메리는 12월에 피레네 산맥을 넘어 마드리드를 거쳐 1943년 1월 6일에 미국에 도착했다.

망명 지식인들의 만남의 장소

뉴욕은 초현실주의자들의 도피처였다. 브르통 부부와 다섯 살 난 딸은 페기 구겐하임의 도움을 받아 뉴욕으로 올 수 있었다. 마송, 빅토르 브라우너, 오스카 도밍게스, 한스 벨머, 레제, 로베르토 마타, 이브 탕기, 그리고 에른스트도 뉴욕으로 피신했다. 초현실주의 예술가들뿐만 아니라 샤갈과 몬드리안을 포함해 많은 예술가들이 미국으로 피신했으며, 작가와 미술품 딜러들도 미국으로 왔다.[119]

레제와 몬드리안이 미국에서의 생활에 흠뻑 빠진 것과 달리, 브르통은 자기를 맞아준 나라의 언어를 이해하지 못했다. 구겐하임은 "브르통은 미래를 생각했다. 그러므로 그는 영어를 한마디도 배우지 않겠다는 결심을 포기하지 않았다"고 했

119 뉴욕으로 망명한 예술가들, 1942년경

앞줄 왼쪽부터 스탠리 윌리엄 헤이터, 레오노라 캐링턴, 프레데릭 존 키슬러, 쿠르트 셀리그만,
둘째 줄, 막스 에른스트, 아메데 오장팡, 앙드레 브르통, 페르낭 레제, 베레니스 애벗,
셋째 줄, 지미 에른스트(막스 에른스트의 아들), 페기 구겐하임, 존 페런, 마르셀 뒤샹, 피에트 몬드리안

다. 1942년 3월에 '프랑스인에게 보내는 미국의 소리' 방송 프로그램의 뉴욕 책임자 피에르 라자레프 기자는 브르통에게 아나운서 일을 부탁했다. 브르통은 프랑스에 전해질 소식과 격려문의 텍스트를 낭독하는 데 일조하게 되었다.

뉴욕에 도착한 뒤샹은 처음 몇 달은 페기가 구입한 호텔에서 지냈다. 헤일 하우스로 불린 이 호텔은 이내 망명 중인 지식인들의 만남의 장소가 되었다. 시카고에서 아내 제니아와 함께 왔던 전위 작곡가 존 케이지가 처음 뒤샹을 만난 곳도 바로 그곳이었다. 케이지는 그곳에서 뒤샹 외에도 페기의 남편 에른스트, 몬드리안, 브르통, 스타인 작사에 의한 오페라 「3막의 4인의 성자聖者」를 작곡한 바실 톰프슨, 1920년대 미국 전 대륙을 휩쓴 불멸의 스트리퍼 집시 로즈 리 등을 만났다.

케이지는 뒤샹이 레디메이드 사물을 사용한 것과 같은 방법으로 레디메이드 소리를 음악의 재료로 사용하여 우연에 의한 작곡을 했다. 케이지는 미국 젊은 예술가들에게 영향을 끼치고 있었는데, 그는 그들에게 예술의 근원이 주체적인 느낌과 창조적인 과정에 있는 것이 아니라 매일매일 일어나는 물리적 환경에 있다면서 예술의 목적은 "예술과 인생의 구별을 희미하게 하는 데 있다"고 했다. 웃는 사람에게 눈물이 나오게 만드는 것이 예술이라면서 "목적 없이 행위하고 … 인생을 긍정하고 혼돈을 질서 있게 바로 잡지 말 것이며, 창조 안에서 발전을 암시하지도 말 것이다. 우리가 사는 인생을 그대로 단순히 깨어있는 것으로 사람들이 자각한다면 그만이며 인간의 욕망을 그대로 따를 것이다"라고 했다. 뒤샹과 달리 케이지는 개념을 파괴하지 않고 오히려 확고하게 하려고 했다.

그르노블에서 미국으로 발송한 짐을 찾은 뒤샹은 〈가방 안에 있는 상자〉를 제작하기 시작했다. 뒤샹은 1940년부터 할리우드에 살고 있는 만 레이에게 "50개 상자를 만들 수 있는 재료를 가져왔네. 결합과 조립, 가죽으로 된 상자를 제외하고는 모든 작업이 다 끝났네. 20개는 원본 서명을 넣은 호화본이 될 것이고, 나머지 30개는 원본 서명을 넣지 않은 평범한 것이 될 걸세. … 자네 친구들 가운데 한두 명 구매자를 물색해볼 수 없을까? 원본 서명을 넣은 상자는 한 개당 200달러에, 그렇지 않은 건 100달러를 예상하고 있네. … 당장 문제가 되는 것은 10여 개의 상자를 만

들려면 수백 달러의 돈을 미리 투자해야 한다는 것이네. 지금 당장 50개용 가죽을 구입해두지 않으면 6개월 뒤에는 원하는 물량을 찾지 못할 수도 있으니까"라고 적었다.

뒤샹은 7번가 56번지에 정착했다. 키슬러가 그에게 21층 전망 좋은 커다란 방을 세놓은 것이다. 뒤샹은 프랑스어를 가르치는 일을 다시 시작했다. 그리고 그곳에서 22년 동안 지냈다. 그는 〈가방 안에 있는 상자〉를 계속 제작했다. 이 따분한 작업을 위해 뒤샹은 1933년에 처음 만났던 조지프 코넬에게 도움을 청했다. 코넬은 1931년 줄리언 레비 화랑에서 에른스트의 콜라주 작품 〈100개의 머리가 달린 여인〉을 본 뒤 예술가의 길을 걷기 시작했다. 코넬은 뒤샹과 작업하는 동안 뒤샹이 버린 재료와 물건들을 모았고, 그 후 두 사람은 공동 작업을 통해 아상블라주를 제작하기도 했다. 아상블라주assemblage란 프랑스어로 집합, 집적을 의미하며, 삼차원의 입체 작품을 제작하는 기법을 말한다. 입체주의의 콜라주에서 비롯되었지만, 콜라주가 평면적인 반면 아상블라주는 삼차원적이다. 1961년에 뉴욕에서 아상블라주 전시회가 열리기 훨씬 전에 코넬이 그런 작업을 한 것이다. 코넬이 버려진 물건들을 조립하여 작품을 제작하는 걸 보고 브르통은 그가 미국 예술가들 가운데 가장 초현실주의 예술가라고 칭찬했다. 코넬은 유리, 거울, 사진, 지도, 낡은 채, 파이프, 천체 지도, 호텔 카드, 색칠한 종이, 언어, 수수께끼 같은 사물들을 주로 사용하여 상자 안에 배열한 후 상자 앞에 유리를 덮었는데 뒤샹의 미학과 유사했다. 그의 상자 안에는 집, 가족, 어린 시절, 문학이 들어 있었으며, 어린 시절에 관한 추억과 잃어버린 세계에 대한 향수가 있었다.

뒤샹은 1943년 4월에 처음 제작한 〈가방 안에 있는 상자〉를 아렌스버그에게 보내면서 200달러에 살 수 있겠느냐고 물었다. 그는 뉴욕에 오래 머물 생각으로 이민국에 시민권을 신청했다. 아렌스버그 부부의 반응은 열광적이었다. "자네는 새로운 유형의 자서전을 창조했네. 이건 꼭두각시 인형극으로 재현된 일종의 자서전이군. 자네는 자네 과거의 꼭두각시 조종사일세."

《초현실주의의 첫 서류전》

1942년 10월 뒤샹은 브르통과 함께 최초의 대규모 초현실주의 전시《초현실주의의 첫 서류전》[120]을 기획했다. 전시장 네 개에 입체주의, 추상, 초현실주의 작품들을 전시했다. 에른스트, 탕기, 마그리트, 마타, 피카소, 클레, 데 키리코, 샤갈, 호안 미로, 아르프의 작품이 전시되었고, 데이비드 헤어, 윌리엄 배지오테스, 로버트 마더웰, 조지프 코넬 등의 작품도 전시되었다. 이 전시회의 카탈로그 표지를 뒤샹이 디자인했다. 전시회의 제목과 장소 등은 그뤼에르 치즈를 클로즈업한 사진을 사용한 카탈로그 뒷표지에 인쇄되었다.

전시장은 매우 독특했다. 프랑스의 한 전쟁구호협회가 있던 매디슨 가 저택의 대연회장 리모델링을 맡은 키슬러가 벽을 둥글게 만들고 환하게 전구를 사용했으며, 소리가 나도록 했고, 끈으로 천장과 바닥을 이어 그림이 공간에 떠 있게 만들었다. 뒤샹의 〈가방 안에 있는 상자〉[118]가 이곳에서 처음 공개되었다. 전시장에 구멍을 통해 들여다보는 곳이 있었는데 그곳을 통해 안을 보면 14개의 재생한 작품들이 하나씩 나타났다. 지하 터널과 흡사한 복도에 작품이 걸렸고, 2분 간격으로 기차 소리가 들렸으며, 소리와 더불어 칸막이가 흔들거리고 조명이 깜빡였다.

전시회가 열리는 날 뒤샹은 주최자들에게 알리지 않고 미술품 수집가 시드니 재니스의 열한 살 난 아들 캐럴에게 친구들과 함께 화랑에서 놀아달라고 부탁했다. 이 아이디어는 기대 이상으로 성공을 거두었다. 캐럴은 친구 6명을 데려와 화랑에서 놀았다. 정장 차림의 방문객과 반바지를 입고 미식축구용 헬맷을 쓴 채 뛰어다니는 아이들의 모습이 대조적이었다. 뒤샹은 습관대로 베르니사주에 참여하지 않고 드라이어에게 보낸 편지에 이렇게 적었다. "초현실주의 전시회가 어제 열렸고, 성공이었던 것 같습니다. 저는 전시회 장소에 있지 않았습니다. 이건 제 오랜 관행입니다. 들리는 말에 의하면 아이들이 그곳에서 아주 재미있었다고 하더군요."

120 《초현실주의의 첫 서류전》, 1942. 10. 14-1942. 11. 7

뒤샹이 카탈로그 표지를 디자인했는데, 전시회의 제목과 장소 등은 그뤼에르 치즈 조각 위에 인쇄했다.

금세기 미술 화랑

페기 구겐하임은 1942년 10월 20일에 57번가 웨스트 30번지에 '금세기 미술 화랑'을 개관하고, 며칠 후 자신의 소장품을 중심으로 전시회를 개최했다. 페기는 흰색 드레스 차림에 짝이 맞지 않는 귀걸이를 했다. 하나는 탕기가 만들어준 것이고, 다른 하나는 알렉산더 콜더가 만들어준 것이었다. 페기는 인사말을 통해 자신은 초현실주의와 추상미술 중간에서 공평하게 둘을 소개할 계획이라고 말했다.

뒤샹은 파리에서 콜더를 만난 적이 있는데, 그때 콜더는 브르통의 그룹에 속한 예술가들과 어울리고 있었다. 콜더를 위한 전시회가 1932년 파리의 비뇽 화랑에서 열렸을 때 뒤샹은 화랑에서 움직이는 그의 조각을 관람한 후 '원동력 가공물'이라고 불렀다. 뒤샹이 그렇게 부른 이유는 운동과 동기라는 두 가지 의미에서였다. 콜더는 모두 30점을 소개했는데 15점에 작은 모터를 부착하여 조각들이 움직이게 했다. 그는 쇳조각들에 밝은색을 칠한 후 균형 있게 철사에 매달았다. 조각에 운동을 더한 것이다.

금세기 미술 화랑을 통해 초현실주의 등 유럽 미술과 미국 추상표현주의가 접목되면서 미국 미술은 세계적인 미술로 부상하게 되었다. 페기는 1947년에 이 화랑을 닫은 후 베네치아로 옮겨 그곳에서 잭슨 폴록, 마크 로스코 등 미국 추상표현주의 작품을 유럽에 처음 소개했다. 그녀의 사후 소장품은 뉴욕 구겐하임 미술관에 기증되었다. 베네치아 구겐하임의 옛 저택은 현재 구겐하임 분관인 페기 구겐하임 미술관이 되었다.

1943년 페기는 잭슨 폴록에게 매달 150달러를 지불하고, 또 2,700달러에 상회하는 판매에 대해서는 60%의 금액을 지불하는 내용의 계약을 체결했다.[121] 이는 마타, 몬드리안, 퍼첼이 폴록을 강력하게 추천했기 때문이다. 페기는 1943년 11월, 금세기 미술 화랑에서 폴록의 개인전을 열었고 폴록은 뉴욕 추상표현주의 화가로 미술계에 두각을 나타냈다. 추상표현주의라는 용어는 원래 칸딘스키의 초기 작품에 사용했던 말로, 알프레드 비기 1929년 미국에서 전시 중이던 칸딘스키의 유동적인 초기 작품에 대해서 형식적으로는 추상적이나 내용적으로는 표현주의적이

121 페기 구겐하임의 의뢰로 1943년 12월에 제작한 벽화 앞에 서 있는 잭슨 폴록
폴록은 1948년부터 마루에 커다란 캔버스를 펴놓고 물감을 쏟으면서 그리는 소위 드리핑 기법을 만들어냈다.

라는 의미에서 추상표현주의라는 말을 사용했다. 그 후 1940년대에 『뉴요커*New Yorker*』지의 기자 로버트 코츠가 이 용어를 폴록과 데 쿠닝의 행위적인 회화에 사용함으로써 일반화되었다. 그러나 추상표현주의 회화는 뒤샹에게 너무나도 망막적이었다. 그는 "그것은 회화 문제에 대한 내 생각에 완전히 반하는 것이었다. 나는 미술의 본능적 순수함이라는 것을 전혀 믿지 않는다"고 했다.

한편 이 시기에 페기와 에른스트의 관계는 악화되었다. 에른스트가 미국의 젊은 화가 도로시아 태닝과 사랑에 빠졌기 때문이었다. 태닝은 훗날 에른스트의 유작 관리인이 되었다. 그녀는 2005년에 브륄에 개관된 막스 에른스트 미술관에 방대한 양의 작품을 기증했다. 에른스트가 자기 전시회를 위해 뉴올리언스를 방문하는 동안, 페기는 "마침내 20년 이상 억눌렀던 욕망"을 만족시켰다. "막스가 없는 동안 나는 처음으로 마르셀과 함께 그를 속였다. 20년 이상의 우정을 쌓아서 그런지 거의 근친상간과 같은 느낌이었다"고 페기가 술회했다.

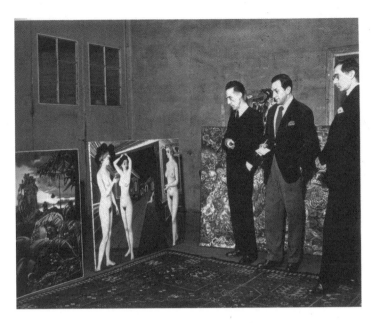

122 금세기 미술 화랑에서 개최하는《젊은 예술가들을 위한 봄 살롱》심사위원으로 참여한
마르셀 뒤샹, 알프레드 바 주니어, 시드니 재니스

에른스트가 태닝과 함께 애리조나 주로 도망치자, 페기는 초현실주의 예술가들
에게 환멸을 느꼈을 뿐만 아니라 초현실주의 자체에도 환멸을 느꼈다. 페기는 브
르통을 에른스트만큼 미워하기 시작했다. 페기가 여성 예술가들을 위한 전시회를
연 것에 브르통이 불만을 표출했기 때문이다. 브르통은 초현실주의는 남성 예술가
들의 소관이지 여성들과는 무관하다는 남성 우월적인 주장을 펼쳤다.

1943년 5월, 뒤샹은 몬드리안, 알프레드 바, 하워드 퍼첼, 제임스 스위니와 함께
금세기 미술 화랑에서 개최하는《젊은 예술가들을 위한 봄 살롱》심사위원으로 참
여했다.[122] 당연히 에른스트와 브르통은 제외되었다. 심사위원들은 모두 30명의
작품을 선정했는데 그들 가운데 폴록이 포함되었다. 폴록도 페기의 많은 섹스 파
트너 중 하나가 되었다. 이제 막 부상한 평론가 클레멘트 그린버그가 『네이션The
Nation』지에 폴록을 칭찬하고 나섰다.

배지오테스, 머더웰, 로스코, 스틸 등이 금세기 미술 화랑에서 개인전을 열었다. 이들에 의해 뉴욕에 추상표현주의와 컬러필드 페인팅Color-Field Painting이 탄생했다. 폴록은 금세기 미술 화랑이 1947년 문을 닫기 전까지 매년 개인전을 열었다.

뉴욕에서의 평온한 삶

머더웰, 데이비드 헤어, 아실 고키는 브르통의 그룹에 동조했고, 브르통과 반목한 마타만 따로 미국 예술가들을 자신의 중심으로 모이게 하여 그들에게 직접적으로 영향을 주었다. 마타는 초현실주의 자동주의 드로잉을 주로 가르쳤다. 초현실주의 예술가들은 인생의 변화를 원했지만, 미국 예술가들은 위대한 작품을 제작하고자 했으므로 피카소를 최고의 예술가로 꼽았고, 마티스와 미로의 영향을 받았으며, 초현실주의 외에도 유럽의 회화 경향을 두루 섭렵했다. 뒤샹의 눈에는 폴록, 데 쿠닝, 프란츠 클라인의 액션페인팅과 로스코, 스틸, 바넷 뉴먼의 컬러필드 페인팅 모두 망막적으로 보였으며, 인간의 내면세계를 표현하는 데는 전혀 미치지 못하는 것들로 간주했다. 그러나 1940년대 중반부터 이들의 활약이 두드러졌다. 뉴욕에서의 예술가들의 활약은 언론에 의해 연신 보도되었다. 따라서 뒤샹의 인기는 감소될 수밖에 없었다.

1943년 가을, 뒤샹은 〈큰 유리〉[99]를 코네티컷 주의 드라이어의 집에서 모마로 운송하는 일을 감독했다. 〈큰 유리〉는 모마에서 약 3년 동안 전시되었다. 모마의 관장 알프레드 바 주니어는 이 작품을 《미술과 진보전》에 포함시켰다.

『보그Vogue』지의 미술책임자 알렉산더 리베르만은 뒤샹의 과거 작품들에 매료되었다. 그는 《초현실주의의 첫 서류전》을 보고 뒤샹이 끈으로 전시장을 거미집으로 만든 설치에 감동했다. 그는 뒤샹에게 1943년 미국 독립기념일(7월 4일)에 발간할 『보그』지의 겉표지 디자인을 의뢰했다. 뒤샹은 디자인한 것을 들고 6월 중순 리베르만의 사무실에 나타났는데 그것은 미국의 국부 조지 워싱턴의 초상을 콜라주한 것이었다.[123] 그는 거즈를 사용하여 워싱턴의 얼굴 모습을 만들고 풀로 붙인 뒤 붉은 갈색빛 얼룩을 묻혔는데 피가 마른 것처럼 보였다. 핀으로 13개의 금빛 별을

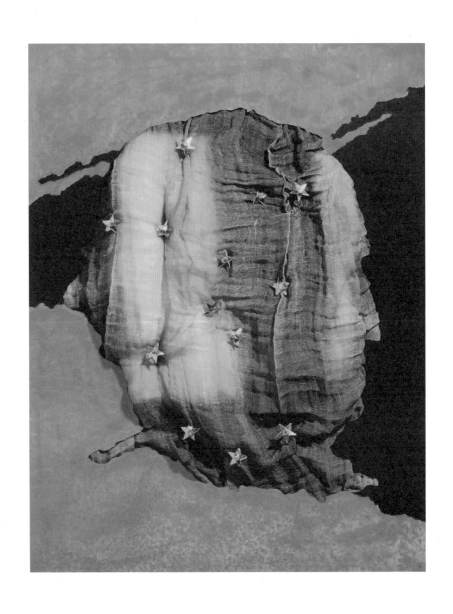

123 마르셀 뒤샹, 〈장르 우화 (조지 워싱턴)〉 1943
조립, 판자, 거즈, 못, 요오드, 금박, 별, 53.2×40.5cm
미국의 국부 조지 워싱턴의 얼굴 모습이면서 동시에 미국 지도를 나타낸 것이다.

2차 세계대전 이후의 뉴욕

거즈 위에 장식했는데, 이는 워싱턴이 통합한 주의 수를 의미했다. 거즈는 미국의 지도처럼 보였는데 리베르만은 그 형태를 나중에야 알 수 있었다. 뒤샹은 그것에 〈장르 우화〉란 제목을 붙였고, 누구든지 워싱턴의 초상인 줄 알 수 있었다. 〈장르 우화〉는 표지로 채택되지 않았다. 뒤샹이 리베르만에게 전화를 걸자 그는 몹시 부끄러워하면서 그것을 표지로 의뢰했던 것이 아니라고 변명하면서 수고비로 40달러를 보내겠다고 했다. 브르통은 그것을 300달러에 구입하여 『VVV』지의 표지로 사용했다. 44년 후 퐁피두센터에서 〈장르 우화〉를 50만 달러에 구입했다.

1944년은 몬드리안과 플로린 스테타이머가 사망한 해였다. 특히 플로린의 죽음은 뒤샹에게 충격을 주었다. 뒤샹은 그녀의 자매에게 보내는 편지에서 "내가 그녀의 그림과 성품에 얼마나 감탄해 왔는지 안다면, 그 슬픈 소식에 얼마나 큰 충격을 받았는지 이해할 겁니다. 내가 그림 분야에서 그녀의 마지막 뜻에 부합하는 무엇인가를 할 수 있을까요?"라고 적었다.

유럽에서는 상황이 급박하게 돌아가고 있었다. 여러 전선에서 독일 나치에 대한 공격이 감행되었다. 1944년 6월 6일에 연합군이 노르망디에 상륙했고, 7월에는 소련군이 폴란드, 발트 제국 등 동부전선에서 공격을 개시했다. 8월 15일 프로방스 주에 미군이 입성했으며, 마침내 8월 25일 파리가 해방되었다. 파리가 해방되었다는 소식을 듣고 메리가 파리로 돌아가겠다고 했다. 뒤샹이 그녀를 뉴욕에 붙잡아 두려고 애를 썼지만 소용없었다. 유럽에서 종전이 선언되고 난 뒤 6주 후인 1945년 3월, 메리는 그녀의 고양이와 제본소가 있는 알레 가로 돌아갔다.

메리가 파리로 떠나기 며칠 전 뒤샹을 대대적으로 다룬 『뷰View』[124]의 특집호가 발행되었다. 『뷰』는 시인 찰스 헨리 포드가 주간으로 있는 곳으로, 잡지의 표지는 뒤샹이 디자인했다. 먼지 쌓인 포도주병을 사진으로 찍은 후, 병의 입구에서 연기가 나오도록 하여 별이 빛나는 하늘을 떠다니는 내용의 표지였다. 뒤표지는 텍스트로 '담배 연기에서/그것을 내뱉는 입 냄새와/담배 냄새가/동시에 느껴질 때/두 가지 냄새는/앵프라맹스에 의해/서로 결합한다'였다. 앵프라맹스Inframince는 얇고 작다는 뜻으로 완벽한 실체가 없거나 눈에 보이지 않는 영역 혹은 가장자리를

124 마르셀 뒤샹이 디자인한
『뷰』특집호 앞표지와 뒤표지

125 《체스의 형상전》전시 리플릿, 1944

설명할 때 쓰는 말이다.

특집호에는 브르통이 쓴 「신부의 등대」라는 글이 영어로 번역되어 소개되었는데, 이 글은 10년 전에 『미노토르*Minotaur*』에 실렸던 것이다. 그 외에도 여러 사람들의 글이 실렸는데, 뷔페, 로베르 데스노스, 헨리 웨이스트, 만 레이, 시드니 재니스, 그리스계 미국 시인 니콜라스 칼라스, 모마의 회화 및 조각 부문의 디렉터 제임스 스롤 소비 등이었다. 특집호 중간에는 '앙리 로베르 마르셀 뒤샹 이미지 유충'이라는 제목이 붙은 키슬러의 정교하고 값비싼 접이식 종이가 철해져 있었다.

뉴욕에서 뒤샹은 평온한 삶을 살았다. 그는 1944년 12월 12일에 열린 줄리언 레비 화랑에서의 《체스의 형상전》[125] 같은 소규모의 그룹전에 참가했을 뿐이다. 그 전시회에 그는 고무장갑이 가미된 개인 휴대용 체스 판과 체스 말의 견본을 전시하기도 했다.[126]

126 마르셀 뒤샹, 〈고무장갑과 휴대용 체스 세트〉, 1944, 35.5 × 34.7 × 7.6cm
원래의 것은 사라졌고, 1966년에 새로 제작했다.

127 브르통의 새로운 저서 『비법Arcane 17』을 위한 뉴욕의 서점 진열장 장식, 1945

1945년 초 뒤샹의 작품은 미국인들에게 계속 흥미를 불러일으켰는데, 젊은 미술사학자 조지 허드 해밀턴은 예일 대학 화랑에서 뒤샹 삼 형제의 전시회를 열었다. 전시회가 가능했던 것은 드라이어가 1941년 소시에테 아노님의 소장품들을 예일 대학에 기증했기 때문이었다. 그해 1월에 제임스 존슨 스위니가 알프레드 바를 대신해 모마의 회화와 조각 분야의 책임자로 부임했다.

브르통의 새로운 저서 『비법Arcane 17』의 판촉을 위해 뒤샹은 마타, 브르통과 함께 5번가에 위치한 브렌타노 서점의 진열창을 장식했다.[127] 뒤샹은 여성 마네킹 하나를 설치하고, 마네킹에 하녀 앞치마를 입히고 허벅지에는 수도꼭지를 붙여 괴상하게 꾸몄다. '그녀의 말을 듣지 않으면 물이 수도꼭지에서 흐르지 않게 된다'는 경구를 상기하게 하는 이 작품은 〈게으른 수도꼭지 제조업자〉로 불렸다. 서점의 진열창에는 또한 마타가 그린 가슴을 모두 드러낸 여자가 장식되었다. 마타의 그림은 여성 단체의 격렬한 공격의 대상이 되었다.

미술 시장의 노예가 되지 않겠다

2차 세계대전이 종료되자 메리는 파리로 돌아갔고, 레제와 마송도 서둘러 파리로 돌아갔다. 샤갈도 뉴욕을 떠나는 데 미련이 없었다. 아내를 잃고 딸의 친구와 재혼했지만 젊은 아내가 바람이 나 그를 버렸기 때문이다. 에른스트는 여전히 태닝과 애리조나 주에 살고 있었고, 탕기는 미국 예술가 케이 세이지와 코네티컷 주에서 행복하게 살고 있었다.

뒤샹은 파리로 돌아갈 생각이 전혀 없었다. 그는 매일 네 시간 정도 방에 틀어박혀 체스를 연구하는 일에 몰두했다. 드니 드 루즈몽의 별장에서 여러 날을 보내기도 했다. 드 루즈몽이 화가로서 사람들에게 막 알려질 때 회화를 포기한 이유를 묻자 뒤샹은 웃으면서 자신은 그런 결심을 한 적이 없다고 대답했다. 그러면서 그는 아이디어가 고갈되어 그만둔 것이었으며, 자신을 반복함으로써 미술 시장의 노예가 되고 싶지 않았다고 했다.

캐서린 드라이어는 코네티컷 주 밀퍼드로 이사를 갔다. 뒤샹은 그녀의 새 집의 엘리베이터를 벽에 장식된 꽃무늬와 같은 모양으로 장식했다. 모마는 타계한 플로린 스테타이머를 기념하는 전시회를 1946년 가을에 계획하면서 뒤샹에게 초대 학예관이 되어줄 것을 의뢰했는데, 그 전시회는 뒤샹이 모마에 건의한 것이었다. 모마는 뒤샹에게 1년 동안 연구할 수 있는 비용을 주기로 했다. 모마의 책임자 스위니는 이사회에서 뒤샹의 〈처녀로부터 신부에 이르는 길〉[39]을 구입해야 한다고 주장하여 그것을 패치에게 1945년 12월에 구입했다. 이 작품은 뒤샹이 1915년에 패치에게 준 것으로 뒤샹의 작품이 미술관의 영구 소장품이 된 것은 모마가 처음이었다. 스위니는 뒤샹과 두 시간가량 인터뷰한 뒤 그 내용을 책으로 출간했다.

1946년 초 뒤샹이 활동은 더욱 축소되어 친구들의 소규모 활동에만 힘을 쏟았다. 그는 브르통의 시집 『산토끼로부터 지켜진 어린 체리나무Young Cherry Trees Secured

128 브르통의 시집 『산토끼로부터 지켜진 어린 체리나무』의 표지, 1946

Against Hares』(1946)의 표지를 디자인했다. 자유의 여신상의 얼굴을 브르통의 얼굴로 대체하였는데, 미국에 동화되기를 거부한 프랑스 시인을 미국의 상징과 연결한 것이다.[128]

뒤샹은 또한 독일의 화가이자 전위영화의 선구자 한스 리히터가 1944-46년에 콜더, 에른스트, 레제, 만 레이 등의 협조로 제작한 영화 「돈으로 살 수 있는 꿈」의 한 장면에 등장했다. 뒤샹이 등장하는 회전판과 계단을 내려가는 누드의 시퀀스는 리히터와 긴밀한 협력 아래 촬영된 것으로, 그가 제작한 〈회전 부조〉의 동작과 프리즘에 의해 굴절된 계단을 내려가는 젊은 여인의 누드가 혼합된 것이었다. 이 시퀀스에 사용된 5분짜리 '프리페어드 피아노prepared piano'는 존 케이지가 특별히 작곡한 것이다. 프리페어드 피아노란 케이지가 고안한 것으로서 일반적인 피아노에다 다른 물질, 즉 다른 장치들을 더하여 음질을 변화시키고, 미분음을 가능하게 한 것을 말한다.

뒤샹은 차라에게 보낸 편지에 "4월에 파리로 떠날 참이네. 별로 내키지는 않지만 말야. 이곳에서 서로를 헐뜯고 못살게 구는 사람들도 보고 싶지 않네. 하지만 정반대로 이곳의 평범한 삶은 작업을 하고 싶을 때 내가 일할 수 있도록 해주는 평온함을 주기도 하지"라고 적었다. "서로를 헐뜯고 못살게 구는 사람들"이란 유럽으로부터 미국으로 망명한 예술가들이 이전의 친밀했던 관계에서 벗어나 저마다 자기 일만 챙기는 것을 두고 한 말이었다.

마리아의 매력에 빠져들다

1946년 5월에 아이티에 갔다가 돌아온 브르통과 아내 엘리자는 파리로 돌아가기로 결심했다. 뒤샹은 파리로 돌아가는 것을 서두르지 않았다. "서로를 헐뜯고 못살게 구는 사람들"을 빨리 만나고 싶지 않은 마음 때문이기도 하지만, 다른 중요한 이유는 3년 전부터 비밀리에 연인 관계를 지속해온 마리아 마틴스 때문이었다. 그녀는 갈색 머리의 매혹적인 쉰 살의 브라질 여성으로, 마리아라는 이름으로 활동하던 조각가였다.

본명이 마리아 데 루르데스인 그녀는 1894년 미나스 제라이스 지방의 남쪽에 위치한 캄파냐에서 태어났다. 마리아는 브라질의 법조계, 정치계 저명인사 호안 루이스 아우베스의 딸이었다. 1926년에 마리아는 브라질의 외교관이었던 카를로

스 마틴스 페레이라와 재혼했는데, 1940년 그는 워싱턴에 브라질 대사로 부임하게 되었다. 마리아는 대사관의 공관 한 층을 조각 아틀리에로 개조했다. 그녀의 친구이자 상파울루 비엔날레의 창립자 욜란다 펜테아도는 회고록에 "자신이 지닌 지성과 매우 특별한 울림으로 마리아는 미국인들에게 깊은 인상을 주었다. 반쯤 집시처럼 치장하고 삼바를 흥얼거리며 칵테일파티에 들어서면 그녀의 모든 개성은 미국인들을 열광하게 만들어 버리는 것이었다"라고 적었다.

뒤샹이 마리아를 처음 만난 건 그녀가 1943년 봄 발렌타인 화랑에서의 첫 전시회에 참여할 때였다. 전시회의 제목은 '마리아: 새로운 조각, 몬드리안: 새로운 회화'였다. 마리아는 조각 8점을 출품했다. '아마조니아Amazonia'란 제목 아래 한데 전시된 8점은 브르통의 말대로 원시적이고 신화적인 세계를 표현했다. 에로틱하게 회화적으로 표현된 마리아의 작품은 몬드리안의 작품과 대조를 이루었다. 전시회가 끝날 무렵 마리아는 몬드리안의 〈브로드웨이 부기우기〉를 800달러에 구입했고, 얼마 후 이 작품을 익명으로 모마에 기증했다.

마리아는 뒤샹이 이제껏 만나왔던 여인들과는 전혀 다른 부류의 사람이었다. 그녀는 외향적이고 사교적이며 자신만만했다. 기혼녀임에도 불구하고 그녀를 특징 짓는 것은 독립적인 태도와 완강한 자존심이었다. 뒤샹은 아주 빠르게 마리아의 매력에 빠져들었다.

뒤샹은 1946년 4월 6일에 호화 장정본으로 제작한 〈가방 안에 있는 상자〉(No.7)를 마리아에게 선물로 주었다. 이 시기에 뒤샹은 얼룩점 형태의 추상화 〈불확실한 풍경〉을 그렸는데, 검은 벨벳 위에 놓인 셀룰로이드 판에 그린 것이었다. 마리아는 이 작품을 세상에 공개하지 않고 있다가 1989년 휴스턴의 메닐 컬렉션을 위해 윌리엄 캠필드가 기획한 〈샘〉 기념 전시회에서 처음 선보였다. 그때 이 작품에 대한 감정이 의뢰되었고, FBI 실험실과 소장품 보존부가 공동으로 진행한 감정에서 사용된 섬유판이 실제로 정액이었다는 사실이 밝혀졌다. 뒤샹은 이 작품의 수령자인 마리아와의 더할 수 없는 은밀하고도 성적인 관계를 그런 식으로 표현함과 동시에 자위적인 방법을 통해 서명한 셈이었다.

뒤샹은 또한 〈녹색 상자〉와 〈큰 유리〉 습작과 함께 자신의 작품에 나타나는 성적 메커니즘과 관련된 비공개 노트를 마리아에게 주었다. 1913년에 작성된 것으로 추정되는 7편의 노트는 1980년에야 대중에게 공개되었다. 이 노트에는 "조명용 가스 액화의 다양한 측면과 가스가 에로스의 모태 안에서 에로틱한 농축 튜브를 지나며 여행할 때 응결되는 가스에 발생하는 사건"이 언급되었다. 성적 불구가 구애를 통해 받아들여지지 않는, 그래서 자위적인 방법으로만 환상을 품을 수밖에 없는 남성적 에너지의 흐름으로 묘사된 것이다.

이러한 메시지의 의미는 분명했다. 뒤샹은 〈큰 유리〉에 표현된 독신자들의 상황과 자신의 상황을 명백하게 동일시했다. 이는 뒤샹 자신과 마리아의 현실적 상황과도 직접적으로 연결된다. 『마르셀 뒤샹, 세기의 예술가』(1990)의 저자 프랜시스 노만은 "마리아 마틴스는 뒤샹에게 그와 결혼하지 않을 것이라고 분명하게 말했을 것이다"라고 적었다. 쉰아홉 살의 뒤샹은 분명 자기 인생에서 처음으로 지금껏 살아오면서 우아하게 피해왔던 사랑의 고뇌를 맛보았다. 외관상 마리아는 저명한 인물의 아내였고, 공식적으로 뒤샹은 메리 레이놀즈의 남자였다. 뒤샹과 마리아의 비밀스럽고도 열정적인 관계는 예술사상 가장 아름답고 은밀한 작품으로 승화되었다. 뒤샹이 세상을 떠난 후에 베일을 벗게 되는 〈큰 유리〉는 이 사랑의 사실적인 버전인 동시에 외설스러운 버전이라고 할 수 있다.

파리에서 메리와 재회하다

1946년 5월 1일, 뒤샹은 대형 여객선 브라질 호를 타고 파리로 향했다. 뒤샹의 형 자크 비용은 이미 파리 미술계의 유명한 화가가 되어 있었다. 1944년 12월에 명망 높은 파리의 루이 카레 화랑에서 열린 자크의 개인전이 성공적이었으므로 그때부터 그림 그리는 데만 전념하고 있었다.

뒤샹은 라레 가에 위치한 자신의 아틀리에에 갔는데, 그곳의 상태는 비참하기 짝이 없었다. 그는 마리아에게 보낸 편지에 "지금 아틀리에에서 소규모 화재로 인해 발생한 피해를 보수 중이오. 그러나 비가 새는 창의 유리를 바꾸는 것을 집주인

이 허락해주기를 기다려야 하오. 이 아틀리에는 3년 동안 레지스탕스 대원들이 머물던 곳이오. 그들은 이곳을 제집처럼 편안하게 여겼다더군"이라고 적었다.

메리와의 재회는 열렬했으나, 뒤샹은 마리아에게 "메리와는 사랑을 나눌 수가 없소. 나는 점점 어디론가 사라지고 싶은 마음에 사로잡히곤 하지. 다행스럽게도 내가 힘들 때마다 당신의 부드러움이 찾아와 날 격려해주곤 하오. … 우리의 사랑이 공공연하게 새어 나갔다는 소문은 아직까지 전혀 듣지 못했소"라고 했다.

뒤샹의 파리 방문은 잠시 동안의 여행이었다. 가족들을 만날 겸 또 모마가 피카비아, 브란쿠시, 들로네 등의 작품을 구입하여 영구 소장할 의사가 있었기에 스위니가 그 일을 뒤샹에게 부탁한 것이다. 로셰는 파리 근교에서 아내와 아들과 함께 살고 있었지만 파리의 아파트는 여전히 소유하고 있었다. 마리아가 6월에 잠시 파리에 들렀을 때 뒤샹이 그녀를 로셰에게 소개했다. 메리는 뒤샹과 마리아의 관계를 눈치채지 못했다.

7월 말, 뒤샹은 메리와 함께 스위스로 여행을 떠났다. 그들은 먼저 프랑스 대사 앙리 오프노와 그의 아내 엘렌의 초대를 받아 베른으로 갔다. 대사 부부의 딸 비올렌은 메리와 같은 레지스탕스 지하 조직에 몸담은 적이 있었다. 두 사람이 파리로 돌아온 것은 9월 초였다. 뒤샹은 미국으로 돌아가기 위해 비자를 기다렸는데, 12월이 되어서야 받을 수 있었다. 이는 미국 행정부의 준엄한 이민 쿼터 정책 때문이었다. 플로린 스테타이머를 기념하는 전시회가 10월에 모마에서 열릴 예정이었는데 뒤샹은 참석하지 못하게 되었다.

20년 후 카반이 물었다.

카반 1946년 파리로 돌아왔을 때 선생님이 파리에 별로 알려져 있지 않았던 것에 놀라셨습니까?

뒤샹 놀라지 않았네. 난 파리에서 전시회를 가진 적도 없었고, 그룹전에조차 참여한 적이 없었거든.

카반 선생님은 그때 미국 시민권을 가지고 있었습니까?

뒤샹 아니, 아직 가지고 있지 못했네. 서류로는 10년 후에야 받았지. 난 1942년 전쟁 중 레지스탕스 운동에 부분적으로 참가하다가 파리를 떠났네. 내게는 이른바 열광적인 애국심이 없었네. 그것에 관해서는 말하고 싶지 않아.

카반 선생님은 여전히 최근 미술계의 중요한 위치에 있었지요?

뒤샹 40년이나 지났어! 내가 자네에게 이미 말하지 않았나. 세상에는 운이 나쁜 사람도 있고, 성공하지 못한 사람도 있다고. 그런 사람들은 말하고 싶어 하지 않는다네. 나도 그 경우에 속하지. 딜러들은 작품을 가지고 버티네. 하지만 내게는 팔 것이라고는 없었네. 내 마음에 드는 작품이 없었어. 난 가련한 딜러들이 돈 버는 일에 협조하지 않았지! 내가 팔 때는 아렌스버그에게 직접 팔았네.

카반 그런 것이 선생님을 즐겁게 해주던가요?

뒤샹 내게는 불평할 일이 없었네. 자네가 날 불평하게 만들려고 하는군.

카반 전혀 아쉬운 점이 없었단 말이지요?

뒤샹 뭐가?

카반 사람들에게 알려지지 않은 것 말입니다.

뒤샹 전혀 아쉬움이 없었네.

카반 자크 비용은 당시 대단한 화가로 인정받았는데 선생님은 아니었지요.

뒤샹 난 비용이 우리 가족을 위해 그런 위치에 있었던 걸 자랑스럽게 여긴다네.

카반 질투하지 않았습니까?

뒤샹 조금도 그렇지 않아. 형은 나보다 열두 살이 많네. 질투란 일반적으로 비슷한 연령의 사람들 가운데 생기는 법이지. 12년은 질투를 하지 않게 만드네.

초현실주의를 신비화하려는 의도

프랑스로 돌아온 브르통은 전쟁으로 분열된 초현실주의의 위세를 되찾고자 했다. 그는 매그 화랑에서 초현실주의 전시회를 계획하고, 뒤샹에게 전시회를 위해 자신을 도와달라고 청했다. 늘 그랬던 것처럼 뒤샹은 그의 제의를 받아들였다. 하지만 뒤샹은 자신의 역할에 대해서도, 브르통의 의도에 대해서도 속지 않았다. 그는 자크 반 레네프에게 보낸 편지에 "브르통은 나에게 초현실주의를 신비화하려는 자신의 의도를 밝히지 않았네. 어쩌면 그가 흡족해 할 몇 가지 아이디어를 제안하기는 했네. 비, 미신, 미로迷路 같은 것 말일세. 그러나 전시회의 세부 사항에 대해서는 관여하지 않았네. 왜냐하면 나는 곧 미국으로 가버렸기 때문이지. 따라서 키슬러에게 전시회의 구상을 위해 파리에 가줄 것을 부탁했네. 전시회를 준비하는 몇 달 동안 브르통은 초현실주의를 신비화하려는 자신의 의도를 모조리 드러냈다네. 특히 미로에다 그랬네. 그는 정말 공을 들여서 미로를 만들었네. … 나는 이번 전시회를 통해 브르통이 얼마나 초현실주의를 그런 방향으로 이끌고 싶어 하는지를 분명하게 알게 되었네"라고 적었다.

뒤샹은 1947년 7월에 열린 '현대 신화'라는 주제로 기획된 이 전시회를 구상하는 데 위의 편지에서 언급한 것보다 훨씬 더 광범위하게 참여했다. "나는 비를 내리는 장치를 만들어달라고 부탁했다. 비는 인조 잔디로 덮인 의자와 마리아 마틴스 조각이 설치되어 있는 당구대 위로 억수같이 내렸다. 나는 또한 '미신 홀'도 생각했다. 키슬러가 디자인한 방에는 호안 미로, 마타, 데이비드 헤어, 엔리코 도나티, 이브 탕기 등의 작품이 전시되었다. 이처럼 모든 것이 실현되었으나, 정작 나는 그곳에 없었다."

1947년 1월, 뉴욕으로 돌아온 뒤샹은 미신 홀을 세밀하게 구상했다. 호안 미로가 미국에 머물고 있다는 사실을 안 그는 미로와 함께 직물 위에 작은 벽화를 그려 넣고자 했다. 미로는 신시내티 레스토랑에 거대한 크기의 벽화를 그린 적이 있었다. 게다가 뒤샹은 1947년 4월 20일에 미로의 생일을 맞이하여 매디슨 가에서 구입한 키치 스타일의 넥타이 뒷면에 서명을 해서 선물하기도 했다. 미로는 이렇게

회상했다. "그는 종종 그렇게 했다. 그는 어떤 물건을 산 뒤 거기에 서명을 했다. 그의 선물을 받고 더없이 기뻤다. 내가 존경하는 인물이 준 선물이니까. 사실 나는 무엇인가를 가져오는 사람들 모두를 존경한다."

뒤샹은 멀리 떨어져 있으면서도 1947년의 초현실주의 전시회를 원격으로 관여했다. 그는 키슬러에게 수수께끼 같은 제목의 작품 〈녹색 광선〉의 설치에 대한 설명을 적어 보냈다. 이 작품은 근대 공상 과학 소설의 선구자 쥘 베른의 작품 『놀라운 여행*Voyages Extraordinaires*』 중에 들어 있는 한 작품의 제목을 참고한 것이다. 계란 모양으로 생긴 미신 홀을 나누며 드리워진 녹색 커튼은 둥글게 재단되어 열려 있었는데, 그 뒤에는 바다 사진이 놓여 있었고, 지평선 높이로 난 틈 사이로는 불규칙적으로 푸른빛이 새어나왔다. 전시회를 위한 작품 설명에는 다음과 같이 적혀 있었다. "녹색 광선이 새어나오는 마르셀 뒤샹의 현창."

뒤샹은 전시 카탈로그도 직접 디자인했다. 그는 마리아의 동의하에 그녀의 유방을 석고로 두 차례에 걸쳐서 떴다. 그리고 카탈로그 앞면에 부조로 여성의 유방을 부착하고 뒷면에 '만지시오'라고 적었다.[129] 카탈로그는 999개로 한정해서 제작했다. 이탈리아계 미국인 엔리코 도나티와 함께 고무로 만든 마리아의 가짜 유방을 999개 주문한 뒤 카탈로그 앞면에 풀로 붙이고 바탕은 검은색 벨벳으로 형태가 각기 다르게 분홍색 마분지에 붙였다. 분홍색 젖꼭지는 일일이 색을 칠한 것이다. 작업 막바지에 이르렀을 때 도나티는 "수많은 젖을 만지는 게 이리도 피곤한 일이라고는 한 번도 생각지 못했다고" 뒤샹에게 말했다. 그는 "우리는 젖꼭지를 일일이 색칠한 후 아틀리에 바닥에 늘어놓았습니다. 그리고 상자에 담아 파리로 발송했는데 상자 안에 그것들을 담으면서 상자를 열면 그것들이 튀어 오르게 했습니다. 뒤샹은 브르통에게 편지를 쓰면서 세관원이 상자를 뜯고 검사할 때 사진작가를 준비시켰다가 그 장면을 찍으라고 했습니다"라고 했다.

전시회는 초현실주의를 재활시키기에는 턱없이 모자랐다. 종전 후의 사정은 전과 매우 달랐다. 미국에서는 추상표현주의가, 유럽에서는 실존주의가 두드러졌으며, 초현실주의는 이미 빛이 바랬다. 브르통은 크게 실망했다. 그해 폐기는 금세기

129 마르셀 뒤샹의 《1947년 초현실주의 전시회》를 위한 카탈로그 〈만지시오〉,
콜라주, 고무, 벨벳, 판자, 23.5×20.5cm
앞면에 부조로 여성의 유방을 부착하고 뒷면에 '제발 만지시오'라고 적었다.

미술 화랑을 폐업했는데, 그녀가 돈을 써가면서 이룬 업적이라고는 폴록을 세계적인 스타로 부상하게 한 것뿐이었다.

처음으로 사랑을 구걸하다

1947년에 뒤샹과 마리아의 열정적인 관계는 정점에 달했다. 그해 12월, 뒤샹은 머리가 없는 여인이 왼쪽 다리를 든 채 서 있는 드로잉을 만들었다. 드로잉 작품에는 '주어진 것: 마리아, 폭포와 가스등'이라고 적혀 있다.[130] 주목할 점은 뒤샹이 자신의 작품에 명시적으로 마리아의 존재를 알린 것이다. 2년이 지난 후 뒤샹은 드로잉에서 다리 사이에 있는 털을 없애고 형체를 개선한 작품을 마리아에게 주었다. 그것은 석고 부조에 가죽을 대고 거기에 색칠한 것으로 검정 벨벳 위에 부착한 것이다. 뒤샹은 뒷면에 '이 여인은 마리아 마틴스의 것이다/나의 모든 사랑을 담아서/마르셀 뒤샹 1948-49'라고 적었다.

뒤샹과 마리아의 관계는 은밀함에서 어느 정도 벗어났다. 두 사람은 코네티컷 주의 우드버리에 있는 탕기와 케이 세이지의 집에서 함께 어울리기도 했다. 뉴욕으로 돌아온 뒤샹은 맨해튼 14번가에 있는 아틀리에에 다시 입주했다.

뉴욕은 이제 추상표현주의가 대세가 되었다. 폴록은 드리핑 기법으로 유명세를 떨치고 있었다. 폴록의 지지자였던 그린버그는 『파르티잔 리뷰*Partisan Review*』와 『네이션』지에서 세잔과 피카소를 가리켜 초현실주의의 모든 영향을 떨친 미국 추상회화를 전투적인 방식으로 고양한 주역이라고 했다. 한편 마타에 관해서는 추상회화를 만화라는 막다른 곳으로 잘못 인도한 장본인이라고 비난했다. 아실 고키가 1948년 7월에 목을 매어 자살했을 때 많은 뉴욕의 예술가들이 마타를 그의 죽음의 주범으로 지목하며 비난했다. 그러나 죽음의 이유는 다른 데 있었다. 아틀리에에서 일어난 화재로 그는 근래에 그린 27점의 그림을 모두 잃었고, 마타와의 동성애로 이혼을 제기한 아내 아그네스는 알코올 중독으로 병원에 입원한 상태였다. 더구나 고키 자신은 암 수술을 받았고, 자살하기 얼마 전에는 자동차 사고로 목이 부러졌다. 불행한 일들이 한꺼번에 닥치자 감당하지 못하고 세상을 버린 것이다.

130 마르셀 뒤샹, 〈주어진 것: 마리아, 폭포와 가스등〉을 위한 습작 '음부를 벌린 나의 여인',
1948-49, 플라스터 부조 위 가죽에 색칠, 50×31cm
뒤샹은 뒷면에 '이 여인은 마리아 마틴스의 것이다/나의 모든 사랑을 담아서/마르셀 뒤샹 1948-49'라고 적었다.

키슬러는 마타 때문에 고키가 자살했다는 일방적인 주장을 브르통에게 알렸다. 1948년 10월 25일 브르통은 초현실주의 그룹에서 마타를 제명하기 위한 투표를 실시했다. 마타와 사이가 좋지 않던 브르통은 과거에도 마타의 동성애가 동료 예술가들에게 물의를 일으킨 적이 있었으므로 키슬러의 심증에 공감했다. 마타의 제명 이유는 "도덕적 수치와 지식인의 명예 실추"였다. 뒤샹과 마리아는 드물게 마타 편에 섰다. 마타는 퍼트리샤와 사이가 나빠져 거의 매일 뒤샹을 방문했고, 그들은 함께 식사하는 일이 잦았다. 뒤샹과 마리아는 마타에 대한 비난과 제명을 부당한 간섭과 도덕주의의 산물로 여겼다. 이 일로 뒤샹은 키슬러 부부와의 우정을 청산했다. 고키로 인한 불미스러운 일이 발생하자 마타는 페루와 아르헨티나를 여행한 후 유럽으로 갔다. 그는 유럽에 수년 동안 거주하면서 회화에만 전념했고, 얼마 후 대가의 반열에 오르는 영광을 누렸다.

1948년 봄, 마리아의 남편 카를로스가 주 프랑스 브라질 대사에 임명되었다. 뒤샹은 마리아가 남편을 따라가기로 결심한 사실을 알게 되었다. 마리아는 7월 초에 남편이 있는 파리로 갔다. 마리아가 떠나고 며칠 뒤 뒤샹은 그녀에게 보낸 편지에 "X라는 기간을 약속한 우리가 여기서 서로에게 할 수 있는 말은 슬픔밖에 없구려. 우리 두 사람을 지켜줄 친구 하나 없는 이 세상이 원망스럽소. 하지만 반대로 나는 분명 그대 친구들의 적이라오"라고 적었다. 뒤샹의 어조는 어둡고 운명론적이었다. 뒤샹은 자기가 얼마나 마리아를 사랑하고 있는지를 고통스럽게 알게 되었다.

이 같은 고통은 8월 초에 메리가 가족을 만나기 위해 뉴욕에 오면서 더 커졌다. 뒤샹은 마리아에게 보낸 편지에 "그 어떤 것도 우리의 사랑을 바꿀 수 없소. 메리가 며칠 전 이곳에 왔구려. 그녀는 첼시 호텔의 버질 톰슨 아파트에서 머물기로 했소. 아무 일도 일어나지 않았고, 아무 일도 없을 거요. 메리는 21일에 시카고로 갔다가 9월에야 뉴욕으로 돌아올 것이오. 그리고 나서 10월 초에 파리로 돌아가는 배를 탈 예정이지"라고 적었다. 뒤샹은 메리의 존재를 알리면서 마리아를 안심시키려고 노력했다. 이는 마리아에 대한 그의 욕망과 감정이 얼마나 강렬한 것인지 단적으로 보여준다. 메리는 부두에서 뒤샹의 배웅을 받고 파리로 돌아갔다. 메리

는 친구 엘렌 오프노에게 "비록 내가 그를 몇 파운드 살이 찌도록 만들었지만 그가 그렇게 연약한 모습으로 배를 떠나보내는 걸 보는 것은 정말 견딜 수 없이 슬펐어"라고 적었다.

마리아의 부재로 뒤샹의 열정이 자극됨과 동시에 고독이 더 커졌다. 1949년 1월 8일에 그는 옛 애인 이본 샤스텔에게 보낸 편지에 "시골에 은둔하고 있다는 생각이 드오. 뉴욕에서의 내 삶이 바로 그렇지. 사람들을 거의 만나지 않고 사람들도 나를 더 이상 만나려고 하지 않소. 그들이 내게 방해가 된다는 사실을 그들도 알고 있기 때문이지"라고 적었다.

마리아는 남편을 따라 프랑스로 떠났다가 18개월 후에 남편이 은퇴하자 함께 브라질로 돌아갔다. 뒤샹은 그녀를 몇 차례 더 만날 기회가 있었고, 그 후 편지를 4년 동안이나 주고받다가 완전히 헤어졌다. 뒤샹은 수차례에 걸쳐서 마리아에게 남편과 헤어지고 자신과 함께 살자고 했다. 자신의 아파트 건물에 방이 하나 비자 마리아에게 "당신과 내가 이곳에 숨을 수 있소. 바깥세상 누구도 이 새장에 관해 알 수 없을 거요"라고 편지를 썼지만, 마리아는 그의 제안을 받아들이지 않았다. 마리아에게 보낸 그의 편지 내용은 그가 과거에 표현한 적이 없는 노골적인 것이었다. 처음으로 그는 여인에게 사랑을 구걸했다. 마리아의 딸 노라에 의하면 어머니는 실리적인 분이라서 뒤샹 때문에 아버지를 버릴 분이 아니었다고 자신 있게 말했다.

한편 마리아는 리우 데 자네이루에 살면서 연이어 파티를 열었고 사업계의 거물들과 지식인들을 초대했다. 남편이 몇몇 중요한 회사의 이사로 참여할 수 있게 선처한 것이었다. 마리아는 뒤샹의 〈커피 분쇄기〉[34]와 "음부를 벌린 나의 여인" 드로잉 〈주어진 것: 마리아, 폭포와 가스등〉과 플라스터 부조는 팔지 않고 보관했다. 그 자신은 브라질에서 열정적으로 조각을 제작하여 그것들을 화랑과 미술관을 통해 발표했고, 공공장소에 설치하는 대규모 조각을 위임받아 제작하는 등 조각가로 유명해졌다. 그녀는 상파울루 비엔날레를 창설하는 일에 주요 멤버로 참여하였으며 매 2년마다 국제적인 규모로 전시회가 열리도록 하여 브라질이 국제적인 모던아트의 터전으로 알려지는 데 공헌했다.

필라델피아 미술관

전과 같지 않은 위상

1943년에 런던 테라스 체스클럽에 등록한 이래 뒤샹은 일주일에 두세 번 클럽에 가서 체스를 두었다. 이 시기에 맨해튼 57번가에는 화랑이 늘어났고, 미국 젊은 예술가들의 추상표현주의 작품을 소개하고 있었다. 뒤샹은 1949년 이본에게 보낸 편지에서 추상표현주의 회화를 런던에서 일어나고 있는 경향과 마찬가지로 회화의 와해 작업이라고 말했다.

머더웰은 뒤샹을 자주 방문했다. 두 사람은 14번가의 이탈리아 레스토랑에 가서 점심식사를 함께 하곤 했다. 머더웰은 "뒤샹은 매번 같은 음식을 먹었는데 아무 것도 넣지 않은 파스타에 버터를 넣은 후 치즈 가루를 뿌렸고, 포도주를 한 잔 마셨다. 내가 그에게 '선생님은 완전히 프랑스인인데 어째서 뉴욕에서 살기를 바라시는 거죠?' 하고 묻자 그는 '파리는 자네를 삼켜버리기 때문이라네'라고 대답했다. 그는 바구니에 들어 있는 게들을 예로 들면서 게들이 서로 타고 기어오르려고 한다고 했다. 뉴욕에서 그는 누구도 자신을 기어오르지 않는 것처럼 느꼈다"고 회고했다.

추상표현주의가 유행하자 뒤샹의 위상은 전과 같지 않았다. 미국의 유력한 미술 평론가 그린버그와 로젠버그는 추상표현주의가 세계적인 대세라고 떠들어댔다. 그들에게는 추상표현주의가 미국이 유럽에 뽐낼 수 있는 유일한 미술의 자산이었다. 로젠버그는 폴록, 데 쿠닝, 클라인 등의 작품을 액션 페인팅이란 말로 미학적으로 분류했고, 그린버그는 스틸, 로스코, 뉴먼의 작품을 컬러필드 페인팅이란 용어로 두둔했다. 그린버그와 로젠버그에 의해서 미국의 평론도 한 단계 높아졌다. 이제 미국 예술가들도 유럽 예술가들에게 더 이상 의존하지 않고서도 작품을 창작할 수 있는 여건이 갖추어진 셈이다.

미학적 울림

1949년 4월 초, 뒤샹은 샌프란시스코에서 더글러스 맥케이지가 주최한 '모던아트 토론회'에 초대되었다. 사흘 동안 열리는 세미나에 초대받은 사람들은 뒤샹 외에 추상표현주의 화가 마크 토비, 르코르뷔지에, 미스 반데어로에와 더불어 근대 건축에 있어서 세계 3대 거장 중 한 사람인 프랭크 로이드 라이트, 프랑스의 유대인 작곡가 다리우스 미요, 영국 태생의 미국 인류학자 그레고리 베이트슨, 미술사학자 케네스 버크, 미술사학자이자 예술가 로버트 골드워터, 미술과 음악 평론가 알프레드 프랑켄슈타인 등이었다.

더글러스 맥케이지는 큐레이터 경력이 있는 캐나다인이었다. 그는 한 해 전에 『라이프』지의 후원을 받아 이 같은 세미나를 개최했는데, 참석자들 대다수는 모던아트를 속임수적인 장난 또는 그보다 훨씬 최악의 상태라고 이구동성으로 말했다. 이런 견해가 당시 지식인들에게 팽배해 있었다.

세미나는 존스 홉킨스 대학의 교수 조지 보애스의 사회로 샌프란시스코 미술관에서 열렸으며, 참석자들 모두 진지하게 모던아트에 관해 토론했다. 라이트는 모던아트가 스스로 붕괴를 자초했다고 주장했다. 다른 참석자들과 달리 그는 〈계단을 내려가는 누드〉가 대단히 훌륭한 작품이라고 칭찬했으며, 세미나가 열릴 때 미술관에서는 〈계단을 내려가는 누드〉를 포함하여 뒤샹의 몇 작품을 전시했다.

첫 번째 세미나에서 뒤샹은 이렇게 주장한다. "예술은 결코 정확하게 정의될 수 없다. 미학적 감정이 언어적 묘사로 해석되는 한에서 그렇다. … '모든 이를 위한 예술인가 아니면 누군가를 위한 예술인가'라는 질문을 통해 말하려는 바는 다음과 같다. 우리들 각자는 모든 미술작품을 자유롭게 관람할 수 있고, 내가 미학적 공명이라고 부르는 것을 이해할 수 있다는 것이다."

세미나가 진행되는 며칠 동안 뒤샹은 미술작품의 예술가로부터의 독립에 대한 자신의 견해를 분명히 밝혔다. "미술작품은 스스로 존재한다. 그것을 만든 사람에 불과한 예술가는 그것에 대한 책임이 없는 중개인의 입장에 있다."

여전히 쓸 만하군

4월 12일에 뒤샹은 샌프란시스코를 떠나 할리우드로 향해 그곳 아렌스버그 부부의 집에서 열흘 정도 머물렀다. 세월이 흘러 이들 부부는 70대 노인이 되었고, 뒤샹은 예순두 살로 그들에 비하면 젊은 편이었다. 월터는 몇 차례 뇌출혈을 일으킨 적이 있어 건강 상태가 나빴으며, 아내 루이즈는 말기 암 상태였다. 그래도 그들 부부는 뒤샹을 다시 만나 몹시 행복해했다.

시카고 미술관의 큐레이터인 캐서린 쿠는 매일 아렌스버그의 집으로 와서 사진을 찍었고, 그와 뒤샹의 대화를 기록하는 등 분주했다. 쿠는 아렌스버그 소장품 전시회를 위한 카탈로그를 만들고 있었다. 쿠는 "그가 도착했을 때 나는 거실에 있었다. 가까이에 있는 안뜰에서 그는 눈에 들어오는 것 하나하나를 유심히 보고 있었다. 별다른 감정 없이 말이다. 자기 동료들의 작품과 35년 전의 또 다른 삶 속에서 그려낸 자기 자신의 주요 작품들을 말이다. 그곳에는 세 가지 버전의 〈계단을 내려가는 누드〉, 〈체스 게임〉[25], 〈빠른 누드들에 에워싸인 킹과 퀸〉[36], 〈신부〉[40], 두 가지 버전의 〈초콜릿 분쇄기〉[48, 51], 덜 급진적인 몇몇 작품, 스케치, 여러 가지 레디메이드 등이 있었다. 아렌스버그 부부는 그의 뒤를 초조하게 따랐다. 마침내 그가 다시 〈빠른 누드들에 에워싸인 킹과 퀸〉 앞으로 돌아와 이렇게 말했다. '여전히 쓸 만하군.' 그리고 그게 다였다. 그는 자신의 다른 작품들에 관해서는 아무 말도 하지 않았다"고 회고했다.

만 레이는 그곳에서 그리 멀지 않은 곳에서 살고 있었다. 하지만 만 레이는 최근에 아렌스버그와의 불미스러운 일 때문에 서로 왕래하는 사이가 아니었다. 뒤샹은 은밀하게 만 레이를 만나러 갔다. 만 레이는 아렌스버그 부부가 자기의 작품을 좋아하지 않는 것에 대해 불만이 많았다. 뒤샹이 만 레이와 술집이나 레스토랑에 가서 이야기를 나눌 때면 종종 쿠가 와서 함께 했다. 뒤샹은 그들을 데리고 베벌리힐스에서 초현실주의 예술가들의 작품을 주로 취급하는 화랑 주인 윌리엄 코플리에게로 갔다. 코플리는 화랑을 열기 전 뉴욕으로 와서 뒤샹을 만난 적이 있었다. 그때 뒤샹이 그에게 예술가와 딜러들을 소개했는데 코플리는 그때의 일을 늘 고마워했

다. 당시 코플리는 아내와의 사이가 아주 나빴는데 뒤샹이 자신을 위로해주었다고 말했다. 뒤샹에 대한 코플리의 존경심은 대단했는데 뒤샹이 타계하고 4년 후에 언급한 말에서 알 수 있다.

제가 마르셀 뒤샹을 성자처럼 말하는 것을 용서하십시오. 그분은 제게 성자와 다름없었습니다. 성자란 오로지 지혜로운 사람입니다. 마르셀은 우리의 코밑에 있는 단순한 진리, 이제 시위되는 진리 등을 너무나 잘 알고 있었습니다. 그는 '해답이 없는 이유는 문제가 없기 때문이다'라는 말을 했습니다. … 예술가들의 작품에 관해 저는 그분이 '낫다'라고 말하는 것을 들어본 적이 없습니다. 긍정적인 것은 그분에게만 존재했습니다.

윌리엄 코플리는 베벌리힐스의 초현실주의 예술 화랑을 경영하면서 1년에 7만 달러를 써 버린 후에 화랑을 닫을 수밖에 없게 되었다. 그는 그림을 그리고자 파리로 갈 생각을 하고 있었다.

필라델피아 미술관에 기증하다

아렌스버그는 자신의 소장품에 대한 사후 처리 문제를 생각하기 시작했다. 그들 부부에게는 자식이 없었고, 다른 부자들처럼 자비로 미술관을 건립할 형편도 안 되었다. 뒤샹이 할리우드에 머무는 동안 나눈 대부분의 대화는 아렌스버그 부부의 소장품이 최종적으로 어디로 가게 될지에 관한 것이었다.

아렌스버그는 1944년에 소장품 모두를 캘리포니아 대학에 기증하는 대신 대학에서 미술관을 건립하겠다는 약속을 받았는데, 대학이 건립 자금을 마련하지 못해 그 계획은 무산되었다. 이 일이 알려지자 무려 스무 군데서 그의 소장품을 맡아 관리하겠다고 제의해왔다. 아렌스버그의 소장품은 800여 점으로 뒤샹의 작품 37점, 브란쿠시 19점, 피카소 28점, 브라크 10점, 클레 19점, 그리고 콜럼버스 발견 이전의 아메리카 원주민들의 조각품들도 상당수에 이르렀다. 대부분의 작품들이 뒤샹

의 조언으로 그가 구입한 것들이었다. 그가 뒤샹의 작품을 37점이나 소장했다는 건 뒤샹이 그리 많은 작품을 제작하지 않는 점으로 비추어 볼 때 대단한 일이었다. 아렌스버그가 뒤샹에게 소장품을 어느 미술관에 맡기는 것이 좋겠느냐고 물어왔을 때 그는 그것이 자신의 문제이기도 하다는 걸 알았다. 뒤샹은 아렌스버그의 소장품을 맡기 원하는 모든 곳의 제안을 평가하고 협상하는 책임을 맡았다.

뉴욕 현대 미술관MoMA, 메트로폴리탄 미술관, 필라델피아 미술관, 시카고 미술관, 스탠퍼드 대학, 하버드 대학 등에서 제의가 들어왔지만 아렌스버그의 요구 조건을 수용할 만한 곳은 없었다. 아렌스버그는 소장품을 25년 동안 계속해서 전시하는 조건과 더불어 자신의 베이컨/셰익스피어 연구도 지원할 것을 요구했다.

뒤샹은 4월 말 뉴욕으로 돌아오는 길에 애리조나 주의 세도나에 거주하는 에른스트와 태닝의 집에 며칠 묵었다. 그들은 뛰어난 경관에 둘러싸인 붉은색의 건물에서 은둔자처럼 살고 있었다. 뉴욕으로 돌아온 직후 뒤샹은 건축사학자이면서 미술관 관장을 맡고 있는 피스크 킴벌을 만나러 필라델피아로 향했다. 킴벌이 아렌스버그 부부의 소장품을 기증받고자 하는 진지한 의사를 전달해왔기 때문이었다. 킴벌은 아내 마리와 함께 아렌스버그를 여러 차례 방문하여 그의 소장품을 필라델피아 미술관에 기증하도록 독려했다. 뒤샹은 미술관의 크기와 전시장들의 구조를 일일이 스케치한 뒤 아렌스버그에게 우편으로 발송했다. 뒤샹은 그에게 시카고 미술관과 필라델피아 미술관을 직접 본 후 둘 중 하나를 선택하라고 권했다.

킴벌과 필라델피아 미술관의 이사진들은 베이컨/셰익스피어 연구에 재정적으로 지원하는 것만 빼고는 아렌스버그의 조건을 대부분 들어주기로 했다. 그리고 소장품의 전시 문제는 뒤샹이 맡기로 했다. 아렌스버그는 1950년 12월 27일 소장품을 필라델피아 미술관에 기증하는 서류에 서명했는데 그가 사망한 후에는 미술관에서 관장하기로 했다. 뒤샹은 이렇게 말했다.

완전한 작품이 한 미술관에 소장된 건 내가 유일하며 예술가로 매우 드문 일인 줄 안다. 하지만 그 작품들은 오래 전부터 한 사람의 소장품이었다. 그러니까 그

건 어떤 의도를 가지고 그렇게 된 것이 아니라 자연스럽게 그렇게 된 것이다. 아렌스버그는 자신의 소장품이 경매로 뿔뿔이 흩어지는 걸 원치 않았기 때문에 기증하기를 원했던 것이다. 시카고 미술관은 아렌스버그의 소장품을 10년 동안 벽에 걸어두겠다고 했는데 그 후에는 작품들이 지하로 가게 될지 보장되지 않았다. 미술관이란 게 그따위였다. 뉴욕에 있는 메트로폴리탄 미술관에서는 5년 동안만 전시하겠다고 제의해왔다. 아렌스버그는 두 곳 모두 거절했다. 최종적으로 필라델피아 미술관이 25년 동안 전시하겠다고 제의해왔고, 그가 그 제의를 받아들였다.

〈여성의 무화과 잎〉

공식적으로 뒤샹은 어떤 활동도 하지 않았다. 그는 로셰에게 아렌스버그가 소장하고 있다가 이웃 소녀의 부주의로 깨져버린 〈파리의 공기 50cc〉[85]를 구해달라고 부탁했다. "블로메 가와 보지라르 가의 교차로에 있는 약국, 아직도 그곳에 있을지 모르겠네. 처음 앰풀을 산 곳이 그 약국이었네. 그곳에 가서 같은 크기의 125cc짜리 앰풀을 하나 구입하게. 약사에게 내용물을 비우고 램프로 녹여 다시 유리를 봉합해달라고 하면 되네."

한편 자크 비용은 퓌토에 있는 자신의 집을 청소하다가 뒤샹이 초기에 그린 그림과 드로잉들을 발견했다. 로셰가 뒤샹에게 팔릴 만한 것이 있는지 자크에게 가겠다고 하자 뒤샹은 팔릴 만한 것들이 아니라고 했다. 로셰는 팔리는 가격의 40%를 자기의 이윤으로 하겠다면서 유화는 500달러에 드로잉은 100달러에 팔겠다고 했다. 로셰는 다섯 점을 사서 자신이 소장했는데 두 점은 누드 습작이었고, 세 점은 초상화였다. 뒤샹은 메리에게 선물로 몇 점을 가지라고 편지를 보냈고, 메리는 누드 습작과 〈블랭빌 성당〉[14]을 가져갔다. 그것은 뒤샹이 열다섯 살 때인 1902년에 인상주의 양식으로 그린 것이었다.

1949년 봄이 끝나갈 무렵, 마리아는 그 어느 때보다 뒤샹의 관심의 대상이 되

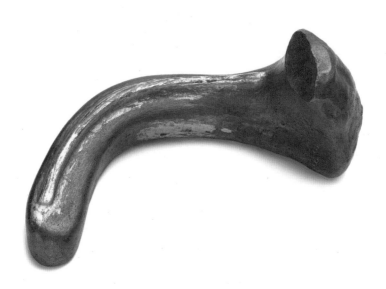

131 마르셀 뒤샹, 〈여성의 무화과 잎〉, 1950, 도금한 플라스터, 9×14×12.5cm

132 마르셀 뒤샹, 〈작은 화살〉, 1951/1962, 도금한 플라스터, 7.5×20.1×6cm

었다. 뒤샹은 그녀의 조각품들에 제목을 붙이는 걸 도와주었으며, 뉴욕 커트 밸런
타인 화랑과 시드니 재니스 화랑에서 그녀의 전시회 중개 역할을 맡는 걸 자청했
다. 그는 뉴욕에 있는 마리아의 아파트 월세를 받아주는 일까지 도맡았다. 뒤샹은
정기적으로 자기의 작품이 어느 정도 진척되었는가를 그녀에게 알려주었다. 이
것은 점차 두 사람이 서로 공유하는 유일한 부분이 되어갔다. 뒤샹은 매일 여성의
성기를 제작하느라 분주했다. 그는 플라스터로 만든 것에 돼지 껍질을 씌워 사람
의 피부처럼 보이도록 하는 것을 연구했다. 만 레이가 14번가의 아틀리에를 방문
했을 때 왁스처럼 보이도록 제작한 것을 선물로 주었는데 제목이 〈여성의 무화과
잎〉[131]이었다. 1년 후에 제작한 〈작은 화살〉[132]은 구부러진 남성의 성기 같았다.

마리아가 멀어질수록 뒤샹은 더욱더 자기의 조각에 생명을 부여하고자 했다. 가
장 환상적인 방법으로, 그리고 최대한 실재에 가깝도록. "내 사랑, 나는 항상 그대
를 생각하오. 하루에 열네 시간, 즉 그대에게 속하지 않는 그 시간 동안 나는 매일
같이 고통을 받고 있소."

메리가 세상을 떠나다

1950년 여름, 뒤샹은 아렌스버그 부부에 의해 프랜시스 베이컨 재단의 부회장에
임명되었다. 이 같은 지위를 얻음으로써 그는 아렌스버그 부부의 소장품 기증 조
건을 필라델피아 미술관 측과 좀 더 용이하게 교섭할 수 있게 되었다.

그해 내내 메리는 병마와 싸우고 있었다. 봄에 심각한 상태의 대장균염 때문에
뇌이에 있는 미국 병원에 입원했고, 초여름에 그녀의 건강은 더욱 악화되었다. 메
리의 상태가 갈수록 나빠지자 뒤샹은 9월 19일 파리로 갔다. 메리의 남동생 프랭
크 브룩스 허바체크가 뒤샹의 여행비를 부담했다. 메리는 자궁암에 걸려 있었고,
더 이상 수술을 할 수도 없는 상태였다. 뒤샹이 도착하고 나흘이 지났을 때 그녀는
혼수상태에 빠졌다. 그리고 9월 30일 메리는 세상을 떠났다. 뒤샹은 그녀의 임종
을 지켜보았다. 메리의 장례식은 성당에서 치러졌다. 뒤샹은 장례식과 관련된 일
을 도맡아 처리했으며, 사소한 것에도 돈을 아끼지 않았다.

프랭크 허바체크는 뒤샹이 누나의 일에 관심을 갖고 장례까지 맡아준 데 대해 고맙게 여겼다. 그는 뒤샹이 죽을 때까지 매년 6,000달러의 정기 신탁을 납부해주었다. 허바체크는 뒤샹에게 보내는 편지에 "당신에게 마음속 깊이 감사하고 있습니다. 그녀가 살아 있을 때 당신이 했던 일들에 대해서는 물론이고 그녀의 죽음 이후 당신이 보여 준 노고에 대해서 말입니다"라고 적었다. 이러한 법적 증여 덕분에 뒤샹은 세상을 떠날 때까지 경제적으로 어려움을 겪지 않아도 되었다.

뒤샹은 1956년에 출간될 메리의 컬렉션 카탈로그 『초현실주의와 그 경향: 메리 레이놀즈 컬렉션Surrealism and its Affinities: The Mary Reynolds Collection』 제작을 위해 6년 동안 꾸준히 작업했다. 그는 과장 없이 매우 간결한 서문을 쓰는데, 이 서문에서 메리가 레지스탕스 운동에서 보여준 활약을 언급했다.

《제1회 상파울루 비엔날레》

1950년 11월 말에 뒤샹은 뉴욕으로 향하는 모리타니아 호에 올랐다. 뉴욕으로 돌아온 그는 마리아를 향한 지칠 줄 모르는 그의 열정의 산물인 '음부를 벌린 여인'에 대한 작업을 재개했다. 그는 작업 과정을 마리아에게 편지로 알리면서 "잘려진 다리를 가죽(피부) 아래에 두었소. 아주 멋들어지지. 그대의 다리이니 아름다울 수밖에!"라고 적었다.

1951년 가을이 되자 마리아는 상파울루에서 열리는 제1회 비엔날레를 준비하느라 여념이 없었다. 그녀는 이탈리아 출신의 브라질 조각가 브루노 지오르기, 빅토르 브레세레트, 오스왈도 고엘디, 칸디도 포르티나리와 함께 브라질을 대표하는 예술가로 초대받았다. 마리아는 1943년부터 1951년까지 제작한 열일곱 점의 작품을 전시했다. 1951년 10월 20일에 《제1회 상파울루 비엔날레》의 막이 올랐다. 1,800점 이상의 작품이 전시되었고, 프랑스, 미국, 일본을 포함하여 25개국이 참가했다.

이 시기에 뒤샹은 스물다섯 살의 젊은 프랑스인 모니크 퐁을 만났다. 그녀는 마셜 플랜Marshall Plan을 위한 통역사 자격으로 미국에 막 도착했다. 뒤샹의 작품이

지난 신비성에 매료된 이 여인은 1940년대에 브르통과 가까이 교류한 적이 있었다. 하지만 이념적인 이유로 브르통과 헤어진 터였다. 1951년에서 1952년에 이르는 가을과 겨울에 그녀는 규칙적으로 뒤샹과 어울렸는데, 그들의 만남은 플라토닉한 것이었다. 뒤샹은 고독의 고통에서 벗어날 수 있었고, 모니크는 브르통으로부터 상징적으로 벗어날 수 있게 되었다.

모니크는 일기에 "뒤샹은 매우 비범하고 자유로운 지성의 소유자였다. 그의 지성은 의심할 여지없이 브르통의 지성보다 더 자유로웠다. 왜냐하면 그는 아무것도 겨냥하지 않았기 때문이다. 또한 그는 매우 사랑스러운 사람이기도 하다. 그와 함께하는 순간에는 갑갑할 틈이 없다. 그는 나에게 왜 그가 지루하기 짝이 없는 뉴욕을 성가신 일들로 가득 찬 파리보다 덜 싫어하는지를 설명해주었다"고 적었다. 모니크는 아주 빠르게 뒤샹의 매력에 빠져들었다. 뒤샹도 마찬가지였다.

티니와 뒤샹의 만남

1951년 가을, 막스 에른스트와 도로시아 태닝이 뉴욕으로 왔다. 그들은 뒤샹과 함께 뉴저지 주의 레바논에 있는 알렉시나 마티스의 집으로 가서 주말을 보냈다. 일명 티니로 불리는 알렉시나는 1906년 오하이오 주의 신시내티에서 태어나 빈과 파리에서 미술 공부를 한 뒤 1929년에 화가 앙리 마티스의 막내아들 피에르 마티스와 결혼했다. 대공황이 한창이던 1931년에 피에르는 뉴욕에서 큰 화랑을 열고 유럽 미술을 미국에 유통시키는 데 비중 있는 역할을 했다. 피에르는 미로, 자코메티, 탕기, 뒤뷔페, 발튀스, 그리고 아버지 앙리 마티스의 작품을 전시했다.

티니는 1949년에 피에르와 이혼했는데, 피에르가 마타의 두 번째 아내 패트리샤 케인과 사랑에 빠졌기 때문이다. 패트리샤는 젊고 매력적이었으며, 모던아트에 심취해 있었다. 뒤샹의 작품에 그다지 큰 가치를 부여하지 않았던 피에르와 달리 패트리샤는 높이 평가했다. 그녀는 〈L.H.O.O.Q.〉[83]와 〈창크 수표〉[84]를 구입했을 뿐만 아니라, 키슬러에게서 〈짜깁기의 네트워크〉[50]를 되사기도 했다.

티니는 세 아이들과 뉴저지 주의 시골집에서 살고 있었다. 생활을 위해 티니는

133 1943년부터 1965년까지 뒤샹이 거주했던 맨해튼 14번가 웨스트 210번지의 건물
맨 위층에 뒤샹이 거주했다.

브란쿠시, 코넬, 미로 등의 작품을 팔았고, 쿠르베의 〈바다〉 한 점과 시아버지였던
앙리 마티스가 이혼 무렵에 그녀를 돕기 위해 선물로 준 〈아시아〉(1946)도 팔았다.
당시 마흔다섯 살의 티니는 피에르와의 이별을 놀라운 용기와 끈기로 극복하고 있
었고, 예순네 살의 뒤샹은 마리아와의 고통스럽고 정열적인 관계에서 겨우 빠져나
온 상태였다. 그들의 만남은 고독한 두 영혼의 만남이었다. 첫 만남이 있고 며칠 후
뒤샹은 티니를 센트럴파크에 위치한 '풀밭 위의 오두막'이라는 레스토랑으로 초
대해 저녁식사를 함께 했다. 그들은 조금씩 서로에 대해 알아 가기 시작했고, 평화
로운 관계로 살아가고 싶다는 바람으로 서로에게 끌렸다. 그들은 같이 살기로 했
다. 그러나 서두르지 않고, 점진적으로 그렇게 하기로 했다. 뒤샹은 14번가에 있는
아틀리에[133]는 그대로 남겨두고 주말을 티니의 집에서 보냈다.

태닝은 티니와 뒤샹의 만남을 "전류가 흐르는 듯한 분위기였으며, 곧 함께 지내게 될 두 사람의 진동 같은 것이 느껴졌다"고 묘사했다. 1953년 에른스트와 태닝은 프랑스에 정착하겠다고 결정하고 58번가에 위치한 자신들의 뉴욕 아파트를 티니와 뒤샹에게 물려주었다. 티니의 장남 폴은 "뒤샹이 어머니와 함께 살기 위해 왔을 때, 그의 짐은 아주 작은 여행 가방 안에 다 들어갈 만큼 간소했다"고 말했다.

언론의 집중 조명을 받다

1952년 초에도 뒤샹은 여전히 예술계와 거리를 두고 있었다. 2월에는 피에르 마티스 화랑에서 열릴 장 뒤뷔페의 전시회 카탈로그에 실릴 글을 영어로 번역했다. 뒤샹은 1946년에 뒤뷔페를 만났고, 그를 아주 좋아했다.

뒤샹에 대한 사람들의 관심이 다시 살아나고 있다는 신호가 유럽과 미국 여기저기에서 나타났다. 뒤샹은 드라이어에게 보낸 편지에 "계속해서 야단법석입니다. 내일은 『아트 다이제스트*Art Digest*』지에 《뒤샹의 형제자매들 작품전》을 예고하는 인터뷰가 실릴 것입니다. 로즈 프라이드가 어제 내게 『라이프*Life*』지에서 관심을 보인다면서, 얼마 후에 나와 인터뷰를 할 예정이라고 말해주었습니다"라고 적었다. 뒤샹의 제안에 따라 전시회는 2월 25일 로즈 프라이드 화랑에서 열렸다. 이 전시회에 뒤샹은 〈짜깁기의 네트워크〉와 〈가방 안에 있는 상자〉를 전시했다. 조촐하게 열린 이 전시회는 가족적이란 평가를 받으며 성공리에 막을 내렸으나, 주요 언론에서는 마르셀 뒤샹만을 집중적으로 다뤘다.

두 달 뒤에 『라이프』는 뒤샹에게 10여 쪽을 할애했다. 엘리엇 엘리소폰이 찍은 〈계단을 내려가는 뒤샹〉[134]이 소개되었다. 윈스럽 사전트가 쓴 「다다의 아빠」라는 제목의 글은 뒤샹과 기자 간의 인터뷰로 이루어졌다.[135] 피할 수 없는 질문, 즉 회화 포기에 관한 질문에 뒤샹은 "한 번도 회화에 빠져본 적이 없다. 화가들이 그림을 그리는 이유는 테레빈유 냄새를 좋아하기 때문이다. 나는 하루에 두세 시간 정도 그림을 그리는 버릇이 있다. 그리고 나는 그림 그리는 것을 아주 일찍 포기한 건 아니었다"고 했다.

134 엘리엇 엘리소폰, 〈계단을 내려가는 뒤상〉, 1952

DADA'S DADDY

A new tribute is paid to Duchamp,
pioneer of nonsense and nihilism

by WINTHROP SARGEANT

THIS month a rather strange assortment of people crowded into a small but elegant basement art gallery in Manhattan to view a rather strange assortment of painting and sculpture and to greet an equally strange artist who is responsible for the chief exhibit. The people include middle-aged critics, artists and doctrines of art interests who are capable of appreciating a far-fetched tour up as well as a Picasso. Most elaborate taste in this exhibition is a tribute consisting tastefully made reproductions of such things as a Mona Lisa with a mustache and the famous *Nude Descending a Staircase* which translated New York City gallery-goers at the Armory Show in 1913.

ON NEXT FOUR PAGES, DUCHAMP'S ART
TEXT CONTINUED ON PAGE 105

April 28, 1952

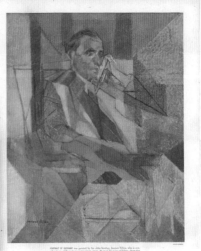

DADA'S DADDY continued

New Toni
WITH PRICELESS PINK LOTION

Holds the set longer than any other permanent!

Never before—a wave so lovely! So lively! So lasting!

Toni makes you forget
your hair was ever straight!

135 윈스럽 사전트의 글 「다다의 아빠」, 1952년 4월 28일
1952년 4월 『라이프』지는 뒤샹에게 무려 10여 쪽을 할애했다.

《다다 1916-1923》

뒤샹은 여전히 예술계를 불신하면서도, 시드니 재니스에게 다다를 역사적으로 평가하는 자리를 마련하자고 제안했다. 그는 이를 위해 1년 가까운 시간을 투자했다. 1953년 4월 15일, 시드니 재니스 화랑에서 열린 전시회《다다 1916-1923》는 30명에 이르는 예술가들이 212점의 작품을 출품한 대규모 행사였다. 뒤샹은 이 전시회를 위한 포스터[136]와 카탈로그를 디자인했다. 전시회 제목과 아르프, 휠젠베크, 차라, 자크-앙리 레베스크가 쓴 네 편의 독창적인 글이 계단식으로 나란히 배열되었고 전시 작품의 총목록이 적혔다. 뒤샹은 포스터를 박엽지에 인쇄해 화랑 입구에 있는 바구니에 공처럼 구겨서 놓아두었다. 관람객들이 전시 내용에 대해 알기 위해서는 구겨진 포스터를 일일이 펴 보아야 했다.

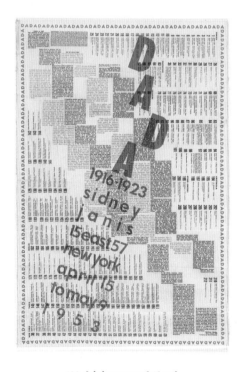

136 《다다 1916-1923》 포스터

1953년 11월 25일, 루이즈 아렌스버그가 세상을 떠났다. 그리고 며칠 뒤 피카비아가 파리에서 동맥 경화증으로 사망했다는 소식을 들었다. 뒤샹은 바로 전보를 쳤다. "프란시스 곧 만나자." 훗날 이 전보에 관해 그는 "뭐라고 말해야 할지 알 수 없었다. 그 어려움을 일종의 농담으로 돌릴 필요가 있었다. 그냥 '잘 가'라고 하든지 말이다"라고 했다. 오랜 친구 피카비아의 죽음으로 뒤샹은 '어디에도 속하지 않고 어떠한 명성도 바라지 않는다'는 자신의 철학을 나눌 동지가 사라진 걸 깨닫게 되었다.

티니와 결혼하다

뒤샹은 이제 예순일곱이 되었다. 그의 친구들은 차례차례로 세상을 떠났다. 그때부터 뒤샹은 티니와의 관계를 상징적으로 맺고자 생각하게 된다. 그는 티니와 결혼하기로 했다. 결혼에 회의적이었던 그가 결혼을 순순히 받아들인 것이다.

1954년 1월 16일, 티니와 뒤샹은 지하철을 타고 뉴욕 시청으로 향했다. 시청에 도착한 두 사람은 증인이 없다는 사실을 알았다. 줄을 서서 기다리던 사람들 가운데 한 남자가 뒤샹을 알아보았다. 그 역시 뒤샹과 같은 런던 테라스 체스클럽 회원이었다. 그는 자기 가족과 예비 신부, 친구들 사이에서 빠져나와 즉석에서 티니와 뒤샹의 결혼식 증인을 서 주었다. 결혼식을 마치고 돌아오는 길에 두 사람은 한스 리히터의 아파트에서 머물던 재클린 마티스-모니에게 들러 샴페인을 마시면서 이 행복한 시간을 자축했다.

뒤샹은 결혼 선물로 티니에게 그의 마지막 에로틱한 작품 〈순결의 쐐기〉[137]를 주었다. 이것은 치과용 분홍색 합성수지에 도금한 플라스터를 제작한 형태에 부착한 것이다. 뒤샹은 그것을 테이블 위에 올려놓고 외출할 때는 결혼 반지처럼 가지고 다녔다. 그는 1954년 1월 23일에 월터 아렌스버그에게 보낸 편지에 그의 소장품이 필라델피아 미술관에 설치되고 있다는 최근의 소식을 전하면서 "또 다른 소식이 있습니다. 지난주 토요일에 피에르의 전처 티니 마티스와 결혼했습니다. 은둔자는 늙어가면서 악마가 됩니다[138]"라고 적었다.

137 마르셀 뒤샹, 〈순결의 쐐기〉, 1954/1963,
도금한 플라스터와 치과용 플라스틱 붙임, 5.6×8.5×4.2cm

138 빅터 옵사츠, 〈마르셀 뒤샹의 초상〉, 1953

그로부터 일주일 후에 로셰에게 보낸 편지에 "자네에게서 아무런 소식이 없어 걱정이 되네. 나는 1월 16일에 티니 마티스와 결혼했네. 모든 일이 한꺼번에 발생했지. 루이즈가 한 달 전에 세상을 떠난 걸 알고 있으리라 생각하네. 그저께 월터마저 세상을 떠났다는 전보를 받았네. 정신을 못 차리겠군"이라고 적었다.

월터 아렌스버그는 아내 루이즈의 죽음 이후로 얼마 살지 못했다. 그는 1954년 1월 29일에 심장마비로 사망했다. 뒤샹은 킴벌에게 보낸 편지에 "아렌스버그가 심장마비로 세상을 떠날 거라고는 생각도 못했네. 내가 죽게 된다면 나도 그런 무기로부터 공격을 받았으면 좋겠군"이라고 적었다.

뒤샹의 전시실

1954년 봄에 뒤샹은 티니의 가족을 만나러 신시내티로 향했다. 그곳에 있는 동안 맹장염으로 긴급히 수술을 받았는데 회복 기간에 급성 폐렴 증상이 나타났다. 한 달 뒤에는 전립선 수술을 받았다. 그는 로셰에게 보낸 편지에 "다른 사람과 마찬가지로 오줌을 눌 수 있다는 것이 얼마나 기쁘고 새로운 즐거움이었는지 완전히 모르고 있었네"라고 적었다. 한 달 후의 편지에는 "어찌 되었건 수술 다음 날부터 생활은 거의 정상으로 돌아왔네"라고 적었다.

건강을 회복한 뒤샹은 필라델피아에 자주 들렀다. 천장이 높은 전시실이 열 개나 있는 훌륭한 미술관은 뒤샹의 지시대로 아렌스버그의 소장품을 전시하기에 분주했고, 미술관에서 가장 큰 전시실에는 뒤샹의 작품들만 전시되었다. 미술관은 아렌스버그의 소장품 외에도 1950년에 패치로부터 〈체스 게임〉을 구입했고, 이듬해에는 뒤샹의 동창생으로 의사 생활을 하다 은퇴한 레몽 뒤무셸로부터 〈의사 뒤무셸의 초상〉[22]을 구입했다.

여름 동안 뒤샹은 〈큰 유리〉의 설치를 직접 지휘했다. 뒤샹은 로셰에게 다시 편지를 써서 "드라이어가 가지고 있던 〈큰 유리〉는 아렌스버그 컬렉션의 거대한 전시실 정중앙에 자리를 잡았네. 6미터 높이까지 일루미늄 기둥 두 개로 그것을 떠받쳤지. 〈큰 유리〉를 조립하기 위해 용접도 해야 했네"라고 적었다. 뒤샹의 지시대로

〈큰 유리〉는 미술관 외부의 넓은 정원을 향해 난 거대한 창문 앞에 설치되었다. 정원 중앙에는 커다란 분수가 있었으며, 분수 옆에는 두 점의 조각이 세워져 있었다. 하나는 마리아 마틴스가 청동으로 제작한 누드 여인으로 제목이 〈야라〉인데, 야라 Yara는 쿠바에 있는 강 이름이다.

1954년 10월에 뒤샹과 티니는 아렌스버그 소장전 개막식에 참석하기 위해 필라델피아로 갔다. 그때 허리케인 에드나가 펜실베이니아 주의 철도에 나무를 쓰러뜨려 철길을 막은 일이 발생했다. 뒤샹 부부 외에도 미술관으로 향하던 기차에 탄 사람들은 모두 다음 날 새벽 2시에야 필라델피아에 당도할 수 있었다. 당일치기 방문을 예상했던 사람들은 정장과 드레스 차림으로 호텔의 로비에서 동이 틀 때까지 기다렸다가 미술관으로 향하는 수밖에 없었다. 뒤샹의 친구 엔리코 도나티에 따르면 "뒤샹은 그 상황을 음미하고 있었다. 그는 베르니사주를 좋아하지 않았고, 따라서 일이 그런 식으로 돌아간 것을 더할 나위 없이 기뻐했다"고 말했다.

11월에는 티니의 딸 재클린의 결혼식에 참석하기 위해 파리로 갔다. 로셰는 아르고 대로에 있는 자신의 빈 아파트를 티니와 뒤샹이 묵을 수 있도록 제공했다. 파리 현대 미술관이 자크 비용으로부터 뒤샹의 유화 〈체스 두는 사람들〉(1911)을 구입하였는데, 파리의 미술관으로는 처음 뒤샹의 작품을 영구 소장한 것이다.

티니는 홀로 은밀하게 재클린과 베르나르 모니에의 결혼식에 참석했다. 마티스 가문으로부터 공식 초대를 받지 못했기 때문이다. 결혼식에 참석한 사람들 가운데 아무도 그녀가 그 자리에 있다는 것을 눈치 채지 못했다. 이듬해 1월, 티니와 뒤샹은 다시 뉴욕행 배에 몸을 실었다.

미국 시민이 되다

1955년, 미국은 일련의 반공산주의 선풍 매카시즘McCarthyism의 광풍에서 가까스로 벗어났다. 1950년에 시작된 이 미국 역사의 암흑기 동안 위스콘신 주 출신의 공화당 상원의원 조지프 레이먼드 매카시는 웨스트버지니아 주의 휠링에서 링컨의 날을 기념하는 행사에서 정부의 구석구석에 잠입해 있는 205명의 공산주의자 리

스트를 가지고 있음을 발표했다. 냉전 상황 속에서 그의 연설은 반공 열기를 불러일으켰고, 4년 동안 미국은 의심, 중상모략, 밀고의 나날을 보냈다. 정부기관, 공무원, 민영기업, 심지어 예술가들조차도 매카시가 주도한 마녀사냥을 피할 수 없었다. 그러나 이 모든 것은 한 상원의원의 억측임에 틀림이 없었고, 육군에 대한 공격으로 그의 모든 음모는 막을 내렸다.

뒤샹이 미국으로 귀화를 신청한 건 이 같은 매카시즘을 기점으로 시작된 반공의 상황에서였다. 실제로 매카시즘 광풍이 불기 몇 년 전에도 외국 출신의 예술가는 반공 캠페인이 표적이 되곤 했다. 알프레드 바와 예일 대학 미술관 관장 제임스 스롤 소비가 뒤샹의 귀화 신청을 위한 보증인을 자처했다. 뒤샹의 귀화 신청에 대한 회답이 지연되자 알프레드 바는 당시 아이젠하워 대통령과 가까웠던 넬슨 록펠러를 중재자로 끌어들였다.

1955년 12월 30일에 마침내 뒤샹은 미국 시민이 되었다. 사람들은 그에게 귀화 이유에 대해 많은 질문을 던졌다. 그럴 때마다 그의 대답은 항상 자신이 선택한 나라의 우호적이고 매력적인 면에 대한 것이었다. 1966년 미술평론가 장 앙투안이 뒤샹에게 "그를 미국 예술가로 간주해야 하는지"에 대해 물었다. 그러자 뒤샹은 "공식적으로는 그렇네. … 이건 아무런 의미가 없네. 특히 나에게 생물학적 형성은 국적과는 아무 관계가 없네. 그렇지 않나? 자네의 팔은 프랑스 팔인지 미국 팔인지 알지 못하고 움직이네. 알겠나?"라고 대답했다. 역설적으로 미국으로 귀화하면서 뒤샹은 국가와 초연한 관계를 맺게 된다. 그는 "내게 국가란 존재하지 않네. 국가란 친구들이 있는 곳일 뿐이네"라고 했다.

미국 시민이 되었다는 사실로 인해 대서양을 횡단하는 일이 한결 수월해졌다. 이러한 상황을 통해 뒤샹은 보다 쉽게 두 곳에 모두 몸담을 수 있게 되었다.

산다는 건 믿음입니다

뒤샹이 미국 시민이 된 지 20일 후 뒤샹에 관한 30분짜리 TV 프로그램이 방영되었다. NBC가 제작한 프로그램으로, 제목은 '우리 시대의 나이든 현인과의 대화'

였다. 당시 구겐하임 미술관 관장 스위니가 시청자들에게 뒤샹의 작품을 보여주기 위하여 필라델피아 미술관에 소장된 작품들을 필름에 담아왔다. 뒤샹은 스위니와의 인터뷰에서 "내가 관심을 기울이는 건 사물의 지적인 면입니다. 비록 내가 너무나도 무미건조하고 표현력이 결핍되어 있는 지성이라는 단어를 좋아하지 않지만 말입니다. 나는 믿음이란 단어를 좋아합니다. 우리가 '나는 알고 있다'라고 말할 때, 우리는 아는 것이 아니라 믿는 것입니다. 나는 예술만이 인간이 인간으로서 진정한 개인으로 드러날 수 있게 해주는 활동이라고 생각합니다. 이런 활동을 통해서만이 인간은 동물의 수준을 넘어설 수 있습니다. 예술은 시간도 공간도 지배하지 않는 영역에서 하나의 돌파구로 작용하기 때문입니다. 산다는 건 믿는 것입니다. 그것이 나의 신념입니다"라고 했다.

30년 전에 미술을 버렸다는 예순여섯 살의 뒤샹이 TV 앞에서 진지하게 말하자 많은 사람들이 놀랐다. 특히 인터뷰의 마지막 문장 "산다는 건 믿는 것입니다. 그것이 나의 신념입니다"라는 말에서 더욱 그러했다. 그는 늘 자신을 유명론자라고 했고, 그렇기 때문에 그에게는 추상이라는 개념이 존재하지 않으며, 개념이란 사물에 붙여진 명사로서의 개념일 뿐이지 사물을 떠난 개념은 아니었다. 그는 언어를 신뢰하지 않는다는 말을 종종했다. 그는 "그림과 다른 시각작품은 언어로 설명될 수 없다"고 말했고, "신의 존재, 무신론, 예정론, 자유의지, 사회, 죽음 등은 모두 군소리들로 체스의 알과 같은데 언어로 불린다. 체스를 두기 전에 이긴다거나 진다는 생각을 미리 가지지 않을 때 그런 것이 사람을 즐겁게 해준다"고도 했다. 또한 "언어는 잠재의식의 현상을 표현하기는커녕 실제로는 단어들에 의해, 그리고 단어들을 따라서 사고를 만들어내는 것"이라고 했다.

뒤샹은 왜 그림을 그리지 않느냐는 질문을 수없이 받아 왔다. 어떤 때는 신경질적으로 "마음만 먹으면 오늘 밤이라도 붓을 들고 그림을 그릴 수 있다"고 대답했다. 그의 말은 예술가로서 오랫동안 좌절하며 고통을 감수했음을 짐작하게 한다.

창조적 행위

1957년 2월, 구겐하임 미술관에서 뒤샹 삼 형제를 위한 전시회가 열렸다. 뒤샹은 이 전시회에서 작품 설치 계획과 카탈로그 초안 작성에 적극적으로 참여했다. 3월 말에는 휴스턴 미술관에서 전시회가 열렸다.

뒤샹은 4월 5일 휴스턴 대학에서 발표를 했다. 약 500명의 청중 앞에 선 그는 '창조적 행위'란 제목의 강의로 미학적 개념들을 형식화했다. 강의 전문은 그해 여름 『아트 뉴스』(56, no.4)에 보도되었다. 뒤샹은 미술작품을 한 명 혹은 두 명 이상의 관람자가 보고 생각하기 전까지는 미완으로 간주했다. 그러므로 그에게는 알려지지 않은 대작이란 있을 수 없었다. 그의 주장에 의하면 예술가는 창조적 행위에 부분으로밖에 참여할 수가 없고, 관람자가 이해할 때에만 그 창조적 행위가 완성되는 것이다. 그는 표현하지는 않았지만 의도하는 것과, 의도하지는 않았지만 표현하는 것이 늘 양립한다고 믿었으며, 화해할 수 없는 이 두 가지 사이에 관람자가 들어와 자신이 본 것을 설명함으로써 그 예술가가 마련한 행위를 완성한다고 역설했다. 뒤샹은 수준 높은 감각을 가진 사람을 관람자로 간주하면서 아렌스버그와 브르통 같은 사람이 가장 적당한 관람자라고 자신에게 편리하게 생각했다.

뒤샹이 토론회에서 제시한 생각은 논쟁을 불러일으키기 위한 것이 아니었다. 그러나 뒤샹의 생각은 암암리에 조물주적인 동시에 실존주의적인 이데올로기에 대한 무언의 비평을 읽어내는 것이었다. 그 당시 추상표현주의를 지지하는 많은 사람들이 이러한 이데올로기를 받아들이고 있었다.

휴스턴에서 강의를 마친 뒤샹과 티니는 멕시코로 가서 3주를 보냈다. 여행 기간 동안 화가인 루피노 타마요와 그의 부인인 올가를 방문했다. 타마요는 피에르 마티스 화랑에서 전시를 했던 티니의 오랜 친구였다. 그들의 집에 머물면서 앨리스 팔렌, 영화 감독 루이스 부뉴엘, 레오노라 캐링턴 등을 만났다. "우리는 멕시코다운 환상 속에서 도착했는데, 사실 이러한 환상 때문에 설사를 했다네. 이는 너무 당연한 것인세. 스페인이고는 이를 리 투리스다La turista, 즉 '여행자들이 겪는 설사'라고 하지."

6부

뒤샹이
미래 미술에
끼친 영향

뒤샹의 후예들

행복한 결혼 생활

뒤샹은 전과 달리 티니에게 모든 걸 의존했다. 칠십이 다 된 노인이라서 여인에게 의존하는 것이 편했던 것 같다. 그는 매일 아침 10시나 11시에 아파트를 나서서 버스를 타고 14번가의 아틀리에에 가서 작업을 하고 5시경에 귀가했다. 티니의 말로는 그가 늘 시간을 지켰다고 한다. 티니는 이따금 아틀리에를 청소했는데 뒷방은 전혀 손을 댈 수가 없었다. 전깃줄이 뒤엉켜 있고, 쇠, 나무, 플라스틱 등이 늘어져 있었기 때문이다. 뒤샹은 매일 그곳에서 작업했다. 그가 무엇을 하는지는 몰라도 티니는 결혼할 즈음부터 그가 그곳에서 어떤 작업에 몰두하고 있었음을 눈치챘다. 거의 8년 정도 그 작업에 몰두했는데 서두르지는 않았다. 티니는 "그는 늘 작업했지만 일꾼처럼 작업에 전적으로 몰두하지는 않았어요. 15분 내지 20분 작업하고는 시가를 피우거나 혼자 체스를 연구하거나 다른 일을 했어요"라고 했다.

뒤샹은 체스에 몰두했다.[139] 그에게 미술과 체스는 둘이 아니라 하나였다. 둘 가운데 하나를 선택해야 하는 성질의 것이 아니라 '체스를 두는 사람은 예술가'였다. 그는 주말이면 티니와 함께 웨스트 24번가의 런던 테라스 체스클럽으로 가서 체스를 두었다. 티니도 그곳에서 체스를 배웠는데, 재능이 있는 티니는 제법 체스를 잘 두었다. 1956년 10월에 뒤샹을 방문했던 비어트리스 우드는 뒤샹이 "행복한 결혼 생활을 하는 것 같았다"고 말했다.

뒤샹이 티니를 위해 제작한 〈조끼〉[140]는 그들의 관계를 뒤샹의 방식으로 잘 입증해준다. 조끼에 달린 다섯 개의 단추는 실제 납빛의 인쇄 활자를 가지고 만든 것이다. 철자를 하나씩 배열한 것이지만 뒤집어서 보면 선물을 받은 사람의 이름 티니 Teeny가 된다. 같은 방식으로 1958년에는 미래의 폴 마티스의 부인 샐리Sally를 위해, 1959년에는 드루오 미술품 경매에 내놓기 위해 제작한 것으로 페레Perret(대응스 페레Léonce Perret)를 위해, 그리고 1961년에는 뒤샹과 가까운 사이였던 뉴욕의 법률

139 카다케스의 카페 멜리톤에서의 뒤샹

가 율리우스 루이스의 부인 베티Betty를 위해 제작했다.

1958년 5월 30일, 뒤샹과 티니는 파리로 가서 에른스트와 태닝이 빌려준 마튀랭 레니에 가의 58번지 아파트에 묵었다. 뒤샹은 친구인 로셰와 재회하기도 했다. 6월 한 달 동안 로베르 르벨과 자주 만나면서 그가 1959년 봄 프랑스어로 발간하게 될『마르셀 뒤샹에 관하여』의 편집과 인쇄를 위한 마지막 세부 사항을 논의했다. 이것은 뒤샹에 관한 최초의 중요한 책이 되었다. 이 책에는 브르통의 텍스트 「신부의 등대」와 로셰의 「마르셀 뒤샹에 대한 추억」을 보완한 텍스트가 삽입되었다. 르벨은 뒤샹과 만 레이를 위해 조촐한 파티를 마련했고, 세미나에도 초대했다. 세미나는 르벨의 친구인 자크 라캉이 생트-안 병원에서 진행한 것으로, 주제는 '무의식의 형성'이었다. 뒤샹은 정신분석에 별다른 애정을 가지고 있지 않았지만, 재치 있는 단어와 언어유희를 중요시하는 인간의 지적 능력을 높이 평가했다.

140 마르셀 뒤샹, 〈조끼〉, 1958년 뉴욕, 수정 레디메이드, 길이 60cm
다섯 개의 단추에 Teeny라고 적혀 있다.

뒤샹은 브뤼셀에서의 짧은 체류 기간 동안 국제 박람회의 일환으로 열린《모던
아트 50년전》을 보았고, 르코르뷔지에가 프랑스 태생의 미국 작곡가 에드가 바레
즈에게 헌정한 전시관을 둘러보았으며, 르네 마그리트를 방문했다. 뒤샹은 티니에
게 자신의 고향집을 보여주기 위해 블랭빌-크레봉으로 갔다. 그들은 자동차를 빌
려 두 달 반 동안 프랑스와 스페인 여러 곳을 구경하고, 라스코 동굴에도 갔다.

1958년 8월 1일, 티니와 뒤샹은 바르셀로나로 가서 달리와 갈라 부부를 만났다.
두 사람이 파리로 돌아온 건 9월 중순이었다. 뒤샹은 자크 라캉의 시골풍 저택에
가서 그가 소장한 쿠르베의 〈세계의 기원〉을 보았다. 그 그림은 쿠르베가 1866년
터키 외교관 할릴 셰리프 파샤를 위에 그린 것으로, 여성의 음부를 거칠게 표현했
다. 라캉은 그 그림을 1955년에 소유하게 되었다.

미술작품을 결정하는 기준

뒤샹과 티니는 1958년 10월 초에 뉴욕으로 돌아왔다. 돌아온 지 얼마 지나지 않아 로이 모이어가 개최한《발견된 오브제 전》에 초대받았다. 모이어가 미국 미술협회와 함께 개최한 이 전시회는 이듬해 1월 타임 라이프 빌딩에서 열렸다. 모이어는 뒤샹의 〈병걸이〉[56]를 전시하고 싶어 했으나 그것을 뉴욕에서 구할 수 없어 만 레이의 〈불멸의 오브제〉와 〈선물〉(다리미)을 출품했다.

1950년대에 뒤샹의 레디메이드는 미국의 젊은 예술가들의 관심을 끌기 시작했다. 1958년 필라델피아 미술관에서 아렌스버그 소장품 전시회를 관람한 라우션버그[141]와 존스[142]는 뒤샹의 작품에 관심을 갖기 시작한 팝아트의 선구자들이었다. 미국 미술협회 전시회가 열리는 동안 시인이자 미술평론가 니콜라스 칼라스는 뒤

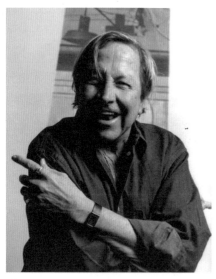

141 로버트 라우션버그, 1992
라우션버그는 1954년부터 컴바인 페인팅을 제작했는데, 사진을 포함한 실제 사물을 채색된 화면에 붙이거나 결합시킨 것이다. 이렇게 함으로써 그는 재료 각각의 미적 계급의 차이를 없애고자 했다.

142 재스퍼 존스, 1993
존스는 깃발, 과녁, 지도 등 일상생활에서 친숙한 이차원적 사물을 사용해 감정이 배제된 추상적 문양으로 바꿔 놓음으로써 기존 전위예술의 주류였던 추상표현주의를 네오다다로 발전시켰다.

샹과 함께 라우션버그와 존스의 아틀리에를 방문했다. 레디메이드에 대한 문제를 다루면서 BBC는 1959년 1월에 뒤샹과 인터뷰했고, 영국 팝아트의 선구자 리처드 해밀턴과도 인터뷰했다.[143] BBC 인터뷰에서 "선생님은 선생님 말고 누군가가 레디메이드를 만들 수 있을 것이라고 생각하십니까?"라는 질문에 뒤샹은 "물론 누구라도 레디메이드를 만들 수 있소. 하지만 나는 그것에 상업적이거나 예술적인 어떤 가치도 부여하고 있지 않기 때문에, 누군가가 단 한 점의 레디메이드를 위해 그런 개념을 들먹이지는 않을 거라고 생각한다네"라고 대답했다.

뒤샹은 4월에 『빌리지 보이스Village Voice』지와의 인터뷰에서 "미술작품이 무엇인가? 당신의 삶 전체는 생산력 있는 정신이며, 따라서 그것은 한 점의 미술작품이

143 영국 팝아트의 혁신가 리처드 해밀턴
1950년대에 관습적인 미술 전통을 넘어서는 팝아트 작품을 만들었고, 뒤샹의 첫 회고전을 기획했다. 비틀즈의 '더 화이트 앨범' 표지를 디자인하고 롤링스톤스의 멤버 믹 재거의 판화 연작을 만들었다.

144 파리의 라윈 서점에서 열린 전시회 포스터

145 마르셀 뒤샹, 〈혓바닥이 있는 나의 볼〉, 1959,
플라스터, 종이와 연필, 나무, 25 × 15 × 5.1cm
로베르 르벨의 요청으로 제작한 것이다.

될 수도 있소. 행위도 예술이 될 수 있으며, 식료품 가게 주인도 예술가가 될 수 있지"라고 말했다. 뒤샹은 미술작품을 결정하는 기준이란 없다고 주장했다.

뒤샹과 티니는 1959년 4월 9일 리스본으로 가서 포르투갈에 며칠 머문 뒤 14일에 카다케스에 도착했다. 며칠 후 뒤샹은 로셰의 사망 소식을 들었다.

5월 5일에는 로베르 르벨의 『뒤샹에 관하여』가 뒤샹과 만 레이의 합작품 〈먼지 번식〉[86]의 확대본과 함께 파리의 라윈 서점에서 선보였다. 뒤샹의 옆얼굴 사진이 포스터[144]로 사용되었다. 뒤샹은 르벨의 요청에 따라 〈혓바닥이 있는 나의 볼〉[145]을 제작했다. 이 작품은 뒤샹이 목탄으로 그린 그림에 호두 한 알을 뺨에 넣고 볼록하게 만든 석고 주조를 이용한 것이었다.

7월 초에 파리로 가서 뒤샹은 아이리스 클러트 화랑에서 열린 장 팅겔리의 《메타매틱 전》의 베르니사주에 참석했다. 팅겔리는 처음으로 자신의 그림 그리는 기계를 선보였다.[146] 장 아르프, 이브 클랭, 레몽 크노, 미셸 라공, 피에르 레스타니, 미

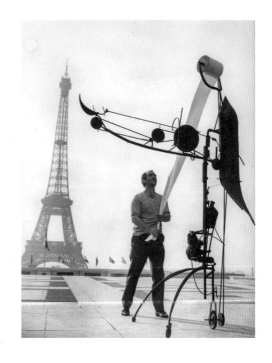

146 장 팅겔리, 〈메타매틱 17〉, 1959
팅겔리는 처음으로 그림을 그리는
기계를 선보였다.

셀 쇠포르 등으로 이뤄진 심사위원단은 메타매틱으로 그린 그림 가운데 가장 훌륭한 것을 골라 상을 수여했다. 뒤샹도 기꺼이 작품 제작에 동참했다. 뒤샹은 팅겔리와 화랑 관장이 보는 앞에서 기계의 힘을 빌려 작품 한 점을 완성했다. 팅겔리는 "나에게 뒤샹은 이 세상에서 가장 우아하고 지극히 숭고하고 아름답고 재치가 넘치며 멋지고 기상천외한 사람이었다"고 했다.

팅겔리의 주선으로 뒤샹은 다니엘 스포에리를 만났다. 스위스에 살고 있던 루마니아 출신의 이 젊은 예술가는 다양한 문제에 관심이 많았다. 스포에리는 뒤샹에게 그의 변형 가능한 예술의 증식 출판 프로젝트에 대해 얘기했고, 1959년 11월에 에두아르 로에브 화랑에서 열리는 전시회에 〈회전 부조〉를 출품해줄 것을 요청했다. 뒤샹은 이 제안을 흔쾌히 받아들였다.

아나티스트 개념을 제시하다

1959년 9월 14일에 뒤샹과 티니는 한 작은 전시회의 베르니사주에 참석하기 위해 런던으로 갔다. 이 전시회는 리처드 해밀턴이 기획한 것으로 로베르 르벨의 출판기념회와 관련이 있었다. 뒤샹은 런던에 머물면서 조지 허드 해밀턴과 뉴욕에서 레디메이드를 주제로 하는 BBC 방송의 인터뷰를 마치게 된다. 이 인터뷰에서 뒤샹은 예술가artist와 반예술가anti-artist를 동시에 부정하는 아나티스트anartist 개념을 분명하게 제시했다. 같은 시기에 쓰였지만 발표되지 않은 노트에서 뒤샹은 "예술은 중독을 일으킬 수 있는 환각제이며, 자기만 생각하는 풍요로운 사회가 필요로 하는 미학적 오르가슴이다. 반예술이라는 말을 쓰면 안 된다. 대화의 편의를 위해 아트art의 부정형인 아나트anart로 대체하려면 예술이라는 단어와 개념이 옳지 않음을 인정해야 한다"라고 적고 있다.

뒤샹과 티니는 9월 22일에 뉴욕으로 돌아와 도핀 호텔에서 한 달을 머문 후 11월 1일, 10번가 웨스트 28번지에 있는 오래된 건물 이층 아파트를 세 얻었다. 이전 아파트 세가 너무 올랐기 때문이었다.

뒤샹은 에로티시즘에 중점을 둔 파리의 다니엘 코르디에 화랑에서 12월 15일부

터 열리는《국제 초현실주의전》을 돕기 위해 전시장에 대한 자신의 아이디어를 제공했다. 그는 전시장 입구를 "불완전하게 만들되 여성의 음부를 연상시키는 고무로 된 질膣" 형태로 만들라면서 천장은 호흡 리듬에 맞춰 부풀어 오르는 분홍색 새틴으로 꾸며 거기에 두꺼운 입술이 보이도록 하라고 주문했다. 그는 브르통에게 "창살과 고인 물이 필요하네. 안쪽에는 약간의 거품도 있어야 하고. 첫눈에 봤을 때 그것이 진열품이라는 인상을 주지 않도록 하고, 벽을 장식할 그림들도 필요하네"라고 적었다.

이 전시회를 통해 파리에서는 처음으로 자코메티, 미로, 시몬 한타이, 피에르 몰리니에, 미미 파랑, 메레 오펜하임 등의 작품이 소개되었으며, 뒤샹 덕분에 라우션버그의 〈침대〉와 존스의 〈넓은 구조의 과녁〉이 출품되었다.

미국 예술문학협회의 명예회원이 되다

1960년대 뒤샹의 명성은 특히 미국에서 높았다. 뒤샹은 5월에 영국의 소설가이자 평론가 올더스 헉슬리, 프랑스의 시인이자 외교관으로 1960년에 노벨 문학상을 받은 생-존 페르스, 러시아의 시인 보리스 파스테르나크, 데 쿠닝, 콜더 등과 함께 미국 예술문학협회의 명예회원이 되었다. 그리고 미국의 여러 미술 기관들, 요컨대 대학 부설 기관들의 끈질긴 간청에 드디어 응했다. 그는 "난관을 피하고 복잡한 이론에 빠져들지 않기 위해 나는 항상 내 작품에 관해 설명했다. 전시를 할 때면 많든 적든 간에 작품 하나하나에 관해 설명했다. 이렇게 하는 건 무척이나 간단한 일이었으며, 대화를 나누기 위해 예술가들을 많이 초대하는 미국에서는 굉장히 흔한 일이었다. 보통은 학생들 앞에서 내 작품을 설명하곤 했다"고 말했다.

뉴욕에서 뒤샹은 계속해서 비밀리에 〈주어진 것〉을 작업했다. 그는 14번가의 아틀리에를 양도한 후 11번가의 이스트 108번지 403호를 빌렸는데 작은 크기의 사무실이었다. 문에는 이름이 적혀 있지 않았고 그를 방문하는 사람도 없었다.

파리에서는 인리아즈트가 만든 〈가방 안에 있는 상자〉가 30개 팔렸다. 뒤샹은 작품들을 다시 제작하여 재고를 늘려야 했다. 이 같은 목적으로 파리에 사는 의붓

딸 재클린 마티스-모니에의 도움을 받았고, 1960년 1월에 30개를 새로 제작하기로 했다. 재클린은 나무 골조를 만들 목수를 고용했다.

1960년 1월 팅겔리는 조지 스탬플리 화랑에서 4점의 메타매틱을 전시하기 위해 뉴욕으로 왔다. 대서양을 건너는 동안 그는 자동 파괴 기계를 구상했는데, 〈뉴욕에의 경의〉라고 급하게 제목을 붙인 이 작품은 모마의 관심을 끌었다. 모마는 3월 17일 팅겔리가 미술관 안마당에서 자신의 프로젝트를 작품화할 수 있도록 했다. 뉴욕의 쓰레기 더미에서 수집한 오래된 피아노, 낡은 인쇄기, 자전거 바퀴, 자동차의 클랙슨, 선풍기 등을 모아 조립한 이 기계 구조물은 스스로 움직이는 것은 물론 불을 내뿜기도 하고, 요란한 소리까지 내다가 결국은 불에 타 산산조각이 나버렸다. 이러한 자기 파괴적인 시도는 젊은 예술가들에게도 미술의 다양한 형식에 관심을 갖도록 만들었으며, 이 작품은 또한 "모든 것은 움직인다. 움직이지 않는 것은 존재하지 않는다"는 키네틱 아트의 본질을 집약적으로 반영하고 있다.

뒤샹은 초대용 상자에 상황에 어울리는 시를 적는 임무를 맡았고, 그 내용은 다음과 같았다. "만약 톱이 톱을 자른다면/그리고 만약 톱을 자르는 톱이/톱을 자르는 톱이라면/그건 금속성 자살이다."

예술가의 무책임론

뒤샹은 1960년 6월, 미국 체스협회의 예술가 분과 대표로서 국제 체스대회에 미국인의 참여를 증진시키기 위해 예술가들의 후원을 확보하는 임무를 맡았다. 그는 티니와 함께 유럽과 미국의 친구들에게 연락하고, 경매에 붙여질 작품을 수집하는 일에 시간을 보냈다. 경매는 1961년 5월 18일 뉴욕에서 이루어졌다. 카탈로그에는 150명에 가까운 예술가들이 180여 점을 기증했는데, 존스, 라우션버그, 조셉 스텔라, 헬렌 프랑켄탈러, 호안 미로, 피카소, 달리, 로댕 등의 작품이 포함되었다. 경매 수익금은 8만 1,930달러였고, 뒤샹은 그 기회에 1,100달러에 상당하는 〈가방 안에 있는 상자〉[118]를 내놓았다.

6월 말에 뒤샹과 티니는 유럽으로 갔다. 동생 쉬잔과 함께 아테네, 델포이, 크

레타, 로도스, 이드라 등지를 여행한 후 9월 말에 파리로 돌아왔다. 그해 12월과 1961년 1월에 6부작으로 프랑스 라디오 텔레비전에서 방송될 인터뷰 녹음을 조르주 샤르보니에와 했다. 뒤샹은 자신의 예술관을 처음으로 장시간 프랑스어로 말했다. 그는 미술작품은 결국 강낭콩처럼 하나의 생산품에 지나지 않는다면서 스파게티를 사는 것처럼 미술작품을 구매하는 것이라고 말했다. 또한 "매일 아침 잠에서 깬 화가는 아침식사 말고도 약간의 송진 냄새가 필요하네. 화가는 이 송진 냄새를 맡으러 아틀리에로 가는 것이네. 그에게 필요한 것이 송진 냄새가 아니라면 기름 냄새겠지. 이건 순전히 후각적인 이유에서라네. 이 냄새는 하루를 다시 시작하는 데 필요하지. 다시 말해 홀로 느끼는 큰 기쁨의 형태이며, 당신도 알다시피 거의 수음과도 가까운 것이네"라고 샤르보니에에게 말했다. 그는 또한 미술작품에 대한 예술가의 무책임론을 전개하면서 "예컨대 자신이 하는 일이 무엇인지 모르면서도 예술가는 이에 대해 결코 책임지지 않네. 하지만 예술가는 표면보다 더 깊은 곳에서 진정 무언가 말할 것이 있을 때 뭔가를 하게 된다네. 그리고 흥미롭게도 다음과 같은 말을 하기도 하네. '하지만 누가 결정합니까?' 누가 결정하냐고? 그건 아주 단순하네. 후대가 그 책임을 지게 되네. 그렇다면 후대는 항상 옳을까? 아니면 그를까? 그건 또 다른 문제라네. 어쨌든 예술가가 결정하는 건 아닐세"라고 말했다.

인터뷰가 끝나갈 때쯤 뒤샹은 "미술작품을 제작한 예술가는 실제로 자신이 한 것이 무엇인지 알지 못하네. … 예술가는 미적 결과를 평가할 능력이 없네. 미적 결과는 두 가지 정반대의 축으로 구성되는데, 하나는 예술의 결과를 생산한 예술가의 축이고, 다른 하나는 관람자의 축일세. 나는 관람자라는 말을 단지 동시대인만 아니라 후대 전체와 예술 작품을 감상하는 모든 사람을 지칭하기 위해 사용한다네. 실제로 관람자에 속하는 후대 전체와 모든 감상자는 검토를 통해 하나의 사물이 그냥 사물로 남을지, 아니면 한 점의 미술작품으로 후대에 살아남을 수 있는지의 여부를 결정하게 되네. 그도 그럴 것이 그 사물에는 예술가가 부지불식간에 불어넣은 심층 처인시 있기 때문이네"라고 했다.

인터뷰를 마치고 며칠 후 뒤샹과 티니는 뉴욕으로 돌아왔다. 도착하고 얼마 안

되어서 두 사람은 〈큰 유리〉에 관해 리처드 해밀턴이 무려 3년 가까이 작업한 노트의 첫 인쇄판 몇 부를 받았다. 그는 해밀턴에게 보낸 편지에 "우리는 이 책에 완전히 빠졌네. 자네의 사랑이 가득 찬 이 저서는 프랑스식 〈녹색 상자〉[109]에 엄청난 진실과 투명한 변화를 가져다주었네. 특히 자네의 인쇄 조판 덕택에 조지 허드 해밀턴이 수행한 번역은 원본과 정말 가까운 유연한 형태로 이뤄졌으며, 〈신부〉[40]는 더 아름답게 빛나게 될 것이네"라고 적었다.

뒤샹은 다시 한 번 초현실주의 관련 전시회의 공동 기획을 맡게 되었다. 브르통, 에두아르 자게르, 조제 피에르를 주축으로 한 이 전시회는 뉴욕 매디슨 가의 다르시 갤러리에서 열릴 예정이었다. 전시회의 모든 설치에서 뒤샹의 공헌은 결정적이었다. 그러나 시의적절하지 않게 전시된 달리의 그림이 스캔들의 원인이 되었다. 뒤샹은 이러한 스캔들에 분노하며 "초현실주의자들이라면 진저리가 나는군! 나는 초현실주의자가 아닐세. 이 전시회도 내가 하고 싶어서 한 것이 아니라 사람들이 강요한 것이지"라고 말했다.

지금 우리는 어디로 가고 있는가

1961년 3월 20일에 필라델피아 미술관 예술대학이 주최하고, 캐서린 쿠가 진행을 맡은 학술대회에서 뒤샹은 '지금 우리는 어디로 가고 있는가'란 제목으로 강연을 했다. 뒤샹은 동시대의 미술과 미래의 전망에 관한 자신의 입장을 밝히면서 "오늘날 대부분의 관람자들은 물질적이고 사색적인 가치 체계 속에서 이뤄지는 미적 만족을 추구하고 있으며, 그렇게 함으로써 미술작품의 집단적 무력화를 유도하고 있습니다. 이처럼 미술작품의 양적 증가와 질적 감소를 초래하는 이 집단적 무력화에는 관람자들의 저속한 취향에 의한 균등화가 수반되고, 그 직접적인 결과로 가까운 장래에 대한 초라함의 장막만이 드리워질 것입니다. … 미래의 가장 위대한 예술가는 언더그라운드로 가게 될 것입니다"라고 주장했다. 뒤샹이 마지막 문장에서 표명하는 것은 하나의 선언이다. 그는 4년이 지난 후 한 인터뷰에서도 "미래의 천재는 몸을 숨기고 언더그라운드로 가게 될 것"이라고 주장했다.

147 존 케이지와 함께 한 뒤샹 부부, 1965

케이지는 1965-66년 겨울에 뒤샹을 자주 만났다. 그들은 일주일에 한 번
어떤 때는 두 번 체스를 두었고, 함께 저녁식사를 했다.

젊은 예술가들, 예컨대 화가, 조각가, 댄서, 음악가들은 뒤샹을 가까이하려고 했
고, 그의 비위를 맞추려고 했다. 뒤샹이 정중하게 거리를 둔 많은 예술가들 가운
데 케이지는 뒤샹의 관심을 끌기 위해 가장 많은 노력을 했다.[147] 케이지는 1965-
66년 겨울에 뒤샹을 자주 만났다. 그는 뒤샹과 오래 함께 하기 위해 체스를 가르쳐
달라고 했다. 그들은 일주일에 한 번 어떤 때는 두 번 체스를 두었고, 함께 저녁식
사를 했다. 뒤샹과 체스의 실력 차이가 너무 커서 나중에는 티니와 체스를 두었는
데 그녀도 고수였다고 케이지는 말했다.

1960년 누보레알리슴Nouveau Réalisme 그룹 창립에 참여했던 아르망이 1961년 가을에 뉴욕에 정착했다. 누보레알리슴 그룹의 예술가들은 레디메이드를 거의 그대로 전시함으로써 '현실의 직접적인 제시'라는 새롭고 적극적인 방법을 추구했다. 아르망은 뉴욕에 도착하자마자 윌리엄 코플리에게 뒤샹을 소개해달라고 청했다. 아르망과 만났을 때 뒤샹은 "체스를 두나?"하고 물었고, 아르망이 그렇다고 답하자 "어느 정도?" 하고 되물었다. 아르망이 "클럽 1급입니다" 하고 대답하자 뒤샹은 "목요일에 한 판 둡시다"라고 말했다. 아르망은 체스가 뒤샹의 흥미를 끄는 유일한 수단이라는 걸 알고 있었다. 그때 이후로 뒤샹과 아르망은 둘도 없는 단짝이 되었다.

뒤샹이 암묵적으로 강요하는 철칙은 미술에 관해 말하지 않는 것이었다. 뒤샹은 카반에게 "단어의 사회적 의미로서의 미술은 내게 흥미가 없네. 내가 아주 좋아하는 아르망 같은 사람에게도 마찬가지라네. 내가 느끼는 기쁨은 그들이 하는 일을 보러 가는 것보다 그들과 함께 이야기하는 걸세"라고 말했다. 아르망은 뒤샹이 미술계와 거리를 두는 걸 관찰할 수 있었다. 아르망은 "그의 전략은 단순했다. 마셜 체스클럽 바로 앞인 19번가 웨스트 28번지에 산다는 이유로 몸을 피할 구실을 마련했다. 그는 호의적으로 사람들을 맞았다. 다른 사람들이 찾아오면 이미 와 있는 사람들과 합류하도록 했다. 어떤 사람들은 노트를 꺼내 들고 적었고 어떤 사람들은 사진을 찍었다. 너무 혼란스럽다 싶으면 뒤샹은 일어나 이렇게 말하는 것이었다. '사과의 말씀을 드려야겠습니다. 마셜 체스클럽에서 약속이 있군요. 호로비츠나 보비 피셔와 경기를 하게 되어 있습니다.' '따라가도 괜찮을까요?' '죄송합니다만 마셜 체스클럽은 철저히 사적인 공간이라서요' 그러고는 나에게 몸을 돌려 '자네도 함께 가서 우리의 중요한 게임을 끝내야지?'라고 낮은 목소리로 말하고, 정작 클럽에 가서는 소파에 앉아 신문을 읽곤 했다"고 전했다.

18세기만도 못한 20세기

슈바르츠의 저서에 무관심하다

뒤샹은 대서양 두 연안에서 팝아트와 누보레알리슴에 의해 이루어지는 자신의 레디메이드 도구화에 우려를 표했다. 그는 리히터에게 보낸 편지에 "누보레알리슴, 팝아트, 아상블라주로 불리는 네오다다는 과거에 다다가 이뤄낸 것을 자양분으로 하는 값싼 오락이네. 레디메이드를 발견했을 때 나는 미학의 학살을 저지하고자 했던 것이었네. 하지만 네오다다이스트들은 레디메이드를 미학적 가치를 발견하는 데 이용하려 하네. 나는 일종의 도전으로 그들에게 병걸이와 소변기를 던져주었는데, 그들은 그것들의 미적 아름다움을 숭배하고 있군"이라고 적었다.

뒤샹이 아르투로 슈바르츠를 만난 건 이 시기였다. 작가이며 미술사학자 슈바르츠는 이집트의 알렉산드리아에서 태어나 젊은 시절 트로츠키와 브르통의 초현실주의로부터 영향을 받았다. 정치적 이유로 이집트에서 추방된 그는 이탈리아에 거주하면서 1952년에 밀라노에 서점을 열었다. 1961년에는 서점을 20세기 아방가르드 운동의 주요 작품들을 전시할 화랑으로 개조했다. 그는 1959년부터 1969년까지 뒤샹에 관한 첫 번째 전문서 집필에 몰두했다. 슈바르츠의 저서는 뒤샹과 쉬잔이 근친상간이라는 가정하에 쓰였다. 뒤샹은 그의 책 내용에 철저히 무관심하게 대했으며, 그의 해석에 대해 토론하지 않았다. 폴 마티스는 "슈바르츠는 집필하고 있는 내용을 뒤샹에게 보냈다. 하지만 뒤샹은 그걸 읽지 않았든지 아니면 읽었어도 심각하게 생각하지 않았든지 별 관심을 보이지 않았다"라고 했다.

뒤샹은 뉴욕에서 조각 〈벌어진 음부〉에 대한 작업을 계속했다. 그가 날마다 전념했던 이 작업에 관해서는 알려진 바가 거의 없다. 티니는 뒤샹을 도와 벽돌을 모으고, 벌거벗은 마네킹을 받치기 위해 뉴저지 주에 있는 그들의 소유지 뒤 숲에서 주운 나뭇가지들을 날랐다. 티니는 백열 가스등은 휘두르는 팔과 손이 서고 주조를 위해 자신의 해부 모형까지 빌려주었다.

근래 미술을 비판하다

뒤샹은 1962년 12월 마지막 며칠 사이에 두 번째 전립선 수술을 받았다. 퇴원 후 한 달이 지난 1963년 2월 16일에는 티니와 함께《아모리 쇼》50주년 기념 전시회에 참석하기 위해 뉴욕 주의 유티카로 갔다.[148] 〈계단을 내려가는 누드〉를 포함해 300여 점의 작품이 전시될 이 전시회는 1913년에 열렸던 전시회와 같은 장소에서 4월에 개최될 예정이었다. 뒤샹은 그 기회에 〈계단을 내려가는 누드〉를 절단한 조각을 연출하는 것으로 행사 포스터를 만들었다.

뒤샹은 잡지 『쇼Show』와의 인터뷰에서 프랜시스 스티그멀러에게 "지금으로부터 10년 전, 나는 오래전부터 아무것도 창작하지 않는 사람, 즉 한 명의 과거 완료형 인간으로 알려졌네. … 그 후로 추상표현주의, 팝아트 등의 흐름이 시작되었고, 이에 편승해서 사람들이 내가 오래 전에 취했던 몇몇 입장에 관심을 가지기 시작했네. 예컨대 14번가의 오래된 아틀리에를 떠났을 때 나는 팅겔리에게 성능이 좋은 냉장고를 팔았다네. 팅겔리가 그것으로 무엇을 한지 아는가? 그는 거기에 음향 기기를 장착해서 그것을 시드니 재니스의 자택에서 열린 누보레알리슴 전시회에서 공개했다네. 레디메이드가 젊은 세대에게 끼친 영향의 결과였지. 그들은 날 좋아했는데, 내가 그들의 욕구 발산에 대한 존재 이유를 제공했기 때문이었네"라고 말했다.

스티그멀러가 『쇼』지의 독자들을 위한 마지막 말을 청하자 뒤샹은 "예술가들을 조심해야 하네. 그들은 짐승이라네. … 쿠르베를 시작으로 모든 예술가는 짐승들이었네. 모든 예술가는 지나친 자아에 갇혀있는 게 틀림없다네. 쿠르베가 첫 번째 예라네. 그는 이렇게 말했네. '내 예술을 받아들여도 좋고 받아들이지 않아도 좋다. 나는 자유롭다.' 그때가 1860년이었네. 그 후로 예술가들은 매번 이전 세대의 예술가들보다 더 자유로워야 한다고 느꼈네. 점묘주의자들은 인상주의자들보다 더 자유롭게 그렸네. 입체주의자들도 더 자유롭게 행동했지. 미래주의자와 다다주의자들도 마찬가지였지. 더 자유롭게, 더 자유롭게, 더 자유롭게 … 그들은 이것을 자유라고 불렀네. 알코올 중독자들은 감금되어 있지. 그런데 왜 예술가들의 자아는 마

148 《아모리 쇼》 50주년 기념 전시회 포스터, 1963

음껏 분위기를 쥐어짜도록 허용된단 말인가? 당신은 이러한 악취를 맡은 적이 없
나?"라고 했다.

뒤샹은 여러 차례 인터뷰에 응하면서 전과 달리 근래 미술에 관해 발언하는 일
이 잦았다. 그는 "미술이 전체적으로 수준이 낮아졌으며 상업화되었다. 금세기는
미술사에 있어서 가장 수준이 낮았던 세기들 가운데 하나다. 18세기에도 훌륭한
미술작품이 없었으며 그저 천박하기만 했는데, 금세기는 오히려 18세기만도 못하
다. 20세기 미술은 단지 지나가는 빛에 불과하다. 쿠르베 이후 모든 예술가들은 야
수기 되었다"고 주장했다. 뒤샹은 근대 예술가들의 지나친 이기심을 나무라면서
"왜 예술가들의 이기심이 넘치도록 내버려두어 공해를 만들지?"라고 했다.

뒤샹은 모마의 상임 관리자인 윌리엄 C. 세이츠가 진행한 『보그』지와의 인터뷰에서 자본주의와 타협하는 예술가들을 거론하면서 "그건 일종의 항복이네. 오늘날 예술가들은 전지전능한 달러에 대한 충성 서약 없이는 생존할 수 없는 것처럼 보이네. 이를 통해 우리는 이러한 추세가 어디까지 나아갈지를 예상할 수 있네"라고 했다. 뒤샹은 또한 이렇게 강조한다. "예술은 내 관심의 대상이 아니라네. 내 관심의 대상은 예술가들이지."

뒤샹과 티니는 1963년 여름의 대부분을 유럽에서 보냈다. 6월 9일 팔레르모에 머물던 뒤샹은 형 자크 비용이 퓌토의 자택에서 사망했다는 소식을 듣고 즉시 티니와 함께 로마를 경유해 파리로 갔다. 그 다음 날 르메트르 가 7번지에서 형을 간호했던 세 누이를 만났다. 수많은 예술가들의 애도 속에서 형의 장례식이 거행되었다. 자크 비용의 유골은 루앙에 있는 묘지의 지하 납골당에 매장되었다.

장례식을 치른 며칠 뒤에 뒤샹은 『소금장수 마르셀』의 이탈리아어판 편집을 끝내기 위해 슈바르츠가 있는 밀라노로 갔다. 그 기회에 뒤샹은 건축 잡지 『메트로 Metro』의 편집자 브루노 알피에리를 만나 잡지 표지 제작에 관여했다. 뒤샹은 몇 개의 단어와 잡지 제목을 조합하여 '너의 영웅들을 사랑하라AIMER TES HEROS'는 표지를 제작했다. 그러고 나서 뒤샹과 티니는 카다케스로 돌아갔다. 9월 11일, 쉬잔이 뇌종양으로 사망했다는 소식을 듣고 곧장 파리로 향했다. 장례식에 참석하고 후속 절차를 해결한 후 두 사람은 다시 카다케스로 돌아가 9월 말까지 머물렀다.

첫 번째 회고전

미국으로 돌아오자마자 뒤샹은 1963년 10월 6일에 월터 홉스가 로스앤젤레스 북동쪽에 위치한 패서디나 미술관에서 기획한 자신의 첫 번째 회고전에 참석했다.[149] 홉스에게 뒤샹을 소개한 사람은 윌리엄 코플리였다. 두 사람은 곧장 서로를 존중하게 되었다. 뒤샹은 전시회 계획에 직접적으로 참여할 생각이 없었다. 홉스에게 스톡홀름 현대 미술관에 있는 〈큰 유리〉의 복제품과 레디메이드를 구분해달라고 제안한 게 전부였다. 뒤샹은 회고전을 위한 포스터와 카탈로그 표지 제작을 맡았

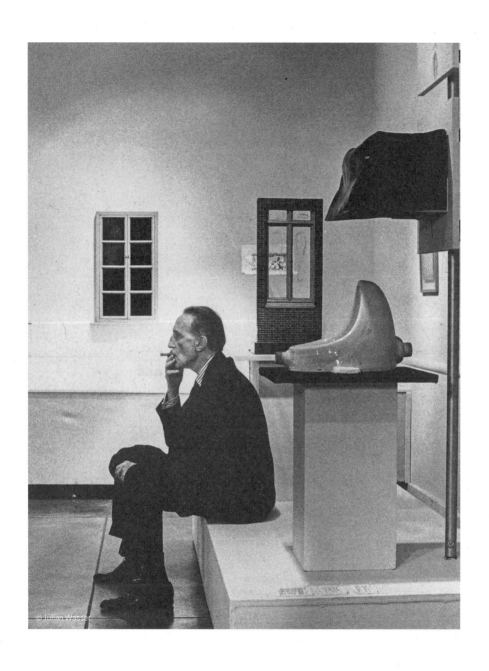

149 1963년 패서디나 미술관에서 열린 자신의 회고전 전시장에 앉아 있는 뒤샹

150 패서디나 미술관에서 열린 뒤샹의 회고전 포스터, 1963
뒤샹은 전시회 제목을 '마르셀 뒤샹 또는 에로즈 셀라비에 의한
또는 마르셀 뒤샹 또는 에로즈 셀라비'를 적어 넣었다.

다. 그는 격자 구조 형태로 〈현상금 2,000달러〉[98]를 포스터에 넣고, 손으로 전시회 제목을 '마르셀 뒤샹 또는 에로즈 셀라비에 의한 또는 마르셀 뒤샹 또는 에로즈 셀라비'를 적었다.[150]

코플리, 해밀턴과 함께 여행 중이던 뒤샹 부부는 패서디나 미술관 근처에 있는 호텔에 묵으면서 매일 아침 미술관으로 갔다. 10월 8일의 개막식에 래리 벨, 에드워드 킨홀즈, 에드 모지스, 존 콥랜스 같은 예술가들은 물론이고 어빙 블룸, 폴 캔터, 프랭크 펄스, 펠릭스 란다우 등의 미술품 컬렉터들도 초대되었다. 얼마 전 페러스 화랑에서 개인전을 연 앤디 워홀과 홉스의 친구인 배우 데니스 호퍼도 참석했다.[151] 뒤샹은 공식 개막 행사에서 많은 사람들이 가져온 모든 물품들에 서명하느

151 패서디나 미술관에서 열린 뒤샹의 회고전에서
앤디 워홀, 데니스 호퍼, 어빙 블룸

라 아침 시간의 대부분을 보냈다. 그는 해밀턴에게 "모든 것들에 서명하는 것을 좋아하네. 하지만 그게 그 물건들의 가치를 떨어뜨리지"라고 말했다.

개막 후 그린 호텔에서 열린 리셉션 행사에서 호퍼는 뒤샹에게 자기가 몰래, 교묘하게 받침대를 떼어 낸 호텔 입간판에 서명을 해 달라고 청했다. HOTEL GREEN ENTRANCE라고 쓰인 글씨 아래에 뒤샹은 엄지손가락이 호텔 쪽을 향하고 있는 그림을 그려 넣었다. 그리고 '마르셀 뒤샹/패서디나 1963'이라고 적었다. 이는 뒤샹의 극단적인 입장을 상징적으로 보여주는 것이었다. 세계를 그리는 것이 아니라 손가락으로 세계의 대상을 가리키고, 그렇게 함으로써 이 대상을 미술 오브제로 변화시키는 것이다.

개막식 후 쿠플러는 티니와 뒤샹, 홉스, 채민턴, 그리고 미술품 컬렉터 베티 애셔, 도널드 팩터, 베티 팩터 등을 초대해 라스베이거스에서 주말을 보냈다. 홉스는 "뒤

© Julian Wasser

152 스무 살의 이브 바비츠와 체스를 두는 마르셀 뒤샹, 1963

샹은 48시간 동안 아무 기계도 만지지 않고 그 어떤 게임도 하지 않았다. 그는 앉아서 수다를 떨자고 제안했고, 가끔씩 내 가까이에 있는 세 개의 룰렛판 하나마다 게임을 할 수 있겠느냐고 물었다"고 말했다.

　패서디나에서 돌아온 홉스는 로스앤젤레스에서 온 사진작가 줄리언 와서와 함께 사진 촬영을 했다. 와서는 뒤샹이 벌거벗은 여인과 〈큰 유리〉 앞에서 체스 두는 장면을 촬영하자는 아이디어를 냈다. 홉스의 친구이기도 한 이브 바비츠라는 스무 살의 여인은 이 작업에 참여하겠다고 했다. 바비츠는 그때 피임약을 복용하여 젖을 부풀려 "두 개의 핑크빛 축구공처럼 되도록 만들었다"고 했다.[152] 촬영을 위해 뒤샹과 바비츠는 세 게임을 매우 진지하게 두었다. 바비츠는 뒤샹의 크나큰 배려를 떠올리며 "그는 매우 늙은 월터 홉스와 닮았다. 역사에 기록될 또 하나의 홉스"

라고 말했다.

뒤샹은 뉴욕으로 돌아왔다가 장-마리 드로가 프랑스 텔레비전을 위해 준비한 다큐멘터리 촬영을 위해 11월 2일에 다시 패서디나로 갔다. 드로는 전시된 작품들 앞에서 뒤샹과 체스를 두면서 뒤샹의 친구들로 이 다큐멘터리 음악감독 에드가 바레즈, 윌리엄 코플리, 니콜라스 칼라스, 진 레이널 등에 대해 질문했다. 레이널은 미국의 도예가로 뒤샹과 메리 레이놀즈의 친한 친구였다. 레이널은 다큐멘터리 「마르셀 뒤샹과의 체스 게임」 촬영을 계기로 "뒤샹은 자신의 삶 전체에 걸쳐 죽음이 접근하도록 내버려둔 사람들 가운데 하나다. 그도 그럴 것이 그는 죽은 듯이 자기가 살아가는 것을 보았기 때문이다"라고 했다.

예술은 신기루일세

1964년 초 뒤샹의 활동은 주로 레디메이드 작품들을 관리하는 것이었다. 한때 정신과 의사가 되려고 의학을 전공했으나 정치적 운동에 가담하여 퇴학당한 뒤, 철학을 전공한 아르투로 슈바르츠의 시집 『절대적 현실Il reale assoluto』(1964)의 편집을 위해 뒤샹은 자신의 레디메이드 〈자전거 바퀴〉[54], 〈병걸이〉[56], 〈부러진 팔에 앞서〉[60], 〈샘〉[70]을 석판으로 인쇄한 네 장의 크로키 삽화가 삽입된 "양도 불가능하고 이전될 수 없는 증명서"를 작성했다. 이 소판본과 6월에 슈바르츠에 의해 기획된 레디메이드 작품 전시회《마르셀 뒤샹에 경의 표함》은 후일에 열리게 될 열세 점의 역사적 레디메이드 작품들의 실물 크기 에디션의 계기가 되었다. 이 에디션은 밀라노 출신 미술품 수집가에 의해 1964년 후반에 제작될 예정이었고, 수집가에 의하면 에디션 제작의 아이디어는 뒤샹에게서 나왔다고 했다.

슈바르츠는 "뒤샹이 이 판본을 제작함으로써 자신의 레디메이드 작품들을 망각으로부터 구할 수 있다고 판단했으며, 이와 동시에 자신의 과거 작품들의 도록에서 빠진 부분들을 복원할 수 있을 것으로 판단했다"고 말했다. 자신의 레디메이드 작품 여덟 부의 편집을 수락하면서 뒤샹은 말년에 즐기운 마음으로 남밀한 서닝 행위에 스스로 제동을 걸 수 있었다. 그는 또한 이런 오브제들이 작품화되는 것에

반대해서 아무것도 할 수 없었다.

뒤샹의 입장에서 분실된 일곱 점의 레디메이드에 대해서는 산업 디자이너들로 하여금 레디메이드 제작 시기에 촬영된 사진을 바탕으로 크로키를 그리게 하는 것이 급선무였다. 이 작업은 쉽지 않았는데 〈샘〉이나 〈에나멜을 입힌 아폴리네르〉[65]는 다른 레디메이드보다 규격 등을 더욱 섬세하게 맞춰야 했다.

뒤샹은 카다케스에서 여름 휴가를 보내다가 근처 라 비스발의 노후한 곳간에서 벌레 먹은 커다란 문을 발견했다. 그는 그 문을 뜯어 뉴욕으로 보내 〈주어진 것〉을 위한 조립물로 삼았다. 훗날 관람자들은 바로 이 문의 구멍을 통해 그가 20여 년 동안 공들여 제작한 〈주어진 것〉을 보게 된다.

같은 해 여름에 뒤샹은 『파리 익스프레스*Paris-Express*』지 7월호에 실릴 내용을 위해 미술평론가 오토 한의 인터뷰에 응했다. 뒤샹은 "예술은 신기루일세. 신기루의 존재는 매우 아름답지만, 그래도 신기루는 신기루일 뿐이지"라고 했다.

한편 슈바르츠가 뒤샹의 레디메이드를 한정판으로 제작할 것이란 소식에 뒤샹을 아는 사람들은 대단히 놀랐다.[153] 에른스트는 뒤샹의 레디메이드의 아름다움이 퇴색되는 징조로 보았지만, 뒤샹에게 레디메이드는 미술작품이 아니므로 본래의 것들이 사라진 마당에 다시 만들어 본래의 개념을 보존하는 일이 마땅하다고 생각했다. 뒤샹은 레디메이드에 관해 1963년 "사물을 발견하는 것이 아이디어였지 미학적인 요소는 전혀 고려된 것이 아니었다"고 했다. 그는 무관심을 나타내기 위해 레디메이드를 선정한 것이라고 말했다. 그렇지만 그가 선정한 레디메이드는 무관심한 사물들이 아니라 미학적으로 느낄 만큼 사려 깊게 선정된 것들이었다. 1964년 모마에서 열린 심포지엄에서 뒤샹이 계속해서 자신이 무관심하게 레디메이드를 선정했다고 주장하자, 알프레드 바는 "오, 마르셀, 그렇다면 그것들이 왜 오늘날 아름답게 보이는 겁니까?" 하고 물었다. 그러자 뒤샹은 "인간은 어느 누구도 완전할 수 없네"라고 대답했다.

레디메이드에 미학적인 요소가 없다고 말할 수 없는 이유는 다음과 같은 뒤샹의 말에서도 발견된다.

153 뒤샹과 아르투로 슈바르츠, 1964

산업적 물질들은 반복해서 생산되기 때문에 비개인적인 것들이 된다. 하지만 당신이 그것들을 너무 많이 선정하게 되면 당신에게 자연히 취향이 생기게 된다. 취향이 생기게 되면 당신은 선정의 폭을 넓히게 된다. 이런 것이 나로 하여금 미술은 습관적으로 약을 복용하는 것과도 같은 형태라는 걸 알게 해 주었다. 미술은 습관적으로 약을 복용하는 것이다. 그게 전부다. 그건 예술가에게만 한정된 게 아니라 미술품 수집가들에게도 해당된다. 그래서 나는 레디메이드를 너무 많이 선정하지 않으려고 한 것이다.

습관적으로 약을 복용하지 않으려고 레디메이드를 선정했다면 뒤샹은 왜 선정한 것들이 사라진 마당에 슈바르츠에게 그것들을 재생하게 한 것일까? 대답은 간단하다. 돈은 벌기 위해서였다. 뒤샹은 "나는 그것들로부터 돈을 벌어야 했다. 우리는 비행기만 제외하고 일등석을 타고 여행할 수 있다"고 했다. 그는 편안한 삶을

원했으며, 수입이 따로 없었으므로 레디메이드를 재생하여 돈을 벌려고 했다. 슈바르츠는 그의 상업적 아이디어에 자신의 이익도 넉넉하게 챙길 수 있었으므로 전적으로 찬동한 것이다.

슈바르츠는 잡지 『장님』에 소개된 스티글리츠가 찍은 소변기 사진을 견본으로 밀라노의 제조업자에게 〈샘〉을 재생하도록 주문했다. 아이로니컬하게도 대량생산품을 특별히 주문한 것이다. 그렇게 재생한 것들을 슈바르츠는 1964년 밀라노의 자신의 화랑에서 소개했는데 모두 13점이었다. 각각 8점 한정판으로 재생하면서 4점을 더 제작하여 하나는 슈바르츠가 소장하고, 다른 하나는 뒤샹이 소장하고, 나머지 2점은 전시회를 위해 보관하기로 했다. 13점을 한 세트로 가격을 25,000달러로 하고 팔리면 절반을 뒤샹에게 주기로 했다. 슈바르츠는 1987년에 〈자전거 바퀴〉를 350,000달러에 팔았는데 뒤샹 덕분에 큰돈을 벌 수 있었다.

해프닝은 매우 흥미롭다

뒤샹은 예기치 않던 우연한 일이나 극히 일상적 현상을 예술 체험으로 승화시킨 해프닝Happening에 관심이 많았다. 해프닝은 앨런 캐프로가 1959년 가을, 뉴욕의 루빈 화랑에서 6일 동안 연출한《여섯 부분으로 된 열여덟 개의 해프닝》이후 미술의 새로운 장르로 굳어지고 있었다. 예술을 감상하는 입장에 있는 사람을 예술적 사건 속에 끌어들이는 성격을 지닌 해프닝은 충격적인 언동, 어이없는 행동, 과격한 행위, 파괴 행위, 지나치게 일상적인 행위 등을 통해 현대 소비사회의 모순이나 물상화 현상을 인식시키는 것이다.

뒤샹은 1966년에 이렇게 말했다.

해프닝은 매우 흥미롭다. 왜냐하면 그것은 이젤 위에 그리는 그림과 정면으로 배치되기 때문이다. … 해프닝을 통해 어느 누구도 사용하지 않았던 요소가 미술에 도입되었다. 그건 권태라는 요소다. 사람들이 관람하면서 지루해 하는 뭔가를 만들어 내는 것, 나는 지금까지 이것을 전혀 생각조차 하지 못했다! 그리고

이것이 매우 기발한 생각이라서 유감이다. 이것은 존 케이지의 침묵과 음악과도 근본적으로 동일한 발상이다. 케이지 전에는 어느 누구도 그런 것을 생각해내지 못했다.

뒤샹은 선정적이고 도발적인 해프닝에 매료되었다. 이 산발적이고 일시적인 표현 행위에서 예술가들이 항상 희생되곤 했던 회화의 영원성이라는 이데올로기의 대안을 보았던 것이다. 「뉴욕 타임스」지의 기자가 모던아트의 위상에 관해 질문하자 뒤샹은 "유화가 50년 더 지속될 것이라고 생각하지 않네. 유화는 화려한 기교의 수사본처럼 사라질 것이네. 새로운 삶의 방식과 새로운 기술은 끊임없이 탄생하고 있지. 미술관은 아마 작품들을 계속 소장하겠지만, 저장 기능만 수행하게 될 것이네. 단지 스위치를 한 번 누르는 것만으로 도쿄에서 열리는 전시회를 보게 될 것이네"라고 했다.

모순이 핵심이다

해마다 여름이 되면 뒤샹은 티니와 함께 카다케스로 갔다. 1965년 여름도 그곳에서 보냈다. 그때 슈바르츠의 저서 『큰 유리와 관련 작품들The Large Glass and Related Works』에 삽화로 사용할 목적으로 〈큰 유리〉의 부분들을 모델로 9점의 동판화를 제작했다. 슈바르츠의 저서에는 뒤샹의 주석 복제품 144점을 포함해 안전 유리로 된 상자 안에 들어 있는 모든 것이 포함되어 있었다.

뒤샹과 티니는 9월 20일에 파리로 갔고, 며칠 후 자신의 작품이 전시된 케스트너 게젤샤프트 미술관 전시회의 마지막 날을 둘러보기 위해 하노버로 갔다. 그리고 레몽 크뢰즈 화랑에서 '사는 것 혹은 죽음을 맞이하는 것 혹은 마르셀 뒤샹의 비극적 종말'이란 제목으로 열린 《모던아트에서의 내러티브 구상전》에 에두아르도 아로요, 질 아이오, 안토니오 레칼카티와 함께 초대되었다. 이 전시회에서는 뒤샹의 〈누드〉, 〈발랄한 과부〉[91], 〈샘〉, 〈큰 유리〉이 복제품끼 게단을 오르는 뒤샹, 세 명의 화가가 예술가에게 가하는 폭력 행위, 예술가들의 유죄 판결, 뒤샹의 폭력 행

위, 누드 상태로 높은 계단에서 떨어지기, 뒤샹의 장례식 등이 섞인 활동 장면들이 연속되는 내러티브로 소개되었다. 여기에서 표방된 것은 자신의 예술이 거짓 혁명적 성격을 지녔음에도 불구하고 뒤샹이 은연중에 미국 예술 제국주의에 유리한 역할을 한 것에 대한 격렬한 비판이었다. 성조기에 둘러싸이고, 미국 해군에 의해 운반된 뒤샹의 관은 라우션버그, 올든버그, 마르시알 레스, 워홀, 레스타니, 아르망에 의해 매장되었다.

뒤샹과 티니는 미네소타 주 미니애폴리스에 소재하는 워커 아트 센터에서 열린 메리 시슬러 컬렉션 전시회 개막을 위해 그곳으로 갔다. 미국의 부유한 미술품 수집가 시슬러는 뒤샹의 작품을 수집하기 위해 프랑스를 헤집고 다녔으며, 뒤샹의 친구이자 치즈 상인 캉델과 로셰 소유였던 작품들도 시슬러의 소장품이 되었다. 시슬러는 90여 점을 소장하고 있었다.

「미니애폴리스 스타*Minneapolis Star*」지의 기자 돈 모리슨이 전시된 레디메이드에 존재하는 모순에 관해 뒤샹에게 질문하자 그는 간단히 "모순이 핵심이다"라고 답했다.

1966년 2월에 워홀이 뒤샹에게 그를 필름에 담고 싶다고 알려오자 쾌히 허락했다.[154] 이 시기에 뒤샹은 인터뷰를 포함하여 책 표지 디자인 또는 추천서 등 다양한 요청을 많이 받았으며, 거의 허락했다. 워홀이 제작한 영화는 「마르셀 뒤샹을 위한 스크린테스트」로 20분짜리였는데, 뒤샹의 역할은 20분 동안 말없이 의자에 앉아서 시가를 피우는 것이었다. 뒤샹은 워홀이 지향하는 정신을 좋아했다.

마르셀 뒤샹의 거의 완벽한 작품

뒤샹과 티니는 1966년 4월에 유럽 여기저기를 다녔다. 그는 미국을 떠나기 전 오랜 친구 윌리엄 코플리에게 막 끝마친 〈주어진 것〉을 구매할 것을 제안했다. 훗날 코플리가 이 작품을 필라델피아 미술관에 기증할 것을 약속한다는 조건이 전제되었다. 코플리는 카산드라 재단의 후원을 받아 6만 달러에 이 작품을 구입했다.

유럽 체류 중에 뒤샹 부부는 밀라노에서는 슈바르츠의 집에서 머물렀고, 베네

154 1966년 2월 코르디에와 엑스트롬 화랑에서 샘 그린과 대화하는 뒤샹
앤디 워홀이 자신의 영웅 마르셀 뒤샹을 무비 카메라에 담았다.

치아에서는 페기 구겐하임의 집에서 머물렀다. 뒤샹은 파리로 가서 6월에 카반과의 대담을 허락했다. 두 사람의 대담은 1967년 프랑스 피에르 벨퐁 출판사에서 출간되었다. 뒤샹은 르벨에게 "이런 종류의 대담은 사실 그 자체로 가벼운 경향을 띠지.… 난 가볍게 읽는 독자를 생각했네. 그럼에도 종종 기억해야 할 점은 몇몇 중요한 부분이 포함되는 것이지. 이런 이유로 인터뷰에 응했던 것이네"라고 했다.

1966년 6월 16일에 런던의 테이트 화랑에서 리처드 해밀턴에 의해 '마르셀 뒤샹의 거의 완벽한 작품'이란 제목으로 뒤샹의 두 번째 회고전이 열렸다. 이 전시회에서는 〈금속테 안에 물레방아를 담은 글라이더〉[52], 〈아홉 개의 사과 주물〉[53], 특히 영국 예술가들이 최소 1년 이상 연구한 〈큰 유리〉를 비롯하여 해밀턴에 의해 실현된 244여 점의 복제품들이 망라되어 소개되었다.

헤밀턴이 브라질에 있는 마리아 마틴스에게 뒤샹의 〈커피 분쇄기〉[54]를 빌려줄 수 있겠느냐고 묻자 마리아는 그 외의 것들도 빌려줄 터이니 함께 전시하겠느냐고

물었다. 해밀턴은 그녀의 제안을 반기면서 그녀가 뒤샹의 어떤 작품을 가지고 있는지 궁금해했다. 마리아가 소포로 보내온 것은 〈주어진 것〉을 위한 습작으로 플라스터로 제작된 여자의 가랑이가 벌어진 몸통이었다. 그때만 해도 뒤샹의 마지막 작품 〈주어진 것〉이 사람들에게 알려지기 전이었다. 해밀턴은 그것을 〈여성의 무화과 잎〉[131], 〈작은 화살〉[132], 〈순결의 쐐기〉[137]와 같은 전시장에 전시했다. 전시회가 열리기 전날 뒤샹은 전시장을 둘러보다가 그것을 보고 놀라면서 해밀턴에게 "이것을 어디서 구했느냐?"고 물었는데, 해밀턴의 말로는 뒤샹이 화난 소리로 물었다고 했다. 해밀턴은 "내가 그분을 배신이라도 한 것 같았습니다. 그분은 그것에 관해 말씀하지 않으며, 그것을 치우라고도 하지 않으셨습니다"라고 했다.

전시회가 열리자 영국의 미술평론가들 중에는 "대단히 실망했다"고 적은 사람도 있었고, "속기를 잘하는 미국인들은 오래된 농담꾼으로부터 농담을 들었다"고 적은 사람도 있었다. 미국의 미술평론가 힐턴 크레이머는 「뉴욕 타임스」지에 해밀턴이 카탈로그에 기술한 "마르셀 뒤샹보다 젊은 세대에게 더 영향을 줄 사람은 없다"라는 글을 인용한 뒤 뒤샹의 작품을 악평했으며, 뒤샹의 위상을 무너뜨리려고 했다. 크레이머는 "뒤샹의 작품들은 세련된 맛이 있는 혼성화에 불과하지만 약간의 힘 또는 고유함은 있는 편이다"라고 적으면서 "눈부시도록 하찮은 것들을 우습지도 않게 보여주었다"고 소감을 적었다. 대부분의 미술평론가들은 뒤샹을 20세기의 유일한 대가로 여겼지만 그의 위상을 무너뜨리는 평론가들도 더러 있었다. 평론가들 가운데 크레이머가 특히 기분 내키는 대로 붓을 휘둘렀는데, 그는 존스, 라우션버그, 프랭크 스텔라, 그리고 그 밖의 팝아트 예술가들의 작품도 비난하면서 자신이 생각하는 모더니즘을 옹호하는 데 혈안이 되어 있었다.

평론가들 가운데 크레이머와 전혀 다른 생각을 가진 사람은 『아트뉴스』지의 편집자 토머스 헤스로, 그는 추상표현주의를 10년 이상 옹호해 왔다. 헤스는 뒤샹에게 반감을 가진 평론가들을 의식해서 다음과 같은 방식으로 익살스럽게 글을 쓰기도 했다. "뒤샹은 이류 화가에 불과하지만 모던아트에 두세 점의 대작을 남겼다." 그는 대작으로 〈큰 유리〉[99], 〈너는 나를〉[76], 〈짜깁기의 네트워크〉[50]를 꼽았다.

뒤샹 　전시회라는 것이 모두 그래! 자네가 무대에 올라 자네의 상품들을 자랑하고
　　　나면 그 순간 자네는 배우가 된 거야. 아틀리에에 숨어 있던 예술가와 그림이
　　　전시회를 통해 한 발짝 나아간 것이지. 전시회가 열리면 그곳에 있어야 하고
　　　사람들은 축하해 주지. 아주 엉터리 배우가 되는 거야!

카반 　선생님은 평생 피하려고 했던 엉터리 배우의 역할을 기꺼이 받아들임으로써
　　　이제는 매우 우아해졌습니다.

뒤샹 　사람은 달라지고 모든 걸 받아들이지만 여전히 웃는다네. 너무 양보해선
　　　안 되지. 자네는 자신보다 사람들을 더 즐겁게 해주는 일을 해야 하니. 그건
　　　일종의 예의 바른 일인데 매우 중요한 공물이 되는 날까지 그래야 하니.
　　　그 일이 진지한 일이라면 말일세.

카반 　어떤 경우를 말씀하시는 겁니까?

뒤샹 　시시각각으로 이런 것들이 늘 찾아오는 건 아닐세. 세상에는 매일 전시회가
　　　6천 번 열리는데, 모든 예술가가 자기들의 사고를 보여준다면 그건 예술가에게
　　　세상의 끝이나 다름없고, 반대로 그의 직업적 정상은 조금 우습게 되고 마는
　　　거야. 자네는 자신이 6천 명의 화가들 가운데 하나인 줄 알아야 하니. 무엇이
　　　되겠나?

카반 　선생님은 개인전을 몇 번 가지셨습니까?

뒤샹 　세 번인데 한 번은 시카고였고, 나머지는 기억이 나지 않는군.

카반 　미술클럽에서였지요.

뒤샹 　2년 전에는 캘리포니아 주의 패서디나에서 열렸는데 필라델피아 미술관에서
　　　작품들을 빌려왔어. 거의 완전한 작품들을 보여준 전시회였네.

카반 　레디메이드 작품들을 밀라노의 슈바르츠 화랑에서도 소개했었지요?

뒤샹 　맞아. 슈바르츠가 한 번인지 두 번인지 열렸는데 그는 열정적인 사람이야. 난
　　　이따금 친구들과 함께 전시회를 가졌네. 지그와 레몽과 함께 뉴욕의 구겐하임

미술관에서 전시회를 가졌네. 하지만 개인전은 별로 가져보질 못했네.

카반 필라델피아 미술관 외에는 누가 선생님의 작품을 소장하고 있습니까?

뒤샹 메리 시슬러가 50점을 소장하고 있는데 전에 내가 친구들에게 준 것들이
메리의 소장품이 되었네. 아주 오래된 1902년, 1905년, 1910년의 것들이네.
그녀는 그것들을 작년에 런던의 코르디에와 엑스트롬 화랑에서 소개했지. 그
전시회는 매우 괄목할 만했으며 완전한 전시회였지.
아주 마음에 들었네. 로셰가 나의 옛 작품들을 많이 가지고 있었는데 내가
그에게 준 것들이네. 그 밖에도 여동생 쉬잔이 조금 가지고 있고, 뉴욕의 모마가
가지고 있지. 캐서린 드라이어가 소장품들 중 일부를 모마에 기증했다네.
다른 소장가들로는 미스터 봄세, 앙드레 브르통, 그리고 브라질에 있는 마리아
마틴스가 있네. 베네치아에 있는 페기 구겐하임이 〈기차를 탄 슬픈 청년〉[35]을
가지고 있지. 예일 대학을 잊었군. 예일 대학은 소시에테 아노님의 소장품들을
가지고 있네. 뉴욕의 집에 티니도 몇 점 가지고 있어.

카반 파리 현대 미술관에 있는 〈체스 두는 사람들〉이 유일하게 유럽 미술관에 소장된
것이지요?

뒤샹 그렇네. 다른 것을 본 적이 없어. 더 이상 없는 게 사실이네.

카반 테이트 화랑에서의 회고전이 선생님에게 어떤 감동을 주었습니까?

뒤샹 훌륭했네. 기억이 생생하면 잘 보이는 법이지. 시기적으로 제대로 소개했는데
그것들 이면에 있는 사람의 인생은 정말 죽었어. 그렇지만 난 죽지 않았네!
하나하나가 기억을 회생시키더군. 내가 싫었고, 부끄러워했으며, 가지고 있기를
바라지 않았던 것들이 전혀 나를 부끄럽게 만들지 않았어. 전혀 그렇지 않네.
그것들이 흠 없이 후회 없이 적나라하게 노출되었네. 만족할 만했어.

카반 선생님이 미술사에서 처음으로 회화라는 개념을 부인했는데…

뒤샹 그렇지. 이젤 페인팅뿐 아니라 어떤 종류의 페인팅도 부인했네.

카반 그렇다면 다른 이차원 공간이라도 찾았습니까?

뒤샹 난 400년 내지 500년 동안 지속되어 온 유화를 더 이상 그려야 할 이유가
 없는 우리 시대에 맞는 해결 방법을 찾아야 한다고 생각했네. 결론적으로
 자아를 표현할 수 있는 다른 방법들을 찾았다면 그것들의 가치를 인정해야
 하지 않겠나? 모든 예술이 마찬가지라네. 음악에서 전자 악기들이 예술에 대한
 사람들의 태도를 바꾸는 표적이 되었네. 그림은 더 이상 식당이나 거실에 거는
 장식품이 아니네. 예술은 표적의 형상을 가지며 더 이상 장식적인 역할을 하지
 않네. 난 평생 이런 느낌이었네.

카반 선생님은 이젤 페인팅이 죽었다고 생각하십니까?

뒤샹 이 순간에는 죽었고, 다시 돌아오지 않는다면 앞으로 50년 혹은 100년 동안은
 그래. 왜 그런지는 알 수 없고 따로 있는 건 아냐. 예술가들은 새로운 방법,
 새로운 색상, 새로운 빛의 형태를 제시하네. 현대가 회화까지도 삼켜버렸어.
 현대가 모든 걸 자연적으로 바꾸어 놓았지.

카반 선생님은 누가 가장 훌륭한 동시대의 예술가라고 생각하십니까?

뒤샹 동시대라… 글쎄. 동시대가 언제 시작되었나? 1900년인가?

카반 보통 반세기라고 말합니다.

뒤샹 인상주의 예술가들 중에는 쇠라가 세잔보다 내게 더 흥미가 있었네. 마티스는
 내게 대단한 감동을 주었지. 야수주의 예술가들 가운데 몇 명을 꼽을 수 있겠지.
 브라크는 입체주의자이지만 야수주의의 중요한 예술가였네. 그리고는 엄청나게
 불을 밝힌 등대와도 같은 피카소가 있네. 그는 대중이 요구하는 역할을 다 해낸
 스타였다네. 마네도 금세기로 들어오기 전에 훌륭했던 예술가로 꼽을 수 있네.
 자네가 회화에 관해 말하라고 한다면 늘 그에 관해 말하게 될 걸세. 마네 없이
 회화는 존재하지 않. 우리 시대에는 누굴 꼽을지 모르겠군. 판단하기 어려워.
 난 젊은 팝아트 예술가들을 좋아하네. 내가 그들을 좋아하는 이유는 조금이나마
 망막적인 개념으로부터 벗어났기 때문이네. 20세기 초부터 계속해서 화가들에
 의해 추상으로 나아갔는데, 팝아트 예술가들에게서 새롭고 어떤 상이한 점을
 발견했네. 우선 인상주의 예술가들이 색으로 풍경화를 단순하게 했고, 야수주의

예술가들이 우리 세기의 성격인 일그러뜨림으로 다시 단순화를 거듭했네. 왜 모든 예술가들이 일그러뜨리는 일을 했을까? 내게는 사진에 대한 반발 같았는데 자신 있는 대답은 아냐. 드로잉의 관점에서 보면 사진은 아주 적절함을 우리에게 알려주었으므로 다른 걸 모색하는 예술가가 이렇게 말한 셈이야. '아주 간단해. 내가 할 수 있는 한 사물들을 일그러뜨리겠어. 그래서 나는 가능하면 사진적인 재현으로부터 자유로워지고 싶어.' 이런 점은 분명 모든 예술가들에게 적용되네. 야수주의와 입체주의 예술가들, 다다 혹은 초현실주의 예술가들이라 할지라도 마찬가지야. 근래 팝아트 예술가들에게는 일그러뜨리는 개념이 덜 해. 그들은 레디메이드 드로잉과 포스터 그리고 그 밖의 것들에서 개념을 빌려오지. 그들의 매우 상이한 태도가 내 눈엔 흥미롭다네. 난 그들을 천재라고 말하고 싶지는 않네. 20년 혹은 25년 후에 그들 모두를 어디에 두지? 루브르? 알 수 없어. 그런 건 전혀 문제가 아냐. 라파엘로 이전의 그림들을 보게. 아주 적은 수이지만 여전히 사랑받고 있지 않나? 사람들이 팝아트 작품을 좋아하지 않지만 그것들은 돌아와 다시 거주할 걸세.

카반 그렇게 생각하십니까?

뒤샹 물론이지. 새로운 미술, 모던 양식, 에펠타워, 그리고 그 밖의 모든 걸 기억하도록 하게!

카반 미국 TV에서 제임스 존슨 스위니와 대담할 때 선생님은 '무명 예술가가 새로운 어떤 걸 내게 가져오면 감사하는 마음으로 보게 될 것이오'라고 말씀하셨습니다. 새롭다는 건 무엇이라 생각하십니까?

뒤샹 내가 자주 보지 못한 것이지. 어떤 사람이 완전히 새로운 걸 내게 보여준다면 우선 난 그걸 이해하기 바라겠지. 하지만 나의 과거가 나로 하여금 바라보기 어렵게 만들걸세. 사람에게는 좋다 나쁘다 하는 것에 대한 취향이 있어서 자신이 바라보는 것이 자신의 메아리가 아닐 경우에는 아예 바라보지도 않는다네. 하지만 난 시도하고 싶네. 난 내가 늘 말하는 새로운 것을 바라볼 때는 낡은 내 짐꾸러미는 뒤로 제쳐 두고 싶다네.

카반 선생님 생애에 본 새로운 것이란 무엇이었습니까?

뒤샹 별로 없어. 팝아트 예술가들이 새로운 걸 보여주었네. 광학 예술가들도 새로운
걸 보여주었지만, 미래 지향적인 것 같지는 않더군. 새롭더라도 스무 번을
반복하게 되면 새로운 맛이 빨리 사라지며, 단조로워지고, 지나치게 습관적이
되네. 팝아트 예술가들 가운데 프랑스인 아르망과 팅겔리 같은 사람은 누구도
30년 전에 꿈꾸지 못한 개인적인 걸 보여주었네. 여태까지 내가 한 말은 의견에
불과하고 내가 낫다고 생각한다는 뜻은 아닐세. 난 그것들에 확고한 판단을
제시하려는 의도는 없네.

카반 파리와 뉴욕의 미술 풍토가 어떻게 다릅니까?

뒤샹 뉴욕은 정신병원 같네. 여기 파리는 내가 보기에 덜 그런 것 같아. 뉴욕에서는
흥미로운 몇 사람이 나머지 사람들에게 영향을 미치지는 않네. 대다수의 대중은
교육을 받았고, 각자 자신들의 습관과 우상을 가지고 있네. 여기 있는 사람들은
우상을 자신들의 어깨에 지고 있네. 파리의 사람들에게는 쾌활한 감각이 없네.
파리 사람들은 '난 젊어. 난 내가 원하는 걸 할 수 있어. 난 춤을 출 수 있어'라고
말하는 법이 없지.

마지막 대작

딸과 정기적으로 만나게 되다

파리로 돌아온 뒤샹은 형 레몽 뒤샹-비용의 청동 조각품 〈성숙한 말〉을 전시한 루이 카레 화랑 개막식에 참석했다. 개막식 만찬에서 그는 잔 세르를 만났다. 세르는 남편 앙리 마예가 죽은 뒤 자크 비용과 재혼했었다. 뒤샹은 세르에게 이본(예명 요세르마예)의 소식을 묻고 이본이 그림을 그리고 있으며, 기술자 자크 사비와 결혼한 사실을 알게 되었다. 티니는 요와 그녀의 남편을 따로 만나기로 약속했고, 며칠 후 몽마르트르에 있는 티니의 작업장에서 그들을 만났다. 티니는 쉰다섯 살이 된 요가 친아버지 뒤샹을 많이 닮았다는 인상을 받았다. 티니 덕분에 뒤샹은 딸과 가까워졌고 정기적으로 만나게 되었다. 뒤샹은 1년 후 뉴욕의 보들리 화랑에서 딸의 전시회를 열면서 카탈로그에 "에릭 사티의 가구 음악이 등장한 후 여기 요 사비(일명 요 세르마예)와 에로즈 셀라비(일명 마르셀 뒤샹)의 가구 미술이 있다"고 적었다.

1966년 가을, 뒤샹은 1912년과 1920년 사이에 작성되었고, 가스통 드 파블로프스키, 엘리 주프레, 쥘 앙리 푸엥카레의 저서에서 이끌어낸 기하학적 고찰과 관련이 있는 그의 노트들을 포함한 〈흰색 상자〉[155]에 대한 구상을 마쳤다. 150부가 제작된 〈흰색 상자〉의 한정판 제목은 〈부정법으로〉였다. 이 제목은 뒤샹의 노트가 주로 부정법으로 작성된 데서 유래했다.

1966년 9월 28일에 브르통이 기관지 질환으로 세상을 떠났다. 최근 브르통과 사이가 좋지 않았던 뒤샹은 그의 죽음에 충격을 받았다. 뒤샹은 『예술Arts』지의 앙드레 파리노와 가진 대담에서 "나는 브르통만큼 사랑할 수 있는 능력, 삶의 위대함을 사랑할 수 있는 힘을 가진 자를 알지 못하네. 그의 삶 전체에서 삶에 대한 사랑을 보호하는 것이 최우선 과제였다는 사실을 알지 못한다면, 우리는 그가 평소 가졌던 증오를 결코 이해하지 못할 걸세. 그는 부패하고 매춘이 판치는 세상에서 사랑을 사랑한 자였네. 그렇기 때문에 그는 빛났던 것이네"라고 했다.

155 마르셀 뒤샹, 〈흰색 상자〉,
1966, 31.2 × 26.3cm

뒤샹 가족 전시회

1967년 3월 뒤샹과 티니는 몬테카를로에서 개최된 세계 체스 선수권 대회를 참관했다. 그곳에서 그들은 소련과 미국 선수들 사이에 있었던 10일 동안의 게임을 지켜보았다. 몬테카를로 대회가 끝난 후에 뒤샹은 《뒤샹 가족: 자크 비용, 레몽 뒤샹-비용, 마르셀 뒤샹, 쉬잔 뒤샹 전시회》 개막을 위해 루앙으로 갔다. 전시회는 1967년 4월 15일에 루앙 미술관에서 열렸는데, 네 사람 가운데 뒤샹만이 살아 있었다. 쉬잔은 오빠 자크가 타계한 그해 1963년에 세상을 떠났다. 전시회는 미술관의 수석 큐레이터 올가 포포비치가 기획한 것인데, 그녀는 자크를 무척 좋아했지만 뒤샹을 만난 적은 없었다. 파리 현대 미술관은 6월에 루앙 미술관 전시의 일부를 소개하면서 뒤샹과 레몽의 작품들만 소개했다.

1967년 4월 28일, 뒤샹은 여동생 마들렌과 이본과 함께 루앙 시청에서 지원하는 잔다르크 가 73번지에 위치한 집의 현판식에 참석했다. 현판에는 다음과 같은 내용이 적혀 있었다. '1905년에서 1925년까지, 노르망디 출신의 예술가 가족이 여기에서 살다'

1967년 6월 파리의 클로드 지보당 화랑에서는 《레디메이드, 뒤샹의/에 대한 에디션 전》이 열렸다. 뒤샹은 전시회 포스터를 제작했는데, 연기가 피어오르는 시가를 들고 있는 자신의 오른손 모습이었다.[156] 이 기회를 이용해 필리프 콜랭은 프랑스 텔레비전 방송용으로 레디메이드에 대한 질문을 중점적으로 다루게 될 뒤샹과의 인터뷰를 영화로 촬영했다.

가을에 뉴욕으로 돌아온 뒤샹은 슈바르츠의 『큰 유리와 관련 작품들』 제2집을 위해 '연인들'이라는 주제로 일련의 판화를 제작했다. 판화 대부분은 크라나흐, 로댕, 앵그르, 쿠르베 등의 유명한 에로틱한 작품들에서 영감을 받은 것이었다. 쿠르베의 〈하얀 스타킹을 착용한 여인〉을 재해석한 스타킹을 올리는 여인을 관찰하는 새에 대해 뒤샹은 슈바르츠에게 "이 새가 매라는 게 특히 흥미롭네. 왜냐하면 프랑스어로 발음하게 되면 매faucon는 인조 성기faux con와 같은 발음이기 때문이네. 정말 그렇다네"라고 했다.

156 1967년 6월 8일부터 9월 30일까지 파리의 클로드 지보당 화랑에서 열린
《레디메이드, 뒤샹의/에 대한 에디션 전》포스터

뒤샹이 미래 미술에 끼친 영향

〈큰 유리〉에 경의를 표하는 발레

1968년 3월 5일에 뒤샹은 토론토 라이어슨 극장에서 존 케이지, 데이비드 튜더, 고든 머마, 데이비드 베어먼 등과 같은 음악가들에 의해 연출된 뮤지컬 「재회 Reunion」의 퍼포먼스에 배우로 참가했다. 뒤샹은 관중 앞에서 케이지와 체스를 두었다.[157] 이때 사용된 체스는 로웰 크로스가 구상한 것으로, 체스 말의 움직임을 소리로 바꾸는 마이크와, 시간에 따른 입력 전압의 변화를 화면에 출력하는 오실로스코프의 이미지를 만드는 텔레비전 화면과 연결되어 있었다. 뒤샹이 승리를 거둔

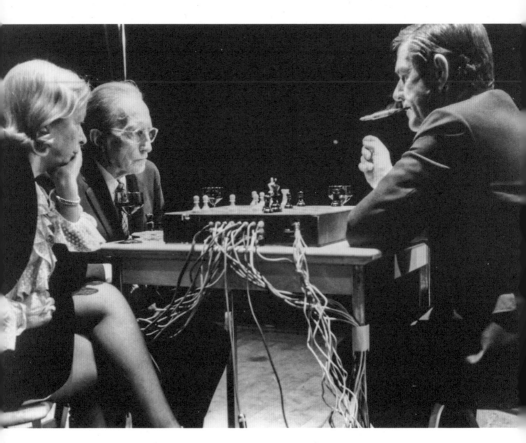

157 1968년 3월 5일 토론토 라이어슨 극장에서의 뮤지컬 「재회」에서 케이지와 체스를 두는 뒤샹

체스 게임은 30분 동안 연출되었다. 케이지와 티니의 두 번째 체스 게임은 종료되지 못했다.

3월 10일, 뒤샹은 버펄로에서 현대 무용에 우연성과 즉흥성을 도입한 머스 커닝햄의 창작 발레 「배회하는 시간」의 첫 번째 공연에 참석했다.[158] 커닝햄은 존스의 무대 장식과 베어먼의 음악과 더불어 뒤샹의 〈큰 유리〉에 경의를 표하는 발레를 선보였다. 공연이 끝난 후 뒤샹은 주인공들과 함께 무대 위로 올라가 관중들에게 인사했다.

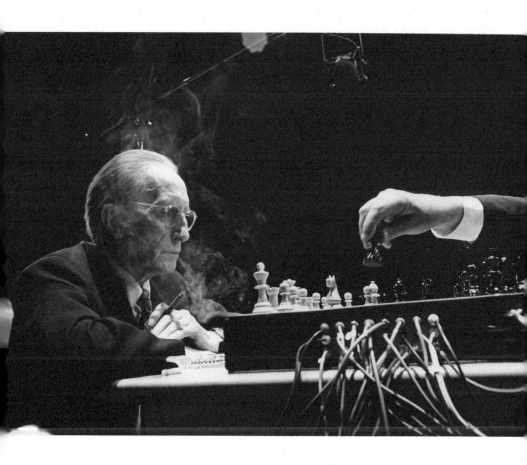

158 1968년 3월 10일 머스 커닝햄의 창작 발레 「배회하는 시간」의 첫 번째 공연에 참석한 뒤샹

그가 자신의 책을 쓰도록 내버려둬!

1968년 4월에 뒤샹과 티니는 유럽을 다시 방문했다. 파리에서는 파업이 한창이었고, 학생들의 과격한 반정부시위가 정치적·사회적으로 혼란을 야기했다. 불안을 느낀 많은 시민들이 파리를 빠져나갔으며, 정유소는 일찌감치 문을 닫고 영업하지 않았다. 뒤샹은 5월 23일 20리터짜리 통에 기름을 가득 채우고 폭스바겐을 운전하여 스위스 바젤로 갔고, 루체른에서 열흘을 지낸 뒤 6월 5일에 취리히에서 비행기로 런던으로 갔다.

슈바르츠가 런던 현대 미술학교에서 뒤샹에 관해 강의했는데, 강의 내용은 뒤샹의 어린 시절 여동생 쉬잔에 대한 근친 사랑에 대해 자신의 이론을 적용한 것이었다. 그는 뒤샹의 그림과 〈큰 유리〉에 나타난 쉬잔에 대한 억제된 사랑의 표현을 프로이트, 융, 그리고 루마니아 출신의 미국 종교학자 미르체아 엘리아데의 잠재의식의 동기에 관한 이론으로 설명했다. 강의를 마친 후 마련된 저녁식사 자리에서 뒤샹은 슈바르츠에게 "대단하군! 무슨 말인지 잘 알아들을 수 없었지만 아주 좋았어"라고 했다. 슈바르츠의 강의 내용은 곧 책으로 출간될 예정이었다.

뒤샹과는 달리 티니는 심기가 매우 불편했다. 티니는 계속 화를 냈고, 그날 밤 뒤샹 부부는 하이게이트에 있는 리처드 해밀턴의 집에서 묵었는데, 티니는 집요하게 슈바르츠가 책을 출간하지 못하도록 뒤샹이 무슨 조치를 취해야 한다고 주장했다. 뒤샹은 더 이상 참을 수 없어 "당신 말이 옳아, 티니. 당신은 당신의 책을 쓰고 슈바르츠는 자신의 책을 쓰도록 내버려둬!" 하고 말했다. 해밀턴은 뒤샹이 그렇게 화를 낸 걸 처음 보았다고 전했다.

슈바르츠는 12년 동안 집필한 끝에 『마르셀 뒤샹의 모든 작품*The Complete Works of Marcel Duchamp*』이라는 제목의 원고를 출판사에 넘겼다. 그의 책에는 뒤샹의 마지막 작품 〈주어진 것〉이 빠져 있었다. 책이 막 인쇄될 무렵 슈바르츠는 그 작품이 존재한다는 사실을 알았다. 그는 비행기를 타고 그것을 보고자 필라델피아 미술관으로 향했다. 〈주어진 것〉은 미술관에 막 소장되었고, 그는 그곳에서 버칠 동안 그 작품에 관한 글을 써서 책의 말미에 보탰다. 슈바르츠는 그 작품 또한 근친 사랑 이론

에 근거하여 설명했으며, 그렇기 때문에 뒤샹이 비밀로 제작한 것이라고 제 마음대로 결론을 지었다. 그의 책은 그러니까 사랑에 관한 내용이 주제가 된 것이었다. 뒤샹에 관해 썼다기보다는 애욕주의에 관한 자기의 소견을 적나라하게 펼친 저술이었다.

런던에서 사흘을 묵으면서 BBC에서 방영될 인터뷰를 마친 뒤샹은 취리히로 돌아오자마자 짐도 풀지 않고 폭스바겐을 운전하여 밀라노, 제노바로 갔다가 제노바에서 배를 타고 바르셀로나로 가서 카다케스로 향했다. 카다케스는 열한 번째의 방문이었다. 한 달 동안 계속 여행한 탓에 뒤샹은 몹시 피로를 느꼈다. 만 레이가 아내 줄리엣과 함께 그곳으로 왔으므로 네 사람은 7월 28일 그곳 레스토랑에서 뒤샹의 81회 생일을 기념하는 만찬을 가졌다. 만 레이가 사진을 찍었고, 케이크에는 촛불 열한 개가 꽂혔다. 여느 여름과 마찬가지로 티니는 아침이면 친구의 보트를 타러 외출했고, 뒤샹은 카페 멜리톤으로 가서 체스를 두었다.

미국 영화 제작자 루이스 제이컵스가 7월에 그곳으로 와서 뒤샹을 주인공으로 「육성이 담긴 마르셀 뒤샹」이란 제목의 영화를 촬영했다. 주로 뒤샹이 데님 모자와 재킷을 입은 채 동네를 걸어 다니거나 아파트로 돌아와 의자에 앉아 일반적인 이야기를 하는 장면들이었다.

차분하고 즐거운 표정으로 세상을 떠나다

뒤샹 부부는 9월에 파리로 돌아가려고 했으나 뒤샹이 감기에 걸려 완쾌한 뒤 떠나기로 했다. 뒤샹은 복부와 등에 심한 고통을 느꼈다. 1962년에 두 번째 전립선 수술을 받았는데, 그것이 전립선암이었음을 알지 못했다. 그동안 증세가 전혀 나타나지 않았기 때문에 전혀 인식하지 못했던 것이다. 열흘 뒤 뒤샹의 건강이 회복되어 9월 20일 바르셀로나에서 기차를 타고 파리로 돌아왔다.

뒤샹과 티니는 10월 1일에 니나와 르벨, 줄리엣과 만 레이를 저녁식사에 초대했다. 르벨은 "맛있는 꿩고기와 달콤한 기쁨은 티니 덕분이었다. 뒤샹의 찬사가 이어졌다. 뒤샹은 평소보다 식사를 적게 했다. 하지만 조심스럽게 접시에 소량의 음식

을 옮기곤 했다. 그는 디저트를 먹으면서 시가를 피우기도 했다. 그는 소파에 앉아 자기 앞에 놓인 알퐁스 알레의 소설을 훑어보면서 멋진 책을 보게 되어 매우 기쁘다고 말했다. 그러고는 이렇게 말했다. '이 책에 실린 작품들은 내가 살아 있을 때의 작품들이지. 내 사후에도 유작품들이 계속 출간될 것인데, 누가 그것들을 출간하게 될까?' … 이러한 발언으로 미루어 보면, 뒤샹은 이미 이 문제에 대해 심사숙고해왔으며, 또한 어쩌면 자기 스스로 지금 자기 작품들의 사후 저작권을 양도하고 있다는 걸 알고 있는 듯했다"고 회상했다. 프랑스 파리에서 활동한 대표적인 작가 알퐁스 알레는 다다에 큰 영향을 끼쳤고, 프랑스 풍자 문학의 대가로 불릴 정도로 해학과 재치가 담긴 수많은 작품을 발표했다.

초대받은 사람들은 자정이 조금 지나서 집으로 돌아갔다. 그로부터 한 시간 뒤 티니는 뒤샹이 혈전으로 인해 사망했다는 소식을 르벨에게 전화로 알렸다. 친구들이 돌아간 뒤 뒤샹 부부는 거실에 남아 이야기를 나누었다. 새벽 1시가 채 안 되었을 때 뒤샹은 잠자리에 들기 위해 욕실로 갔다. 여느 때보다 그가 지체하자 티니가 뒤샹을 불렀지만 아무 대답이 없었다. 욕실로 가보니 뒤샹은 옷을 입은 채 바닥에 반듯이 누워있었다. 티니는 그가 임종을 맞았다는 사실을 알았다. 티니는 "그는 매우 차분하고 즐거운 표정이었어요"라고 했다. 뒤샹은 평소 살아왔던 것처럼 아주 조용하게 세상을 떠났다.

뒤샹의 유해는 페르-라셰즈 묘지에서 화장되었다. 폴 마티스는 "화장 후 사람들은 유골 단지의 내용물을 확인해줄 것을 요구했습니다. 베르나르 모니에(재클린 마티스-모니에의 남편)와 저는 그들의 요구를 받아들였습니다. 거기에서 바로 눈에 띈 것은 그의 열쇠들이었습니다. 그분의 주머니 속에 열쇠들이 들어 있던 것입니다. … 그 광경은 기적이었습니다. 비밀의 문제, 곧 열쇠에 대한 문제는 항상 뒤샹과 그의 작품 주변을 맴돌았기 때문입니다. 사람들은 우리에게 그 열쇠들을 회수할 것인지 물었고 저는 즉각 대답했습니다. '아닙니다. 여기 그대로 놔둘 겁니다.'"라고 전했다.

며칠 뒤 뒤샹의 유골은 루앙의 묘지로 옮겨졌다. 뒤샹의 묘지에는, 그가 예상했

듯이, 그의 철학과 생전의 예술성을 완벽하게 보여주는 비문이 새겨졌다. '더구나 그건 항상 죽어가는 그 밖의 사람들이다Besides, it is always the others who die.' 뒤샹은 열쇠를 간직한 채 세상을 떠났다. 이는 그가 삶과 작품을 해석할 수 있는 열쇠를 가지고 세상을 떠났음을 의미한다.

뒤샹의 마지막 작품

뒤샹의 마지막 작품 〈주어진 것〉은 미적 충격임과 동시에 에로틱한 충격이었다. 그것은 창문도 없는 어두운 전시장에 설치되었다.[159] 나무로 된 낡은 문 가장자리는 벽돌로 장식한 아치가 있었다. 문 가까이에 눈을 대면 안을 들여다볼 수 있는 구멍 두 개가 눈높이에 있어 관람자는 엿보는 사람이 되어야 했다. 관람자들은 문 안쪽에 있는 〈주어진 것〉을 호기심을 가지고 바라보았다. 벽에는 여인의 누드가 죽은 나뭇가지들 위에 뉘어 있으며, 여인의 두 다리는 관람자를 향해 있다. 오른쪽 다리는 쭉 펴 있고, 왼쪽 다리는 무릎에서 약간 굽은 상태다. 여인의 머리와 오른팔 그리고 양 다리는 벽돌로 쌓은 벽에 가려져 관람자가 볼 수 없다. 여인의 왼팔은 약간 위로 올린 상태고, 손에는 옛 가스램프가 들려 있다. 램프 불빛이 나뭇가지들을 밝히고, 파란 하늘에는 흰 구름이 떠있으며, 뒤로 보이는 작은 연못에서 안개가 퍼지고, 작은 폭포는 햇빛에 반짝였다.

여인의 누드는 젊지도 늙지도 않은 탄력이 있는 피부이며, 음모는 없다. 관람자의 시선은 자연히 여인의 음부를 바라보게 되는데, 뒤샹의 신부가 결국 스스로 옷을 벗고 누운 듯이 보인다. 열려 있는 음부는 관람자에게 애욕주의를 직접적인 방식으로 충동한다. 이 작품은 다른 그의 작품들에 비해 사실주의에 충실한 것이었다. 존 케이지는 〈주어진 것〉은 뒤샹이 모든 작품을 통해 추구했던 미술과 인생이 하나라는 걸 부인한 작품이라면서, 그가 이 작품을 통해 미술과 인생을 확연하게 분리시켰다고 주장했다. 케이지의 말대로 〈주어진 것〉이 〈큰 유리〉에 반대되는 내용의 작품이라도 그것에는 〈큰 유리〉와 마찬가지로 섹스와 애욕주의 그리고 육체와 정신이 내재했다.

159 마르셀 뒤샹, 〈주어진
것〉의 앞부분과 문에 난
구멍으로 들여다본 내부,
1946-66, 문 높이 242.5cm,
폭 177.8cm

문 가까이에 눈을 대면 안을
들여다볼 수 있는 구멍 두 개가
눈높이에 있다. 관람자는
엿보는 사람이 되어야 했다.

160 〈주어진 것〉의 설치와 관련한 지침서

작품의 전체 조립을 위한 열다섯 가지 실행 순서를 담고 있는 폴라로이드와 도표로 구성되어 있다.

161 〈합판에 콜라주한 풍경(〈주어진 것〉을 위한 배경 연구)〉

합판에 접착 테이프로 고정한 잘라낸 사진의 콜라주, 페인트, 그라파이트, 크레용, 볼펜 잉크, 67×99.4cm

책상 위에는 이 작품의 설치와 관련해 전체 조립을 위한 열다섯 가지 실행 순서를 담고 있는 폴라로이드와 도표로 구성된 지침서[160]가 놓여 있었다. 뒤샹은 지침서의 첫 번째 장에 다음과 같이 적었다. '1946년과 1966년 사이, 뉴욕에서 제작된 분해될 수 있는 근사치.' 근사치란 말의 의미는 분해와 재조립에서 임의로 나타나는 여백을 의미했다.

〈주어진 것〉은 1984년까지 사진으로 사람들에게 공개되지 않았다.[161] 이는 티니와 미술관 측 그리고 코플리가 막았기 때문이다. 그들은 그 작품이 사진으로 소개될 경우 작품에 대한 불충분한 이해가 생길 것을 우려했다. 필라델피아 미술관은 1987년에 뒤샹의 탄생 100주년을 기념하는 전시회를 열었다. 그때 〈주어진 것〉에 대한 사람들의 관심은 새삼스러울 정도로 요란했으며, 그 작품에 관한 글을 쓴 평론가들이 많았다. 평론가들 가운데 일부는 쿠르베의 〈세계의 기원〉[162]과 이 작품을 비교해서 설명하기도 했다. 쿠르베는 털이 수북하게 난 여인의 성기를 주제로 했는데, 뒤샹이 말한 매우 망막적인 그림이었다.

162 귀스타브 쿠르베, 〈세계의 기원〉, 1866

〈주어진 것〉은 마리아 마틴스의 누드를 모델로 했지만 왼팔과 가스램프를 든 손은 티니의 것이었다. 그리고 약간 나타난 금발의 머리카락 또한 티니의 머리카락과 같았다. 티니는 레바논에 있는 그녀의 집에서 나뭇가지 위에 누워 〈주어진 것〉에서의 모습으로 뒤샹의 모델이 된 적이 있었다. 티니는 1995년에 여든아홉 살의 나이로 뒤샹의 곁으로 갔다.

세상을 떠나기 얼마 전 카반은 뒤샹과 대담했다.

카반 요즘 젊은 사람들을 어떻게 생각하십니까?

뒤샹 그들이 활동적이라서 마음에 드네. 그들이 내게 반발한다 해도 상관없네. 그들은 대단한 것들을 생각하지만 과거로부터 빠져나오지는 못하는 것 같아.

카반 전통으로부터 말입니까?

뒤샹 그래, 그것이 짜증나게 만들지. 그들은 그것으로부터 벗어나지 못해.

카반 비트족에 대해선 어떻게 생각하십니까?

뒤샹 난 그들을 매우 좋아하네. 그건 젊은이들 삶의 새로운 형태라네. 좋아.

카반 선생님은 정치에 관심이 있습니까?

뒤샹 아니, 전혀 없어. 정치에 관해서는 아예 말도 꺼내지 말게. 정치에 대해서는 아무것도 몰라. 정치에 관해서는 어떤 것도 이해할 수 없으며, 난 그것이 정말이지 어리석은 짓이라고 생각하네. 정치가 공산주의, 군주주의, 민주주의로 끌고 가든지 내겐 똑같은 짓이라네. 자넨 사람이 사회 속에 살기 위해선 정치가 필요하다고 말할는지 모르지만, 정치가 위대한 예술만큼 훌륭하다고 증명할 길은 없네. 그럼에도 불구하고 정치가들은 상상하기를 자기들이 매우 대단한 일을 하고 있다고 믿는다네! 그것은 내 아버지의 경우처럼 공증과 같아. 난 아버지의 법적 서류를 본 적이 있는데 언어가 죽도록 웃기더군. 미국에 있는 변호사들도 같은 말을 사용하더군. 난 정치가 싫어.

—

카반 　선생님은 하나님을 믿습니까?

뒤샹 　아니, 그런 건 아예 묻지도 말게! 내게는 그런 질문조차 있을 수가 없어.
　　　하나님은 사람이 만든 거야. 왜 그런 유토피아에 관해 말하는 거지? 사람이
　　　무엇을 발명할 때는 늘 더러는 찬성하고 더러는 반대하네. 하나님을 만든 건
　　　지독하게 미친 짓이네. 난 내가 무신론자이거나 믿지 않는 사람이라고 말하려는
　　　게 아니라 아예 그런 것에 관해 말하는 것조차 원치 않네. 내가 일요일에
　　　자네에게 벌들의 삶에 관해 말해서야 되겠나, 안 그래? 그건 같은 짓이라네.

카반 　선생님은 죽음에 관해 생각해보셨습니까?

뒤샹 　가능한 한 조금만 생각하려고 하네. 신체적으로 내 나이가 되면 두통이 있거나
　　　다리에 통증이 생기거나 하면서 자연히 죽음에 관해 생각하게 되지. … 난
　　　환생이나 윤회를 바라지 않네. 그건 아주 성가신 것이지. 즐겁게 죽는 것을
　　　바라는 것이 낫지.

포스트모더니즘의 아버지

막대한 뒤샹의 영향

생전에 자신이 원하지도 않던 '다다의 아버지', '팝아트의 할아버지'란 명예를 얻은 뒤샹은 타계 후에는 '포스트모더니즘의 아버지'란 새로운 명예를 획득했다. 그가 타계하자 미국의 예술가들은 너나 할 것 없이 그에 관해 이야기하기 시작했다.

라우션버그는 1973년에 이렇게 말했다.

> 마르셀 뒤샹은 미국 미술의 전부이지만 그에 관해 말로 표현하는 건 불가능한 일이다. 그에 관해 누군가가 글을 쓴다면 그 내용은 비사실이 되고 말 것이다. 내가 그에 관해 생각하게 되면 달콤함을 몸으로 느끼게 된다. 뒤샹이 1915년 뉴욕에 도착한 것은 미국 미술의 장래를 창조하기 위해서였다. … 아무런 의미도 없는 레디메이드 사물을 선정한 그의 행위는 좀 더 그에 관한 설명이 되었다. 그에 관해 설명하려고 하면 할수록 그는 설명되지 않는 사람이었다.

레디메이드는 미국 예술가들에게 미래를 향한 이정표가 되었다. 유럽, 특히 프랑스 미술에 비해 자신들이 열등하다고 생각했던 미국의 예술가들에게 뒤샹의 미학은 용기가 되었고, 희망을 안겨주었다.

레디메이드를 미술품으로 선정하는 것은 여성적인 행위로, 남성에게 상징되는 모더니즘에 역행한 것이었다. 포스트모더니즘은 여성적 미학이다. 그 반면 모더니즘은 남성적이라 할 수 있는데, 무엇인가를 만들고 마는 행위에 의미 혹은 권위를 부여하려는 미학이다. 미국 모더니즘의 수호자는 그린버그였는데, 그는 그림이 회화처럼 보여야 하고 그럴 때 의미가 있다고 주장한 평론가였다.

뒤샹은 의미 혹은 권위를 사전에 무시함으로써 남성적인 과시를 부정하려고 했다. 그의 행위가 여성적으로 나타난 것은 이 같은 부정을 강조하기 위해서였으며,

포스트모더니즘에 페미니즘이 현전한 것은 이런 이유에서였다.

뒤샹이 레디메이드를 선정해서 미술품이라고 주장한 건 1917년이었는데 어떻게 그가 포스트모더니즘의 아버지란 명예를 얻을 수 있었을까? 이 같은 명예는 그가 1910-30년 사이에 보여준 일련의 반미술 행위에서 비롯했다. 그는 그때부터 모더니즘을 부정하기 시작했다. 반미술은 미술에 대한 반역이 아니라 유럽 모더니즘에 대한 반역이었다. 미술품의 가치와 특성을 부인한 유럽 모더니즘의 반역자가 1915년에 유럽을 버리고 신천지 미국으로 온 것이다. 미국의 예술가들은 그때 유럽의 모더니즘을 운반해 오느라 분주했으며, 유럽에 대해 열등감을 가지고 있었지만, 뒤샹은 모더니즘을 피해 뉴욕으로 왔다. 뒤샹의 반미술은 오히려 그린버그에게 저항을 받았으며, 그가 타계한 후에야 포스트모더니즘이 거론되기 시작한 것은 모더니즘의 저항이 그린버그에 의해서 오래 지속되었기 때문이다.

라우션버그와 존스는 뒤샹을 만난 후 그가 1950년대 회화적인 미학, 즉 그린버그의 모더니즘에 해독제를 제공한 선도자였음을 알았다. 뒤샹과 케이지의 미학이 1950년대 중반부터 현재까지 미국 미술에 미친 영향은 모더니즘의 권위주의 미학, 소위 말하는 남성다움의 뽐냄을 배척하고 미술과 인생의 장벽을 붕괴시킨 데 있다. 미술은 뽐냄에 있는 것이 아니라 있는 그대로를 반영하는 것이라는 미학이 두 사람에 의해서 제기되었다.

뒤샹의 미학은 한마디로 아이러니였다. 그는 어떤 문화와 미술의 경향으로부터 자유로워지기를 원했다. 그가 레디메이드를 미술품으로 선정한 것은 모더니즘을 종식시키는 행위였다. 그의 레디메이드는 모든 사람에게 아무런 의미도 없는 것이거나 혹은 모든 것을 의미했다. 추상표현주의가 1956년 잭슨 폴록의 죽음으로 종말을 고하자 예술가들은 뒤샹의 아이러니에서 미술의 최초 근원과 영감을 발견하려고 했다. 그들은 오로지 뒤샹만을 바라보면서 그의 다음 행위를 지켜보았다. 뒤샹의 무관심 미학은 미국 예술가들에게 팝아트의 길을 열어놓았고, 유사한 케이지의 선불교 미학과 더불어 미니멀리즘 예술가들에게 영향을 끼쳤다. 팝아트는 뒤샹의 레디메이드 선정에서 출발한 미술이었다.

뉴욕의 모마에서 1961년에 열린《아상블라주 전》은 뒤샹의 레디메이드 미학을
찬양한 전시회로 라우션버그와 존스도 참여했으며, 코넬, 빌럼 데 쿠닝, 엔리코 바
이, 머더웰, 알베르토 부리, 루이즈 네벨슨, 팅겔리, 리처드 스탄키에비치, 장 크로
티, 세자르, 에드워드 킨홀즈 등이 참여했다. 뒤샹은 1917년에 〈병걸이〉[56]를 미술
품이라고 주장함으로써 모든 대량생산품을 미술의 세계로 진입시켰다. 미국 예술
가들은 레디메이드 미학의 아름다움을 추구했다. 대량생산품은 미국 예술가들에
의해서 고급 문화로 인정받게 되었다. 모마의《아상블라주 전》은 뒤샹의 전례를 좇
아 물질세계를 미술의 세계로 끌어들였으며, 동시에 그린버그의 고상한 모더니즘
세계에 대한 반발을 표출했다. 레디메이드 미학은 모든 사람이 미술품의 창조자가
될 수 있음을 시위했고, 모더니즘이 주장하는 개인의 천재적 창조성을 부인했다.
레디메이드 미학은 어떤 물질이라도 미술품이 될 수 있음을 웅변했으며, 누구라도
미술을 행위할 수 있어 보통 사람과 예술가의 구별마저 없애버렸다. 그리고 레디
메이드 미학은 예술가와 작품의 관계를 예술가는 곧 작품이라는 새로운 관계로 변
형시켰는데, 이는 뒤샹이 평생 추구한 바였다.

1960년대 후반과 1970년대에 성행한 미니멀리즘은 뒤샹으로부터 영향을 받은
예술가들의 반모더니즘 혹은 반그린버그 미학의 표상이었다. 그린버그는 미학에
등급을 부여하려고 했지만 미니멀리즘 예술가들은 그런 시도에 반발하면서 등급
을 환영으로 취급했다. 그들은 회화적 환영주의를 제거하고 회화가 오로지 재현일
뿐임을 강조했는데 뒤샹의 레디메이드처럼 나타났다. 미니멀리즘 예술가들은 레
디메이드를 미니멀 아트에 어울리도록 각색했다. 미술사학자 바버라 로즈가 미니
멀리즘을 ABC Art라고 했을 때 그녀는 레디메이드, 특히 뒤샹의 1914년 레디메
이드 〈병걸이〉와 러시아의 화가로 절대주의 운동의 창안자 카지미르 말레비치의
1915년 작품 〈검은 사각형〉을 염두에 두고 한 말이었다. 미니멀 아트 예술가들은
그린버그가 주장한 모더니즘의 성격인 형식주의에 반발하면서 근원적이지 않은
모든 요소를 제거해서 극히 제한된 미술을 추구했는데, 이는 뒤샹의 레디메이드
미학과 맥을 같이한 것이었다.

해프닝 또한 뒤샹의 영향하에 잉태된 포스트모던 아트였다. 해프닝의 선구자 앨런 캐프로는 1958년에 뒤샹의 레디메이드란 말을 해프닝이란 말로 이해했다고 말했다. 해프닝은 케이지에 의해서 먼저 행위되었고, '변화', '움직임', '흐름'을 뜻하는 라틴어에서 유래한 플럭서스의 길을 열었으며, 1960년대 초부터 1970년대에 걸쳐 일어난 국제적 전위예술 운동 플럭서스 멤버들 가운데 한 사람인 작곡가 조지 브레히트는 레디메이드 미학이 "어떤 것도 미술이 될 수 있고, 누구라도 미술을 행위할 수 있다"는 미학을 가능하게 하여 퍼포먼스와 같은 작품을 제작하게 했다고 말했다. 미술은 물질이 없어도 가능하고 그 자체가 퍼포먼스가 될 수 있음을 뒤샹이 이미 시사했다. 1950년대 말과 1960년대 초의 해프닝을 비평한 미국의 소설가이자 수필가, 미술평론가 수전 손태그는 뒤샹의 미학이 드라마처럼 극적으로 나타난 것으로 인식하면서 다다주의자와 초현실주의자들의 퍼포먼스를 지적했다. 손태그가 해프닝을 초현실주의자들의 퍼포먼스라고 말한 것은 뒤샹의 행위와 관련이 있다. 뒤샹은 뉴욕에서 개최된 초현실주의 예술가들에 의한 전시회를 준비하면서 그들의 작품들을 공간에 흩어진 사물처럼 산발적으로 전시했는데, 이는 미국 예술가들에게 큰 충격으로 받아들여졌다.

라우션버그와 존스를 비롯하여 1950년대 중반부터 뉴욕에 나타나기 시작한 예술가들의 일련의 행위는 반형식주의로 그린버그가 모더니즘으로 규정한 형식주의에 대한 위협이었으며, 동시에 뒤샹의 미학에 대한 전적인 지지였다. 그린버그를 염두에 둔 형식주의에 대한 반발은 지속되었다. 개념주의 예술가들의 반발이 특히 심했는데, 조지프 코수스는 논문 「철학 이후의 미술」에서 형식주의를 거부하면서 추상표현주의를 타개해야 할 첫 목표물로 삼았고, 형식주의를 장식의 선구자로 취급했다. 코수스는 반모더니스트로서 뒤샹을 개념주의의 창시자로 간주했다.

액션 페인팅이란 말을 창안한 해럴드 로젠버그는 뒤샹을 팝아트의 창시자로 꼽았으며, 그의 역할이 팝아트의 모델이 되었다고 주장했다. 로젠버그는 뒤샹을 워홀이 조언가로 보았다. 뒤샹의 회고전이 모마에서 1973년에 열렸을 때 카탈로그에 존 탠콕의 글이 실렸는데, 그는 "앤디 워홀은 괴팍한 뒤샹의 후예로 보인다"고

적었다. 위홀의 회고전이 모마에서 1989년에 열렸을 때 키너스턴 맥샤인은 "위홀에게는 마르셀 뒤샹의 미술과 자연적 유사성이 있다"고 카탈로그에 적었다. 뒤샹과 위홀의 관련성을 체계적으로 밝혔는데, 한마디로 뒤샹 없는 위홀이란 상상하기 어렵다는 것이다. 평론가 로절린드 크라우스도 1960년대에 뒤샹의 영향은 엄청났다면서 포스트모더니즘의 예술가임을 분명히 했다.

포스트모더니즘이란 말은 1970년대 중반의 간행물 『아트 포럼*Art Forum*』과 『옥토버*October*』지에서 주로 사용되었고, 뉴욕 화랑들의 전시회 카탈로그에서도 자주 언급되었다. 1970년대 후반 크라우스가 편집자로 있던 『옥토버』지 그룹에 속한 평론가 크레이그 오언스는 포스트모더니즘에 관해 다음과 같이 적었다.

내게 있어서 포스트모더니즘이란 말과 이에 대한 논란은 1975년경부터 중요했다. … 그것은 특별히 모더니즘을 주장했거나 혹은 그와 유사한 형식주의 이론의 헤게모니에 대한 반발이었다. 모더니즘은 그린버그가 말한 것이 의미하는 바를 의미했다. 그린버그의 모더니즘에서는 뒤샹, 다다, 초현실주의 등과 같은 것이 제외되었다. 이런 것들은 고도의 모더니즘의 부분이 되지 못했다. 그래서 사람들은 어느 순간에 1960년대 후반과 1970년대의 미술이 더 이상 고도의 모더니즘 패러다임 안에서 논의될 수 없다는 걸 알게 되었다. 그리고 만약 그것들이 포함된다면 이는 오로지 그것들을 어떤 면에서 순수성을 상실하고, 목적을 결여하며, 고도의 문화를 잃은 것처럼 나타나는 타락하고, 정도를 벗어나고, 부패한 것처럼 바라보는 것일 것이다. 분명 이런 많은 미술의 실행은 1913년 혹은 1915년의 뒤샹과 레디메이드와 같은 그런 시기로 되돌아간 것이며, 다다와 초현실주의로 되돌아간 것이다. 이런 연결 고리들은 매우 분명하다. 하지만 그것들을 역사화하기 위해서, 그린버그와 마이클 프라이드가 애써 만든 고도의 모더니즘의 범주와 기준이란 의미에서, 그것을 재평가함이 없이 동시대 생산을 다루는 건 하나의 반논문을 애써 만드는 것이 필요한 것인양 여겨진다. 내가 아는 몇 사람들만이 1970년대 초부터 중반까지 시각예술 안에서 이에 관해 언급했을 뿐

이고 … 그들은 『옥토버』지와 관련된 사람들이었다. 로절린드 크라우스가 이런 일에 발 벗고 나섰으며, 그녀는 프라이드와의 관계를 끊고자 노력했다.

크라우스는 1992년 컬럼비아 대학으로 가기 전 뉴욕의 헌터 칼리지에 몸담고 있었는데, 그녀의 제자들인 할 포스터, 벤저민 부흘로 등이 『옥토버』지의 편집자들로 포스트모더니즘에 관해 꾸준히 논쟁을 벌였다. 포스트모더니즘의 중앙에는 늘 뒤샹의 이름이 자리를 차지하고 있다. 레디메이드의 사용은 뒤샹을 오브제 미술의 아버지로 칭송받게 했는데, 이는 존스가 1960년에 제작한 〈채색된 브론즈(맥주캔)〉와 워홀이 1964년에 제작한 〈브릴로 박스〉로 맥을 이어갔다.

뒤샹은 1968년에 타계했는데 사람들은 그를 레디메이드를 처음 소개했던 1917년의 예술가로 인식하고 있으며, 마치 한 세기 전의 전설의 예술가로 간주하고 있다. 이는 놀라운 일이 아닐 수 없다.

BELLE HALEINE
Eau de Voilette
RS

부록

참고문헌

Cabanne, Pierre, *Dialogues with Marcel Duchamp*, A Da Capo Paperback, 1971

D'Harnoncourt, Anne, and McShine, Kynaston, *Marcel Duchamp*, The Museum of Modern Art and Philadelphia Museum of Art, 1989

Duchamp, Marcel, *The Richard Mutt Case*, Blind Man 2, New York, 1917

Düchting, Hajo, *Paul Cézanne*, Barnes&Noble, 1994

Erben, Walter, *Joan Miro:1893-1983 the Man and His Work*, Barnes&Noble, 1995

Esten, John, *Man Ray:Bazaar Years*, Rizzoli, New York, 1988

Faerna, Jose Maria(ed), *Duchamp*, Harry N. Abrams, Inc., 1995

Francis, Richard, *Jasper Johns*, Abbeville Press Publishers, 1984

Greenberg, Clement, "Modern and Post-Modern", *Arts Magazine 54*, no.6, February 1980

Haskell, Barbara, *Joseph Stella*, Whitney Museum of American Art, New York, 1994

Hirschfeld, Susan B., *Watercolors by Kandinsky*, The Guggenheim Museum, 1993

Hunter, Sam, *Modern Art(3rd edition)*, Harry N. Abrams, Inc., 1992

Jaffe, Hans L., *Pablo Picasso*, Harry N. Abrams, Inc., 1982

Jones, Amelia, *Postmodernism and the En-gendering of Marcel Duchamp*, Cambridge University Press, 1994

Judovitz, Dalia, *Unpacking Duchamp: Art in Transit*, University of California Press, 1995

Kagan, Andrew, *Marc Chagall*, Abbeville Press Publishers, 1989

Kramer, Hilton, "Postmodern: Art and Culture in the 1980s", *New Criterion I*, no.1, September 1982

Krauss, Rosalind, "The Originality of the Avant-Garde", *The Originality of the Avant-Garde and Other Modernist Myths*, MIT Press, Cambridge, Mass, 1985

L'Aventure de l'Art au XX Siècle(English Trans), Société Nouvelle des Éditions du Chêne, 1990

Man Ray: Paris~LA, Track 16 Gallery/Robert Berman Gallery, Smart Art Press, 1996

Milner, Frank, *Henri Matisse,* Barnes&Noble, 1994

Mink, Janis, *Marcel Duchamp Art as Anti-Art,* Benedikt Taschen, 1995

Naumann, Francis M., and Venn, Beth, *Making Mischief: Dada Invades New York,* Whitney Museum of American Art, New York, 1996

Pemberton, Christopher(trans), *Joachim Gasquet's Cezanne,* Thames and Hudson, 1991

Potter, Jeffrey, *To a Violent Grave: an Oral Biography of Jackson Pollock,* Pushcart, 1985

Raeburn, Michael(ed), *Salvador Dali: the early years,* South Bank Centre, 1994

Rosand, David, *Robert Motherwell on Paper,* Harry N. Abrams, Inc., 1997

Schmalenbach, Werner, *Masterpieces of 20th-Century Art,* Prestel, 1987

Seller, Salt, *The Writtings of Marcel Duchamp,* Oxford University Press, New York, 1973

Shanes, Eric, *Constantin Brâncuși,* Abbeville Press Publishers, 1989

Sontag, Susan, "Note on Camp"(1964), *Against Interpretation and Other Essays,* Straus&Giroux, New York, 1966

Stiles, Kristine, and Selz, Peter, *Contemporary Art,* University of California Press, 1996

The Creative Art, *Art News 56,* No.4, Summer 1957

Tomkins, Calvin, *Duchamp,* A John Macrae Book Henry Hotl and Company, 1996

Varnedoe, Kirk, *Jasper Johns,* The Museum of Modern Art, New York, 1996

Warhol, Andy, *POPism the Warhol'60s,* A Harvest Book Harcourt Brace&Company, 1980

김광우, 『워홀과 친구들』, 미술문화, 1997

김광우, 『폴록과 친구들』, 미술문화, 1997

매슈 애프런 외, 『마르셀 뒤샹』, 현실문화연구, 2018

베르나르 마카데, 김계영 외 옮김, 『마르셀 뒤샹: 현대 미학의 창시자』, 을유문화사, 2010

뒤샹 도판목록

· 작품 제목은 가나다 순으로 실었음.
· 작품명이 같은 경우 제작년도 순으로 실었음.
· ()의 번호는 본문에 실린 도판의 일렬번호임.
· 그림의 크기는 세로×가로 cm

〈가방 안에 있는 상자 Box in a Valise〉, 1941/1966,
　40.7×38.1×10.2cm (118) p.208

〈가스등 Hanging Gas Lamp〉, 1903-4, 종이에
　목탄, 29.5×43.5cm (15) p.28

〈검은 스타킹을 신은 누드 Nude with black
　stockings〉, 1910, 유화, 116×89cm (21) p.34

〈계단을 내려가는 누드 No.1 Nude Descending a
　Staircase, No.1〉, 1911년 12월 중순, 판지에
　유채, 96.8×59cm (2) p.16

〈계단을 내려가는 누드 No.2 Nude Descending a
　Staircase, No.2〉, 1912, 유화, 147×89cm (6)
　p.19

〈고무장갑과 휴대용 체스 세트 Pocket Chess Set
　with Rubber Glove〉, 1944,
　35.5×34.7×7.6cm (126) p.225

〈그녀의 독신자들에 의해 발가벗겨진 신부 The Bride
　Stripped Bare by Her Bachelors〉, 1912년 7-8월
　뮌헨, 23.8×32.1cm (38) p.56

〈그라디바를 위한 문 Door for Gradiva〉, 1968,
　198×132cm (113) p.197

〈금속테 안에 물레방아를 담은 글라이더 Glider
　Containing a Water Mill in Neighboring Metals〉,
　1913-15년 파리, 유리에 오일과 납줄, 두 장의
　유리 사이에 끼움, 147×79cm (52) p.80

〈기차를 탄 슬픈 청년 Nude (Study), Sad Young Man
　on a Train〉, 1911, 유화, 100×73cm (35) p.50

〈너는 나를 Tu m'〉, 1918, 캔버스에 유채와 연필,
　69.8×313cm (76) p.126-127

〈녹색 상자 Boite Verte〉, 1934년 9월 파리, 글을
　적은 종이, 드로잉, 사진 녹색 상자,
　33.2×28×2.5cm (109) p.192

〈녹색 상자〉의 내용물 (110) p.193

〈덫 Trébuchet〉, 1917/1964, 나무와 쇠,
　11.7×100cm (62) p.103

〈뒬시네아 Portrait (Dulcinea)〉, 1911, 유화,
　146×114cm (32) p.46

〈마르셀의 불행한 레디메이드 Le Ready made
　Malheureux de Marcel〉, 1919, 11×7cm (80)
　p.133

〈만지시오 Priere de toucher〉, 1947,
　23.5×20.5cm (129) p.236

〈먼지 번식 Dust Breeding〉, 1920 (86) p.142

〈몬테카를로 채권 Monte Carlo Bond〉, 1924, 사진
　콜라주, 31.1×19.7cm (101) p.174

〈발랄한 과부 Fresh Widow〉, 1920, 작은 모형의
　프랑스식 창문, 나무에 색칠, 여덟 장의 유리를
　검은색 가죽으로 씌움, 77.5×45cm, 나무 받침
　1.9×53.3×10.2cm (91) p.148

〈병걸이 Bottlerack〉, 1914 (56) p.85

〈봄날의 청춘 남녀 Young Girl and Man in Spring〉,
　1911, 유화, 65.7×50.2cm (30) p.43

〈부러진 팔에 앞서 In Advance of the Broken Arm〉,

1915/1964, 높이 132cm (60) p.97

〈블랭빌 성당 Church at Blainville〉, 1902년 여름,
유화, 61×42.5cm (14) p.28

〈빠른 누드들에 에워싸인 킹과 퀸 The King and
Queen Surrounded by Swift Nudes〉, 1912, 유화,
114.5×128.5cm (36) p.54

〈사다리에 걸터앉은 두 누드 Two Nudes on a
Ladder〉, 1907-8, 종이에 연필, 29.5×43.5cm
(17) p.31

〈샘 Fountain〉, 1917/1950, 30.5×38.1×45.7cm
(70) p.118

〈세 개의 표준 짜깁기 Three Standard Stoppages〉,
1913-14, 유리 패널에 붙임, 가죽 라벨에 금색
글씨 프린트, 각각 13.3×120cm (49) p.77

〈소나타 Sonata〉, 1911, 유화, 145×113cm (33)
p.47

〈수풀 The Bush〉, 1910-11, 유화, 127×92cm
(24) p.37

〈순결의 쐐기 Wedge of Chastity〉, 1954/1963,
도금한 플라스터와 치과용 플라스틱을 붙임,
5.6×8.5×4.2cm (137) p.256

〈숨은 소리와 함께 With Hidden Noise〉, 1916,
12.9×13×11.4cm (64) p.105

〈신부 Bride〉, 1912년 8월 뮌헨, 유화, 89.5×55cm
(40) p.60

〈아름다운 숨결, 베일의 물 Belle Haleine, Eau de
Voilette〉, 1921, 향수병에 라벨을 부착하고
타원형 상자 안에 넣음, 16.3×11.2cm (93)
p.150

〈아우스터리츠 전투 La Bagarre d'Austerlitz〉,
1921년 파리, 작은 모형 창문, 나무에 유채, 유리,
62.8×28.7×6.3cm (96) p.158

〈아홉 개의 사과 주물 Nine Malic Molds〉, 1914-15,
두 장의 유리 사이에 유채, 납, 철사, 납판 사용,

66×101.2cm (53) p.81

〈안녕 플로린 Farewell to Florine〉, 1918년 8월,
종이에 잉크와 색연필, 22.1×14.5cm (77)
p.129

〈앉아 있는 쉬잔 뒤샹 Suzanne Duchamp Seated〉,
1903, 종이에 색연필, 49.5×32cm (13) p.27

〈약국 Pharmacy〉, 1914, 수정 레디메이드, 상업용
그림에 과슈 사용, 26.2×19.2cm (55) p.84

〈에나멜을 입힌 아폴리네르 Apolinère Enameled〉,
1916-17, 24.5×33.9cm (65) p.106

〈에로즈 셀라비 Rrose Selavy〉 (116) p.200

〈에로즈 셀라비는 왜 재채기를 하지 않지? Why not
Sneeze Rrose Selavy?〉, 1921, 수정 레디메이드,
색칠한 새장, 입방체 대리석, 온도계, 오징어뼈,
12.4×22.2×16.2cm (92) p.149

〈L.H.O.O.Q.〉, 1919, 수정 레디메이드,
19.7×12.4cm (83) p.137

〈여성의 무화과 잎 Female Fig Leaf〉, 1950, 도금한
플라스터, 9×14×12.5cm (131) p.247

〈여행자의 접이의자 Traveler's Folding Item〉,
1916/1964, 언더우드 타자기 덮개, 23cm (61)
p.102

〈예술가 아버지의 초상 Portrait of the Artist's
Father〉, 1910, 유화, 92×73cm (19) p.32

〈의사 뒤무셸의 초상 Portrait of Dr. Dumouchel〉,
1910, 유화, 100×65cm (22) p.35

〈일요일 Dimanches〉, 1909, 드로잉, 61×48.5cm
(18) p.31

〈자전거 바퀴 Bicycle Wheel〉, 1913/, 바퀴 지름
64.8cm, 높이 60.2cm (54) p.83

〈작은 화살 Dart Object〉, 1951/1962, 도금한
플라스터, 7.5×20.1×6cm (132) p.247

〈장르 우화(조지 워싱턴) Genre Allegory(George
Washington)〉, 1943, 조립, 판자, 거즈, 못,

요오드, 금박, 별, 53.2×40.5cm (123) p.221

〈조끼 Waistcoat〉, 1958년 뉴욕, 수정 레디메이드,
길이 60cm (140) p.269

〈주어진 것: 1. 폭포 2. 조명용 가스 Etant Donnés: 1.
la chute d'eau 2. le gaz d'eclairage〉, 1946-66,
문 높이 242.5cm, 폭 177.8cm, (159) p.313

〈주어진 것: 마리아, 폭포와 가스등 Given the
Illuminating Gas and the Waterfall〉을 위한 습작
'음부를 벌린 나의 여인', 1948-49, 플라스터
부조 위 가죽에 색칠, 50×31cm (130) p.238

〈짜깁기의 네트워크 Network of Stoppages〉, 1914,
캔버스에 유채와 연필, 148.9×197.7cm (50)
p.78

〈창크 수표 Tzanck Check〉, 1919년 12월 3일 파리,
21×38.2cm (84) p.138

〈처녀 No.1 Virgin No.1〉, 1912년 7월 뮌헨, 종이에
연필, 33.6×25.2cm (41) p.62

〈처녀 No.2 Virgin No.2〉, 1912년 7월 뮌헨, 종이에
수채와 연필, 40×25.7cm (42) p.63

〈처녀로부터 신부에 이르는 길 The Passage from
Virgin to Bride〉, 1912년 7-8월 뮌헨, 유화,
59.4×54cm (39) p.59

〈체스 게임 The Chess Game〉, 1910, 유화,
114×146cm (25) p.38

〈체스 말 Chessmen〉, 1918-19, 나무, 높이
6.3~10.1cm (79) p.132

〈초콜릿 분쇄기 No.1 Chocolate Grinder No.1〉,
1913, 유화, 62×65cm (48) p.75

〈초콜릿 분쇄기 No.2 Chocolate Grinder No.2〉,
1914, 캔버스에 유채와 실, 65×54cm (51) p.79

〈커피 분쇄기 Coffee Mill〉, 1911년 말, 두꺼운
종이에 유채, 33×12.5cm (34) p.48

〈큰 유리 The Large Glass〉, 1915-23, 유채, 납,
납줄, 먼지, 상하 두 장의 유리, 알루미늄, 나무,

스틸 프레임, 272.5×175.8cm (99) p.164

〈파리의 공기 50cc 50cc of Paris Air〉, 1919년 12월
파리, 높이 13.3cm (85) p.139

〈한쪽 눈으로 한 시간 정도 (유리 다른 면에서)
자세히 쳐다보기 To be looked at (from the other
side of the Glass) with One Eye, Close to, for
Almost an Hour〉, 1918년 부에노스아이레스, 두
유리판 사이에 유채, 은박, 납줄, 확대경, 쇠
스탠드에 설치, 49.5×39.7cm, 전체 높이
55.8cm (78) p.131

〈해체된 이본과 마들렌 Yvonne and Magdeleine Torn
in Tatters〉, 1911, 유화, 60×73cm (31) p.45

〈현상금 2,000달러 Wanted/$2,000 Reward〉,
1923, 수정 레디메이드, 현상금 포스터에 두 장의
사진을 부착, 49.5×35.5cm (98) p.163

〈혓바닥이 있는 나의 볼 With My tongue in my
cheek〉, 1959, 플라스터, 종이와 연필, 나무,
25×15×5.1cm (145) p.272

〈회전하는 반구형 Rotery Demisphere〉, 1924-25,
148.6×64.2×60.9cm (100) p.170

〈회전하는 유리판(정밀 과학) Rotary Glass
Plates(Precision Optics)〉, 1920, 모터, 다섯
개의 색칠한 유리판, 나무, 쇠, 120.6×184.1cm
(87) p.143

〈회전하는 유리판〉의 둥근 유리판들, 1935 (88)
p.144

〈흰색 상자〉, 1966, 31.2×26.3cm (155) p.303

인명색인

가보, 나움 Naum Gabo p.184

고갱, 폴 Paul Gauguin p.68, 93, 181

고엘디, 오스왈도 Oswaldo Goeldi p.249

고키, 아실 Arshile Gorky p.220, 237, 239

골, 이반 Yvan Goll p.176

골드워터, 로버트 Robert Goldwater p.242

구겐하임, 페기 Peggy Guggenheim p.172, 190,
201, 202, 205, 209-213, 217-219, 235, 295,
298

그레그, 프레더릭 제임스 Frederick James Gregg
p.94

그리스, 후안 Juan Gris p.22, 73, 141, 205

그린, 벨 다 코스타 Belle da Costa Greene p.95

그린, 샘 Sam Green p.295

그린버그, 클레먼트 Clement Greenberg p.9-12,
219, 237, 241, 318-322

글라우저, 프리드리히 Friedrich Glauser p.111

글레이즈, 알베르 레옹 Albert Léon Gleizes p.22,
23, 40, 49, 69, 73, 93, 122, 123, 205

네벨슨, 루이즈 Louise Nevelson p.320

노만, 프랜시스 Francis Naumann p.231

노턴, 루이즈 Louise Norton p.117, 121

노턴, 앨런 Allen Norton p.121, 125, 184

뉴먼, 바넷 Barnett Newman p.220, 241

니진스키, 바슬라프 포미치 Vaslav Fomich
Nijinsky p.73

니체, 프리드리히 Friedrich Nietzsche p.15

닌, 아나이스 Anaïs Nin p.190

다 빈치, 레오나르도 Leonardo da Vinci p.24, 136

달리, 살바도르 Salvador Dali p.44, 155, 198, 205,
206, 269, 276, 278

덩컨, 엘리자베스 Elizabeth Duncan p.123

덩컨, 이사도라 Isadora Duncan p.121, 123

데마르, 샤를 Charles Desmares p.42

데스노스, 로베르 Robert Desnos p.224

데이비스, 아서 보언 Arthur Bowen Davies p.67,
68, 195

데 쿠닝, 빌럼 Willem de Kooning p.218, 220,
241, 275, 320

데 키리코, 조르조 Giorgio De Chirico p.108, 205,
215

도나티, 엔리코 Enrico Donati p.234, 235, 260

도미에, 오노레 Honoré Daumier p.68

도밍게스, 오스카 Oscar Domínguez p.211

도슨, 매니어 Manierre Dawson p.70

두세, 자크 Jacques Doucet p.169, 171, 175, 180

두스뷔르흐, 테오 판 Theo van Doesburg p.205

뒤몽, 피에르 Pierre Dumont p.49

뒤무셸, 레몽 Raymond Dumouchel p.33, 35, 36,
86, 89, 259

뒤베르누아, 마리 외젠 알퐁스 Marie Eugène
Alphonse Duvernoy p.168

뒤뷔페, 장 Jean Dubuffet p.250, 252

뒤샹, 가스통 에밀 Gaston Émile Duchamp(예명
비용, 자크 Jacques Villon) p.22-29, 67-70,
89, 93, 134, 141, 187, 231, 233, 246, 260, 284,
297, 302, 304
〈행진하는 군인들 Soldiers on Marc〉, 1913, 유화
(44) p.68

뒤샹, 마리 카롤린 뤼시 Marie-Caroline-Lucie
Duchamp p.25

뒤샹-비용, 레몽 Raymond Duchamp-Villon
p.22-29, 48, 49, 61, 67-70, 73, 89, 90, 94, 130,
134, 169, 181, 297, 302, 304
〈교수 고세의 머리 Professor Gosset〉, 1918,
청동, 1960년대에 청동으로 뜸 (43) p.68

뒤샹, 쉬잔 Suzanne Duchamp p.25-28, 42-44,
86, 89, 96, 98, 125, 133, 135, 155, 206, 210,
276, 298, 304, 309

뒤샹, 외제 Eugène Duchamp(본명 뒤샹, 쥐스탱
이지도르 Justin Isidore Duchamp) p.25, 26,

32, 33, 180

뒤샹, 이본 Yvonne Duchamp p.25, 44, 45, 168,
180, 210, 304

드라이어, 도로시아 A. Dorothea A. Dreier p.149

드라이어, 캐서린 소피 Katherine Sophie Dreier
p.124, 125, 130, 131, 134, 140, 141, 145, 149, 160,
162, 165, 176, 183-185, 190, 191, 209, 215, 220,
226, 227, 252, 259, 298

드랭, 앙드레 André Derain p.68, 160, 181

드로, 장-마리 Jean-Marie Drot p.289

드 루즈몽, 드니 Denis de Rougemont p.227

들로네, 로베르 Robert Delaunay p.22, 40, 67,
232
〈에펠타워(붉은 타워) Red Eiffel Tower〉, 1911,
유화, 125×90.3cm (28) p.40

들로네, 소니아 Sonia Delaunay p.169

디부아르, 페르낭 Fernand Divoire p.110

디아길레프, 세르게이 Sergei Diaghilev p.73

라공, 미셸 Michel Ragon p.273

라우션버그, 로버트 Robert Rauschenberg p.10,
11, 85, 270, 271, 275, 276, 294, 296, 318-321

라이스, 도러시 Dorothy Rice p.116

라이트, 프랭크 로이드 Frank Lloyd Wright p.242

라자레프, 피에르 Pierre Lazareff p.213

라캉, 자크 마리 에밀 Jacques Marie Émile Lacan
p.268, 269

라포르그, 쥘 Jules Laforgue p.49, 51, 55

라 프레네, 로제 드 Roger de La Fresnaye p.49

란다우, 펠릭스 Felix Landau p.286

럼지, 메리 Mary Rumsey p.182

레네프, 자크 반 Jacques van Lennep p.234

레베스크, 자크-앙리 Jacques-Henri Lévesque
 p.255

레비, 에드가 Edgar Levy p.186

레비, 줄리언 Julien Levy p.61. 186. 214

레스, 마르시알 Martial Raysse p.294

레스타니, 피에르 Pierre Restany p.273. 294

레이널, 진 Jeanne Reynal p.289

레이놀즈, 매슈 Matthew Reynolds p.171

레이놀즈, 메리 Mary Reynolds p.171. 189. 201.
 202. 231. 249. 289

레제, 페르낭 Fernand Léger p.22. 40. 41. 49. 53.
 55. 67. 69. 73. 89. 205. 211. 212. 227. 229
 〈숲 속의 누드 Nudes in the Forest〉, 1909-10,
 유화 (29) p.41

레칼카티, 안토니오 Antonio Recalcati p.293

렘브루크, 빌헬름 Wilhelm Lehmbruck p.69

로댕, 오귀스트 Auguste Rodin p.28. 69. 173. 276

로랑생, 마리 Marie Laurencin p.40. 73. 160. 175

로셰, 앙리-피에르 Henri-Pierre Rocher p.107.
 114. 115. 120-125. 128. 134. 155. 168. 180-184.
 187. 190. 194. 201. 206-211. 232. 246. 259.
 260. 268. 273. 294. 298

로스코, 마크 Mark Rothko p.217. 220. 241

로이, 미나 Mina Roy p.132

로젠버그, 해럴드 Harold Rosenberg p.10. 241.
 321

로즈, 바버라 Barbara Rose p.320

록펠러, 넬슨 Nelson Rockefeller p.261

록펠러, 에비 올드리치 Abby Aldrich Rockefeller
 p.195

뢴트겐, 빌헬름 콘라트 Wilhelm Conrad Röntgen
 p.36

루셀, 레몽 Raymond Roussel p.56. 57

루소, 앙리 Henri Rousseau p.68. 108. 160. 181
 〈잠자는 집시 The Sleeping Gypsy〉, 1897, 유화,
 129.5×200.7cm (104) p.181

루솔로, 루이지 Luigi Russolo p.17

루스벨트, 프랭클린 Franklin Roosevelt p.69

루이스, 베티 Betty Lewis p.268

루이스, 율리우스 Julius Lewis p.268

룰리어, 앨리스 Alice Roullier p.185. 196

르동, 오딜롱 Odilon Redon p.67. 69

르벨, 로베르 Robert Lebel p.268. 272-274. 295.
 310. 311

르코르뷔지에 Le Corbusier p.242. 269

리드, 허버트 Herbert Read p.205

리브몽-드세뉴, 조르주 Georges Ribemont-
 Dessaignes p.134. 155

리히터, 한스 Hans Richter p.229. 256. 281

린드, 울프 하랄 Ulf Harald Linde p.85. 102. 105.
 139. 148

릴케, 라이너 마리아 Rainer Maria Rilke p.108

립시츠, 자크 Jacques Lipchitz p.205

마그루더, 아그네스 Agnes Magruder p.237

마그리트, 르네 René Magritte p.205. 215. 269.

마네, 에두아르 Édouard Manet p.68. 299

마레, 롤프 드 Rolf de Maré p.177

마레, 에티엔 쥘 Étienne Jules Marey p.20. 21

　　육체 이동에 관한 연속촬영 (7) p.20

마르크, 프란츠 Franz Marc p.57

마리네티, 필리포 토마소 Filippo Tommaso

　　Marinetti p.15. 17. 110. 112

마리노프, 파니아 Fania Marinoff p.123

마린, 존 John Marin p.115

마소, 피에르 드 Pierre de Massot p.155. 168

마송, 앙드레 André Masson p.198. 200. 211. 227

　　〈새장을 쓴 마네킹 Mannequin〉, 1938 (115)

　　p.200

마예, 앙리 Henri Mayer p.36. 302

마욜, 아리스티드 Aristide Maillol p.69

마이브리지, 에드워드 Eadweard Muybridge

　　p.20. 21

　　〈동물의 움직임: 사진 94(대야를 들고

　　두리번거리며 계단을 내려가는 누드) Animal

　　Locomotion: Plate 94(Nude Female Ascending

　　Stairs Looking Around Basin in Hands)〉, 1872-

　　85 (8) p.21

마케, 아우구스트 August Macke p.57

마타, 로베르토 Roberto Matta p.211. 215. 217.

　　220. 226. 234. 237. 239. 250

마티스, 앙리 Henri Matisse p.67-71. 89. 93. 94.

　　100. 101. 220. 250. 251. 299

마티스-모니에, 재클린 Jacqueline Matisse-

Monnier p.256. 260. 276

마티스, 폴 Paul Matisse p.267. 281. 311

마티스, 피에르 Pierre Matisse p.250

마틴스, 마리아 Maria Martins(본명 루르데스,

　　마리아 데 Maria de Lourdes) p.227-231. 237.

　　238. 260. 295. 298. 316

만 레이 Man Ray p.85. 99. 115. 116. 140-146. 150.

　　151. 155. 161. 168-178. 186. 187. 190. 196-201.

　　205. 206. 213. 224. 229. 243. 249. 268. 270.

　　273. 310

　　〈에로즈 셀라비 Rrose Sélavy〉, 1921 (89) p.146

　　〈에로즈 셀라비 Rrose Sélavy〉 (94) p.151

만, 토마스 Thomas Mann p.108

말라르메, 스테판 Stephane Mallarme p.15. 167

말레비치, 카지미르 세베리노비치 Kasimir

　　Severinovich Malevich p.320

매카시, 조지프 레이먼드 Joseph Raymond

　　McCarthy p.260. 261

맥브라이드, 헨리 Henry Mcbride p.160. 184

맥샤인, 키너스턴 Kynaston McShine p.322

맥케이지, 더글러스 Douglas MacAgy p.242

머더웰, 로버트 Robert Motherwell p.44. 220.

　　241. 320

머마, 고든 Gordon Mumma p.306

메챙제, 장 Jean Metzinger p.22. 23. 39. 40. 49.

　　73. 89

　　〈푸른 드레스 The Green Dress〉, 1911, 유화 (27)

　　p.40

모건, 존 피어폰트 John Pierpont Morgan p.95

모니에, 베르나르 Bernard Monnier p.260, 311

모르테, 샤를 Charles Mortet p.74

모리슨, 돈 Don Morrison p.294

모이어, 로이 Roy Moyer p.270

모지스, 에드 Ed Moses p.286

몬드리안, 피에트 Piet Mondrian p.205, 211-213, 217, 219, 222, 230

몰리니에, 피에르 Pierre Molinier p.275

무어, 헨리 Henry Moore p.205

뮌터, 가브리엘레 Gabriele Münter p.57

미로, 호안 Joan Miró p.24, 205, 215, 220, 234, 250, 251, 275, 276

미스 반데어로에, 루트비히 Ludwig Mies van der Rohe p.242

미요, 다리우스 Darius Milhaud p.242

바레즈, 에드가 Edgar Varèse p.107, 269, 289

바르준, 앙리-마르탱 Henri-Martin Barzun p.110

바르톨디, 프레데리크 오귀스트 Frédéric Auguste Bartholdi p.90

바비츠, 이브 Eve Babitz p.288

바이, 엔리코 Enrico Baj p.320

바 주니어, 알프레드 해밀턴 Alfred Hamilton Barr Jr p.194, 195, 219

반 고흐, 빈센트 Vincent van Gogh p.68, 141, 181, 195

반스, 주나 Djuna Barnes p.190

발, 후고 Hugo Ball p.108, 111, 112

발라, 자코모 Giacomo Balla p.17, 18, 55, 205

〈쇠줄에 끌려가는 개의 운동 Dynamism of a Dog on a Leash〉, 1912, 유화, 89.8×109.8cm (5) p.18

발튀스 Balthus p.250

배지오테스, 윌리엄 William Baziotes p.215, 220

밸런타인, 커트 Curt Valentin p.248

버크, 케네스 Kenneth Burke p.242

베르그만, 막스 Max Bergmann p.36, 57

베른, 쥘 Jules Verne p.235

베어먼, 데이비드 David Behrman p.306, 307

베이컨, 프랜시스 Francis Bacon p.140, 209, 245, 248

베이트슨, 그레고리 Gregory Bateson p.242

베일, 로런스 Laurence Vail p.202, 209

베케트, 사뮈엘 Samuel Beckett p.190, 210

베흐텐, 카를 반 Carl Van Vechten p.91, 123, 125

벨, 래리 Larry Bell p.286

벨로스, 조지 George Bellows p.115, 119

벨머, 한스 Hans Bellmer p.211

벨퐁, 피에르 Pierre Belfond p.295

보셀, 루이 Louis Vauxcelles p.61

보애스, 조지 George Boas p.242

보익스, 리처드 Richard Boix p.116

〈다다(뉴욕 다다 그룹)Da-Da(New York Dada Group)〉, 1921, 28.6×36.8cm (69) p.116

보초니, 움베르토 Umberto Boccioni p.17, 55

〈마음의 상태: 작별 States of Mind I: The Farewells〉, 1911, 유화, 70.5×96.2cm (37) p.55

봉, 이본 르베르숑 Yvonne Reverchon-Bon p.28,
38-40, 89

봉, 자크 Jacques Bon p.28

뵈를랭, 장 Jean Börlin p.177, 178

부뉴엘, 루이스 Luis Buñuel p.263

부리, 알베르토 Alberto Burri p.320

부에나비스타, 마르퀴스 데 Marquis de
Buenavista p.123

부흘로, 벤저민 하인츠-디터 Benjamin Heinz-
Dieter Buchloh p.323

뷔야르, 에두아르 Édouard Vuillard p.93

뷔페, 가브리엘 Gabrielle Buffet p.51, 210, 224

브라우너, 빅토르 Victor Brauner p.211

브라크, 조르주 Georges Braque p.24, 40, 41,
67-73, 89, 93, 160, 205, 244, 299

브랑쿠시, 콘스탄틴 Constantin Brancuşi p.53,
67, 69, 93, 94, 110, 116, 141, 160, 172, 173, 180-
191, 205, 206, 232, 244, 251

브레셰레트, 빅토르 Victor Brecheret p.249

브레히트, 조지 George Brecht p.11, 321

브루머, 조지프 Joseph Brummer p.183-186, 190

브르통, 앙드레 André Breton p.61, 100, 138, 155,
156, 161, 162, 169, 176, 177, 180, 190, 196-198,
201, 211-230, 234, 235, 239, 250, 268, 275,
278, 281, 298, 302

브리앙, 아리스티드 Aristide Bruant p.187

블룸, 어빙 Irving Blum p.286, 287

블리스, 릴리 Lillie P. Bliss p.195

비네아, 이온 Ion Vinea p.110

비용, 프랑수아 François Villon p.28

사라쟁, 에두아르 Édouard Sarazin p.187

사라쟁-르바소르, 리디 Lydie Sarrazin-Levassor
p.187-189

사전트, 윈스럽 Winthrop Sargeant p.252, 254

사티, 에릭 알프레드 레슬리 Éric Alfred Leslie
Satie p.173, 177, 302

사피라, 에마뉘엘 Emmanuel Sapira p.171

살몽, 앙드레 André Salmon p.41

새틀러, 알렉시나 Alexina Sattler(일명 티니
Teeny) p.250-252, 256, 259, 260, 263, 267-
270, 273-284, 287, 293, 294, 298, 302, 304,
307-311, 315, 316

샤갈, 마르크 Marc Chagall p.108, 211, 215, 227

샤르보니에, 조르주 Georges Charbonnier p.277

샤스텔, 이본 Yvonne Chastel p.135, 240

설리반, 메리 퀸 Mary Quinn Sullivan p.195

세르, 잔 Jeanne Serre p.36, 135, 302

세베리니, 지노 Gino Severini p.17, 205

세이지, 케이 Kay Sage p.227, 237

세이츠, 윌리엄 C. William C. Seitz p.284

세잔, 폴 Paul Cézanne p.29, 33, 39, 68, 71, 89,
93, 160, 237, 299

〈루이 오귀스트 세잔, 예술가의 아버지가
「레벤느망」을 읽고 있다 The Artist's Father,
Reading L'Événement〉, 1866, 유화,
198.5×119.3cm (20) p.33

〈카드놀이를 하는 두 사람 The Card Players〉,

1894-95, 유화, 47.5×57cm (26) p.39

셀리그만, 쿠르트 Kurt Seligman p.198, 212

셰익스피어, 윌리엄 William Shakespeare p.94,
140, 245

소비, 제임스 스롤 James Thrall Soby p.224, 261

손태그, 수전 Susan Sontag p.321

쇠라, 조르주-피에르 Georges-Pierre Seurat
p.68, 167, 181, 299

쇠포르, 미셸 Michel Seuphor p.274

쇤베르크, 아르놀트 Arnold Schonberg p.57

수틴, 샤임 Chaïm Soutine p.168

수포, 필리프 Philippe Soupault p.155, 168, 176,
177

슈날, 마르트 Marthe Chenal p.156

슈바르츠, 아르투로 Arturo Schwarz p.42, 83, 85,
102, 103, 105, 118, 139, 148, 281, 284, 289-
294, 297, 304, 309

스위니, 제임스 존슨 James Johnson Sweeney
p.207, 219, 226, 227, 262, 300

스타이컨, 에드워드 장 Edward Jean Steichen
p.72

스타인, 거트루드 Gertrude Stein p.30, 67, 76,
107, 134, 155, 213

스타인, 레오 Leo Stein p.123

스탄키에비치, 리처드 Richard Stankiewicz p.320

스테타이머, 에티 Ettie Stettheimer(필명
웨이스트, 헨리 Henrie Waste) p.123, 124, 160,
224

스테타이머, 캐리 월터 Carrie Walter Stettheimer

p.123, 124, 128, 160, 189

스테타이머, 플로린 Florine Stettheimer p.123,
124, 160, 222, 227, 232
〈뒤샹의 생일 Duchamp's Birthday〉, 1917 (74)
p.123

스텔라, 조셉 Joseph Stella p.115, 117, 141, 276

스텔라, 프랭크 Frank Stella p.296

스티그멀러, 프랜시스 Francis Steegmuller p.282

스티글리츠, 알프레드 Alfred Stieglitz p.71, 72, 93,
115, 121, 160, 173, 181, 182, 185, 189, 292
〈도로시 트루의 초상 Dorothy True〉, 1919 (46)
p.72

스틸, 클리포드 Clyfford Still p.220, 241

스포에리, 다니엘 Daniel Spoerri p.274

시슬러, 메리 Mary Sisler p.294, 298

아라공, 루이 Louis Aragon p.155

아렌스버그, 루이즈 Louise Arensberg p.91-95,
115, 121, 125, 140, 160, 184, 214, 243, 244, 248,
256, 259

아렌스버그, 월터 Walter Arensberg p.33, 91-95,
104, 115, 117-121, 128, 132, 134, 138, 140, 149,
160, 162, 182-184, 190, 191, 194, 206-209, 214,
233, 243-248, 256, 259, 260, 263, 270

아로요, 에두아르도 Eduardo Arroyo p.293

아르, 레옹 Léon Hartl p.160, 161

아르키펭코, 알렉산더 Alexander Archipenko
p.22, 116

아르프, 장 Jean Arp p.109, 111, 205, 215, 255, 273

아우베스, 호안 루이스 Joãn Luiz Alves p.229

아이오, 질 Gilles Aillaud p.293

아이젠하워, 드와이트 Dwight Eisenhower p.261

아폴리네르, 기욤 Guillaume Apollinaire p.17, 22,
　41, 56, 73, 89, 104, 110, 112, 132, 134, 161, 176

알레, 알퐁스 Alphonse Allais p.138, 311

알피에리, 브루노 Bruno Alfieri p.284

앙투안, 장 Jean Antoine p.261

애벗, 베레니스 Berenice Abbott p.212

애셔, 베티 Betty Asher p.287

애커, 진 Jean Acker p.124

앵그르, 장-오귀스트-도미니크 Jean-Auguste-
　Dominique Ingres p.68, 304

야블렌스키, 알렉세이 폰 Alexej von Jawlensky
　p.57

얀코, 마르셀 Marcel Janco p.000
　〈카바레 볼테르 Cabaret Voltaire〉, 1916 (67)
　p.111

에글링턴, 로리 Laurie Eglington p.191

에디, 아서 제롬 Arthur Jerome Eddy p.70

에랑, 마르셀 Marcel Herrand p.168

에른스트, 막스 Max Ernst p.198, 205, 210-215,
　218, 219, 227, 229, 250, 252, 268, 290

에른스트, 지미 Jimmy Ernst p.212

에차우렌, 퍼트리샤 Patricia Echaurren p.239

엘뤼아르, 갈라 Gala Éluard p.155

엘뤼아르, 폴 Paul Éluard p.61, 155, 169, 198

엘디소른, 엘리아스 Elias Elisofon p.252, 253
　〈계단을 내려가는 뒤샹 Duchamp descending a
　staircase〉, 1952 (134) p.252

엘리아데, 미르체아 Mircea Eliade p.309

엘리옹, 장 Jean Hélion p.210

오언스, 크레이그 Craig Owens p.322

오장팡, 아메데 Amédée Ozenfant p.212

오키프, 조지아 Georgia O'Keeffe p.72

오펜하임, 메레 Meret Oppenheim p.201, 275

오프노, 앙리 Henri Hoppenot p.232

오프노, 엘렌 Hélène Hoppenot p.240

올든버그, 클라스 Claes Oldenburg p.294

옵사츠, 빅터 Victor Obsatz p.258
　〈마르셀 뒤샹의 초상 Portrait of Marcel
　Duchamp〉, 1953 (138) p.257

와서, 줄리언 Julian Wasser p.288

우드, 비어트리스 Beatrice Wood p.107, 114-116,
　120-124, 140, 267
　〈이브닝 파티 Evening Party〉, 1917 (73) p.122

워싱턴, 조지 George Washington p.220-222

워홀, 앤디 Andy Warhol p.10, 12, 145, 286, 287,
　294, 295, 321-323

위고, 빅토르 Victor Hugo p.94

위트릴로, 모리스 Maurice Utrillo p.168

윌당스탱, 조르주 Georges Wildenstein p.198

융, 카를 Carl Jung p.108

일리아스트 Iliazd p.168, 275

일시미어스, 루이스 미셸 Louis Michel Eilshemius
　p.116

자게르, 에두아르 Édouard Jaguer p.278

자야, 마리우스 데 Marius de Zayas p.93

자코메티, 알베르토 Alberto Giacometti p.205, 250, 275

잔, 이본 마르그리트 마르트 Yvonne Marguerite Marthe Jeanne(예명 세르마예, 요 Yo Sermayer) p.36, 302

재거, 믹 Mick Jagger p.271

재니스, 시드니 Sidney Janis p.219, 248, 255, 282

재니스, 캐럴 Carroll Janis p.215

제이컵스, 루이스 Lewis Jacobs p.310

조이스, 제임스 오거스틴 앨로이시어스 James Augustine Aloysius Joyce p.108, 155, 190

존스, 재스퍼 Jasper Johns p.11, 12, 270, 271, 275, 276, 296, 307, 319-323

주프레, 엘리 Elie Jouffret p.302

주프루아, 알랭 Alain Jouffroy p.101

지보당, 클로드 Claude Givaudan p.304, 305

지오르기, 브루노 Bruno Giorgi p.249

차라, 트리스탕 Tristan Tzara(본명 로젠스톡, 사미 Sami Rosenstock) p.109-113, 155, 156, 168, 169, 176, 229, 255

카라, 카를로 Carlo Carrà p.17

카르팡티에, 조르주 Georges Carpentier p.147

카반, 피에르 Pierre Cabanne p.44, 99, 100, 165-167, 182, 183, 232, 233, 280, 295-301, 316, 317

카프카, 프란츠 Franz Kafka p.58

칸딘스키, 바실리 Wassily Kandinsky p.57, 58, 112, 205, 217

칼라스, 니콜라스 Nicolas Calas p.224, 270, 289

캐링턴, 레오노라 Leonora Carrington p.210, 212, 263

캐프로, 앨런 Allan Kaprow p.11, 292, 321

캔터, 폴 Paul Kantor p.286

캠필드, 윌리엄 William Camfield p.230

커닝햄, 머스 Merce Cunningham p.307, 308

케이지, 제니아 Xenia Cage p.213

케이지, 존 John Cage p.10, 11, 213, 229, 279, 293, 306, 307, 312, 319, 321

케인, 패트리샤 Patricia Kane p.250

코넬, 조지프 Joseph Cornell p.214, 215, 251, 320

코로, 장-바티스트-카미유 Jean-Baptiste-Camille Corot p.68

코르디에, 다니엘 Daniel Cordier p.274, 295, 298

코르몽, 페르낭 Fernand Cormon p.27

코수스, 조지프 Joseph Kosuth p.11, 321

코츠, 로버트 Robert Coates p.218

코플리, 윌리엄 William Copley p.243, 244, 280, 284-289, 294, 315

콕토, 장 Jean Cocteau p.155, 161, 168, 190, 201, 202

콜더, 알렉산더 Alexander Calder p.217, 229, 275

콜랭, 필리프 Philippe Collin p.304

콜타노프스키, 조르주 George Koltanowski p.168, 171

콥랜스, 존 John Coplans p.286

쿠, 캐서린 Katharine Kuh p.165, 243, 278

쿠르베, 귀스타브 Gustave Courbet p.68, 251,
269, 282, 283, 304, 315
〈세계의 기원 L'Origine du monde〉, 1866,
46×55cm (162) p.315

쿠프카, 프란티셰크 František Kupka p.22, 29, 39

쿤, 월트 Walt Kuhn p.67, 94

퀸, 존 John Quinn p.89, 94, 173, 180

크노, 레몽 Raymond Queneau p.273

크라나흐, 루카스 Lucas Cranach p.178, 304

크라반, 아르투르 Arthur Cravan p.132, 133

크라우스, 로절린드 엡스타인 Rosalind Epstein
Krauss p.322, 323

크레이머, 힐턴 Hilton Kramer p.296

크로스, 로웰 Lowell Cross p.306

크로티, 이본 Yvonne Crotti p.124, 125-132, 206

크로티, 장 Jean Crotti p.96, 124-128, 133, 135,
206

크뢰즈, 레몽 Raymond Creuze p.293

클라인, 프란츠 Franz Kline p.220, 241

클라크, 앤 Ann Clark p.190

클랭, 이브 Yves Klein p.273

클레, 파울 Paul Klee p.205, 215, 244

클레르, 르네 René Clair p.177, 178

키르히너, 에른스트 루트비히 Ernst Ludwig
Kirchner p.69

키슬러, 프레데릭 존 Frederick John Kiesler
p.212-215, 224, 234, 235, 239, 250

키슬링, 모이즈 Moise Kisling p.168, 178

킨홀즈, 에드워드 Edward Kienholz p.286, 320

킴벌, 시드니 피스크 Sidney Fiske Kimball p.245,
259

타마요, 루피노 Rufino Tamayo p.263

타마요, 올가 Olga Tamayo p.263

탕기, 이브 Yves Tanguy p.205, 211, 215, 217, 227,
234, 237, 250

태닝, 도로시아 Dorothea Tanning p.218, 219,
227, 245, 250, 252, 268

탠콕, 존 John Tancock p.321

토리, 프레더릭 C. Frederick C. Torrey p.70

토비, 마크 조지 Mark George Tobey p.242

토이베르, 소피 Sophie Taeuber p.110

톰슨, 버질 Virgil Thomson p.239

튀르방, 마들렌 Madeleine Turban p.124

튜더, 데이비드 유진 David Eugene Tudor p.306

트로츠키, 레온 Leon Trotsky p.281

트뤼포, 프랑수아 롤랑 François Roland Truffaut
p.107

팅겔리, 장 Jean Tinguely p.273-276, 282, 301,
320
〈메타매틱 17 Metamatic no.17〉, 1959 (146)
p.273

파랑, 미니 Mimi Parent p.275

파리노, 앙드레 André Parinaud p.302

파블로프스키, 가스통 드 Gaston de Pawlowski
p.302

파샤, 할릴 셰리프 Halil Şerif Pasha p.269

파스테르나크, 보리스 레오니도비치 Boris
Leonidovich Pasternak p.275

파운드, 에즈라 루미스 Ezra Loomis Pound p.51

팔렌, 앨리스 Alice Paalen p.263

팩터, 도널드 Donald Factor p.287

팩터, 베티 Betty Factor p.287

퍼첼, 하워드 Howard Putzel p.205, 217, 219

펄스, 프랑크 Frank Perls p.286

패치, 월터 Walter Pach p.67-70, 73, 89-95, 115,
160, 194, 196, 227, 259

페런, 존 John Ferren p.212

페레, 레옹스 Léonce Perret p.267

페레이라, 카를로스 마틴스 Carlos Martins Pereira
p.230

페르스, 생-존 Saint-John Perse p.275

페를뮈터, 브로니아 Bronia Perlmutter p.178, 179

페프스너, 앙투안 Antoine Pevsner p.184, 187,
205

펜테아도, 욜란다 Yolanda Penteado p.230

포드, 찰스 헨리 Charles Henry Ford p.222

포르, 엘리 Élie Faure p.67

포르티나리, 칸디도 Candido Portinari p.249

포스터, 할 Hal Foster p.323

포코니에, 앙리 르 Henri Le Fauconnier p.40

포포비치, 올가 Olga Popovic p.304

폴록, 잭슨 Jackson Pollock p.217-220, 237, 241,
319

퐁, 모니크 Monique Fong p.249

푸앵카레, 쥘 앙리 Jules Henri Poincaré p.302

퓌비 드 샤반, 피에르 Pierre Puvis de Chavannes
p.69

프라이드, 로즈 Rose Fried p.252

프랑켄슈타인, 알프레드 Alfred Frankenstein
p.242

프랑켄탈러, 헬렌 Helen Frankenthaler p.276

프랑켈, 테오도르 Théodore Fraenkel p.155

프랭크, 앨리사 Alissa Frank p.121

프로이트, 지그문트 Sigmund Freud p.42, 78, 162,
176,

피셔, 보비 Bobby Fischer p.280

피에르, 조제 José Pierre p.278

피카비아, 프란시스 Francis Picabia p.22, 40, 51,
52, 56, 61, 67-73, 89, 107, 113, 121-125, 130,
134-138, 147, 155-157, 160, 161, 169, 172, 174,
177, 178, 180, 182, 187, 196, 205, 210, 256
〈에로즈 셀라비의 초상 Portrait of Rrose Sélavy〉,
1924 (90) p.147
〈카코딜산염의 눈 L'Œil cacodylate〉, 1921, 유화
(95) p.157

피카소, 파블로 Pablo Picasso p.24, 29, 40, 41,
58, 67-73, 93, 94, 107, 160, 168, 169, 180, 205,
215, 220, 237, 244, 276, 299

하틀리, 마스든 Marsden Hartley p.116, 150

한, 오토 Otto Hahn p.290

한타이, 시몬 Simon Hantaï p.275

해밀턴, 리처드 윌리엄 Richard William Hamilton

p.271, 274, 278, 286, 287, 295, 296, 309

해밀턴, 조지 허드 George Heard Hamilton p.226

허바체크, 프랭크 브룩스 Frank Brookes

　　Hubachek p.248, 249

헉슬리, 올더스 Aldous Huxley p.275

헤닝스, 에미 Emmy Hennings p.109, 111

헤밍웨이, 어니스트 Ernest Hemingway p.155

헤세, 헤르만 카를 Hermann Karl Hesse p.108

헤스, 토머스 Thomas Hess p.296

헤어, 데이비드 David Hares p.215, 220, 234

헤이터, 스탠리 윌리엄 Stanley William Hayter

　　p.212

헨리, 로버트 Robert Henri p.115

호로비츠, 마이클 Michael Horovitz p.280

호퍼, 데니스 Dennis Hopper p.286, 287

홉스, 월터 Walter Hopps p.284-288

후지타 쓰구하루 Foujita Tsuguharu p.168

휘트니, 거트루드 밴더빌트 Gertrude Vanderbilt

　　Whitney p.68, 115

휠젠베크, 리하르트 Richard Hülsenbeck p.108-

　　111, 156, 255